文獻研究叢書・圖書文獻學叢刊

《吳昌碩全集》校議

張序壯　著

目次

緒論

　　安吉吳昌碩先生，以詩、書、畫、印「四絕」獨步近現代藝林。
缶翁一生勤於藝事，作品無慮數以萬計而久未有全集。二○一七年缶
翁逝世九十週年之際，上海書畫出版社推出歷時五年精心打造的《吳
昌碩全集》，其中篆刻卷兩冊、繪畫卷四冊、書法卷三冊、文獻卷三
冊，實為欣賞、研究缶翁藝術人生之一大瑰寶。翻閱十二大冊皇皇鉅
著，不啻如入寶山。一時間聲華籍籍，社會各方更是紛紛不吝讚譽
之辭。

　　全集總編例有云：

　　　　全書《總論》設在第一分卷篆刻卷前，《吳昌碩藝術年表》設
　　　　在第四分卷文獻卷末，每卷設分論於各卷首。

總論分論，確乎論述甚詳；藝術年表，足資讀者考索。[1]然披閱之
餘，時有美中不足之憾，大致有以下數端：編排紀年，略顯凌亂失
序；標點句讀，不顧上下文意；文字釋讀，常見誤、衍、漏釋；信札
則有誤繫收信者姓名、將一札析作二札且分繫於兩人名下等事，而數
札可綴合為一札者不在少數；至於所收作品，真贗不無可議；總論分
論，亦未見精彩且多有乖舛之處。所附藝術年表更是錯謬至於極致，
其中以濫收拍場作品為甚：不論是否存疑，幾乎悉數掃入。而考訂作

1　鄒濤：《吳昌碩全集》，上海：上海書畫出版社，2017年。下文省稱「全集」。《吳昌
　　碩藝術年表》簡稱「藝術年表」。

品之上款人尤為牽率，遇有字號相同抑或相似者便附會其人：全然不驗是否遠早於缶翁之時代；相當或稍後之人則不問落款之年存歿與否，又有以年歲尚幼、大有疑問者作上款人。而筆者目力所及，迄無讀者於此諸端著意辨說。故不辭謭陋，就隨手所錄之自以為可校可議者，以編排紀年、信札獻疑、標點釋讀、總論分論等粗為分類，簡單羅列於後章節，以就教於讀者。

篆刻卷曾於二〇一五年三月率先單獨出版發行，頁碼為兩冊連續編號。筆者曾寓目之全集版本有二：一是二〇一七年十一月版，版權頁在文獻卷三，有括注「全十二冊」；二是二〇一八年五月版，無全集之版權頁，各分卷版權頁在每卷末冊，二〇一七年版附於文獻卷後之「圖版目錄」，亦被取消。此兩版各卷頁碼均為每冊獨立編碼。本書所指全集為二〇一七年版，係考慮以下因素：一是極少有人、甚至是絕大部分機構不會擁有舊版後再購置新版；二是由於疫情、路途等原因，筆者無法有充分時間往圖書館反覆細閱二〇一八年版全集；三是據初步翻檢，二〇一八年版循襲舊誤尚多、修正之處有限，意味著本書之校之議對新舊兩版都有些微價值。筆者所知二〇一八年版已改正之處，則在注釋中予以說明；如此做法絕無炫耀之意或荒謬到自詡「所見略同」。而這也是本書寫作之初衷：為讀者便利，向讀者請益。

壹　編排紀年之類

一　重出

1. 浙江省博物館藏壺梅成扇反面（繪二55）[1]，又見於無紀年書法作品行書自作畫梅詩成扇（書三286）。後者雖為私人所藏，但兩者扇骨竹刻一樣。只是後者所標縱向尺寸多出零點四釐米，扇面左上側包邊略有破損，兩圖似非同時所攝。

2. 山花爛漫扇面反面（繪三255），錄《韜光》、《野行》兩詩。據圖版目錄（文三284），與忘憂草扇面正面（繪三254）為同一扇，像是僅搞錯題名而已。實則此反面又見於書法卷，題作行書自作詩扇面（書三195）。所不同者，只是後者縱向尺寸多零點一釐米。

3. 鐵骨紅成扇反面（繪四81），即行書自作詩扇面（書三100）。兩者均為私人所藏，所不同者：一為扇面，一已成扇；所標縱橫尺寸亦略有差異。

　　繪畫卷收有書法扇面及成扇十九件，均為紀年作品，僅此三件重出於書法卷。如將其餘十六件亦收入書法卷，而從繪畫卷盡數刪除書法作品並於兩卷中均作說明，也是可行之法。書法卷秋菊石鼓扇面（書一149）之題名，雖不能據此從繪畫卷覓得其另一面「秋菊」，以命名方式而論，還是較為合理的。

1　為簡便計，以卷名首字及所在冊序號、釋文所在頁碼標注出處。如繪二55，指繪畫卷二，第五五頁。引用作品題名時，一般不加引號。

4. 行楷阮元詩冊頁（書三284），又見於陶鼎拓片補花果立軸（繪一210）畫幅之右上部。兩件作品之分行布白，絲毫不爽。連第七行點去「見」字的右上兩點，第十行「多」字上部的漲墨，第十二行補入「波磔」兩字間的「一」字，鈐印及其位置，均如出一轍。惟前者出處為上海吳昌碩紀念館，後者則為私人所藏。

5. 致朱正初札（文一26），出處為浙江省博物館。此札又見於「詩稿」（文三44右），卻是私人所藏。

二　錯配

1. 「篆書華亞來翰五言聯」（書三97），上下聯似乎並不相偶，落款亦不相接：

> 釋文　華亞鹿車出，來翰識嘉魚。
>
> 落款　奠孫先生屬，集北宋本石鼓字，淖作潮，見侃叔釋文。近代工篆書者楊濠叟出以靈，莫邵亭蓄以古，唯何東洲去聲，蓋援多識於鳥獸草木之名云爾。乙丑初夏，吳昌碩時年八十二。

上聯之款盡於「何東洲」三字。「何東洲」即何紹基，「何東洲去聲」則不知所云。聯中亦無作「潮」之「淖」字。其實與上聯相配者為「潮平鯉翰來」，全集所收，有篆有隸。檢得「篆書蜀辭潮平五言聯」（書三181）有同病，且下聯正是「潮平鯉翰來」：

> 釋文　蜀辭如秀虎，潮平鯉翰來。
>
> 落款　亦梅先生屬集石鼓字，蜀阮儀徵釋作屬，《禮記》「屬辭

比事」也。秀即綉，今秀州古作綉州。戠朱笥河釋為識。
能於古拙中出奇肆，所謂毫毛茂茂陷水可脫者非耶。丁
卯莫春，吳昌碩年八十四。

　　此處上聯之款盡於「識」字，細讀之下，實係兩聯之上下聯互
相錯配。題名應據缶翁自注，分別改為「篆書花亞潮平五言聯」、
「篆書屬辭來翰五言聯」。「蜀辭如秀虎」，則應作「屬辭如綉虎」。
唯一使人略有疑惑的是，前者尺寸為縱一五八釐米、橫四十二釐
米，後者縱一四〇點三釐米、橫三十八點五釐米。兩者橫向大致相
當，而縱向尺寸相差甚多，想來不至於是測量問題，或許是錯配
後裁切所致。

　　前一聯於出版物中數見之；[2]亦屢見於拍場，有趙之謙族弟趙
士鴻題簽。全集出版後，亦被作為著錄依據。[3]則兩聯錯配實已久
矣，惟願以拙文而止。

2. 致何汝穆札（文一77）一通兩頁，所用箋紙不同。前頁為信札，似
 意猶未盡者。後頁錄《丁巳元日》一首，末有「萬遲拜讀」四字，
 雖顯非缶翁手筆，但也不一定就是何汝穆所書，至少後頁未必是前
 頁殘札所附者。《丁巳元日》詩亦曾抄錄給沈石友（文一245）。

3. 隨筆（文三176），如依左圖「墨耕此作」之語，極易誤以為右圖所
 錄是倪墨耕詩。然此兩紙實係錯配，前紙所錄三詩見於《缶廬詩》

2　鄧明：《近現代名家書畫品鑒》，上海：上海科學技術出版社，1999年，第93頁。王
　　宏：《吳昌碩作品選》，上海：上海人民美術出版社，2004年，第38頁。上海書畫
　　院：《海上風・海內寓賢》，上海：上海書畫出版社，2013年，第28頁。

3　北京保利國際拍賣有限公司「北京保利2019秋季拍賣會翰墨千秋——名家法書夜場」，
　　2005號拍品，1925年作集石鼓文五言聯立軸，水墨紙本。雅昌拍賣：https://auction.
　　artron.net/paimai-art5160942005/。本書所有網路資源最後瀏覽時間均為2020年9月7
　　日，適逢白露。

卷七，題為《翰怡京卿先德紫回先生〈雲山入道圖〉》。[4]後紙云：
「墨耕此作極似傅凱亭，當以好詩供養。石人子室記。」則所謂
「墨耕此作」，應是畫作而缶翁欲題詩者。

三　淆亂

詩稿（文三36右）為《明季樂府》組詩，見《缶廬詩》卷六。計
有《慈禧殿》、《馬家口》、《驢人言》、《議防淮》、《太子真》、《封四
鎮》、《敢言事》、《一條命》等八首。[5]此組係「上虞丁念先念聖樓舊
藏」，出版時次序不誤。惟《敢言事》與《一條命》間闌入一紙，[6]係
《〈雪中送炭〉，一亭畫》之末六句。[7]

組詩共九開，正確排序應為：文三36右、文三33起六開、文三36
左、文三13左。

四　割裂

1. 紅梅立軸（繪一172）、擬李復堂筆意立軸（繪一173），均係天津人
民美術出版社藏畫，此前出版時分別為「四條屏之四」及「之
三」。檢得「之一」即空谷幽蘭立軸（繪四208），「之二」即墨竹立
軸（繪四243）。[8]然「之一」頗有疑問：一是其「出處」為「私

4　吳昌碩：《吳昌碩詩集》，上海：華東師範大學出版社，2009年，第193頁。

5　吳昌碩：《吳昌碩詩集》，上海：華東師範大學出版社，2009年，第134-137頁。

6　張榮德：《吳昌碩翰墨珍品》，杭州：西泠印社出版社，2013年，第76頁。引文出自
朱關田先生序。

7　吳昌碩：《吳昌碩詩集》，上海：華東師範大學出版社，2009年，第149頁。

8　《天津人民美術出版社藏畫・吳昌碩》，天津：天津人民美術出版社，2004年，第2-
3頁。

人」；二是其尺寸縱向與其他三幅相當，橫向卻只有「一八點五釐米」，與其他三幅的「五〇釐米」左右相差太多。

2. 翹首紅梅立軸（繪二36），亦天津人民美術出版社所藏，此前出版時為「花卉四條屏之四」。檢得「之一」即芍藥立軸（繪四322）、「之三」即墨荷立軸（繪四255），唯獨不見「之二」秋菊之踪影。[9]

3. 千年桃實立軸（繪三19），亦天津人民美術出版社所藏，此前出版時為「花卉四條屏之四之一」。「之二」為牡丹頑石立軸（繪三30），「之三」為黃花立石立軸（繪三22），「之四」為枇杷立軸（繪三21）。[10]

4. 兩幅山水立軸（繪三120、121），上款同為「石田先生」，在《日本藏吳昌碩金石書畫精選》作為「山水對幅」。兩軸雖前後相鄰，終屬獨立分割。該書「花果對幅」，全集收入時題名即作「花果雙幅」（繪三198、199）。「葫蘆圖書畫對幅」則僅改一字，作「葫蘆圖書畫對屏」（繪三234）。[11]

5. 胡盧立軸（繪四62）、壽桃立軸（繪四63）、枇杷立石立軸（繪四64）、葡萄立軸（繪四65），拍場謂之「蘭石花果四屏」，雖名不副實，卻係吳長鄴舊藏，且每軸有缶翁親筆題簽。[12]四屏雖頁碼連續，但題名各自獨立，姑以割裂目之。

6. 故宮博物院藏之無紀年繪畫作品雙壽立軸（繪四206），其款曰：

9　《天津人民美術出版社藏畫・吳昌碩》，天津：天津人民美術出版社，2004年，第12-13頁。

10　《天津人民美術出版社藏畫・吳昌碩》，天津：天津人民美術出版社，2004年，第16-17頁。

11　陳振濂：《日本藏吳昌碩金石書畫精選》，杭州：西泠印社出版社，2004年，第158-159、176-177、197頁。

12　西泠印社拍賣有限公司「2015春季拍賣會」西泠印社部分社員作品專場，2626號拍品，1924年作蘭石花果四屏，水墨紙本。雅昌拍賣：https://auction.artron.net/paimai-art5074702626/。

梅生沈老伯大人、德配伯母周夫人七十雙壽。俊卿敬畫。

藝術年表一九〇五年有:「八月初八(九月六日),沈梅生夫婦七十雙壽,為繪《花卉》四條屏并題。又繪《紫藤圖》軸。」(文三222)此作或即四條屏之一。

檢得《中國古代書畫鑒定實錄》相關記錄:

清　吳昌碩　紫藤圖屏(四條)　真跡、精
灑金紙　設色
分別為(一)紫藤(二)牡丹水仙(三)秋菊(四)老少年
署:「乙巳(光緒三十一年,1905,62歲)八月八日」
「沈梅生」上款
周德配題[13]

雖然最後一行「周德配題」著實令人吃驚,但可以確定這就是藝術年表中之四條屏。而全集所收該年繪畫作品中,僅有紫藤立軸(繪一265)款中有「乙巳八月八日」之語,亦為故宮博物院所藏。或所謂「又繪《紫藤圖》軸」,亦四條屏之一。而雙壽立軸(繪四206)所繪,正是牡丹水仙。惟兩畫尺寸一為縱一五七釐米、橫四十五點五釐米,一為縱一七九點三釐米、橫五十點五釐米,略為存疑是否四條屏之二。

《故宮藏吳昌碩書畫全集》所載與此相同之兩件為:

13 勞繼雄:《中國古代書畫鑒定實錄》,上海:東方出版中心,2011年,第998頁。原書中,第一、二行字體加粗、字號加大。

三八　紫藤圖軸

一四五　牡丹水仙圖軸

尺寸則全作縱一七四點七釐米、橫四十七點五釐米，且均畫於金箋之上。循此尺寸及金箋，又覓得其餘兩件：

一四七　菊花圖軸

一四八　雁來紅圖軸[14]

第一件見「繪畫壹」冊，後三件則在「繪畫叁」冊中，看來連收藏單位也已忘記其為四條屏了。上海人民美術出版社、西泠印社合編《吳昌碩作品集》，將此四件連綴一起作「花卉屏」。[15]全集中與另兩件相同者：籬菊立軸（繪四285），縱一六五釐米、橫四十七點五釐米；雁來紅立軸（繪四261），縱一七五點五釐米、橫四十七點八釐米。雁來紅即老少年，而全集所標各畫尺寸，未免相差太多，足以使人遲疑再三，未敢遽認。不禁使人懷疑前述錯配之五言聯，其尺寸是否誤測。再者，全集未標注作品材質，也是不小的遺憾。

榮寶齋出版社《吳昌碩畫集》作「花卉圖」四條屏。[16]

7. 將一首《雪中送炭》詩稿，分列於兩處。詩稿（文二255中）所錄「奴子侍客皺顏溫」六句，即上揭闌入之紙，應續於詩稿（文三19右）「依人雞犬牛羊豚」之後。

14 故宮博物院：《故宮藏吳昌碩書畫全集》，北京：故宮出版社，2018年，第352、698、702、704頁。

15 《吳昌碩作品集——繪畫》，上海：上海人民美術出版社，杭州：西泠印社，1986年，第30-31頁。

16 吳昌碩：《吳昌碩畫集》，北京：榮寶齋出版社，2003年，第114-115頁。

8. 另有原件如此,而收入全集時未予辨別、不作說明者。題龔半千畫
冊(文三57),釋文為:

……古稱摩詰詩中有畫,畫中有詩,(後缺頁)

　　殊不知,缺頁藏於題乾嘉諸老手札(文三61)最末。此詩《缶
廬詩》卷六題作《乾嘉諸老手札書後》,[17]末一句為「爛眼如坐珍
珠船」,與手稿正同。手稿後還有「吾於半千亦云」一句,與此詩
毫不相干;接於前件之後,卻是天衣無縫。仔細觀察,此句與詩札
補綴重疊之痕十分明顯,「亦」字末筆一點被覆蓋一截。補綴後,
左下角窄窄兩行之內,鈐有缶翁五方印蛻。其中兩印各重複一次,
也頗可疑。兩件亦是念聖樓舊藏物,不知何時分裂而誤綴。[18]題跋
中有「雖僅六幅」之語,與致沈汝瑾札(文一183左)之「索題龔
半千山水冊六頁」相合。札中又有「望為代作跋語并引首四字」之
語,則此跋或為沈石友所代撰。

9. 詩稿(文二251右)錄「西泠覓句圖為沈大」兩首。同頁之詩稿
(文二251左)錄「歲暮感懷」一首,款云:「疣琴先生誨正。後學
吳俊卿頓首。」兩稿箋紙相同,〈安吉博物館所藏吳昌碩手稿〉一
文中兩者合而為一,甚是。惟其云「第三首詩寫與癖琴先生」,則
誤之深矣。[19]

17 吳昌碩:《吳昌碩詩集》,上海:華東師範大學出版社,2009年,第137頁。

18 張榮德:《吳昌碩翰墨珍品》,杭州:西泠印社出版社,2013年。關於鈐印,石開先
生序中有云:「因此只有一種可能性:缶翁在一九二七年去世之後,由其家屬擅自
加鈐的,或是熟人得稿在先,缶翁去世後央其家屬補鈐的。」據鈐印重複之狀,原
稿分裂似在鈐印之後。

19 陳子鳳、程亦勝:〈安吉博物館所藏吳昌碩手稿〉,《文物天地》,2007年第8期,第
68頁。

五　漏刊

1. 題蘇東坡書卷（文三60），亦念聖樓舊藏。其前尚有一紙三行，首行題作「蘇文忠公大字卷」，似為全集漏刊者。[20]
2. 致沈汝瑾札（文一165右），起首云「瞆之人居然登之堂上」，顯然前有缺頁，翻檢全集而未得。漏刊一頁，見於《榮寶齋珍藏》所載「吳昌碩《致沈石友書札三十九通》冊之第六通」。[21]此句為「聾瞆之人，居然登之堂上」，作於卸安東令後不久。

六　題名

1. 芍藥枇杷立軸（繪一106）所繪並無枇杷，藝術年表作「《芍藥圖》軸」（文三216）。
2. 香櫞立軸（繪一128），所繪所詠皆為佛手。
3. 鳳竹立軸（繪一185），「鳳竹」似宜從藝術年表作「風竹」（文三219）。
4. 擬李晴江法寫夏果立軸（繪一307），所繪為一石，石前鳳仙兩枝，石後枇杷一樹，而僅云夏果，未免不確。
5. 案頭清供立軸（繪二150），尺寸為縱五十七釐米、橫一〇三點三釐米，宜稱橫披。
6. 蘭菊菖蒲橫披（繪二241），繪有一籃子菊花而無蘭花，「蘭」似為「籃」之誤，或如缶翁所題作「筐」。
7. 紅梅立軸反面（繪三219），實際上是成扇。從圖版目錄（文三

20 張榮德：《吳昌碩翰墨珍品》，杭州：西泠印社出版社，2013年，第45頁。
21 吳昌碩等：《榮寶齋珍藏　12　書法卷三》，北京：榮寶齋出版社，2012年，第17-18頁。

284）可知，是前一頁蘆蔘成扇正面之反面，且兩圖所標縱橫尺寸、扇骨數量都一樣。應改作「蘆蔘成扇反面」。

8. 胡盧立軸（繪四62），雖缶翁款云「胡盧胡盧」，但題名宜作「葫蘆立軸」。

9. 蘭鞠供養立軸（繪四74），亦繪籃子菊花而無蘭花，「蘭」宜作「籃」，或如缶翁所題作「筐」。

10. 壽星拜詩（繪四351），此作左繪一拄杖壽星，右錄五律一首，「拜詩」云云，使人莫名所以。

11. 行書題王一亭繪流民圖詩立軸（書二120），「詩」字應去，因所題非詩。

12. 篆書羅聘詩扇面（書二121），落款云：「羅兩峰為丁鈍丁畫像，雲伯世講屬錄。」乍看似羅氏之詩，其實缶翁所錄乃《缶廬詩》卷八《羅遯夫畫丁龍泓像》之第一首，文字略不同而已。[22]

13. 四體書詩文四條屏（書二137），僅前兩屏為缶翁自作詩，第三屏為臨石鼓文汧殹鼓，第四屏為臨武梁祠題字。

14. 篆書題《桃園圖》立軸（書二165），應作「篆書題《桃源圖》立軸」。

15. 「致沈汝瑾札（含信封）」（文一258），該札寫於明信片上，所謂「信封」，乃明信片之寫地址一面。

16. 詩稿（文三28右）。「達摩和尚贊」下注云「唐釋皎然」，「觀世音菩薩頌」則是清代郭麐所作，題名不宜作「詩稿」。

17. 同樣，據詩稿（文三29右）「松雪」、「幻住」之注，亦不宜稱「詩稿」。

18. 題王原祁墨筆山水卷（文三54左）中，並無一字提及麓臺。圖版目

22 吳昌碩：《吳昌碩詩集》，上海：華東師範大學出版社，2009年，第200頁。

錄（文三297）同誤。據內容，或是跋《十七帖》。本卷另有《題王麓臺墨筆山水卷》（文三51）。

19.題商壺印集跋（文三59），「題」、「跋」取一即可，或依藝術年表甲子年（1924）五月謂「序」。

20.同樣，題相如文君二印跋冊（文三60），「題」、「跋」有一即可，或依「靜翁新得相如文君二印冊屬吳俊卿題」之語作「題」。

21.題沈氏硯林兩百八十一開（文三64），其實僅此一頁而已。文三65-133均係缶翁為沈石友所題硯銘之拓片，雖收入《沈氏硯林》，卻非題《沈氏硯林》一書者，其數目亦不足兩百。

22.題沈氏硯林（文三104），此頁兩題應為一硯。右圖為硯池及硯側「宇宙硯」，左圖為硯銘。硯拓右大左小，使人未敢遽認為一硯。於拍場拍品檢得此硯，方知確為一硯，[23]即上海書店出版社影印之《沈氏硯林》第82號。[24]

23.題沈氏硯林（文三111），此頁兩題亦為一硯，即影印本《沈氏硯林》第93號。[25]右為硯側缶翁題句，「陳思賦」、「大令書」皆指《洛神賦》；左為硯背缶翁所繪洛神圖。

24.題沈氏硯林（文三129），此頁兩題亦為一硯，即影印本《沈氏硯林》第145號「魚戲硯」。[26]

25.錄梁紹壬詞（文三156），宜作「錄短小人詞」。所錄「短小人詞」見《兩般秋雨庵隨筆》卷三，梁氏謂「友有咏短小人《黃鶯兒》一

23 西泠印社拍賣有限公司「2018年春季拍賣會」文房清玩・歷代名硯暨古墨專場，1030號拍品，吳昌碩銘、沈石友藏宇宙硯。雅昌拍賣：https://auction.artron.net/paimai-art5130161030/。

24 沈石友：《沈氏硯林》，上海：上海書店出版社，1993年，第196-197頁。

25 沈石友：《沈氏硯林》，上海：上海書店出版社，1993年，第218-219頁。

26 沈石友：《沈氏硯林》，上海：上海書店出版社，1993年，第322-323頁。

閣」，則非其所作。[27]

26.有關石鼓文集聯之題名誤釋，詳見下文。

七　時間

除文獻卷外，其他各卷每件作品題名後，均以西曆括注創作時間。年分和四季，尚無問題。但西曆和農曆的月分如何對應，是個難題。如石榴扇面（繪一220）作於「癸卯閏五月」，括注為「一九〇三年六月」，實則只有六天在西曆六月。[28]再如行書虛室明月四言聯（書二102），落款謂「丁巳四月」，括注為「一九一七年五月」。其實農曆四月只有十一天在西曆五月。

1.長至，可指夏至，也可指冬至，一般以稱冬至者為多。而對於同一作者來說，似乎不會既稱夏至為長至，又稱冬至為長至。

按其所括注西曆月分推知，作夏至處理的如：朱文「滄英」（篆一204）、白文「安廬」（篆一204）、朱文「誠」（篆一232）、朱文「張遠伯」（篆一257）、富貴神仙立軸（繪一113）、蘭花立軸（繪一181）、梅花立軸（繪二203）、墨梅立軸（繪三87）、富貴神仙立軸（繪三139）、篆書淵深樹古五言聯（書三66）。

作冬至的較少，如：白文「安吉吳俊長壽日利印」（篆一10）、白文「汪鳴鑾印」（篆一41）、朱文「匏公心賞」（篆一235）、籬菊立軸（繪二35）、四季花卉四條屏（繪三49）、臨石鼓文扇面（書一92）、臨石鼓文四條屏（書二87）。

以上作品中，並無「呵凍」、「揮汗」等語可資辨別，所以無從

27 梁紹壬：《兩般秋雨庵隨筆》，上海：上海古籍出版社，1982年，第174頁。

28 鄭鶴聲：《近世中西史日對照表》，北京：中華書局，1981年，第775頁。本文西曆、農曆日期換算，均據該書。

下手。歲寒三友圖對屏（繪二106、107）中，一屏作「癸丑秋」，另一屏作「癸丑霜降節」，括注為「一九一三年十月」，可資比照。

　　四季花卉四條屏（繪三49）之落款分別為「丁巳長至後三日」、「丁巳冬仲」、「丁巳小寒」、「丁巳仲冬月」，而括注為「一九一七年十二月」。小寒雖是西曆明年一月，但與冬至都在農曆十一月。

　　臨石鼓文四條屏（書二87）之落款分別為「丙辰冬仲」、「丙辰長至」、「丙辰十一月」、「丙辰歲十有一月」，括注為「一九一六年十二月」。

　　雖然編者未必是因「長至」而括注為「十二月」，但吾輩正可以「冬仲」、「十一月」推及長至為冬至。兩套四條屏，都是夏至先作一幅，到仲冬再作其餘三幅的可能性畢竟很小。

　　而致沈汝瑾札（文一242左），似可提供確證。札中有「酬應寒社詩戰」之語，當指消寒詩社之類。又云「弟以長至節左足楚甚不能踏地」，則長至為冬至無疑。

　　如此，似應將缶翁筆下長至歸為冬至較為妥帖。

2. 作品中有較明確的時間指向，卻未對應西曆四季或月、日者。

（1）新春等別稱，括注僅作「春」。

　　新春：隸書奉爵雅歌四言聯（書三22）；

　　初春：行書自作詩橫披（書三93）；

　　春孟：篆書鳳翥鸞翔橫披（書二213）；

　　春仲：白沙枇杷立軸（繪三75）、梅花立軸（繪四102）、四體書詩文四條屏（書二137）；

　　花朝：四體書詩文四條屏（書二137）；

　　暮春：臨石鼓文四條屏（書二141）、篆書鶴壽千歲（書二253）、篆書花亞潮平五言聯（書二254）；

　　春杪：行書自作詩橫披（書二217）、篆書歸與軒橫披（書三125）。

（2）初夏等別稱，則僅括注為「夏」。

初夏：菊石圖橫披（繪三91）、臨石鼓文成扇（書二221）、篆書棕馬矢魚七言聯（書二296）、臨石鼓文立軸（書三68）；

夏仲：行書畫桂詩立軸（書二109）；

夏午：朱文「書留晏子」（篆一231）邊款；

長夏：篆書天高夕瀞八言聯（書三145）；

夏杪：膽瓶菊花立軸（繪三148）。

（3）同樣，初秋等別稱，括注僅作「秋」。

初秋：篆書游魚高柳八言聯（書三149）；

新秋：胡盧立軸（繪四62）、紅梅扇面（繪四87）、行書亦願豈信七言聯（書二111）、篆書旁陳滋樹八言聯（書二112）、行書為王福庵訂潤橫披（書二155）、臨石鼓文四條屏（書二157）、篆書小雨斜陽七言聯（書三197）；

秋仲：篆書高原淖淵七言聯（書三36）、臨石鼓文立軸（書三108）；

涼秋：行書寄蘭丏詩立軸（書一117）、行書《岳陽樓記》立軸（書二51）、篆書君子彌勒四言聯（書二52）、兩件行書出得左援八言聯（書三151、152）、行書自作詩扇面（書三195）；

九秋：行書寄蘭丏詩立軸（書一116）；

秋杪：歲寒交立軸（繪四137）、篆書自作詩立軸（書二55）、篆書敬夙受福五言聯（書二153）、行書自作詩扇面（書二272）、行書自作詩立軸（書三35）、行書自作詩立軸（書三110）；

季秋：篆書小獵多涉八言聯（書二271）；

　　　秋季：篆書四言詩橫披（書二54）；

　　　深秋：行書自作詩立軸（書三196）。

（4）冬季各月之別稱，也有括注僅作「冬」的。

　　　初冬：清供立軸（繪四139）；

　　　冬仲：行書自作詩立軸（書二61）、行書贈隘堪詩手卷（書三51）；

　　　歲暮：篆書題《桃園圖》立軸（書二165）。

　　　　　而行書自作詩橫披（書三171）、篆書橐有棕陳七言聯（書三172），款中均署「丙寅歲寒」，括注僅為「一九二六年」，循例至少應加「冬」字。

（5）案頭清供立軸（繪二150）、蒼松橫披（繪二151）均作於「甲寅六月」，括注僅為「一九一四年夏」。

（6）荷花立軸（繪三222），款署「庚申中秋後數日」，僅括注「一九二〇年秋」。

（7）篆書選賢敬德八言聯（書三6），款署「壬戌清和」，僅括注為「一九二二年」。

3. 又有無明確的月分指向，卻對應西曆月分者。

（1）曼倩偷來立軸（繪三24），款為「丁巳夏」，括注「一九一七年五月」。未知何據，循例「五月」應作「夏」。

（2）牡丹金罍立軸（繪三158）款署「己未秋」，括注為「一九一九年十一月」，亦未知何據。

（3）古香立軸（繪三332）款作「壬戌夏二月」，如係缶翁筆誤，則未知其為夏還是二月。括注逕作「一九二二年六月」，或有所據。

（4）端陽節物立軸（繪四112），以題詩、所畫枇杷等物及「時年八十有三」，括注為「一九二六年六月」，「六月」似顯武斷。

（5）老少年立軸（繪四129），僅署「丁卯春」，即括注為「一九二七年四月」。

（6）臨石鼓文立軸（書二90左），僅憑款中「丁巳孟月」，就括注為「一九一七年二月」。

（7）行書置酒投壺七言聯（書三190），款作「丁卯夏」，括注為「一九二七年七月」，循例「七月」應作「夏」。

4. 無紀年篆刻作品中，可以確定時間者，應予移置：有年款而忽略者，或舊有出版物中可查得年款者，又有與紀年篆刻作品係對章者。無紀年書畫作品中，也有年月可考者。

（1）白文「心夔私印」（篆二59），與「紀年篆刻作品」朱文「陶堂」（篆一38）為對章，應移置該年。兩印均附有印面、印石圖片，大小相近，且同為君匋藝術院所藏。

（2）白文「家近烟雨樓」（篆二90），《吳昌碩印譜》所收款云「壬午八月」，[29]是為一八八二年。

（3）朱文「西蠡」（篆二126），《吳昌碩印譜》所收款云「乙酉立夏後三日」，[30]是為一八八五年五月八日。

（4）白文「西蠡君直」（篆二126），《吳昌碩印譜》所收款云「乙酉」，[31]是為一八八五年。

（5）朱文「畫奴」（篆二140），與《吳昌碩印譜》所收似為同一印，邊款有「光緒丙戌冬十一月」之語，[32]是為一八八六年，藝術年表有載（文三212）。

（6）白文「楓窗」（篆二156），《吳昌碩印譜》所收款云「癸未立秋

29 上海書畫出版社：《吳昌碩印譜》，上海：上海書畫出版社，1985年，第211頁。

30 上海書畫出版社：《吳昌碩印譜》，上海：上海書畫出版社，1985年，第66頁。

31 上海書畫出版社：《吳昌碩印譜》，上海：上海書畫出版社，1985年，第153頁。

32 上海書畫出版社：《吳昌碩印譜》，上海：上海書畫出版社，1985年，第69頁。

日」，[33]是為一八八三年八月八日。

（7）朱文「泗亭所得」（篆二161），《吳昌碩印譜》所收款云「甲午十二月」，[34]作於一八九四年十二月二十七日至一九八五年一月二十五日間。

（8）朱文「紉萇手拓」（篆二161），《吳昌碩印譜》所收款云：「癸巳四月」，[35]是為一八九三年。

（9）朱文「雲壺」（篆二162），《吳昌碩印譜》所收款云「壬辰秋日」，[36]是為一八九二年。

（10）朱文「修盒」（篆二163），與「紀年篆刻作品」白文「馮文蔚印」（篆一133）為對章，應移至該年。

（11）白文「吳江陸恢」（篆二164），《吳昌碩印譜》所收款云「己丑九月」，[37]是為一八八九年所作。

（12）白文「吳興潘氏怡怡室收藏金石書畫之印」（篆二165），作於光緒二十五年（1899）五月（文三219）。

（13）朱文「鶴廬主人」（篆二203），《吳昌碩印譜》所收款云「丁亥三月」，[38]是為一八八七年。

（14）朱文「節嗜欲定心氣」（篆二206），《吳昌碩印譜》所收款云「乙未」，[39]是為一八九五年。

（15）白文「如皋冒大所見金石書畫圖記」（篆二206），檢得其款云「丁酉十一月」，[40]是為一八九七年。

33　上海書畫出版社：《吳昌碩印譜》，上海：上海書畫出版社，1985年，第56頁。

34　上海書畫出版社：《吳昌碩印譜》，上海：上海書畫出版社，1985年，第167頁。

35　上海書畫出版社：《吳昌碩印譜》，上海：上海書畫出版社，1985年，第174頁。

36　上海書畫出版社：《吳昌碩印譜》，上海：上海書畫出版社，1985年，第70頁。

37　上海書畫出版社：《吳昌碩印譜》，上海：上海書畫出版社，1985年，第151頁。

38　上海書畫出版社：《吳昌碩印譜》，上海：上海書畫出版社，1985年，第164頁。

39　上海書畫出版社：《吳昌碩印譜》，上海：上海書畫出版社，1985年，第225頁。

40　西泠印社：《西泠印社》，第38輯，杭州：西泠印社出版社，2013年，第77頁。

（16）白文「潘其鈞翔廬大利長壽」（篆二211），《吳昌碩印譜》所收款云「己亥五月」，[41]是為一八九九年。

（17）白文「陶心雲」（篆二229），《吳昌碩篆刻選集》云「55歲作」，[42]是為一八九八年。

（18）白文「李野西讀碑印」（篆二294）。《吳昌碩印譜》款云「癸丑」，[43]是為一九一三年。

（19）朱文「繩盦」（篆二302），款云「丙辰重五」，重五即端午，係一九一六年六月五日所作。

（20）白文「鹽氏三世」（篆二337）。《吳昌碩印影》所收有款云「己未大暑」，[44]則作於一九一九年七月二十四日。

（21）朱文「壽經」（篆二338）。《吳昌碩印影》收此印款曰：「癸巳雨水節，吳俊。」[45]是為一八九三年二月十八日作。

（22）白文「野元吉印」、朱文「鼎公」對印（篆二346），見諸著錄及拍場，款中有「癸丑嘉平」，即一九一三年十二月二十七日至一九一四年一月二十五日間。[46]

（23）前文已及，雙壽立軸（繪四206）、雁來紅立軸（繪四261）、籬菊立軸（繪四285），與紫藤立軸（繪一265）為四條屏，似同作於一九〇五年。

41 上海書畫出版社：《吳昌碩印譜》，上海：上海書畫出版社，1985年，第228頁。

42 上海書畫出版社：《吳昌碩篆刻選集》，上海：上海書畫出版社，1978年，第24頁。

43 上海書畫出版社：《吳昌碩印譜》，上海：上海書畫出版社，1985年，第241頁。

44 戴山青、大形知無、張瑞鵬：《吳昌碩印影》，北京：北京廣播學院出版社，1992年，第534頁。

45 戴山青、大形知無、張瑞鵬：《吳昌碩印影》，北京：北京廣播學院出版社，1992年，第426頁。

46 東京中央拍賣香港有限公司「2017秋季拍賣會」中國重要瓷器及藝術品專場，0810號拍品，吳昌碩刻壽山石太獅少獅鈕對印。雅昌拍賣：https://auction.artron.net/paimai-art5114470810/。二〇一五年版篆刻卷為其所徵引出版物之一。

（24）富貴神仙立軸（繪四207），其款云：「恭祝仲芳方伯憲臺大人太夫人壽。屬吏吳俊卿謹呈。」仲芳為聶緝槼之字，其任江蘇布政使在光緒二十二年至二十六年間。缶翁之師俞樾有聶母張太夫人七十壽聯，惜未知何年所作。檢上海圖書館藏《荊林聶氏衡山族譜》第一冊，卷三聶父有瀓條下，有繼配張氏「生于清道光九年己丑三月十九日未時」之語。道光九年為一八二九年，則聶母七十壽即缶翁呈畫之時似在光緒二十四年（1898）春，其時缶翁尚未就安東令。

（25）壽星拜詩橫披（繪四351），據其中「施子英六十有八」之語，似作於一九二二年。施則敬（1855-1924），字子英，江蘇震澤（今吳江）人。[47]施氏熱心公益事業，是中國紅十字會創始人之一。

（26）前文已及之行書自作畫梅詩成扇（書三286）、行書自作詩扇面（書三195）、行書自作詩扇面（書三100），應編入相應年月。

5. 白文「鄭文焯（一八八四年十二月）」（篆一63），邊款云「甲申十月五日」，西曆為十一月二十二日，非括注之「十二月」。

6. 朱文「楊石頭」（篆一104），有「庚辰」、「丁亥」兩款，括注為「一八八七年」。但後款並無改作之語，宜置於庚辰所作，即一八八〇年。

7. 朱文「焯公（一八九〇年）」（篆一119）、白文「臣翰之印（一八九〇年）」（篆一120），款中均有「庚寅九日」之語，應為重陽所作。

8. 朱文「巽儀」（篆一127）款中有「壬辰展重陽日」之語，括注為「一八九二年十月」。一般以西曆九月十九為展重陽，即西曆十一月八日；清人有以十月初九為展重陽者，則是十一月二十七日。

47 吳成平：《上海名人辭典》，上海：上海辭書出版社，2001年，第377頁。

9. 朱文「吳昌石於壬戌歲難中所得書」（篆二7），如援「吳昌碩壬子歲以字行」之例，似可繫於一八六二年。

10. 籬菊立軸（繪一19）為一八八九年所作，竄入一八八六年作品中。

11. 墨龍筆虎冊頁（繪一90）作於「癸巳涂月」，為農曆十二月。即一八九四年一月七日起，誤作「一八九三年十二月」。且置於「癸巳十一月」所作之露氣立軸（繪一94）前。

12. 歲寒交立軸（繪一100）作於「甲午小雪前三日」，即一八九四年十一月十九日，括注誤為「一八九五年一月」。

13. 爛斑秋色立軸（繪一167），作於「己亥花朝」，括注為「一八九九年四月」。若以二十月十五作花朝，則為一八九九年三月二十六日。若從藝術年表之以二月十二作花朝，則是西曆三月二十三日，也不在四月。

14. 紅梅立軸（繪一193）之「庚子涂月」，始於一九〇一年一月二十日，括注誤為「一九〇〇年十二月」。

15. 菊石立軸（繪二64）作於「辛亥秋日」，括注為「一九一一年七月」，該年立秋在八月九日。

16. 紅梅立軸（繪二73）作於「壬子芒種」，即西曆六月六日，括注為「一九一二年五月」。

17. 水仙老石立軸（繪二123）作於「甲寅初春」，該年元日為西曆一月二十六日，立春為二月四日，括注為「一九一四年三月」。

18. 牡丹立軸（繪二290）作於「丙辰初夏」，括注為「一九一六年四月」，四月朔和立夏均在西曆五月。

19. 珠光一掬立軸（繪三41）作於「丁巳孟冬」，誤括注為「一九一七年秋」。

20. 設色花卉成扇（繪三192）括注之「一九二〇年五月」，乃丁輔之於滬上購得舊扇，「匹以次閑手刻扇骨」後，復請缶翁題跋之時間。

集散氏盤銘師還月散四言聯（書三214）、篆書小戎詩四條屏（書三273）情形相似，即未以最後之題跋為創作時間。此扇所作時間待考，款有「吳俊卿記於吳下去駐隨緣室之南窗，時歸自秣陵」之語，是為線索。

21. 風竹立軸（繪三329），款署「壬戌長夏」，括注「一九二二年六月」。如循例以長夏為農曆六月，其朔日在西曆七月二十四日。

22. 珊瑚枝立軸（繪三350），作於「壬戌十二月幾望」，西曆為一九二三年一月三十日。或因與「既望」相混淆而誤作「一九二三年二月」。

23. 隸書緝裳碧梧八言聯（書一5）款署「戊寅三月朔」，為西曆四月三日，誤作「一八七八年三月」。

24. 行書自作詩冊頁（書一10）作於丁酉七月，為一八九七年，誤作一八七九年五月而繫於該年。

25. 臨石鼓文手卷（書一49）款署「光緒丙戌十月廿日」，為一八八六年十一月十五日，誤作「一八八七年四月」。

26. 草書自作詩四條屏（書一67），款署「庚寅仲春之月」。括注為「一八九〇年四月」，而該月對應有農曆閏二月、三月。一般仲春指二月，而閏二月作「閏春」、「又二月」等。

27. 草書和跛道人詩立軸（書二27），款曰「乙卯季夏」，誤括注為「一九一五年四月」。農曆六月初一，是西曆七月十二日。

28. 篆書執持辭翰八言聯（書二80），款中明言「丙辰重陽」，也僅括注為「一九一六年秋」。

29. 篆書執寺辭翰八言聯（書二189），作於「己未秋八月」。該月對應於一九一九年九月二十四日至十月二十三日，非括注所云「一九一九年八月」。

30. 篆書朝雨夕陽七言聯（書二227），款署「庚申首春」，應是正月，誤括注為「一九二〇年十月」。

31. 行書自作詩立軸（書三57），作於「癸亥三月」，對應於一九二三年四月十六日至五月十五日，而誤括注為「一九二四年四月」。

32. 篆書金鐘大鏞七言聯（書三63），括注為「一九二四年六月」。其款曰「甲子長夏」，一般以農曆六月為長夏，而該年六月全在西曆七月。其後一件，行書自作詩立軸（文三65）同為長夏，括注即為「一九二四年七月」。

33. 篆書張繼詩立軸（書三75），款曰：「癸亥秋，八十老人吳昌碩。」應為一九二三年，誤作「一九二四年秋」而置於該年。

34. 行書自作詩橫披（書三103），款曰：「生日畫梅，大聾書贈一亭先生笑笑，時缶年八十二。」缶翁生日是八月初一，即一九二五年九月十八日，題名後誤括注為「一九二五年八月」。此件作品就算生日當天所書，亦非西曆八月。墨梅竪石立軸（繪四84）所題為同一首詩，款云「時在乙丑八月朔」，括注為「一九二五年九月」則不誤。

八　排序

　　總編例云，「全集篆刻、繪畫、書法三個分卷作品以創作年月順序進行編排」。然實際排序屢有淩亂之處，略舉數例。

1. 朱文「苦鐵歡喜」（篆一81），作於「乙酉十月廿九日」，置於「乙酉冬十一月朔」所作白文「費君直審定金石文字」（篆一81）之後。或因括注同為「一八八五年十二月」之故，而不分前後。

2. 朱文「深之」（篆一125），作於「壬辰涼秋」，置於「壬辰七月」所作朱文「鳴堅白齋」（篆一125）之後。

3. 墨梅立軸（繪一146）、瓶梅清供立軸（繪一147），雖均括注「一八九八年一月」，但將「戊戌人日」之作置於「丁酉臘月」前，總是不妥。

4. 將「壬寅十有一月」之蒲草紅梅立軸（繪一213），置於「壬寅歲杪」所作紅梅立軸（繪一212）之後。

5. 古木幽亭立軸（繪二138）作於「甲寅五月朔」，青菜立軸（繪二139）作於「甲寅四月維夏」，潑墨荷花立軸（繪二140）作於「甲寅五月六日」，古木幽亭立軸（繪二141）又是「甲寅五月朔」所作，排序何其凌亂！

6. 作於「戊午五月」之貴壽無極立軸（繪三83），置於「戊午四月杪」所作蘭石立軸（繪三84）之前。

7. 作於「庚申五月」之壽桃立軸（繪三194），置於四月所作罌粟花成扇（繪三195）之前。

8. 作於「辛酉歲十一月朔」之國色天香立軸（繪三297），置於「辛酉良月」所作設色茶花立軸（繪三298）之前。

9. 一猫踞石立軸（繪三334）作於「壬戌閏五月初二」，而置於「壬戌五月」所作曼倩偷來立軸（繪三335）之前。

10. 作於「癸亥初春」之桃實立軸（繪四13），置於「癸亥三月」所作山水成扇反面（繪四11）之後。

11. 篆書執寺辭翰八言聯（書二189），作於「己未秋八月」。篆書一角樓橫披（書二191）作於閏七月，卻置於八言聯後。

12. 行書風波塵土五言聯（書二279）作於壬戌人日，誤置於辛酉除夕所作行書自作詩橫披（書二281）之前。

13. 隸書漢書秦雲四言聯（書三9），「癸亥元旦」八十歲所作，括注誤為「一九二三年一月」。致其後誤列作於「壬戌小寒」七十九歲時，括注亦為「一九二三年一月」之臨散氏盤銘立軸（書三10）；以及括注為「一九二三年二月」，「壬戌歲杪」所作之篆書棕馬矢魚七言聯（書三12）。

14. 行書自作詩立軸（書三57），作於「癸亥三月」，而誤置於「癸亥歲暮」所作之篆書神仙奴婢四言聯（書三57）後。

九 落款

　　書法卷於「釋文」後，專闢「落款」一項，但體例不甚統一。如行書自作詩四條屏（書二11），由每條分別摘出「落款」列在一起，還算中規中矩。而篆書冊頁六開（書一287-293），卻於一冊之中，區別處理：前五開，篆隸字體之外，皆歸入落款；而第六開則僅將「甲寅仲夏，吳昌碩」作為落款。

　　考慮到所錄詩文不止一首或一種時的情況，詩題之類，宜歸入正文，即「釋文」一欄。為保持統一，錄單篇詩文的作品也應如此。

　　詩題之類，無論劃入哪一欄，還是簡單明瞭的。而如下一些狀況，甚至可以稱為乖誕。

1. 書法卷開篇之作，隸書朱柏廬先生治家格言立軸（書一2），落款位置上卻是格言末兩句：

　　　　釋文　……
　　　　落款　為人若此，庶乎近焉。
　　　　鈐印　丁丑嘉平月，桃州後學吳俊敬書。……

　　而真正的落款，則屬入「鈐印」中。

2. 臨曾伯霥簠橫披（書一27），[48]其釋文和落款為：

　　　　釋文　……時甲申冬十二月朔，倩婿吳俊卿
　　　　落款　并記。

　　其實省略號後都是落款，僅列「并記」二字，煞是怪異。

48 二〇一八年版頁碼為書一25。

3. 臨石鼓文手卷（書一49），係為潘鍾瑞所作。缶翁於臨寫石鼓文後，又以行楷抄錄七古一首，即《缶廬詩》卷二之《瘦羊贈汪郎亭侍郎鳴鑾手拓石鼓精本》。[49]此詩被歸入「落款」之列，似稍顯牽強。真正的落款，應自詩後「石鼓近以汪郎亭侍講羅紋箋拓本為最」一句起，而題名也須改動，以點明所抄七古一章為宜。

4. 臨散氏盤銘手卷（書一137）：

　　　　釋文　……癸卯孟春，臨散氏鬲字，吳俊卿昌碩。
　　　　落款　（鄭文悼款略）

　　　　又是落款誤入正文，「鄭文悼」當是「鄭文焯」。略去之款，是鄭氏為顧麟士作《缶廬諷籀圖》所題，與臨散氏盤銘並無關係。

5. 行書自作詩四條屏之一（書一157），落款為：「月落雁飛高，霜寒蟲語細。又錄斷句。昌碩。」將「昌碩」前十四字列於落款，太過牽強。

6. 行書自作詩立軸（書二74）：

　　　　釋文　……題畫。
　　　　落款　近作。秋澂仁兄……

　　　　「近作」應移置釋文處，謂所錄詩為「題畫近作」也。

7. 臨石鼓文四條屏（書二129）、篆書求吾敬彼七言聯（書二130）、篆書橫矢大罟七言聯（書二184），則均無「釋文」，通篇入「落款」一欄。

49 吳昌碩：《吳昌碩詩集》，上海：華東師範大學出版社，2009年，第50頁。

8. 篆書鳳翥鸞翔橫披（書二213）：

> 釋文　鳳翥鸞翔。雍乾甋罋，古香可搤，氐鮮二字完善可證，
> 　　　已為希世之珍矣。奚爭斤斤於八鼓之微字耶？摘昌黎石
> 　　　鼓歌字顏其嵩。庚申春孟，吳昌碩
> 落款　時年七十又七。字。

最末之「字」，係「石鼓歌」後之漏字。按其例，「釋文」似僅篆書「鳳翥鸞翔」四字，其他則均為「落款」。

9. 行書自作詩立軸（書二288）：

> 釋文　……非山非水，閭巷一畫。不富不貴，狷介孤客。
> 落款　四語可玩，詩以達之。壬戌春，吳昌碩年七十有九。

「四語」兩句，應移置釋文後，謂所錄詩係敷陳「非山非水」四句。

10. 篆書神仙奴婢四言聯（書三57），將寫於上聯之款列入「釋文」，「落款」則僅書於下聯之款。

11. 篆書天高夕瀞八言聯（書三145）更是離譜：

> 釋文　……健之先生正篆。丙寅長夏，集明
> 落款　拓獵碣文字。安吉吳昌碩年八十有三。

同第2條，所錄省略號後均為落款。

12. 吳昌碩致沈石友詩稿冊頁三開之三（書三253）的釋文以逗號結束。「落款」為：「政簡還思古結繩。秋感。」實則前七字為所錄詩

最後一句，「秋感」亦非落款，而是詩題。此冊如移置文獻卷致沈汝瑾札中，無「落款」一項，也就不會出錯。

其實書法卷也有不專設「落款」者，如秋菊石鼓扇面（書一149），反覺清爽。

十　變造

此處變造，指原件如此，而非全集編者所為，亦非關編排紀年，姑附於此而已。

1. 篆書密若臧身四言聯（書一83）。此聯釋文為「密若木經，臧身於終」，上聯似不甚通。檢得篆書進德臧身八言聯（書二209），下聯為「臧身于密，若木經冬」。始悟此四言聯乃某副八言聯之下聯所改造，只是拼接時不顧內容，胡亂了事而已。

2. 行書行穎甫詩橫披（書三146），「行穎甫詩」四字頗覺怪異。檢藝術年表，丙寅年（1926）八月有：「為名醫篆書《曹家達賣》詩行醫署檢。行書『行穎甫詩』橫披。」曹家達，字穎甫，江蘇江陰人，諸樂三曾從其學詩文。檢得二〇〇五年拍場拍品中，有缶翁行書「曹穎甫賣詩行醫」立軸。[50]橫披中，除「行」字稍作順時針旋轉、落款由單行割作雙行外，「行穎甫詩」四字及落款之字形，與之纖毫不爽，或係割裱、拼接而成。至於是什麼原因要將十餘年前還完整之立軸，拼接、變造為文辭不通之橫披，則不得而知。

50 北京誠軒拍賣有限公司「2005秋季拍賣會」中國書畫（一）專場，0737號拍品，丙寅年（1926）作「曹穎甫賣詩行醫」立軸，水墨紙本。雅昌拍賣：https://auction.artron.net/paimai-art35410737/。

貳　信札獻疑之類

　　文獻卷所收信札，列題名、釋文、出處三項。收信人如需考證者，僅呈現於題名即致某某札及篇末所附之「信札涉及往來人物簡介」。茲以單獨一節，將漏刊、錯配之外如誤繫收信者姓氏等狀，略作羅列。信札釋文有誤者留待下文詳說。

一　誤繫收信者姓名

1. 致陳僅札（文一3），為文獻卷第一件作品。人物簡介云「陳僅（一七八七——一八六八）」（文二195）。茲錄釋文如下：

> 漁珊老兄大人閣下：別兄半載，以筱公彈冠遠行，招呼闕如。十月間汝南公已撤，弟挂名一事，僅剩渡局卅千文，勢難支持。今春趕汝南未交卸之時，上稟托病銷去差使，在蘇賦閒，窘況益露。與兄稱知己，不敢不屢屢陳之。茲有懇者，涵兒解餉入都，南歸時令其登堂虔叩筱公金安，再請長者多福。涵兒稟到三年來未曾得一優事，此兄為其躊躇而深悉之者也。渠固不足惜，而渠翁老且病矣。敬乞上達筱公，為其加意想法。現吳仲懌侍郎撫江西，或者交情尚熟，況吳與弟亦相識者，似又易於兜搭。總祈於待親侄兒之意待涵兒，則老病者感激不可言狀，想筱公亦樂為之也。專此敬懇，敬叩勛安，上叩筱公大人鈞安。弟俊頓首。閏月卅日。

　　吳仲懌即吳式芬次子吳重憙，其任江西巡撫在光緒三十二年（1906），該年閏四月。而陳僅早在同治七年（1868）就已經去世，缶翁不可能於此時寫信給他。此筱公為嚴信厚，字小舫，又作筱舫。全集中缶翁為其作書畫之上款，多稱筱公。嚴信厚有族侄嚴廷楨，字漁三，又作漁珊、漁山，吳昌碩曾為其題《延秋室詩稿》。[1]此札應改作致嚴廷楨札。本年五月初九，嚴信厚卒於天津差次，[2]缶翁所托，估計他是無法知曉了。

2. 致沈汝瑾札（文一126右），上款為「鷺公閣下」，應是致洪爾振札。洪爾振，字鷺汀。

3. 致沈汝瑾札（文一126左），有「此復任孟」之語，應為致洪衡孫札。任孟即洪衡孫，為洪爾振之孫，洪子靖之子，此時從缶翁學書。

4. 致沈汝瑾札（文一137右），有「青笠兄近佳」之語，亦為致洪爾振札。青笠又作青立，即洪子靖。致顧麟士札（文二43右），即寫在洪子靖名刺上。札中之「孫世兄」，即洪衡孫。

　　上述三札著錄於《鶴園藏札　吳昌碩、鄭孝胥卷》，[3]此前又曾於「鶴園魚鴻・吳昌碩、俞樾致洪爾振父子信札專場」拍賣，不知何故誤入致沈汝瑾札中。

5. 致顧麟士札中上款為「簡翁」一札（文二8左），非致顧麟士者。缶翁致顧麟士札亦已結集出版，王亦旻《吳昌碩致顧麟士信札考述》云：「其中除三通信札無上款（三通的上款分別為『簡翁』、『曹大老爺』和『金心蘭』三人）外，其餘七十三通信札及五個信封上款

1 北京匡時國際拍賣有限公司「2019春季拍賣會」古籍善本專場，1156號拍品，《延秋室詩稿》、《江上題襟集》稿本。雅昌拍賣：https://auction.artron.net/paimai-art0084441156/。

2 寧波市政協文史委員會：《嚴信厚及其家族》，寧波：寧波出版社，2013年，第34頁。

3 褚銘：《鶴園藏札　吳昌碩、鄭孝胥卷》，杭州：中國美術學院出版社，2018年，第10、14、3頁。

全是『顧麟士』。」[4]其中致「曹大老爺」一札，全集已考列為致曹君直札（文二47）。而致「簡翁」一札，仍列於顧麟士名下。初以簡翁為宜興儲南強，但未檢得儲氏與缶翁往來之跡。實則簡翁即簡廬鮑源瀠，《缶廬詩》卷五有《鮑簡廬約同人泛舟山塘》。[5]缶翁有「簡廬」白文（篆二119）、朱文（篆二120）各一方，或為其所刻。鮑氏與顧麟士、金彰均有交往，本札似可更名並單列為致鮑源瀠札。

6. 致徐乃昌札三通（文二58-61），上款均是「子選」，其職銜為「學博」。據札中所述，似為安吉或孝豐教諭之類，其姓名暫不可考。徐乃昌似無「子選」之字號，亦無安吉一帶任職之經歷，則三札斷非致徐乃昌者。在未確知子選為誰的情況下，似可援「致溫翁札」（文二194）之例，暫題為「致子選札」。

7. 致沈福庭札（文二126左）應為致俞原札，由札中「即頌語霜大兄大人安」、「俞大老爺」等語即可知。俞語霜為吳興人，與缶翁等共同創立海上題襟館金石書畫會，日常事務大多為其經辦。

8. 致張培基札（文二193）。此札上款為「子彝老宗兄閣下」，落款為「宗小弟吳」，必非致張培基者。前揭〈安吉博物館所藏吳昌碩手稿〉云「子彝應姓吳」，[6]甚確，可惜又云「其人不詳」。按：子彝數見於繆荃孫日記中，[7]又作子飴、子儀，即吳式蕆，安徽涇縣人，曾任江都知縣。臨石鼓文四條屏（書三271），上款作「子彝宗兄大人」，即缶翁為其所書。藝術年表一八九七年四月（文三217），有

4　謝麟公：《過雲樓藏吳昌碩信札》，杭州：中國美術學院出版社，2017年，第3頁。

5　吳昌碩：《吳昌碩詩集》，上海：華東師範大學出版社，2009年，第117頁。

6　陳子鳳、程亦勝：〈安吉博物館所藏吳昌碩手稿〉，《文物天地》，2007年第8期，第69頁。

7　繆荃孫：《繆荃孫全集·日記》第4冊，南京：鳳凰出版社，2014年，第584頁。

「為張培基繪《梅花圖》并題」之語，或為同誤者。本札似可題為
致吳式芬札。

二　一札析作二札且分繫於兩人名下

　　信札之中，有一札析作二札，且分繫於兩人名下者。其尋繹、綴
合之思路，一般以箋紙相同或同一套為基礎。又以整體收藏且出處相
同者，綴合可能性較高。

1. 致潘鍾瑞札（文一6）一頁，其釋文為：

　　　　瘦羊先生，茶村、心蘭、廉父諸友均祈道念：頃聞茶磨病痾已
　　　　十數日，今晨大想吃酒，必無大礙。西脊已館積山書局，頗形
　　　　得意。草此布臆，敬叩道安。如兄俊頓首，七月廿二日。髯公
　　　　前祈叱名道意。

　　　　乍看便覺有異：這麼長的抬頭，著實不多見。而「均祈道
念」，應是轉托收信人之語，所「道念」者，即前列「諸友」，則此
札必不是寫給四人者。

　　此頁藏於蘇州博物館，所用信箋為徒手畫線之六行箋，左下角
為「缶廬」二草字。而致潘志萬札（文一36）二頁，其出處、箋紙
均相同，且疑後有缺頁：

　　　　碩庭老弟大人如晤：久疏音問，想秋興勃如。俊入秋以來，連
　　　　日並瘖，困頓萬分，幸所事不甚繁劇，得坐臥為安。唯兩手略
　　　　一用力，自脊骨而肘而臂輒牽掣酸痛，陰雨尤甚，未始非平日
　　　　刻印所傷，只得聽其自好而已。委求任君畫扇，交去月餘，尚

未落筆。昨又函問，謂扇已尋覓不見。俊意不願苦索，即將自用紈扇一柄轉贈老弟，乞哂收。前扇如肯畫成，容再寄奉。老弟日來從事筆墨否？時有京信來否？深念深念。如晤。

於「如晤」處戛然而止，甚是突兀。如把最後句號去掉，連綴前引一頁，可謂渾然天成。兩札合而為一，係致潘志萬者。札中提及諸人，瘦羊為潘鍾瑞之號，茶村指顧澐，心蘭即金□，廉父為陸恢，西脊指秦雲，均是缶翁友好。而髯公指潘遵祁，為潘志萬之伯祖。

2. 致周慶雲札（文一260右）一頁：

鑒，弟謂其筆劃欠古，必非漢物，或者魏晉間人邪。大雅為詳細考之否？奉去信箋板片，下角「缶廬」二草字，擬換作篆書「缶」字，印四五百張，紙不必太好，因字太醜耳。費神費神。複請道安。弟俊卿頓首。初三。

與所謂致潘鍾瑞札相似，開頭只一個「鑒」字，讓人摸不著頭腦。此札出處為私人，信箋係任伯年為缶翁所繪之「破荷箋」。另有相同箋紙之致王大炘札（文二64）一頁，也是收束得極為突然：

冰鐵道人如晤：日昨以輿夫不肯紆道入護龍街，所以怡園之約竟不如願。服藥後不增病即是見效。可喜可喜。尊刻牙印甚佳，然工整不及紫瑚而逸趣已勝撝叔，佩甚佩甚。近友人寄到竺進奏事印拓奉。

兩相綴合，才知為致王大炘之札。所「鑒」乃「竺進奏事」之

印蛻，缶翁謂其非漢印。前引致潘志萬札之用箋，即札中所謂「下角『缶廬』二草字」者。

三　致沈汝瑾札之可綴合者

文獻卷所收信札，以致沈汝瑾札最夥，據圖版目錄，多達「二百六十五通」。其中亦有以一札析作數札，而可以綴合者。附於信札後，同時寄出之詩稿等，亦視作一札。為行文簡潔，本小節均省去「致沈汝瑾札」五字。

1. 藏於浙江省博物館者：

（1）文一115左為八行箋，七條行線直通紙邊。下文所稱八行箋，皆為此類：

石友先生鑒：昨奉篆聯收到否？多竹山太守又號澹厂，新疆拔貢。為中峰幕府，能詩嗜古，今秋曾為作《春雪尋詩圖》，題者如叔問諸公。今索俊題句，只得請代成一首，或用五古五律俱妙。另紙錄其卷中一首奉鑒。即頌道安。弟俊叩頭。

另紙附抄者即文一117，所錄為陳銳詩，起句為「澹厂先生冰雪人」。兩札所用箋紙一樣，應合為一札。所說「多竹山太守」即成多祿，漢軍正黃旗，吉林人。「新疆拔貢」或係缶翁誤記，陳銳詩中即有「君家遼左風塵惡」之句。

（2）文一123右為白描蘭花箋：

今晨發郵局書，計明日可到尊處。弟在蘇候兄來也。奉上篆聯三、扇一，扇油甚，覆筆而色滯矣，亦無可奈何也。均乞轉

達。此請石友先生鑒。弟制俊頓首。

同頁左札：

正發書，接公示，知近日必來蘇。弟必拱候於蘇。海上之行遲遲，無礙也。函中簡慢二字，敬謹璧謝。石翁再鑒。缶又頓首。

顯然是前札剛要發出，收到石友來函，知悉必來蘇後又寫幾句同寄。兩札所用箋紙一樣，宜合為一札。

（3）文一160兩札，均為八行箋。右札中有：「昨又為友拉往六三園，得五律一首，另紙錄塵石翁。」左札所錄五律一首，題為《飲六三園》，似即右札所附錄者，宜合為一札。

（4）文一162右亦為八行箋：「昨得一詩，題白陽畫，另紙錄上。」檢得箋紙相同之文一155，所錄為題白陽畫雨景詩，似為前札所附錄者，可合為一札。

（5）文一255右為八行箋，最左側一條線不到底，居中雙鈎「大富貴」篆書。札中云：「因前路急促，弟已作五律書付去，另紙錄奉。」檢得箋紙相同之文一254左，錄五律題《藝菊圖》一首，或即此札之「另紙」，似可合為一札。

2. 日本福山書道美術館所藏者：

（1）文一124右云：「刻有人持莊蘩詩女史手書《離騷》一卷索題，特錄小序奉鑒，乞代成絕句以應之。」莊蘩詩，名閑，武進莊蘊寬之妹。檢得文一197右雖前有缺頁，而落款正為莊蘊寬，且札中有「唯蘩詩濡豪染翰」、「尚非女弟傑作」等語。雖所用箋紙不同，應是缶翁抄錄之小序。兩札應合為一處。民國間，上海商務印書館曾以《毗陵莊蘩詩女士楷隸楚辭》之名印行此

卷，缶翁所題為五絕二首。[8]

（2）文一130右為波浪線八行箋，札中云：「茲有日人屬件，一黃石齋楷書孝經冊，一倪鴻寶元璐家書……求代二跋。」

　　文一185兩札中，右札中提及已得「倪黃二跋」。左札與右札同為九華堂花卉彩箋，但經過裁切，或是廢箋利用。其所錄內容，為黃道周崇禎十七年所書《孝經》落款。文一185左雖與文一130右所用箋紙不同，但不排除是附在其後，給沈石友作跋參考用的。

（3）文一144左為八行箋：

……茲有懇者，陸廉夫畫《胥江送別圖》贈槭尚衣，當道屬為題詩，求為代成。槭尚衣之老翁世錫之前作蘇織造，弟為刻印甚多，與槭亦有文酒之會。錄朱、劉二篇奉鑒。……

檢得文一140箋紙相同，所錄落款為「新陽朱以增謹序」一文，即為本札附錄「朱、劉二篇」之一，應合為一札。

（4）文一156左，札中有「破山、劍門二首如已點定」之語。檢得文一153兩札均為八行箋，右札錄七律《劍門》一首，左札為五律《破山寺》一首，則此二札當為某札之抄附者，可合為一札。

（5）文一157兩札，亦為八行箋。其右札云：「頃楊君以其弟物故索詩，勉成短句，錄以就正。」左札錄詩一首，詩後有「挽楊親家德六六兄兼慰譜笙五兄」之語。顯係右札所附錄者，應合為一札。

（6）文一169為花卉箋，缶翁將箋紙顛倒，寫於反面。釋文如下：

8　莊閑：《毗陵莊繁詩女士楷隸楚辭》，上海：商務印書館，1915年。封面書名為鄭孝胥所題，版權頁之書名無「毗陵」二字。

……頃有日本人號磚軒者以磚拓屬題長古，祈代一作，以免出醜。王闓運已題在前故也。號吟秋，天下名士。磚係八字，花紋間斷，向未見過。磚軒謂照樣二塊，字略不同，一塊已送長尾君云云。祈從速尤感。……

檢得文一187似為包裝紙，所錄正是王闓運題「千秋萬歲長樂未央磚」詩一首。兩處應合為一札。

（7）文一171錄五律一首，詩題應為首行五字《悶極書冊字》。詩後兩行「鄂氛波及潯陽，杞憂未艾，書此聊當野哭」，當為另一詩之題。文一172第一首有句云：「武昌魚美烹誰食，潯水蛟饞射不跳。」詩、題相合，兩札實為一札。

所謂「鄂氛」，當指武昌起義。文一170有「風聲疊疊」、「番湖停輪」、「大約一切有名人多逸於海上」等語，「番湖」或即鄱陽湖。札中所述，與詩中所寫正合，所用箋紙也都一樣，前兩札應併為此札之所附者。

（8）文一176為九華堂製彩箋，一通兩頁：

……新識陳伯岩三立，江西義寧人。讀其《散原精舍集》頗可觀……承其贈五律云：未墜廣陵散，孤追正始音。……缶有和詩，另紙錄上。……

文一190一通三頁，錄詩三首，第二頁箋紙花紋與前札第一頁相同。第一首《散原翁贈詩依韻》，首聯云：「已分江湖老，漂搖失賞音。」正是和詩。第二首為《讀散原集贈詩》，第三首《明宋比玉江亭秋暮卷》。兩札或可合為一札。

（9）文一179一通三頁。第三頁為花卉彩箋，有「九華堂作」四字

篆印，首云：「多病亦六極之一也。……拙詩二紙乞正。」檢得
文一236右，為「九華摹古」四字篆印花卉彩箋，釋文如下：

石友先生鑒：歲杪赴蘇，以患癰大受厥累，十四日到滬覓得陳
徵君，用藥提膿，痛已極矣。現已膿盡見水，痛略止。據蓮老
雲，痛好治，鮮難治；膿易盡，水難盡。不知何日方可完元，
老年（後缺頁）

「鮮」似即「癬」。兩札相合，「老年多病，亦六極之一也」，
堪稱無懈可擊。

第二頁亦為花卉彩箋，有「九華仿古」四字篆印，錄《伯
岩陳君贈詩依韻》七律一首。與第一頁顯係一套，或為「拙詩
二紙」之一。

第一頁為胡公壽畫枇杷箋，錄《贈貞長》七律一首。箋紙
不同，是否一札，略略存疑。

（10）文一195兩札，均為「大豐製」八行箋。左札云：

石友先生惠鑒：昨接示，今石農來，再讀大著並書。承惠郜鐘
拓，感感。公之一拓遵命塗上，東拉西湊，不足觀也。硯銘字
多，勉強為之，均請指正。如不能用，再為之亦可。達摩一紙
奉壽先生，並請題在上端，尤覺珍重。又。

雖然未括注後缺頁，總覺意猶未盡。右札似接下去說：

周夢坡五十初度，即靈峰寺志者。索缶以詩壽，弟忙落萬分，望
兄代成一首，不拘體也。奉上各家之作，並其自壽詩。乞賜觀
之。缶因往蘇七八日，格外手忙腳亂。師米封面簽條、印存序

亂塗以奉。潤羊四頭，敬謝敬謝。專復，敬頌道安。弟缶頓
首。鐘拓、老佛已交石農帶奉，恐其遲遲，故先寄此信，因亟
欲得壽詩也。

「鐘拓、老佛已交石農帶奉」與「石農來」正呼應。鐘拓或即
郜鐘之拓，一份贈缶翁，一份題字後帶回。兩札似可合為一
札。

（11）文一220左，首句僅「存未盡佳」四字，不知所云為何。應為
　　　前缺頁，而未注明者。文一225之末句僅「弟印」兩字，亦顯
　　　係後缺頁未括注。後先相連，則豁然而解：是「弟印存未盡
　　　佳」也。兩札均為「一大監製」之八行箋，應合為一札。

（12）文一221左云：「前日與小坡、古微諸公集大鶴家得詩，錄求石
　　　友先生改正。」文一219右箋紙與之相同，錄七律一首，詩後
　　　云：「月當頭夕集大鶴洞天，即小坡處。」兩相呼應，應合為
　　　一札。

（13）文一223右云：「前日分得雪字，成詩一首，另紙錄上。」檢得
　　　文一206右所錄詩末兩句為：「病眼三摩挲，龍飛浪排雪。」兩
　　　札箋紙均為波浪線八行箋，最左側線之左下，有「上海九華堂
　　　監製」字樣，應合為一札。

（14）文一233右錄「松菊一鳥」等題畫四首，或即文一232右所云
　　　「近為人題畫，游戲為之，另紙錄上」之「另紙」。兩札箋紙為
　　　錢聽邠所製雙鉤隋《平陳紀功碑》字箋，似可合為一札。

（15）文一234兩札，均為《平陳紀功碑》字箋。右札云：「二絕句錄
　　　呈削正。」而左札所錄，正是七絕二首。兩札似可合為一札。

（16）文一248左云：「一亭畫一獅，作見日欲舞狀又九秋圖，索題小
　　　詩，另紙就正之。」檢得文一243左所錄為《獅舞朝日》、《九

秋》二詩，與之正合。兩札箋紙圖案雖不同，卻同是錢聽邠所製、所贈者，應合為一札。

3. 榮寶齋所藏者。吳昌碩《致沈石友書札三十九通》冊之第二十通」，[9]將文一95右與一90左合為一札，甚是。兩札箋紙均為任伯年所繪另一款式「破荷箋」，後紙「復請痊安」與前紙「清恙大作」正相對應。

四　致沈汝瑾札之誤綴者

1. 文一132一通兩頁，兩紙銜接處文字為「昨照片收到」，文從意順；所用箋紙均為八行箋，亦似無問題。然細審之，頗有疑點：右紙左下有似為「上海九華堂厚記製箋」字樣，而左紙無之；右紙之字，如捏扁筆鋒所書，特徵較為明顯，而左紙無此現象。檢得文一131左札，同藏於日本福山書道美術館，且箋紙與文一132右相同，字跡亦一致，上下連綴，其文曰「昨為同鄉鍾君索製祠堂楹榜」，應無疑問。而文一132左款云「缶弟又頓首」，應係某札之附筆。

2. 文一163一通兩頁，疑中間有缺頁或將不相干兩紙誤綴為一札。兩紙銜接處文字為：「弟今年倍見衰老，且左足作痛如裂，從事筆墨恐無神氣。如欲購此，弟可代為結頭，雖賈昂，其不敢過分也。」第一紙至「恐」字結束，而「恐無神氣」亦無不妥。但「欲購」、「價昂」云云，顯然與「衰老」等等並非一事。緊接又云：「奏事印絕佳，即大收藏家亦不能恆此精品。元押之字未能識，亦不必識。」則所說乃收藏之事，「奏事印」似為致王大炘札（誤作致周慶雲札，文一260右）之「竺進奏事」，而彼札之「友人」或即沈石友。

9　吳昌碩等：《榮寶齋珍藏　12　書法卷三》，北京：榮寶齋出版社，2012年，第34-35頁。

五　其他可綴合者

1. 致顧麟士札（文二29）兩紙，《過雲樓藏吳昌碩信札》中分作兩札。[10] 右一紙名「畫檯札」，附有信封釋文，因兩者均有畫檯之款「四拾元」之語。信封即致顧麟士札（文二44左），宜合於一處。或如《過雲樓藏吳昌碩信札》做法，以信封之名列於他處，本札後附其釋文。該書共有信封五個，其最末一個全集未收，附記於此。

2. 致諸宗元札（文二66）云：「……幸个簃日夜為之哺食……近得小詩，錄以伴函，幸指教。」後一頁致諸宗元札兩札（文二67）箋紙全同，筆致無異。右札所錄為七絕《聞笳和个簃》、《晝寢》，左札為七律《浦左儺鄉人招飲》一首，或即為前頁所附詩。

3. 致諸宗元兩札（文二69），實為一札。右札所錄為《長尾壽坡翁書來索賦》，末一行「立春日」即為左札詩題，起句為「烏巾平岸鼠姑簪」。

 檢得致丁乃昌札（文二169），錄詩二首。第一首《元日》，與《立春日》實為同一詩，僅字詞略有不同，如首句為「烏巾平岸采籓簪」。第二首為《元日又書》，詩後短札云：「缶去臘以頭暈，平地一跌，臥三日夜，服藥稍平，望勿念。」可知「立春日」為詩題不誤。

 又檢得致諸宗元札（文二68），與文二69兩札箋紙全同，筆致亦無異。札中云：「前數日忽然平地一跌，昏睡一日夜。」又云：「詩久不作，近得二首，另紙錄奉一笑。」則文二69之兩札，實為文二68所附詩無疑。

 文獻卷分論第十頁所述，雖無考證過程，而與此正同。

10 謝麟公：《過雲樓藏吳昌碩信札》，杭州：中國美術學院出版社，2017年，第91、93頁。

4. 致王禔札三通（文二80-81），疑為一札。文二80右云：「復書。敬求飭寄武昌，王維季先生安啟。戊午五月十六日，缶老拜托。」所托何人，見文二80左：「此書由待秋轉交輔之遞寄。書中本無章，待秋以此書不可多得，特請蓋章，更覺慎重。維季以為如何？」所云「不可多得」之「復書」、「此書」，或即文二81之篆書信札，「碩」字處鈐有朱文「吳昌石」印。

5. 致丁乃昌札（文二146左）謂「茲錄近詩二首奉鑒」，有「『止戈』句」、「『變海』句」、「米貴」、「城堅」云云。檢得同藏湖州市博物館之文二167右為「重五詩成有感再賦」，其中正有前述詩句，雖與前札箋紙不同，似為其所附詩稿。又檢得文二161左，與文二167右同為「文華堂監製」八行箋，所錄正是《重五》一首，應同是文二146左所附之詩稿，亦與「錄近詩二首」相合。湖州市博物館整理時，即作為一札。[11]

6. 致丁乃昌兩札（文二173），右札云：「前日得默坐一首，豪不見佳，另紙錄上，幸嘯弟教之。」左札所錄即七律《默坐》一首。兩札均為湖州市博物館所藏，且箋紙相同，應合為一札。湖州市博物館整理時，亦作一札。[12]

六　略有疑問者

1. 浙博所藏致朱正初札（文一20右），與缶翁字跡甚不相類。款署「錯鐵」，或為「苦鐵」之誤。此件於出版物中，亦有「雙胞胎」。[13]

11　湖州市博物館編，沈潔、劉榮華編著：《水流雲在見文章——吳昌碩致丁嘯雲手札》，北京：中華書局，2016年，第118-120頁。

12　湖州市博物館編，沈潔、劉榮華編著：《水流雲在見文章——吳昌碩致丁嘯雲手札》，北京：中華書局，2016年，第65-66頁。

13　王冬梅：《歷代名家書法經典：吳昌碩》，北京：中國書店，2013年，第67頁。

2. 致戴啟文札（文一29左），款為：「丙寅歲寒，夢老招消寒之飲。老缶草草。」札中並未提及戴啟文，或不若繫於周慶雲下，而此札亦同有「叔玉審定」之印，顯然曾藏於一家之手。

3. 致周夢坡札（文一265左），錄《〈松窗釋篆圖〉為禮堂》一首，是為褚德彝所作。最末一行「底事」係七律詩題，[14]不知此札後缺頁幾何，落款是否為致周夢坡者。藝術年表一九一七年有「是年……有《松窗釋篆圖為禮堂》《底事》兩詩呈周慶雲」之語（文三238），或有所據。

七　「信札涉及往來人物簡介」指疵

1. 前文已及：第一位收信人陳僅應改為嚴廷楨，刪潘鍾瑞簡介，本應刪除之徐乃昌、張培基原無簡介；增俞原、鮑源潈，或還可增吳式棻。

 而所謂陳僅「號渙山」，實乃「漁山」之誤。「魚」字下部四點本作「火」，易致誤認。

 又謂缶翁為潘鍾瑞繪《香禪精舍圖》，未知何據。《缶盧詩》卷一有《香禪精舍圖為潘瘦羊先生鍾瑞題》，[15]只云「題」而未言「作」。即以「作」而言，在詩題中也不如「繪」、「寫」等字來得直接，是以不能無疑。

2. 謂潘喜陶「著有《梅花庵詩集》《朴盧文存》《衎盧選稿》」，隨後引朱昌燕《潘廣文燕池先生傳》。衎盧為朱氏之號，其著有《衎盧雜稿》，是以疑末一種《衎盧選稿》亦為朱氏之作。

3. 謂施為係「施成侗（同人）之子」，「施成侗」當作「施咸侗」。

14　吳昌碩：《吳昌碩詩集》，上海：華東師範大學出版社，2009年，第206頁。

15　吳昌碩：《吳昌碩詩集》，上海：華東師範大學出版社，2009年，第24頁。

4. 謂鄭文焯「別號瘦碧、老芝樵風客、老芝、冷紅詞客」，鄭氏有「樵風客」之號，亦有「老芝」之號，以兩者連綴而為一號，似誤。

5. 謂沈汝瑾室名「笛在明月樓」，當作「笛在月明樓」，致沈汝瑾札（文一95左）可證。

 又謂其有「師米齋」，疑非。「師米齋」為常熟沈煦孫之齋號，缶翁為之題額，詳見頁一七〇。

6. 周慶雲之號一般作「湘舲」，此處謂「號湘齡」而不列「湘舲」，甚為少見，疑誤。

7. 謂曹元忠「與其弟曹元弼同為古文經學家」，宜作「與其從弟」。

 又謂其藏書印「勾吳曹氏收藏金石書畫之印」，「勾吳」疑為「句吳」。「勾」、「句」雖通，但著錄多作「句吳」。[16]

8. 謂葉為銘「民國十五年（一九二六），請吳昌碩、黃賓虹、吳穀祥、黃山壽、陸廉夫等二十五位畫家作《歙縣訪碑圖》」，甚謬。本卷亦有吳穀祥簡介，卒於一九〇三年；而黃山壽卒於一九一九年；陸廉夫卒於一九二〇年。民國十五年或係圖已成卷而不再請人作新圖之時。

9. 謂姚景瀛「與畫家陳夔龍、程十髮、陳祖香、唐雲、吳昌碩等交往甚密，常聚會『海上題襟館』，或揮毫論藝，或詩歌酬唱」，後半段文字想像太過，可謂天馬行空，幾如穿越。海上題襟館於一九二六年解散之際，[17]程氏未滿十歲；唐氏雖過十歲而未滿二十，且似尚未到過上海。[18]

16 王欣夫：《蛾術軒篋存善本書錄》下冊，上海：上海古籍出版社，2002年，第1098-1099頁。

17 徐昌酩：《上海美術志》，上海：上海書畫出版社，2004年，第266頁。

18 鄭重：《唐雲傳》，上海：東方出版中心，2008年，第64頁。第四章「初到上海灘」，時為一九三八年。

述及「四大鑒定家」，其中「黃葆戉」當作「黃葆戉」或「黃葆鉞」，「戉」同「鉞」。

10.謂沈焜之卒年為「一九三二」，誤。蔡聖昌〈詩人性本愛疏狂——記民國詩人沈醉愚〉一文謂沈氏「一九三八年因為患病而去世」，並詳引劉承幹《求恕齋日記》戊寅十月二十七日所記。[19]檢劉氏日記，蔡文所引雖偶有訛脫，而醉愚則確乎卒於該年。[20]

11.謂孫德謙之生年誤作「一八七三」，應為一八六九年。據吳丕績撰〈孫隘堪年譜初稿〉，孫德謙生於同治八年十一月十六日，[21]是為一八六九年十二月十八日。

又謂其自幼「性好讀書，與學則無不窺」，「與」當作「於」，此乃《古書讀法略例》孫氏自序中語。[22]

12.謂王大炘「室名南齊石室、食古齋、思惠齋」，「食古」當作「食苦」。盛宣懷有「思惠齋」之號，缶翁曾為之作「思惠齋」、「思惠齋藏」等印。[23]王氏雖刻有「思惠齋考藏小松司馬刻石」一印，但未能見其邊款，究係為盛氏所作抑或自用，姑存疑以待考。又謂王氏「金石文學有癖嗜」，「金石文學」或為「金石文字」之誤。

13.謂諸宗元於「光緒三十年（一九〇四）與顧燮光合編有《譯書經眼錄》」。實則諸氏僅為此書作序，並非合編，諸序云「顧兄鼎梅近以

19 蔡聖昌：〈詩人性本愛疏狂——記民國詩人沈醉愚〉，《書屋》，2018年第3期，第49頁。

20 劉承幹：《求恕齋日記》第12冊，北京：國家圖書館出版社，2016年，第480-481頁。

21 吳丕績著，王珏琤整理：〈孫隘堪年譜初稿〉，《湖南科技學院學報》，2018年第9期，第27頁。

22 孫德謙：《古書讀法略例》，上海：上海書店，1983年，據商務印書館1936年版複印，自序第2頁。

23 李仕寧：〈所見吳昌碩印譜解題〉。見中國書法家協會：《且飲墨瀋一升：吳昌碩的篆刻與當代印人的創作》，上海：上海書畫出版社，2018年，第341頁。

《譯書經眼錄》見示，蓋其前二十餘年之述著」可證。[24]

14.謂王禔「一九四九年被聘為上海中國畫院畫師」，誤。王氏受聘，乃一九五六年上海中國畫院開始籌備之時。一九六〇年六月，畫院正式成立，而其已於三月辭世。[25]

15.諸種辭典多指黃丕承係「布衣」，而簡介謂其為「清代進士」。檢「參考書目」所列《中國近現代人物名號大辭典》、《民國書法篆刻人物辭典》、《中國美術大辭典》三書，均無黃氏條目，未知「進士」之說所從何來。

16.「參考書目」中，《辭海》（第六版）之版次為「二〇一四年四月第一版」。眾所周知，《辭海》自一九七九年第三版起，十年一修，至第六版是二〇〇九年。因全集出版時，最新之《辭海》係第六版，其所據或是該版之某一特殊版次，宜交代清楚。

17.最末之葉曦，既無缶翁致其之信札，亦似未見缶翁致他人札中提及其人。

24 熊月之：《晚清新學書目提要》，上海：上海書店出版社，2014年，第219頁。

25 樂震文：《海上書畫人物年表匯編》第1冊，上海：上海文藝出版社，2015年，第59頁。徐昌酩：《上海美術志》，上海：上海書畫出版社，2004年，第330頁。

參　標點釋讀之類

一　標點

　　標點看似細枝末節，但如斷句不妥，或易生歧義，或不知所云。

1. 白文「削瓠」（篆一37）：「削瓠，見《楊子太元》瓠法也。」宜作：「削瓠，見楊子《太元》。瓠，法也。」

2. 白文「苦鐵」（篆一57）：「鄭云：『良當作苦，則苦亦良矣。』」宜作：「鄭云，『良』當作『苦』。則苦亦良矣。」「則苦亦良矣」一句是缶翁之語，非鄭玄所注。如作：「鄭云『良』當作『苦』，則苦亦良矣。」也易誤解「則苦亦良矣」為「鄭云」，故不取。幽蘭成扇反面（繪四115）作：「鄭云：良當作苦，則苦亦良矣。」亦當改之。

3. 白文「安吉吳俊昌石」（篆一90）：「舊青田石，貴如拱璧，六字工整，刻重其質也。」，「刻」應上讀，宜作：「舊青田石，貴如拱璧。六字工整刻，重其質也。」或作：「舊青田石貴如拱璧，六字工整刻，重其質也。」

4. 朱文「祖金軒」（篆一132），「經仲太史購得商鐘鉦間一字作🦬太史釋作熊」，應作「經仲太史購得商鐘，鉦間一字作🦬，太史釋作『熊』」。

5. 朱文「聽有音之音者聾」（篆一223）：「……云：『爾耳則聾，爾心則聰。意蓋取斯義焉。』」應作：「……云：『爾耳則聾，爾心則聰。』意蓋取斯義焉。」

6. 花卉四條屏（繪一55）：「色青黃而坳，坥有味者。湯雨生都督，所謂魁星臉是也。」似應斷為：「色青黃而坳坥有味者，湯雨生都督所謂魁星臉是也。」坳坥，謂所繪水果表面高低不平。

7. 燈梅斗方（繪一60）。「了溪屠朋、石墨、施為談藝缶廬」，第二個頓號去掉，施為、石墨為同一人之名、號。

8. 雪景山水立軸（繪一81）。「大雪三日夜沖寒登高阜」，「夜」字後宜加逗號。

9. 枯木竹石立軸（繪一124）：「枯木竹石寫新居，即景。」宜改為：「枯木竹石，寫新居即景。」在「竹石」後用句號點斷亦無不可。

10. 墨梅立軸（繪一156）。「蕪園遍植梅樹，殘臘春初競吐。芳蕊紅白掩映，天半煙霞，朝晚烘襯⋯⋯」，如此則起首頗似六言詩。似應斷為：「蕪園遍植梅樹。殘臘春初，競吐芳蕊，紅白掩映。天半煙霞，朝晚烘襯。」繪畫卷分論第六頁所引，雖識「襯」為「觀」，斷句卻無大問題。

11. 玉堂富貴立軸（繪二48）。「擬李復堂、高華之筆」，「高華」非人名，應作「擬李復堂高華之筆」。

12. 元宵清供立軸（繪二117）：「甲寅元宵，跛僧自吳下來，扯飲桃源，隱扶醉歸，乘興作此，尚無惡態也。」應斷作：「甲寅元宵，跛僧自吳下來，扯飲桃源隱。扶醉歸，乘興作此，尚無惡態也。」桃源隱為滬上酒樓，為胡林翼之孫胡定丞所開，見致沈汝瑾札（文一128右）。跛僧姓錢，缶翁亦稱其跛翁、跛居士等。

13. 飛瀑立軸（繪二147）。「只愁畫賈攫去，謬充高克恭」，逗號似可去掉。

14. 行楷自作詩團扇（書一154）：「答盧大弟四句。髮字誤作客。」實際上「答盧大弟」不止四句，應為：「答盧大弟。四句『髮』字誤作『客』。」缶翁所書為五律八句，「答盧大弟」相當於詩題，其後一句指的是第四句詩中的「髮」字錯寫成「客」了。

15.行書自作詩四條屏之三（書一159）：「陳抱之先生畫竹，為其猶子辰田丈題『金石』句謂求古精舍。」當作：「陳抱之先生畫竹，為其猶子辰田丈題。『金石』句，謂求古精舍。」所謂「『金石』句」，即詩中「金石圖中見」。

16.臨石鼓冊頁四十一開之末開（書一197），首曰「予學篆，好臨石鼓數十載，從事於此，一日有一日之境界」。這一段文字，總論第六頁和書法卷分論的第六頁，都有引用。雖然前者為轉引自沙孟海先生文章；後者則未注明出處，只云係缶翁「自我評價」，但兩者標點一致且優於本條所引：「予學篆好臨《石鼓》，數十載從事於此，一日有一日之境界。」

17.行書跋毛公鼎立軸（書一216）。「亦可釋為和我，邦大小之猷」，「我」字誤屬上讀，應作「亦可釋為『和』，我邦大小之猷」。

18.行書自作詩扇面（書一229）：「壬子五月錄，塵笙伯老兄，缶。」宜作：「壬子五月，錄塵笙伯老兄，缶。」

19.四體手卷組之三（書一273）：「如此青衫淚滿，湔萬方去誰邊。琵琶幽咽歌淒絕，只有黃花似去年。多難。」如此斷句，似乎是一首詞。其實為七絕，「方」字處缶翁有一墨點，「多難」應補入此處：「如此青衫淚滿湔，萬方多難去誰邊。琵琶幽咽歌淒絕，只有黃花似去年。」此詩見《缶廬詩》卷五，題為《九日送別跛翁》。[1]

20.篆書于鹿有禽七言聯（書二4）。「芸父明經《石鼓》《爾雅》」，應作「芸父明經《石鼓爾雅》」。《石鼓爾雅》，吳東發所撰，芸父為其號，即缶翁經常提到的侃叔。

21.行書自作詩立軸（書二18）。其中《長尾雨山東歸，賦此贈之》一首：「且歇東坡屐，言開北海尊。道心存，瓦筆游。瓦甓游跡繪，

1　吳昌碩：《吳昌碩詩集》，上海：華東師範大學出版社，2009年，第123頁。

昆侖秋水新，詩魄滄溟古月痕。歸與吾羨爾，軼蕩仰天門。」。「瓦筆」當是「瓦甓」之誤，「瓦筆游」三字原應點去，作：「且歃東坡屐，言開北海尊。道心存（瓦筆游）瓦甓，游跡繪昆侖。秋水新詩魄，滄溟古月痕。歸與吾羨爾，軼蕩仰天門。」

22.臨石鼓文四條屏（書二59）。「日昨薄游虞山於市肆，見皋文張先生臨天一閣本獵碣」，宜作「日昨薄游虞山，於市肆見皋文張先生臨天一閣本獵碣」。

23.行書自作詩冊頁（書二81）。「壽一亭翁詩錄，乞一飛先生指正」，宜作「壽一亭翁詩，錄乞一飛先生指正」。

24.行書題畫詩扇面（書二108），「一笑孽」當作「一笑。孽」。「一笑」為詩題，見《缶廬詩》卷八。[2]「孽」為第四句點去又補書之字，此句詩集改動後無「孽」字。

25.行書題王一亭繪流民圖詩立軸（書二120）。「狂瀾滔天津沽可哀」，宜加逗號作「狂瀾滔天，津沽可哀」。

26.四體書詩文四條屏（書二137）。第二屏第一首為《病起料書，得造像殘拓，書後》，見《缶廬詩》卷七。[3]「福屐」為兩處漏字，而於詩後所補書，宜作「福。屐」。

27.行書自作詩橫披（書二138）：「淞社題錄，請夢坡先生正之。」應作：「淞社題，錄請夢坡先生正之。」是說詩作於淞社。

28.行書題畫詩橫披（書二147）：「其視天下謂似雞。〔雞〕肋如游魂棄無，可惜存或供食貧。」純係胡亂標點而誤補「雞」字。當作：「其視天下謂似雞肋如游魂，棄無可惜存或供食貧。」詩即《缶廬詩》卷八之《伯年任子畫雞》，文字略有不同。[4]

2 吳昌碩：《吳昌碩詩集》，上海：華東師範大學出版社，2009年，第197頁。

3 吳昌碩：《吳昌碩詩集》，上海：華東師範大學出版社，2009年，第182頁。

4 吳昌碩：《吳昌碩詩集》，上海：華東師範大學出版社，2009年，第218頁。

29. 行書自作詩橫披（書二175），「六三園賦。贈鹿叟一律」，句號似可去掉。

30. 行書怡園會琴記橫披（書二195），「武林雅集，稱盛詩社而外……」，宜作「武林雅集稱盛，詩社而外……」。

31. 行書自作詩手卷（書二203）。「簠或伯黎曾盤或，季子號如籀悆齋。補如古伯元積」，應作：「簠或伯黎曾，盤或季子號。如籀悆齋補，如古伯元積。」此後逗號、句號等應相應改動。「蓬心夢樓有知喚，奈何回首乾嘉天日一剎那」，應改為「蓬心夢樓有知喚奈何，回首乾嘉天日一剎那」。

32. 行書自作詩立軸（書二230）：「書石裴岑碑，土人呼為石人子。」。「書石」為詩題，其後為注，宜作：「《書石》。《裴岑碑》，土人呼為石人子。」，「書石」兩字不加書名號亦可。

33. 篆書人壽月圓立軸（書二242）：「子鶴老哥七十晉七，德配鈕夫人七秩，榮慶並頌。文孫師德世講吉席，同歲生吳昌碩。」應作：「子鶴老哥七十晉七、德配鈕夫人七秩榮慶，並頌文孫師德世講吉席。同歲生吳昌碩。」

34. 行書自作詩橫披（書二281）：「雨止雪快晴海色，天磨平舞我不要。月影若青蓮，并風虛躝兮雲疾從……七十九紀，壬戌茶熟，餘詩祭畢。圓頂上光，誦波羅密，盡爾百千萬劫之來吾抱一。」應為：「雨止雪快晴，海色天磨平。舞我不要月，影若青蓮并。風虛躝兮雲疾從……七十九，紀壬戌。茶熟餘，詩祭畢。圓頂上光，誦波羅密。盡爾百千萬劫之來吾抱一。」

35. 行書贈隘堪詩手卷（書三51），「存古學堂」為詩中雙行小注，而非詩題，其後不能另起一行。整幅作品為一首詩，見《缶廬詩補遺》。[5]

5 吳昌碩：《吳昌碩詩集》，上海：華東師範大學出版社，2009年，第280-281頁。

36.行書自作詩立軸（書三65），落款中「國學叢選」宜加書名號。

37.篆書橐有椶陳七言聯（書三73）。「然淺學者未易語。此老筆塗雅……」，「此」應屬上讀。書法卷分論第八頁所引不誤，「然淺學者未易語此。老筆塗鴉……」。

38.「篆書節錄古籍《載天台山石橋語斗方》」（書三207），書名號應去。

39.行書漢磚銘考釋扇面（書三244）。

（1）「此磚全文二年下有八月，潘氏云云仍當屬吳」，應作「此磚全文『二年』下有『八月潘氏』云云，仍當屬吳」。此磚即《千甓亭古磚圖釋》卷一之「甘露二年八月磚」。[6]

（2）「黃龍□年。磚側吳家冢三字，『一』上無點可證。赤烏磚是造作吳家磚，字極精，惜二字已泐」，應作「黃龍□年。磚側『吳家冢』三字，『一』上無點，可證赤烏磚是『造作吳家』磚。字極精，惜『二』字已泐」。

40.臨旂鼎銘立軸（書三249）：「旂，作器者，名僕，習射騎者，《左傳》所謂紀綱之僕，天子錫之，榮甚也。」當作：「旂，作器者名。僕，習射騎者，《左傳》所謂『紀綱之僕』，天子錫之，榮甚也。」

41.篆書小戎詩四條屏（書三273）。「此予十餘年所作書，未署款，曩時用筆嚴謹之中寓以渾穆，英英之氣蓋正專力於……」，宜作「此予十餘年前所作書，未署款，曩時用筆嚴謹之中寓以渾穆英英之氣，蓋正專力於……」。書法卷分論第九頁所引不誤，「十餘年」後補「前」字，甚是。

42.草書自作詩手卷組（書三289）。「逃俗此〔長〕策撫膺殊未寧」，「策」後應加逗號。

6　陸心源：《千甓亭古磚圖釋》，杭州：浙江古籍出版社，2011年，第8頁。

43.致潘志萬札（文一32左）。「奉去藐翁書碑一、扇一書扇惡甚，揭去可也、印花一」，「書扇惡甚」應是自謙，扇與印花似非楊峴所書所作，標點宜作「奉去藐翁書碑一，扇一、_{書扇惡甚，揭去可也。}印花一」。

44.致潘志萬札（文一39左）：「廿四日天晴，准午後懷帖至雅聚削觚廬，格子當帶呈也。」應作：「廿四日天晴，准午後懷帖至雅聚，削觚廬格子當帶呈也。」。「削觚廬格子」，似指有「削觚廬印存」字樣的空白印譜紙，或即致潘志萬札（文一42右）中之「印格」。

45.致潘志萬札（文一42左）。「世兄扇容緩報，命畫竟不敢下筆」，當作「世兄扇容緩報命，畫竟不敢下筆」。

46.致施為札（文一54）。「謀館之難如登天，然奈何奈何！」宜作：「謀館之難，如登天然。奈何！奈何！」不用逗號亦可。

47.致洪爾振札（文一62）。「而米珠薪桂，何論乎知己，如老哥敢以直陳」，「知己」宜屬下讀作「而米珠薪桂何論乎。知己如老哥，敢以直陳」。

48.致何汝穆札（文一73）。「唯信中叁字係改過，是否？大筆改，抑九華店中人改」，應作「唯信中『叁』字係改過，是否大筆改，抑九華店中人改」。札中「大筆」前空出一字之地，以示尊敬，故易誤於此處斷句。

49.致沈汝瑾札（文一108）。「文愍的是山東王廉生，懿榮書法……」，宜作「文愍的是山東王廉生懿榮，書法……」。

50.沈汝瑾札（文一128右）。「茲淞社題咏陶文毅公手寫磁器為嫁女妝奩，其婿乃胡文忠公胡定丞_{定丞襲三等男爵}。之孫，現在海上開一酒館名桃源隱」，陶文毅公即陶澍，其婿胡林翼死後謚文忠，定丞乃胡林翼之孫。此處前一「定丞」係添於「之」字之旁，宜作「其婿乃胡文忠公。胡之孫_{定丞}。_{定丞襲三等男爵}。現在海上開一酒館名桃源隱」。

51.致沈汝瑾札（文一133左）：「……乞轉達。石農未來……嫂夫人稍緩當再畫。」宜作：「……乞轉達嫂夫人，稍緩當再畫。」，「石農未來」等小字，附於此後或全札之後即可。

52.致沈汝瑾札（文一136右）。「漚刪『其先無』考一句」，應作「漚刪『其先無考』一句」。「漚」即漚尹，朱祖謀之號。「其先無考」，蒲君墓志銘（文三153）不誤。

53.致沈汝瑾札（文一138右）。「得示收到。我款早已復上」，應作「得示。收到找款，早已復上」。

54.致沈汝瑾札（文一145）。「是否祖父孫」，此為缶翁問文徵明、文彭、文嘉三人之關係，宜作「是否祖、父、孫」。

55.致沈汝瑾札（文一161）。「如寫字之偏鋒說，得的當之至」，似可作「如寫字之偏鋒，說得的當之至」。

56.致沈汝瑾札（文一173），「鄭蘇戡孝胥索缶書，聯件中……」，似應作「鄭蘇戡孝胥索缶書聯，件中……」。

57.致沈汝瑾札（文一184右）。「龐處尚未交石來，必令鑿」，宜作「龐處尚未交石，來必令鑿」。

58.致沈汝瑾札（文一194右），「……畫新柳二，八哥索題」。札中之意，似謂畫上有八哥兩隻，宜去逗號，或於「新柳」後用頓號。

沈氏《鳴堅白齋詩存》卷十二《題李今生〈新柳鳴禽圖〉》有句云：「不及枝頭鳥，雙棲直到今。」[7]亦可旁證。

59.致沈汝瑾札（文一196右）。「讀觀自在達師二題」，宜作「讀觀自在、達師二題」。

60.致沈汝瑾札（文一204）。「讀其近作和韻二首」，宜加逗號作「讀其近作，和韻二首」。

7　沈石友：《鳴堅白齋詩存》，桂林：廣西師範大學出版社，2018年，第356頁。

61.致沈汝瑾札（文一208左）。「傅硯大佳，改銘更切雙劍研，想亦出色」，似應作「傅硯大佳，改銘更切。雙劍研想亦出色」。

62.致沈汝瑾札（文一218左）。「只記元時有馬，石田」，應作「只記元時有馬石田」。

63.致沈汝瑾札（文一223左）。「得書一片、一題畫詩……」，當作「得書一、片一，題畫詩……」。

64.致沈汝瑾札（文一229）。「頃得手書二通收到。改董詩、杜鵑詩、硯拓」，當作「頃得手書二通。收到改董詩、杜鵑詩、硯拓」。

65.致沈汝瑾札（文一231左）。「印刻涵兒寄到，石章刻『大不及清氣』一方」，此係誤認「即」為「印」而致標點錯誤，應作「即刻涵兒寄到石章，刻『大不及清氣』一方」。

66.致沈汝瑾札（文一241左）。「別大至數日矣，偶成卻寄石公削正」，宜作「《別大至數日矣，偶成卻寄》。石公削正」。此詩寄諸宗元，詩札題作《別長公數日成卌字》，[8]即《缶廬詩》卷七之《寄貞壯京師》。[9]

67.致沈汝瑾札（文一242左）。「茲劉翰怡兄贈邠州石室錄刻，甚精」，應作「茲劉翰怡兄贈《邠州石室錄》，刻甚精」。《邠州石室錄》，葉昌熾所撰，有民國四年（1915）劉氏嘉業堂刻本。

68.致周慶雲札（文一259左）。「以連日病肝，歸不能埋頭握管耳」，當作「以連日病肝陽，不能埋頭握管耳」。缶翁誤書「陽」為「歸」字，不止此處。「今午醉愚來示，以拙詩頗蒙指疵」，當作「今午醉愚來，示以拙詩，頗蒙指疵」。是人來，而非信來。

69.致顧麟士札（文二37右）：「顧六老爺。鶴翁檢入，弟俊叩謝。承

8 柳岳梅：〈缶翁詩翰〉。上海圖書館歷史文獻研究所：《歷史文獻》第十一輯，上海：上海古籍出版社，2007年，第145頁。

9 吳昌碩：《吳昌碩詩集》，上海：華東師範大學出版社，2009年，第170頁。

示……遵命午前奉繳，請……」所引後一個省略號為原釋文所有，作「後缺頁」狀。此札係書於鮑源湑名刺之上，本應長話短說，不致因字多而寫不下。似可參考致顧麟士札（文二42左）釋作：「顧六老爺。承示……遵命午前奉繳，請鶴翁檢入。弟俊叩謝。」

70.致顧麟士札（文二42右）。「因字未有『乾』字，固未穿也」，當作「『因』字未有，『乾』字固未穿也」。《曹全碑》拓本有「因」字不損、「乾」字不穿等，此係不了解而誤點。致顧潞札（文二103左）有「乾字不斷本《曹全碑》」，或為一事。

71.致王禔札（文二80右）。「復書敬求。飭寄武昌。王維季先生安啟」，宜作「復書。敬求飭寄武昌，王維季先生安啟」。

72.致王禔札（文二80左）。「此書由待秋轉交，輔之遞寄」，宜作「此書由待秋轉交輔之遞寄」。

73.致黃丕承札（文二100右）。「渠因不善寫七言，易紙書奉」，宜作「渠因不善寫，七言易紙書奉」。此言次蟾書法未純熟，寫壞七言聯來紙，而非「不善寫七言」。

74.致顧潞札（文二103右）。「茲有金太史場、吳公館之便」，頓號似應去。「場」字或係誤書，或此處有漏字。

75.致顧潞札（文二103左）。「天池松酸寒尉像、乾字不斷本《曹全碑》」，「天池松」後宜加頓號。

76.致顧潞札（文二107）。「連日從事於復信，不律盡禿，而來者自來，苦無了結。可見釐捐一差，尚不知捐數之盈絀若何」，據上下文意，「可見」應屬上讀。

77.致顧潞札（文二112）。「昨日又大作，寒疾發流火」，「寒疾」宜上讀。「吾哥年紀漸高，望勿多飲，多走為要」，年高之人「多走」似在「望勿」之列，宜作「吾哥年紀漸高，望勿多飲、多走為要」。

78.致程福五札（文二122左）。「用敢直陳名條附鑒」，宜作「用敢直

陳，名條附鑒」。

79.致沈福庭札（文二127左）。「《韋蘇州》（三元）、《薛鐘鼎》（三元六角）、《冬心題畫》（七角）共七元三角，奉上《芥子園》一本繳，因不畫山水耳」，宜作「韋蘇州三元、薛鐘鼎三元六角、冬心題畫七角，共七元三角奉上。芥子園一本繳，因不畫山水耳」。

80.致丁乃昌札（文二146左）。前文已及，「止戈句謂南北將和，變海句謂各持意見，米貴城堅，可發一笑」，宜作「『止戈』句謂南北將和，『變海』句謂各持意見，『米貴』、『城堅』，可發一笑」。

81.致丁乃昌札（文二155左）。「『田車孔安』，石鼓句」，宜作「『田車』、『孔安』，石鼓句」。

82.致丁乃昌札（文二174）。「如何『草』字？下又綴一『詩』字」，中間問號宜移置句末。

83.致丁乃昌札（文二189）。「無□□承以□問何，老弟□作奇想耶」，似應作「無□□。承以□問，何老弟□作奇想耶」。

84.致丁乃昌札（文二190）。「采采秋英白離」，宜作「采采秋英白，離（後缺）」。詩即《缶廬詩補遺》之《即席》。[10]

85.詩稿（文三28左）：「中有《廣陵散》，永無《漁父尋》。」，「漁父尋」似不用書名號。

86.題鰈硯廬圖（文三62）：「奉題鰈硯廬圖錄，請仲復老伯大人誨正。」，「鰈硯廬圖」宜加書名號，「錄」字應屬下讀。

87.題沈氏硯林（文三116右）：「石友得此研口占屬，老缶書。」宜作：「石友得此研口占，屬老缶書。」

88.題周散氏盤銘（文三135）。「《呂氏春秋》五月紀」，宜作「《呂氏春秋·五月紀》」。

10 吳昌碩：《吳昌碩詩集》，上海：華東師範大學出版社，2009年，第295頁。

89. 缶盧記（文三143）。「……君好古且持贈予，諦審之」一句，當作
「『……君好古，且持贈。』予諦審之」。前一句為金傑之語，宜用
引號。

90. 錄梁紹壬詞（文三156）。「短小人詞，見《兩般秋雨庵集》中」，宜
作「短小人詞，見兩般秋雨庵集中」。前文已及，此詞載於《兩般
秋雨庵隨筆》卷三，「兩般秋雨庵集中」似通俗之說法。

91. 《〈香禪精舍圖〉為潘麟生丈鍾瑞題》（文三195），詩後他人注云：
「談禪者不知佛，講學者不知聖，濂洛輩止是好和尚先生，此語真
不期而中。」宜作：「談禪者不知佛，講學者不知聖，濂洛輩止是
好和尚。先生此語真不期而中。」

二　誤釋

1. 與石鼓文有關的作品之釋讀。石鼓文釋讀，歷來為煩難之事。正如
缶翁所言，「獵碣聚訟，各有不同」（文一126左）。又云：「石鼓聚
訟，自古已然。近時高陶堂、莫子偲兩先生猶各執己見，令後生小
子無所適從也。」（書一246）

　　全集在釋文時，對石鼓文個別字作過明確統一。如「隹」字，
謂「全書根據現確認標準釋為惟」（書二131）。這本來沒什麼問
題，但推及「吳俊唯印」之「唯」作「惟」（書一15、22），則似有
不妥。對徐同柏釋作「莫」，而缶翁從吳東發用作「莽」字者，「全
書根據現確認標準釋為草」（書二158），亦稍嫌武斷。至於「黃」
借作「橫」，雖說「全書根據現確認標準釋為黃」（書二184），卻又
有部分釋文遵從缶翁之意。

　　如前所述，缶翁於臨摹、創作石鼓文字作品時，對前人見解也
是有所取捨的，大都體現在作品之題款中。但毋庸諱言，缶翁本以

創作見長，於石鼓文字釋讀，仍局限於徐、吳諸家，未曾跳出其藩
籬。諸家之後，新見迭出而舊說芟汰，此乃學術進步之體現。然而
在作釋文時，不能即以現今之新釋，隨意取代缶翁創作時所據之舊
說。一般似應遵循以下原則，即臨摹作品且無缶翁自注釋文者，可
從新定之釋文。而創作作品中，某字有缶翁自注者，宜從其注酌情
推而廣之。與今釋不同之處，則宜作旁注說明。

　　缶翁於款中有自注者：

（1）篆書柳陰華宮六言聯（書一238），「趜」字宜釋「趣」。缶翁自
　　　注見篆書棕柏柞棫八言聯（書二176、196、201，書三296）。

（2）舊、蔓，此二字字形其實一樣，各處釋文卻不同。篆書求吾敬
　　　彼七言聯（書一247）款云「即古歡字」，宜釋作「歡」。如：
　　　書二25、130，書三199。

（3）又。篆書於鹿有禽七言聯（書二4）、篆書黃矢大罟七言聯（書
　　　三59）皆云「又作有」。需改者：書一238、297，書二208。

（4）槖。篆書舟來矢出八言聯（書二6）款中有「吳侃叔明經釋作
　　　槖」之語，宜從之。其他有：書一201、281，書二6、7、19、
　　　20、148、239、259、262、264、313，書三4、16、45、73、
　　　172、187。

（5）篆書箬華竉橫披（書二23），「竉」應作「掩」。缶翁自注見篆
　　　書處有道彼十言聯（書二187）。

（6）草。臨石鼓文立軸（書二158）款云：「吳侃叔釋作莽，徐籀莊
　　　釋作莫，似吳釋較長，茲從之。」篆書棕柏柞棫八言聯（書三
　　　296）則云「古通莽」。宜從之改「草」為「莽」，如：書二
　　　176、192、196、201、263，書三296。

（7）篆書黃矢大罟七言聯（書二170、書三59）之「黃」字，篆書
　　　橫矢大罟七言聯（書二184）云「黃作橫」。

（8）篆書執寺辭翰八言聯（書二189），「寺」應作「持」。篆書執持
辭翰八言聯（書二80）、篆書好持多獵七言聯（書三282）均未
誤釋，因款中有缶翁自注。

（9）篆書高原淖淵七言聯（書三36），「淖」應為「潮」（文三236中
欄第一行），另可參看「潮平鯉翰來」（書二254）之「潮」字。

「棕柏」之「棕」字，未從缶翁作「盤」，似較謹慎可行。
但此字後為「馬」、「陳」等字時，則應作「盤」，如：書一
150，書二122、151、296、313，書三12、45、49、73、172、
175、187、188、197、241、274。其他如「花若盤」（書二
116、書三149）、「圓若盤」（書三16），同樣不宜釋作「棕」。

（10）篆書蜀辭潮平五言聯（書三181），「蜀」應作「屬」，「秀」應
作「綉」，前文已及之。後一字應改者如：書二7、19、20、
46、47、285，書三181。

（11）「帛」作「白」，見篆書朝陽夕陰七言聯（書三277）款。其他
宜從之者尚有：書一82、150、205，書二23。詩稿（文二245
左）係行草書，最末為「帛魚鱳鱳鯉魚嘉」，並問施為：「結句
用石鼓文，可否？」。「鱳」同「皪」，有白色之意。或可旁證
「帛魚」為「白魚」。

他處有參考依據者：

（12）篆書淖奉日射七言聯（書一280），「淖」應作「潮」，見上文。
「奉」與下文「奉」、「奔」字形相同，似為「乘」。

（13）行書對聯稿冊頁四開之二（書三257），有「流水急鯊魚立」之
句。篆書流水斜陽六言聯（書一198、書二17）之「效」，宜釋
作「亟」，因其字形相近且有急切之義。

　　較為明顯之誤釋，則有：

（14）「道」誤為「導」，計有：書一120、250、279，書二23、25、
　　　72、80、98、101、130、131、134、186、189、208、211、
　　　225、241、243，書三5、60、70、216、223。

（15）「歸」誤作「逮」：書一198，書二161、200。

（16）「斜」誤釋「餘」：書一205，書二46、47。

（17）「望」誤作「朔」：書一279，書三145。

（18）「執」似應作「藝」：書二7、19、20。

（19）篆書箬華竄橫披（書二23），「二日」似為一字，或為合文，缶
　　　翁作「昏」用。

（20）「阪」誤釋「陂」：書二35、36。

（21）「行」誤作「道」：書二187、208，書三117。

（22）「陰」誤作「蔭」：書二214，書三111。

（23）篆書棕柏柞械八言聯（書三296），「滋」誤釋「濟」。

　　　以下幾項，缶翁或借作他字：

（24）以「沔」作「泛」，致王禔札（文二81）可證。他如書一106，
　　　書二113、276、296，書三12、37、241、274。

（25）「黃馬一奉游高原」（書一205）、「淖（應為潮）奉來翰多逢
　　　鯉」（書一280）之「奉」，「奔馬出游」（書二23）之「奔」，似
　　　應釋作「乘」。

（26）書二23、72、116、193、234，書三16、111、149，以上諸作
　　　中釋為「箬」者，似借作「若」。題沈氏硯林（文三116左），
　　　「箬」即校為「若」。

2. 異體、通假。總編例云：「異體字，按照第六版《辭海》標準釋讀
錄入，古今字、通假字按照原作保留錄入。」而實際並非完全如
此，如「子細」本自成詞，卻逕作「仔細」：四季花卉組之一（繪
一46）、花卉四條屏（繪一55）、蘭石立軸（繪一104）、松石立軸
（繪二304）、行書自作詩立軸（書一278）。為徐士愷所作印，
「豈」亦逕釋「愷」。其他尚有「扈上」之「扈」逕作「滬」、
「婁」逕釋「屢」、「耶」逕作「爺」等等，而「莫春」卻不作「暮
春」。又如致潘志萬札（文一33左），「閣筆」逕釋「擱筆」，「縣
肘」釋為「懸肘」，而他處之「縣」大多不作「懸」。

　　再如「華」、「花」二字，全集除確寫作「花」者，其他不管
真、草、篆、隸，一律作「華」。行書非關須信七言聯（書二270）
之下聯「須信凡花浪得名」，「凡花」缶翁寫作「凡華」，因形近而
誤釋「九華」。就算不誤，「凡花」循其例亦作「凡華」，甚覺彆
扭，而這或許也是出錯之原因。前揭錯配上下聯之「華亞」也是如
此，他如「華開」、「華草」、「華朝」、「華猪肉」、「拈華」、「解語
華」、「一樹一華」、「華之寺僧」等等，不一而足。更有甚者，一把
成扇的題名，正面稱「杏華成扇」（繪二206），反面卻是「杏花成
扇」（繪二207），實無必要。但也偶有漏網之魚，如「落花無言人
澹如菊」（篆二6）、「木蘭花慢」（文二273）、「一花一葉」（文二
278）等「花」字。與文二273寫法完全相同之文二271，卻又作
「木蘭華慢」。

　　又如「衺」字，全集基本作「斜」用，而往往釋作「邪」。諸
如「日邪」、「邪日」、「邪陽」、「邪輝」、「月邪」、「邪谷」、「邪
插」、「橫邪」、「偏邪」、「邪接」，不知讀者見之作何感想。

（1）白文「女綸之印」（篆一8），宜作「汝綸之印」。此印與朱文

　　「摯父」（篆一9）係對章，為吳汝綸所刻。

　　朱文「女穆」（篆一73），宜作「汝穆」，或為何汝穆所製。

（2）朱文「黃中陶鑒藏書畫之印」（篆一55）、朱文「中勉父」（篆
　　一109），「中」宜據邊款釋作「仲」。

　　朱文「虞中皇」（篆一220）邊款云：「《急就篇》語。虞中即吳
　　仲。」宜據以釋作「吳仲皇」。

　　朱文「吳中」印兩枚（篆二58），當釋作「吳仲」。以缶翁為次子
　　之故，且鈐於作品之位置，皆與姓名印同，有時則只鈐此一印。

（3）白文「自娛堂主」（篆一118），宜據邊款釋作「自嬉堂主」。

（4）朱文「曲園居士俞樓游客又台仙館主人」（篆二102），「又」當
　　釋作「右」。這是缶翁給他的老師俞樾刻的印。右台仙館在杭
　　州三台山，俞氏著有《右台仙館筆記》。

　　　　篆書小戎詩四條屏（書一105、225）。「又錄小戎詩三
　　章」，應為「右錄小戎詩三章」。

　　　　臨石鼓文立軸（書二34、90左、126）之「又臨」，當作
　　「右臨」。

（5）朱文「葱石父聚土𤲞」（篆二179），「聚土」兩字實為「墅」
　　字，同堅，此處似借為聚字。白文「開元鄉南山村劉葱石鑒賞
　　記」（篆一152），邊款「墅」正釋作「聚」。劉世珩，字葱石，
　　又字聚卿，缶翁為其治印甚多。

（6）朱文「大和元氣」（篆二297），宜作「太和元氣」。

（7）無紀年篆刻作品「枼曦」（篆二315），似應迻釋「葉曦」。文獻
　　卷「信札涉及往來人物簡介」，最末即「葉曦」（文二198）。介
　　紹說他字少巖，與印款「少巖仁兄」正合。

（8）蒲草紅梅立軸（繪一213）：「梅花壽者相，年來袍不脫。」「袍
　　不脫」當作「抱不脫」。此為篆書題跋，「抱」作「裏」。頑石

菖蒲立軸（繪一102左）行草題詩與此詩大致相同，正作「抱不脫」。墨梅立軸（繪一216）：「冷袍琅琊刻，閑栖石鼓堂。」，「袍」亦當作「抱」。此為行草題跋，「抱」寫作「裛」。不過從下聯「栖」字，似可推知不可能是「袍」。致沈汝瑾札（文一111左），亦寫作「裛」，釋「抱」不誤。

（9）倚窗與鶴談立軸（繪三309），「世閑更有能言鴨」。釣翁立軸（繪四47），「濠閑魚樂翁知否」。「閑」均應作「間」。缶翁兩處都寫作「閒」，與「間」通。

（10）篆書自作詩立軸（書一91）。「工心策」，「工」當作「攻」。

（11）行書自作詩立軸（書二18）。「吳趙塗殊軌轍同」，「塗」宜作「途」；或如文獻卷分論注四所錄作「涂」，與缶翁原作相同。行書學圃闓飲詩立軸（書三90）、致丁乃昌札（文二187左）之「塗窮」也宜作「途窮」，或依原樣作「涂窮」。致何汝穆札（文一76左）「前塗」亦誤，原作「前涂」，宜作「前途」；或亦如致沈汝瑾札（文一242右）依原樣作「前涂」。致沈汝瑾札（文一107）、致吳東邁札（文二88）、致顧潞札（文二114），「涂中」宜作「途中」。致沈汝瑾札（文一120左），「中涂」宜作「中途」。

（12）行書自作詩手卷（書三43），「吉祥」缶翁原作「吉翔」，循例不改。

（13）致沈汝瑾札（文一148左）。「寫錯者另寫貼上」，「貼」缶翁原作「帖」，循例亦不改。

（14）「某」同「梅」時，全集逕釋作「梅」，但偶有「漏網之魚」。如致沈汝瑾札中，文一83之「某幅」，文一34、文一221左、文一226右之「紅某」，文一222左、文一225之「畫某」，文一223左之「松、竹、某、蘭」、文一253左之「某閣」。而致顧麟士札（文二25左）之「楊某」實為「楊梅」之誤。

（15）致黃丕承札（文二99左）。「昨寄奉畫八大畐字，四尺裁短尺餘。八大畐作每張三元……」，「畐」字未釋正確，標點也跟著錯。「畐」同「幅」，應為「昨寄奉畫八大幅，四尺裁短尺餘。字八大幅。作每張三元……」。致沈汝瑾札（文一125右）、致顧麟士札（文二4、38左），「畐」遝釋作「幅」。

（16）題銘磊齋藏硯（文三63），「冉蘇」宜作「髥蘇」。

3. 繁簡轉換而誤。

（1）亂石山松立軸（繪一98），「祇尺天門軼蕩開」；桃花橫披（繪二65），「祇尺圖開見孝心」。「祇尺」當作「只尺」，猶「咫尺」。

（2）水仙立軸（繪二316）之「湘濤漬淚頗黎綠」、題相如文君二印跋冊（文三60）之「淚凝丹篆白頭吟」、題沈氏硯林（文三77右）之「湘娥泪斑竹」，「泪」宜作「淚」。

（3）篆書《三國志》語扇面（書一57），「鐘繇」應作「鍾繇」。

（4）篆書自作詩立軸（書一91）。「浮地海風勝」，「勝」當作「胜」，即所謂「犬膏臭也」。

（5）臨庚羆卣銘立軸（書一109）。「冈古網字」，宜從缶翁所寫，作「冈古网字」。

（6）行書寄蘭丐詩立軸兩件（書一116、117）。「書丐旁添千個竹」，「個」宜作「个」。墨竹立軸（繪二183），「个」即不釋作「個」。

（7）行草自作詩立軸（書一169）、行書自作詩團扇（書一223）、致孫德謙札（文二57）、詩稿（文二285右），「校仇」宜作「校讎」。

（8）臨虢季子白盤銘立軸（書一208），「涂月」不宜作「塗月」。

（9）行書跋毛公鼎立軸（書一216）。「錄伯戎敦」，宜作「录伯戎敦」。

（10）篆書射鹿橐魚七言聯（書一281），「方於魯」應作「方于魯」。

（11）行書跋廣武將軍碑橫披（書二29）。「歷代紀年匯考」，「匯」宜
作「彙」。

（12）篆書以樸其真七言聯兩件（書二46、47），「餘陽」均應作「斜
陽」。此係因不明「余」借作「斜」，又誤轉繁體而誤。

（13）行書自作詩扇面（書三133），「闌幹狂倚遍」，「闌干」誤為
「闌幹」。

（14）行書自作詩冊頁十開之六（書三159）。「於役」應作「于役」。

（15）致潘喜陶札（文一10）。「孤山庾嶺幾席呈」，「幾席」應作「几
席」。行書詩稿手卷（書一99）、行書詩稿手卷（書一101）
「几」字不誤。

（16）致洪爾振札（文一59右）。「祇回罪過不淺矣」，「祇回」原作
「只回」，意似「這回」，宜仍其舊。

（17）致何汝穆札（文一80）。「複頌暑安」，缶翁寫為「复」，而全集
一般均釋「復」，作「複」似僅此一例。

（18）致沈汝瑾札（文一204），「征兵」宜作「徵兵」。

（19）致丁乃昌札（文二162右）。「翻復」，缶翁所書為「翻复」，宜
作「翻覆」。

（20）致丁乃昌札（文二170左），「悬」宜作「懸」。缶翁原作
「縣」，他處多釋作本字而不作「懸」。

4. 音近而誤。

（1）隸書急就篇立軸（書二306），落款誤釋為「急救篇」。

（2）篆書自封又傳七言聯（書二314），「自封」當作「自奉」。

（3）行書自作詩扇面（書三192）。「秋空猿寂歡」，「寂」當作
「寄」。

（4）致何汝穆札（文一74右），「故置」當為「姑置」。

（5）致沈汝瑾札（文一124右）。所錄呂景端詩中小注，「女史」當作「女士」。

（6）致丁乃昌札（文二167右），「內哄」當作「內訌」。

（7）《元蓋寓廬詩稿》中，鰈硯廬圖為沈仲復方伯題（文三195）「盛得甬且雍」一句，題鰈硯廬圖（文三62）作「盛德肅且雍」。「得」字似因與「德」同音而誤，「甬」字亦存疑。全集未收《元蓋寓廬詩稿》原稿，無法校讎，姑附於此。

5. 形近而誤等。因各種書體字形相近而誤者最多，其他類型亦附於此。

（1）白文「湯紀尚印」（篆一90），邊款「伯逋」應作「伯述」，為湯紀尚之字。

（2）白文「陶在寬印」（篆一119），邊款「從橫」應為「縱橫」。

（3）朱文「松石園灑掃男丁」（篆一177）邊款「立羽道人」、白文「閔泳翊字立羽」（篆二245），「立羽」均似應作「翊」。篆刻卷收有「翊」單字印多方，又有白文「翊印」（篆二248）。文獻卷則有記潤筆（文三181），刻印「共廿一字」中有「千尋竹齋」等閔氏用印，其中有「翊」單字印。記潤筆（文三182）記為閔園丁「刻印八方」，有「翊印」一方。

（4）白文「鍾善廉」（篆一213），邊款「上己」應為「上巳」。

（5）朱文「草鹿主六次郎」（篆一227），應為「草鹿丁卯次郎」，藝術年表不誤（文三235）。

（6）白文「何蔭楠印」（篆二33），宜作「何蔭枏印」。

（7）朱文「初保」（篆二89），似應左讀作「保初」。其前一印白文「吳保初君遂」（篆二88），同頁其下有朱文隸書印「君遂」（篆二89），似為同一人所有。

（8）朱文「字元皞號卜群」（篆二157），「卜」宜作「弁」。張弁群，名增熙，浙江湖州南潯人，朱文「松管齋」（篆一188）款中「弁翁」是也。

（9）白文「闇如」（篆二220）、行書自作詩稿冊頁（書一125）之「闈如」，均應為「闇如」。

（10）白文「壽無涯」（篆二319）。「長坪先生以『壽無涯』三字祝其夫子萬年，亦《小雅・天保》六章之意」，「夫子」當作「天子」。舊以《小雅・天保》為祝頌君王之詩，所以非「夫子」。缶翁尚有朱文「長坪」（篆一208）、朱文「蘇江」（篆一212）兩印，此人為日本人，[11]則指彼邦「天子」。

（11）墨荷青笠立軸（繪一25），「秋雨著成點點急」，「成」當作「來」，或因兩字草體形近而誤釋。墨荷立軸（繪二205）題詩相同，「來」字為行楷書，較易辨認。

（12）墨龍筆虎冊頁四開之一（繪一90），「名花靜對攤畫坐……引醉楓葉餌」。「攤畫」當作「攤書」，「楓葉」為「風葉」之誤。

（13）蘭石圖立軸（繪一133）。「張鳴叔、沈瑾等題款略」，「張鳴叔」為「張鳴珂」之誤。

（14）芋竹立軸（繪一174）。「煨芋辭嫩殘」，「嫩殘」為「懶殘」之誤。懶殘為唐代僧人，懶殘煨芋常入詩、入畫。

（15）山石花卉團扇六開之二（繪一269），「花重兩盛籃……潭吐蛟涎騰壑兩」，兩個「兩」字均為「雨」字之誤。

　　　　草書自作詩立軸（書三227），亦誤作「花重兩盛籃」。草書自作詩手卷組（書三289）不誤。

（16）芍藥立軸（繪一321）。「未能兒也」當作「未能貌也」，「貌」缶翁寫作「兒」。

11 李仕寧：〈所見吳昌碩印譜解題〉。見中國書法家協會：《且飲墨瀋一升：吳昌碩的篆刻與當代印人的創作》，上海：上海書畫出版社，2018年，第360頁。

（17）玉蘭冊頁（繪二53）。「辛亥三月」應為「辛亥四月」，缶翁將「四」寫作「三」，極易看成「三」。

（18）布袋和尚立軸（繪二118）。「人呼爾善薜活佛」，「善薜」應為「菩（薜）〔薩〕」。

（19）歲寒姿立軸（繪二170）：「蓋指天竹、素心臘梅也。」，「臘梅」為「蠟梅」字之誤。意思一樣，字卻不同。

（20）壽石立軸（繪二229）。「凍寒一林屋」，「凍」為「護」字之誤。山石花卉團扇組六開之一（繪一268）、頑石立軸（繪二145），均作「護寒一林屋」。

（21）瓶梅立軸（繪二246）。「何獨嘉木未發莖」，「嘉木」為「嘉禾」字之誤。

（22）水墨花卉十二條屏之六（繪二255）：「倚虬枝，寄邀賞。山荒荒，月初上。」，「遐賞」誤釋「邀賞」。

（23）寒梅圖冊頁（繪三108）：「戊午冬十一月寒至，呵凍成之。」，「寒至」為「寒甚」之誤。

（24）富貴花開成扇反面（繪三129）。「酒才拓海月」，「拓」為「杯」之誤。「諧唱簫誰謚」，當作「諧唱簫誰謚」。行書自作詩手卷（書二203），「諧唱簫誰謚」之「簫」誤作「蕭」。

（25）桃花燕子立軸（繪三202）。「桃花紅灼灼」，「灼灼」為「的的」之誤。的的，光亮、鮮明之意。

（26）荷花立軸（繪三222）。「老缶年七十有七」，誤作「老缶年七十有九」。[12]

（27）達師航海立軸（繪三244），「拂塵」，應為「拂塵」。

（28）竹石圖立軸（繪三321），「壬戌年春」，應為「壬戌季春」。

12 此處二〇一八年版已修正。

（29）設色秋菊扇面反面（繪三343），「黼齋仁兄」應為「黻齋仁兄」。

（30）荷花立軸（繪四142）。「月花碧葉壽萬春」，「丹」誤作「月」。

（31）雁來紅立軸（繪四261）。「殷霜染精神」，「微」誤作「殷」。

（32）荔枝立軸（繪四283）。「此詩相傳荔枝精所作」，「枝」原作「支」，他處均未改「枝」。

（33）行書自作詩稿橫披（書一45），「俻說」當作「備說」。

（34）篆書《三國志》語扇面（書一57）。「丁亥九月十有四月」，應為「丁亥九月十有四日」。

（35）行書錢杜詩扇面（書一61），「東災足秔稻」，「東畬」應為「束畬」；「松壺」為錢杜之號，誤作「松臺」。

（36）草書自作詩四條屏（書一67），「屋小遍黃竹」，「遍」應作「編」。行書自作詩立軸（書三299）不誤。

（37）篆書自作詩橫披（書一75），「獨伴歲寒心」，誤作「獨伴戲寒心」。「餘輝月哆衿」，「衿」原作「裣」。

（38）行草自作詩扇面（書一97），「前觀盡古吳」，應作「奇觀盡古吳」。

（39）行書詩稿手卷（書一99），「閑窗錄觀」應作「閑窗聚觀」。「搜羅金石患不及」應作「搜羅金石患不多」。致潘喜陶札（文一10），「聚」字、「多」字均不誤，但「搜」誤作「披」。致沈汝瑾札（實為致洪衡孫札，文一126左），「聚訟」之「聚」，亦誤作「錄」。

（40）行書詩稿手卷（書一101），「流觀山海平生及」應作「流觀山海平生多」。

（41）行書寄蘭丐詩立軸（書一117）「秦邦舟次」為「秦郵舟次」之誤。致洪爾振札（文一60），「拜帖」為「郵帖」之誤。兩字位於郵票上方，「帖」意同貼。

（42）行楷自作詩團扇（書一134）。「填海仙禽修月谷」,「谷」當作「斧」,參看行書題畫詩扇面（書三237）。

（43）行書自作詩四條屏之三（書一159）。「魚計高何處」,應作「魚計亭何處」。「其獨子辰田世丈」,「獨子」當為「猶子」。題陳抱之畫竹（文三54）不誤。

（44）行書自作詩手卷（書一171）,「黍離行路盛」,「盛」為「感」之誤。

（45）臨石鼓冊頁四十一開之末開（書一197）,「宏文阮刻黃搜羅」,應為「宏文阮刻費搜羅」。

（46）篆書小囿平田七言聯（書一210）。「……吳侃叔輝作朝」,應為「……吳侃叔釋作『朝』」。

（47）行書跋毛公鼎立軸（書一216）。「為有大功者購得」,應為「為有大力者購得」。「頌鼎敦若曰頌」,「鼎」字缶翁已點去,循例不錄。「與下文母緘默不言之義相吻合」,「母」為「毋」之誤。

（48）行草自題詩立軸（書一260）。「書像自題」應為「畫像自題」。

（49）行書自作詩立軸（書二3）。「客得長風語塔鈴」,「客」為「容」之誤。「草帽憶遼東」,應是「皂帽憶遼東」,行書自作詩四條屏（書二11）同誤。

　　　　致沈汝瑾札（文一150左）:「石函客即送梅谷觀。」,「客」字亦為「容」之誤。

（50）行草平山堂詩立軸（書二14）。「醉尉目移千日酒」,「目」當作「自」。此詩全集收有多件,即《缶廬詩》卷三之《偕沈福庭錫祚游平山堂和乳伯先生》。[13]

（51）草書和跛道人詩立軸（書二27）:「新秋跛道人有詩索草奉和其

[13] 吳昌碩:《吳昌碩詩集》,上海:華東師範大學出版社,2009年,第70頁。該書沈氏之名作「錫胙」,此從五卷本《缶廬集》卷二第一葉下改。

元韻。」。「奉」字為「率」之誤，長句可加標點，「索」後或可加「和」字：「新秋，跛道人有詩索〔和〕，草率和其元韻。」如此則較通順。

（52）行書自作詩立軸（書二32），「客抬我」當作「客招我」。詩即《缶廬詩》卷七之《散原持詩見訪，賦答》。[14] 致沈汝瑾札（文一222左）所釋不誤。

（53）臨石鼓文立軸（書二34）。「宜重岩（不）〔而〕不滯」，「岩」應為「嚴」。

（54）行書自作詩冊頁十開之五（書二40）。「沈石友畫象笋」，「畫」應為「惠」。

（55）行書自作詩冊頁十開之八（書二41）。「瞥見溪雲掩少微」，「溪雲」或是「浮雲」。

（56）篆書自作詩立軸（書二55）。「九及遐隔」，「及」應為「服」。「萬筈詰屈」，「筈」字不確。據上下文意，似為「邦」字。

（57）行書題畫詩扇面（書二108）。「趙撝叔畫冊為吳待秋題」三首，即《缶廬詩》卷八之《待秋屬題悲盦畫冊》。第一首「久已豪端寫生見」，當作「久已豪端見寫生」。[15] 缶翁於「端」字處有一點，「見」字小於其他字，以示插入「端」字之後。

（58）行書題王一亭繪流民圖詩立軸（書二120），「已溺已饑」當作「已溺己饑」。

（59）行書自作詩手卷（書二203），「安得協署復齋鐘」，「協」為「春」之誤。

（60）前文已及，行書非關須信七言聯（書二270），「須信九華浪得名」，「九華」為「凡花」之誤。

14 吳昌碩：《吳昌碩詩集》，上海：華東師範大學出版社，2009年，第161頁。

15 吳昌碩：《吳昌碩詩集》，上海：華東師範大學出版社，2009年，第197頁。

（61）篆書傳人賊器五言聯（書二291）：「傳人王內史，賊器農竢
　　　從。」參考藝術年表（文三246），「賊器」應作「藏器」。而如
　　　對應「內史」的話，「竢從」似為「侍從」。

（62）篆書東注橫披（書三19），「澧水」當作「灃水」。

（63）行書自作詩手卷（書三43）。「依不我佛文反身」，以「肙」作
　　　「依」，或據行草自題詩立軸（書一260）之「依佛篆難成反
　　　身」、行書自作詩立軸（書二294）之「依佛笑難成反身」、行
　　　書自作詩冊頁十開之四（書三157）之「依佛文難成反身」。此
　　　為《畫像自題》之句，惜未見篆書作品證之。「夢坡日吁娛我
　　　壽」，「日」似為「曰」。

（64）行書贈隘堪詩手卷（書三51）。「乾坤殊矣海隅坐」，「殊」當作
　　　「醉」，參見《缶廬詩補遺》。[16]

（65）行書自作詩橫披（書三93），「無我佛難讀」；行書自作詩扇面
　　　（書三284），「持偈花南佛漫讀」，兩處「讀」字均為「瀆」。兩
　　　詩均見《缶廬詩補遺》。前一詩作《初春寒甚，大至過我劇
　　　談，即送其北行》；後一詩題為《溪南閑步》，此句作「持偈花
　　　南佛漫瞋」，與「瀆」字相比，勝在押韻。[17]

（66）行書自作詩冊頁十開之一（書三153），「滄州」當作「滄洲」。

（67）行書自作詩冊頁十開之五（書三158），《餞春》末句「向水
　　　濱」當作「問水濱」。該詩收入《缶廬詩》卷七時有改動，但
　　　此句未變。[18]

（68）行書自作詩橫披（書三171），「胡交」當作「故交」。詩即《缶

16　吳昌碩：《吳昌碩詩集》，上海：華東師範大學出版社，2009年，第281頁。

17　吳昌碩：《吳昌碩詩集》，上海：華東師範大學出版社，2009年，第290、263-264頁。

18　吳昌碩：《吳昌碩詩集》，上海：華東師範大學出版社，2009年，第170頁。

盧詩補遺》之《醉愚過我小樓同賦》，文字略有改動。[19]

（69）行書自作詩扇面（書三192）。「厚莊姊甥」，或是「厚莊姨甥」。

（70）行書自作詩立軸（書三229）。「梅花落筆下參禪」，應作「梅花落筆下乘禪」。

（71）行書自作詩橫披（書三233）。「毋寢背方州」，應作「甘寢背方州」。

（72）行書自作詩扇面（書三235）。「出門行經微乎微」，當作「出門行徑微乎微」，參看詩稿（文二246）。

（73）吳昌碩致沈石友詩稿冊頁三開之一（書三251）。「江陰張爾常云純」，爾常名之純，應作「江陰張爾常之純」。

（74）行書題畫詩扇面（書三237）。上款「乾青尊兄」，似為「虽青尊兄」。

（75）自作詩手卷（書三255），「平出吐幽咽」應作「平生吐幽咽」。

（76）行書自作詩扇面（書三260）。「煎之者携青」，應作「煎之者樵青」。

（77）行書自作詩扇面（書三262），「明月」應作「月明」。

（78）臨曾伯簠銘扇面（書三265），「彊子」當作「彊子」。

（79）行書自作詩立軸（書三268）。「翁無飯米石難煮」，「翁」應作「甕」。

（80）草書自作詩手卷組（書三289）。「緣斷劍池路」應作「綠斷劍池路」，「前賞坐一面」應作「奇賞坐一面」。

（81）致潘喜陶札（文一8）。「芸畦師台削正」，「芸畦」為「芝畦」之誤，潘喜陶字芝畦。致潘喜陶札（文一10）不誤。

19 吳昌碩：《吳昌碩詩集》，上海：華東師範大學出版社，2009年，第305頁。

（82）致朱正初札（文一12）。「紛紛狼藉踪豪奴」，「踪」應作「縱」。

（83）致戴啟文札（文一29左）。「壽狼天使」當作「封狼天使」，詩
　　　　即《缶廬詩補遺》之《夢坡約作消寒之飲》。[20]

（84）致潘志萬札（文一41左），「弗認得客何能。敝同鄉沈嵋雲兄造
　　　　筆甚佳，是藐翁耦圍舊主顧……或能他薦大妙」。「弗認得」注
　　　　於「沈嵋雲」旁，或者缶翁並不認識沈氏，也是出於旁人請托
　　　　而轉托潘志萬。「客何能」三字大致注於「兄造筆甚」之旁，
　　　　未知何意。兩者聯綴為一句，似乎不妥。「圍」字為「園」之
　　　　誤。藐翁即楊峴，耦園指沈秉成，兩者間應用頓號。「大妙」
　　　　應為「尤妙」。致沈汝瑾札（文一174右），「大妙」亦為「尤
　　　　妙」之誤。

（85）致施為札（文一56）。「惠紙不敢不書」，釋「惠」字處被墨點
　　　　污染大半，據文意亦非「惠」字，字形則同札有「惠」字可資
　　　　比較。以其露出之右上部分，疑為「來」字，即「來紙不敢不
　　　　書」。

（86）致洪爾振札（文一69），「用承奉及」當作「用敢奉及」。

（87）致洪爾振札（文一71）。「瘦沈而後倒不肥」，「倒」當是「例」。

（88）致何汝穆札（文一75）。「兄就安亭觀登之聘尤妙」，「觀登」為
　　　　「觀察」之誤，即道臺，省以下、府以上一級的官員。《元蓋寓
　　　　廬詩稿》之《書合肥吳白華觀登毓芬也是園詩稿後》（文三
　　　　203），應同此誤。

（89）致何汝穆札（文一76右），「邑之司事」當作「邑之司馬」。

（90）致沈汝瑾札（文一90右）。「壁破雲歸落落聲」，「落落」為「荷
　　　　荷」之誤。荷荷，象聲詞。

20 吳昌碩：《吳昌碩詩集》，上海：華東師範大學出版社，2009年，第306頁。

（91）致沈汝瑾札（文一95左）。「接到此信，復望即回音」，當作
「接到此信後，望即回音」。

（92）致沈汝瑾札（文一97左），「骨氣」當為「骨董」。

（93）致沈汝瑾札（文一99）。「何蒙孫君之垂涎」，「君」為「見」之
誤。

（94）致沈汝瑾札（文一111中），「蝸殼」應為「蝸殼」。

（95）致沈汝瑾札（文一114）。「定是恆山火茂石」，「火茂石」為
「大茂石」之誤。

（96）致沈汝瑾札（文一115左）。「春雪尋詩圖」，「春雪」當作「香
雪」，參看致沈汝瑾札（文一117）。

（97）致沈汝瑾札（文一120右）。「甚佩服大手筆也」，「甚」當作
「真」。

（98）致沈汝瑾札（文一120左）。「每本可卅文」當作「每本百卅
文」，「百」字為記賬所用寫法。

（99）致沈汝瑾札（文一138右）。前文已及，「我款」應作「找款」。

（100）致沈汝瑾札（文一150右）。「嵩叟」當作「蒿叟」，此為馮煦
之號。

（101）致沈汝瑾札（文一161右）。「虐幸尚無恙」之「虐」，應為
「瘧」。

（102）致沈汝瑾札（文一164右）。「渠云必有所報雅屬」，「所」當作
「以」。

（103）致沈汝瑾札（文一168）。「稍稍靜安」，當作「稍稍安靜」。缶
翁於兩字旁各有一點，以示互乙。

（104）致沈汝瑾札（文一172）。「九月」應宜作「九日」，謂重陽
也。

（105）致沈汝瑾札（文一186）。「米顏」應為「米顛」，即米芾。

（106）致沈汝瑾札（文一194右）。「而春分節遙恐又犯病」，「遙」應
　　　為「邊」。

（107）致沈汝瑾札（文一226左），「楓北詩」應為「楓江詩」。

（108）致沈汝瑾札（文一232右），「研銘」當作「銘研」。

（109）致沈汝瑾札（文一233右），「葫盧」缶翁寫作「胡盧」。

（110）致沈汝瑾札（文一242右）。「望劃烏絲二綫來」，「綫」似是
　　　「紙」。惟「九百餘字」篆於二紙，略覺反常。

（111）致沈汝瑾札（文一242左），「倚仗」應為「倚杖」。

（112）致沈汝瑾札（文一244右），「凡藥」當是「丸藥」之誤。

（113）致周慶雲札（文一261右），「添杯」當作「深杯」。

（114）致顧麟士札（文二3右）。「各二元一方肯售」，「各」似為
　　　「如」。

（115）致顧麟士札（文二5右），「坐中」原作「座中」。

（116）致顧麟士札（文二15），「祇頌」當作「祗頌」。致溫翁札（文
　　　二194），「祇請」當作「祗請」。

（117）致顧麟士札（文二40左）。「特著賦紀走領」，應作「特著賤紀
　　　走領」。

（118）致諸宗元札（文二70）。「杭腰」，「腰」為「胺」之誤釋，
　　　「胺」字疑為「骸」之誤寫。「骸」即「腿」，「杭腿」或為金
　　　華火腿，或指以金華火腿烹飪之杭幫菜。

（119）致沈福庭札（文二126左），前文已及，實為致俞原札。「即頌
　　　語霜大兄大人安」，「大兄」之「大」字缶翁描改為「仁」，當
　　　作「仁兄」。札中有「令兄之紙亦祈代謝」之語，可證「大
　　　兄」之誤。

（120）致沈福庭札（文二127右）。「昨復書并畫直想已鑒及」，「畫」
　　　當作「書」。「書直」即書價，缶翁與沈氏之札，多有購書之
　　　事。

（121）致丁乃昌札（文二179右）。「此人能說英語者」，「英語」當作
「英話」。

（122）致丁乃昌札（文二189）。「樓望孤山挂一瓢」，「望」當作
「坐」。參看行書自作詩立軸（書三71）。

（123）致張培基札（文二193）。第二處「望將紙件裁好」，當作「望
將紙幅裁好」。此札有重複語，恰好此句與前文差一字。

（124）詩稿（文二248）。「持野茗餉錢老」與「與錢老話舊」，「錢」
當作「鐵」。參看《元蓋寓廬詩稿》同題詩（文三191、193）。

（125）詩稿（文二251右），「敦詩」當作「敲詩」。

（126）詩稿（文二251左），「草縣」當作「草具」。

（127）詩稿（文二253、266）。「長肉過腹」、「肉疏」，「肉」當作
「冉」，同「髯」。

（128）詩稿（文二270右），「離支」當作「離奇」。

（129）詩稿（文二286），「朱念調」當作「朱念陶」。

（130）詩稿（文三6），「君禾」當作「君木」。

（131）題鰈硯廬圖（文三62）。「沔彼沔水流」，「沔」當作「泛」。前
文已及，缶翁以石鼓文字創作時，往往將「沔」作「泛」。此
處係行書，「沔」之右半實為「丐」，應為「泛」字。《元蓋寓
廬詩稿》中，鰈硯廬圖為沈仲復方伯題（文三195）同誤。

（132）題沈氏硯林（文三96左）。「菜花開」，當為「筆花開」。影印
本《沈氏硯林》作「菊花開春萬古」，誤。[21]

（133）題沈氏硯林（文三109）。「媧爐上煉搏人餘」，「上」似為
「土」。影印本《沈氏硯林》不誤，而「搏」誤作「搏」。[22]

（134）錄楹聯稿（文三154左）。「課麓」為「課農」之誤。

21 沈石友：《沈氏硯林》，上海：上海書店出版社，1993年，第170頁。

22 沈石友：《沈氏硯林》，上海：上海書店出版社，1993年，第212頁。

（135）錄楹聯稿（文三160）。「存情無近尋」，當作「游情無近尋」。
「底德」，宜作「砥德」。

（136）錄莊子三篇（文三167）。「豪梁之上」與「濠上」，原篆均作
「豪」，釋文應統一。

（137）日記手札（文三179右），「瓜萎仁」當作「瓜蔞仁」。

（138）記潤筆（文三182右）。「五尺書石鼓四條屏」，當作「五尺書
石鼓屏四條」。

（139）湖濱小劫圖為菽卿宗叔容光題（文三188），「菽卿」疑為「茮
卿」之誤。《缶廬詩》卷一及《吳昌碩早期詩稿手迹兩種》均
作「茮卿」。[23]因無法校覈原稿，姑附於此。

（140）別蕪園（文三194）。「坐受坐人侮」，第二個「坐」字疑誤，
此句《缶廬詩》卷一作「坐受眾人侮」。[24]因無法校覈原稿，
姑附於此。

6. 鈐印誤注

（1）花卉冊頁四開之三（繪一88），白文「無菁亭長」當作「蕪青
亭長」。

（2）芋竹立軸（繪一174），「鈐印」一欄謂「收藏印一方略」，實則
此畫畫心似未見收藏印。

（3）前文已及，朱文「吳中」宜釋作「吳仲」。如：花果團扇組八
開之二、三、八（繪一277、278、283），設色清供扇面（繪一
297），設色杜鵑立軸（繪一301），紫藤冊頁（繪一303），遐齡
多子立軸（繪一311），花卉蔬果手卷（繪二16），梅石扇面

23　吳昌碩：《吳昌碩詩集》，上海：華東師範大學出版社，2009年，第8頁。吳昌碩：
《吳昌碩早期詩稿手迹兩種》，杭州：西泠印社出版社，1994年，第23頁。
24　吳昌碩：《吳昌碩詩集》，上海：華東師範大學出版社，2009年，第20頁。

（繪三216），壺中春秋扇面（繪四172），紫藤團扇（繪四198），墨荷扇面（繪四253），設色蘭石扇面（繪四295）等。

（4）芍藥立軸（繪一321），朱文「老缶」，實為「缶老」橢圓連珠印。

（5）朱文「虞中皇」宜釋作「吳仲皇」，理由見前。如：竹林七賢立軸（繪二242），歲朝清供立軸（繪二245），水墨花卉十二條屏之一、二（250、251），三千年壽桃立軸（繪二265），梅花立軸（繪二284），綠梅靈石立軸（繪二291），木犀立軸（繪二321），國色天香立軸（繪三10），蒼松立軸（繪三20），神仙眉壽立軸（繪三50），墨竹立軸（繪三103），蔬香立軸（繪三200），梅石立軸（繪三232），急風勁竹立軸（繪三267），神仙富貴立軸（繪三311），秋雨梧桐立軸（繪三317），貴壽神仙立軸（繪四5），古松圖立軸（繪四103）等。

（6）曼倩偷來立軸（繪三24），朱文「勇于不敢」，他處皆作「勇於不敢」，宜統一。

（7）釣翁立軸（繪四47），「雄甲辰（白文）」，應為朱文印。

（8）楷書自作詩橫披（書一7），朱文「齊夕」誤，似為「齊雲」。唐代周朴《董嶺水》詩，首聯「湖州安吉縣，門與白雲齊」，或首句五字，缶翁常取以入印。缶翁又有「齊雲館」印。

（9）篆書五言詩橫披（書一15）、篆書穆秉用偁七言聯（書一22）之朱文「吳俊惟印」，「惟」宜作「唯」。篆書清游嘉好六言聯（書三211），即釋作「吳俊唯印」。

（10）記潤筆（文三182右）本無鈐印，「無」字誤入「釋文」，「鈐印」則為「私人」，而「出處」為空白。

三　衍釋

1. 紅梅立軸（繪三13），「歲歲寒有同心」，衍一「歲」字。
2. 致沈汝瑾札（文一125右），札首衍「十九日」三字。

四　漏釋

1. 秋爛立軸（繪一190），「庚子閏八初吉」，「八」後漏釋「月」字。
2. 設色花卉成扇（繪三192），「匹次閑手刻扇骨」，「匹」後漏釋「以」字。
3. 空谷幽蘭立軸（繪四208）：「百福老人。缶盧。」，「百福老人」即缶翁常提及的籜石翁錢載。不知者或以為缶翁有「百福老人」之號，實則前面漏釋一「擬」字。
4. 致洪爾振札（文一72）。「預賀」之「賀」旁有兩點，並非點去，而是重複之意，當作「預賀預賀」。
5. 致沈汝瑾札（文一149左）。「讀示五律即錄去」，當作「讀示得五律即錄去」。
6. 致沈汝瑾札（文一243右）。「雙廟」似為「雙忠廟」，「忠」字為墨污覆蓋，並非點去。
7. 致周慶雲札（文一260右）。「弟謂筆畫欠古」，當作「弟謂其筆畫欠古」。
8. 致丁乃昌札（文二184右）。「……吾棣。棣……」，當作「……吾棣。吾棣……」。「吾棣」與「深盼」後均為兩點，而後者未漏釋。
9. 題周散氏盤銘（文三135）。「如黏是」，應為「如黏字是」。
10. 記沈楚臣事（文三146）。「光緒己丑九月十日」，「十」後為一小圈，當是缶翁不知沈氏確切卒日，宜作「光緒己丑九月十□日」。

11. 錄莊子秋水篇（文三164）。篇末之小字「廿八」為字數，漏釋「百」字。所錄共十一行，每行十二字，末一行七字，第四行補入「以」字，實為「百廿八」。

12. 錄三國志王粲傳記（文三165），行數、字數及漏釋均同上。所不同者，第八行補入「常」字。

五　失校

總編例云：「臨寫作品如有缺字，在應補處補入，以「〔 〕」標識。如有錯字，以「（ ）」括起錯字，在括起的錯字後以「〔 〕」補入正字。」實則非臨寫作品亦遵此例。缶翁作品或有錯字、俗字，應為校補。

1. 缶翁偶將「廬」字寫作「廬」，似應出校。如朱文「清峻堂」（篆一183）、朱文「老夫無味已多時」（篆一261）、山水冊頁八開之二（繪一33）、花卉四條屏之四（繪一75）、聽松冊頁（繪一82）、品茗菊花團扇（繪一126）、菊花立軸（繪一254）、山石花卉團扇組六開之二（繪一269）、花果團扇組八開之四（繪一279）、延年益壽立軸（繪四197）、芍藥立軸（繪四286）、篆書右彎柳陰八言聯（書一146）、行書自作詩立軸（書二178）、行書自作詩立軸（書二229）、篆書雪廬橫披（書三47）、行書自作詩冊頁十開之三（書三156）、行書自作詩立軸（書三203）、草書自作詩手卷組（書三289）。

2. 白文「古鄣」（篆一189）。「後來子孫子守以正」，應作「後來子孫（子）守以正」。

3. 花果團扇組八開之六（繪一281）、牡丹頑石立軸（繪一309）。「春光酒宕」，「酒宕」似不成詞。「酒」字乃缶翁筆誤，應改作「春光（酒）〔洒〕宕」。

4. 荔枝扇面（繪一308）之「顧荼老」，宜作「顧（荼）〔茶〕老」，即顧潞。

5. 蔬果手卷（繪二93），「長州人」，應作「長（州）〔洲〕人」。

6. 飛瀑立軸（繪二147）、篆書樹角花陰八言聯（書一227）、篆書同日
 臨淵九言聯（書一251）、篆書漁於獵吾八言聯（書二19）、致沈汝
 瑾札（文一147），「海面樓」應作「（海面）〔面海〕樓」。四體手卷
 組之一（書一269）不誤。《缶廬詩》卷五有《吳淞面海樓》，[25]即致
 沈汝瑾札（文一147）所錄詩。

7. 鍾馗立軸（繪二173）。「魑魅岡兩」，應改為「魑魅（岡）〔罔〕兩」。
 　　　宋梅斗方（繪四48）及宋梅斗方（書二217）釋文有「深根窟網
 兩」，兩處缶翁均寫作「网兩」，則應改為「深根窟（网）〔罔〕兩」。

8. 墨荷立軸（繪二301）、菡萏立軸（繪二315）。「白菡萏花熔月屈」，
 「月屈」不成詞，似可作「白菡萏花熔月（屈）〔窟〕」。

9. 葫蘆立軸（繪二317）。「腰纖脛縮彎若弓」，《缶廬詩》卷七同此，[26]
 似應改作「腰纖（脛）〔頸〕縮彎若弓」。葫蘆有腰無脛，或是缶翁
 慣以「脛」為「頸」。致沈汝瑾札（文一162左）所錄袁枚題羅聘畫
 丁敬像詩，「鶴頸」也作「鶴脛」。又云「脛長尺餘」，作為小腿未
 免太短，用來稱脖子才算得上是鶴頸。

10. 千年桃實立軸（繪三25）、桃實立軸（繪三293），「一日可得千萬
 壽」。此詩全集收入頗多，六十壽桃立軸（繪一227）、花卉清供冊
 頁十三開之六（繪一289）、雙桃立軸（繪一323）、千年桃實大於斗
 立軸（繪二127）、千年桃實立軸（繪三29），均作「一食可得千萬
 壽」，據此應改為「一（日）〔食〕可得千萬壽」。

11. 梅花立軸（繪三223），「藻雪吾宗」指吳澡雪，宜作「（藻）〔澡〕
 雪吾宗」。

25 吳昌碩：《吳昌碩詩集》，上海：華東師範大學出版社，2009年，第119頁。

26 吳昌碩：《吳昌碩詩集》，上海：華東師範大學出版社，2009年，第187頁。

12. 通景藤蘿中堂（繪三227）。「題遍新詩圖一卷」，「遍」字缶翁原作「偏」，宜改為「題（偏）〔遍〕新詩圖一卷」。老藤飄香立軸（繪四51）寫作「偏」，就不用如此改動。

13. 達師航海立軸（繪三244），「我國師像」應作「我（國）〔圖〕師像」。

14. 蔬果四條屏（繪三269）。「梁州移到」，宜作「（梁）〔涼〕州移到」。缶翁畫葡萄慣題「涼州」，如花果團扇組八開之七（繪一282）：「為君持一斗，往取涼州牧。」花卉蔬果冊頁十開之九（繪二192）：「為君持一斗，領取涼州牧。」

15. 端陽節物立軸（繪四112）。「枇琶」，宜作「枇（琶）〔杷〕」。

16. 歲寒交立軸（繪四137）。「宿酒昨醒詩興發」，應作「宿酒（昨）〔乍〕醒詩興發」。

17. 水墨花卉冊頁十二開之一（繪四140）：「霜皮溜雨數十圍，黛色參天二千尺。老缶并錄韓〔杜〕詩，年八十四。」對照杜詩，還應改正：「霜皮溜雨（數）〔四〕十圍，黛色參天二千尺。老缶并錄（韓）〔杜〕詩，年八十四。」

18. 蓮藕冊頁（繪四340）。「恁搗來……才落處……縷雪」，宜作「恁（搗）〔携〕來……（才）〔纔〕落處……（縷）〔鏤〕雪」。

19. 隸書朱柏盧先生治家格言立軸（書一2），「頹墮自甘」，應作「頹（墮）〔惰〕自甘」。

20. 行書自作詩冊頁（書一10）。「天飄酒」當作「天（飄）〔瓢〕酒」，參看梅花扇面（繪四289）。

21. 篆書小戎詩冊頁（書一29）。「乙酉花朝先日一」，似宜作「乙酉花朝先（日一）〔一日〕」。

22. 行書詩稿手卷（書一99），「孤山嶺庾几席呈」，應作「孤山（嶺庾）〔庾嶺〕几席呈」。後一件作品行書詩稿手卷（書一101）不誤。

23.行書詩稿手卷（書一101），「太令」應作「（太）〔大〕令」。

24.行書自作詩橫披（書一123）。「拙宦」，缶翁原作「拙宦」，宜改為「拙（宦）〔宦〕」。

25.臨石鼓冊頁四十一開之末開（書一197）、致沈汝瑾札（文一218左）、詩稿（文二260）之「雁鼎」，應作「（雁）〔贗〕鼎」。臨石鼓文微字冊頁（書二198）作「翠墨蒼涼雁（贗）鼎多」，反以「贗」字為誤。致施為札（文一55），「雁品」當作「（雁）〔贗〕品」。致沈汝瑾札（文一99）、致顧麟士札（文二29）、題商壺印集跋（文三59），「真雁」亦當作「真（雁）〔贗〕」。

26.篆書壬子題名橫披（書一235），「餘杭」宜作「餘（航）〔杭〕」。或逕作「餘航」，因其原得名於「航」。

27.行書自作詩立軸（書二61）。「山頭雪霽雲攢岏」，宜作「山頭雪霽雲（攢）〔巑〕岏」。「竹氛一碧繮衣襟」，應為「竹氛一碧（繮）〔纏〕衣襟」。

28.臨琅邪臺刻石立軸（書二167）。「吳愙齋尚書目都門寄贈」，「自」字起首一撇不明顯，寫成「目」字，釋文應作「吳愙齋尚書（目）〔自〕都門寄贈」。「膻蠟」，似宜作「膻〔氈〕蠟」。

29.篆書寶宋室橫披（書三79）。「人磨墨更墨人磨」，應作「人磨墨更墨（人磨）〔磨人〕」。

30.行書自作詩立軸（書三148），「滕王」當作「（騰）〔滕〕王」。

31.行書自作詩冊頁十開之六（書三159）。「於役歸羨」，「歸」字為缶翁誤筆，「於」字繁簡轉換致誤。應校作「于役（歸）〔陽〕羨」。前文已及，致周慶雲札（文一259左）亦誤「陽」為「歸」。「以連日病肝，歸不能埋頭握管耳」，當作「以連日病肝（歸）〔陽〕，不能埋頭握管耳」。

32.行書自作詩冊頁十開之八（書三161）。《舟中》一首，「吐抹」當作

「吐（抹）〔沫〕」。詩即《缶廬詩補遺》之《成山》。[27]

33. 行書自作詩冊頁十開之九（書三162），錄《天平山看楓與瘦羊同作》一首，即《缶廬詩》卷二之《天平山看楓和瘦羊》。[28]「很石鬥風致」一句，詩集亦同此。然天平山在蘇州，而很石在鎮江北固山，似與此無關。若參考行書自作詩稿橫披（書一45），可作「（很）石〔勢〕鬥風致」。

34. 篆書節錄古籍載天台山石橋語斗方（書三207），缶翁所書「丈」字只有右半橫，實為「攴」字。「十丈」，應作「十（攴）〔丈〕」。

35. 行書自作詩扇面（書三234）。「露氣樸地香風鄰」，應作「露氣（樸）〔撲〕地香風鄰」。行書自作詩四條屏之二（書一158）不誤。

36. 草書自作詩手卷組（書三289）。「周郎顧曲感知心，知心牛衣對負心」一句，「知心」處缶翁有墨點，並於詩後自注「音誤心」。則「知心」應作「知音」。

37. 行書雪景山水詩立軸（書三306），為七絕雪景山水詩。第二句「縣厓瀑無聲」，據《吳昌碩題畫詩》補作「懸崖瀑〔布凍〕無聲」。[29]「縣」字仍其舊似無必要，「厓」字雖可「崖」亦可「涯」，但此處應為「崖」無疑。

38. 致潘喜陶札（文一10）。「益均寒色」當作「益（均）〔增〕寒色」，可參看行書詩稿手卷（書一99）。

39. 致朱正初札（文一21）。「壁間風雨龍蛇影」，原稿「雨」字不存，應按例補作「壁間風〔雨〕龍蛇影」。

40. 致潘志萬札（文一31右）。「想吾兄未常出門也」，宜作「想吾兄未（常）〔嘗〕出門也」。

27 吳昌碩：《吳昌碩詩集》，上海：華東師範大學出版社，2009年，第249頁。

28 吳昌碩：《吳昌碩詩集》，上海：華東師範大學出版社，2009年，第45頁。

29 朱關田：《吳昌碩題畫詩》，杭州：西泠印社出版社，2016年，第403頁。

41.致潘志萬札（文一45右）。「髮高麗箋拙畫一幅」，「髮」字似缶翁筆
　　誤，按例應作「（髮）〔發〕高麗箋拙畫一幅」。

42.致施為札（文一52右）。「百漢硯碑容再訪呈」，「百漢硯碑」為「百
　　漢碑硯」之誤，循例亦應作校。

43.致洪爾振札（文一70）。「坐以待斃」，當作「坐以待（弊）〔斃〕」。

44.致沈汝瑾札（文一83）。「苔霅」，缶翁誤書「苔」為「苔」，應作
　　「（苔）〔苔〕霅」。

45.致沈汝瑾札（文一92）：「賈廉」，宜作「（賈）〔價〕廉」；「問賈」，
　　宜作「問（賈）〔價〕」；「賈貴」，宜作「（賈）〔價〕貴」。致沈汝瑾
　　札（文一163），「賈昂」宜作「（賈）〔價〕昂」。致沈汝瑾札（文一
　　213左），「賈低」宜作「（賈）〔價〕低」。致沈汝瑾札（文一214
　　右），「說賈」宜作「說（賈）〔價〕」。致沈汝瑾札（文一220右），
　　「正賈」宜作「正（賈）〔價〕」。致顧麟士札（文二27右），「壺
　　賈」宜作「壺（賈）〔價〕」。致顧麟士札（文二28左），「討賈」宜
　　作「討（賈）〔價〕」。致顧麟士札（文二29），「畫檯賈」宜作「畫
　　檯（賈）〔價〕」。致丁乃昌札（文二158），「房賈」宜作「房（賈）
　　〔價〕」。

46.致沈汝瑾札（文一113右）。「望弗善筆」，應作「望弗（善）〔著〕
　　筆」。

47.致沈汝瑾札（文一130右）、致沈汝瑾札（文一238右），缶翁均有
　　「鬆泛」之語。前者釋作「鬆乏」，後者釋作「鬆泛」。據文意，似
　　應作「鬆乏」，即「鬆（泛）〔乏〕」。

48.致沈汝瑾札（文一133左），「無禮可講」應作「無（禮）〔理〕可
　　講」。

49.致沈汝瑾札（文一138右）。「瘰鮮」，似應為「瘰（鮮）〔癬〕」。

50.致沈汝瑾札（文一139）。「松柏龍蛇禹故寫」，當作「松柏龍蛇禹故

（寫）〔宮〕」。此為《梅花書屋為鴛城》，見《缶廬詩》卷六。[30]至
於札中「翹首」，雖詩集與致沈汝瑾札（文一168）均作「矯首」，因
係詩稿，可不出校。

51.致沈汝瑾札（文一170）。「番湖」，似應作「（番）〔鄱〕湖」。

52.致沈汝瑾札（文一182）。「裝法」，似應作「（裝）〔篆〕法」。

53.致沈汝瑾札（文一184左），「村嘔」似為「村謳」之誤，宜作「村
（嘔）〔謳〕」。

54.致沈汝瑾札（文一204）。「貞長詩附鑒」，宜作「〔和〕貞長詩附鑒」。
札中云：「頃諸貞長自鄂來，讀其近作，和韻二首，又贈裴伯謙一
首。」所錄第一首後云「和貞壯韻」，即《缶廬詩》卷五之《讀貞
壯詩和韻》；[31]第二首謂「又和韻」；第三首即贈裴伯謙之詩。

55.致沈汝瑾札（文一217）。「然箕」，「然」即「燃」，「箕」為「萁」
之筆誤，當作「然（箕）〔萁〕」。

56.致沈汝瑾札（文一231右）。「已將遵意達之」，應作「已將（遵）
〔尊〕意達之」。

57.沈汝瑾札（文一248右）。「足痛日見佳劇」，宜作「足痛日見（佳）
〔加〕劇」。

58.沈汝瑾札（文一255右）。「弟已作五律書付去」，「付」字缶翁已點
去，循例不錄。

59.致吳涵札（文二76）。「且欲欲汝多寄錢來」，缶翁似衍一「欲」
字，應校作「且欲（欲）汝多寄錢來」。

60.致黃丕承札（文二101左）。「火腿腰風」，宜作「火腿腰（風）
〔峰〕」。

30 吳昌碩：《吳昌碩詩集》，上海：華東師範大學出版社，2009年，第132頁。
31 吳昌碩：《吳昌碩詩集》，上海：華東師範大學出版社，2009年，第113頁。

61.致沈福庭札（文二125左）。「吾公何日赴刊上」，「刊」字缶翁筆
　　誤，應作「吾公何日赴（刊）〔邗〕上」。邗上，指揚州。

62.錄楹聯稿（文三160）。「南山一傾豆」，當作「南山一（傾）〔頃〕
　　豆」。

63.記潤筆（文三181），「坑屏」宜作「（坑）〔炕〕屏」。

64.記潤筆（文三182右）。「東海蘭賦生」印，係為閔泳翊所製，宜作
　　「東海蘭（賦）〔阜〕生」。

六　失補

　　缶翁所作偶有漏字，或因保存不善而字跡殘損，其中有可據其他
作品或《缶廬詩》補全者，應為補出。

1. 竹石立軸（繪二226）：「滿紙起秋〔聲〕，吾意師與可。緣知不受
　　暑，有時來獨坐。」首句缺字未補。此詩竹石立軸（繪三229）僅
　　「與可」作「老可」，其他均同，應據以補足。

2. 素牡丹立軸（繪四94）。「曾李復堂畫黑牡丹」，「曾」後有一小小墨
　　點，似欲補而忘補者。據其意似可補「見」字，或補以「□」。

3. 蒼松頑石立軸（繪四110）：「松縱老如古仙人，石不頑成壽者相。
　　撫盤而坐，清曠自比，何妨羲皇上。」讀來頗覺不自然，疑為七絕
　　而第三句缺一字。似可補為：「松縱老如古仙人，石不頑成壽者
　　相。撫盤〔桓〕而坐清曠，自比何妨羲皇上。」或以「□」代之。

4. 行楷自作詩團扇（書一154），詩末云「奪婢字」，則應補「我作聾
　　丞爾聾〔婢〕」。

5. 行書跋廣武將軍碑橫披（書二29）。「客海上去駐隨緣」，似應作
　　「客海上去駐隨緣〔室〕」。

6. 臨石鼓文四條屏（書二157）。「學皋張先生而僅似吳山子」，應為「學皋〔文〕張先生而僅似吳山子」。

7. 行書自作詩立軸（書二177）。五律第七句「蕨薇猶采」，據《缶廬詩》卷八《夜話與阮盦》補作「蕨薇猶〔可〕采」。[32]

8. 行書自作詩立軸（書三71）有五律一首，末一句缺字：「眼中無芥蒂。魚鳥更嗔。」《西泠印社百年史料長編》所見尾聯為「眼中無芥蒂，魚鳥欲誰嗔」。[33] 據此可補作：「眼中無芥蒂，魚鳥更〔誰〕嗔。」

9. 篆書強其骨橫披（書三80）：「弱其志，強骨好學者，自勉如此。」似漏「其」字，應補作：「弱其志，強〔其〕骨，好學者自勉如此。」

10. 行書出得左援八言聯（書三151）。「曾見黃小司馬書此聯」，缶翁漏寫「松」字，應補作「曾見黃小〔松〕司馬書此聯」。後一件行書出得左援八言聯（書三152），上款、內容均同，無漏寫。

11. 致沈汝瑾札（文一190）。「味壓葡萄□」，應為「味壓葡萄〔酒〕」。此詩《缶廬詩》卷五題作《散原贈詩，依韻答之》。[34]

12. 致丁乃昌札（文二160右）。「缶足患之外，時小有適」，當作「缶足患之外，時小有〔不〕適」。

13. 致丁乃昌札（文二190）。「環水窮□島」，「□」為殘缺字，據《缶廬詩補遺》補為「三」。[35]

14. 詩稿（文二256）。前文已及，「九日送別」即《缶廬詩》卷五之《九日送別跛翁》，末一句倒數第二字為「去」字，應補作「只有黃花似去年」。

32 吳昌碩：《吳昌碩詩集》，上海：華東師範大學出版社，2009年，第226頁。

33 陳振濂：《西泠印社百年史料長編》，杭州：西泠印社出版社，2003年，第130頁。

34 吳昌碩：《吳昌碩詩集》，上海：華東師範大學出版社，2009年，第123頁。

35 吳昌碩：《吳昌碩詩集》，上海：華東師範大學出版社，2009年，第294頁。

七　誤校誤補

　　又有缶翁不誤，而全集誤校誤補者。

1. 黃花立軸（繪一27）。「孤負」不誤，不必改作「辜負」。行楷跋前賢芳烈卷冊頁（書二206）、致周慶雲札（文一262右）、詩稿（文二248、256、264、267）即作「孤負」而未出校。

2. 設色荷花立軸（繪一57）：「避炎曾坐芰荷香，竹縛湖廔水繞墻。荷葉今朝攤紙畫，（種）〔縱〕難生藕定生涼」。詩中「種」字，水墨花草四條屏之三（繪二282）、墨荷立軸（繪四73）、墨荷立軸（繪四95）均作「縱」。雖然語意上「縱」比「種」更好，但「種難生藕定生涼」似尚說得通。四季花卉組之二（繪一47）、花卉四條屏（繪一55）也作「種」，並未校改。此詩異文較多，如墨荷立軸（繪四95）「香」作「鄉」，墨荷立軸（繪四255）「水繞墻」作「石壘墻」，亦均未校改。

3. 設色桃花立軸（繪一139）。「生涯剩農〔父〕」，「父」字缶翁用篆體書寫，並未遺漏。

4. 梅花成扇反面（繪三81）。「打魚船」，似不必作「打（魚）〔漁〕船」。

5. 寒菜立軸（繪三100），「秋霜入菜根（菜根）始肥」。此與青菜立石立軸（繪三134）題詩同，「菜根」不衍，而是缶翁漏寫「得」字：「秋霜入菜根，菜根始〔得〕肥。」

6. 梅石立軸（繪三221）：「前村昨夜雪初（銷）〔消〕，策蹇行來路不遙。宿酒乍醒詩興發，匆匆忘過段家橋。」雪銷，古詩中習見之，不必改動。歲寒交立軸（繪四137）亦作「雪初銷」，缶翁還把「乍醒」誤作「昨醒」，均未校改。「忘過」作「行過」，似各有千秋。

7. 古佛立軸（繪四67）：「有時騎羊入西蜀，啖以（綏山）桃實猶垂

涎。」此處「綏山」非衍。綏山盛產桃，葛由騎木羊入蜀，於此
成仙。

8. 行書自作詩稿橫披（書一45）之「輿」字、行書自作詩立軸（書三
14）之「亭」字、致沈汝瑾札（文一118）之「詩」字、致沈汝瑾
札（文一152左）之「瘋」字、致沈汝瑾札（文一164右）之「看」
字、致沈汝瑾札（文一176）之「讀」字、致沈汝瑾札（文一186）
之「天」字、致沈汝瑾札（文一255右）之「付」字，缶翁已點
去，釋文均不錄。石榴立軸（繪四174）之「能」字、行書自作詩
立軸（書二146）之「玉」字、行書自作詩立軸（書二255）之
「笑」字、行書自作詩立軸（書三148）之「玉」字，缶翁亦已點
去，似亦應不錄而顯簡潔。

9. 行書詩稿手卷（書一99），「歲寒風景（劇）〔俱〕佳」，「劇」字不
誤。

10. 四體書詩文四條屏（書二137）。前文已及，「福屐」宜作「福。
屐」。兩字本分開寫於詩題後，表示「福」字插入「蘄」後，「屐」
字插於「游」後。而釋文未看清「蘄」旁一點，誤將「福」字插入
「殘」後，使「蘄福」變為「蘄殘」，真是匪夷所思。

11. 行書題畫詩橫披（書二147），前文已及，「雞」字屬誤補。

12. 致何汝穆札（文一80）：「他日當呈（塵）睫閣一觀，以就去
留。」。「塵」字不誤，不必改作「呈」，其校改格式也不合編例。
致洪爾振札（文一72）之「塵教」，致沈汝瑾札（文一160右）、致
沈汝瑾札（文一202左）、致沈汝瑾札（文一202左）之「錄塵」，均
無誤改。

13. 致周慶雲札（文一261左）。「子鶴與予同甲辰生，虞琴（扯）〔祉〕
祝百五十壽」，「扯」字不誤。詩見《缶廬詩》卷八，只不過變
「扯」為「拉」，題為《宋子鶴與予同生甲辰，虞琴姚君拉作百五

十壽，時戊午秋》。[36]

14. 致顧潞札（文二112）。「敬悉覃（第）〔弟〕吉羊」，「覃第」同潭第，札中寫作「覃苐」，不誤。「覃弟」則較少見。致潘志萬札（文一34）亦寫作「覃苐」，而逕釋作「覃第」。

15. 致丁乃昌札（文二189）。「無□□承以□問何，老弟□作奇想耶」，「無□□」，前兩字似為「無恙」，末一字或兩字為否定之字詞。「承以□問」，或為「壽」字。「老弟」後「□」似為「忽」。「裛桃和雨續殘春」，「春」字係殘而補入者，應作「裛桃和雨續殘〔春〕」。「小朝廷」，「廷」亦為補入而未加六角括號。

　　尚有可算是補而不諧之一例，附於此。紫藤立軸（繪一265）：「繁英垂紫玉，條繫好春光。歲歲花長好，飄〔香〕滿畫堂。」《故宮藏吳昌碩書畫全集》所補為「飄」字。[37]「飄飄」與「歲歲」相對，似略勝一籌。

36 吳昌碩：《吳昌碩詩集》，上海：華東師範大學出版社，2009年，第218頁。

37 故宮博物院：《故宮藏吳昌碩書畫全集》，北京：故宮出版社，2018年，第352頁。

肆　總論分論之類

　　在缶翁資料的掌握和了解上，全集主編們不可謂不占盡飽覽資源之先、之便，理應提煉、昇華，寫出缶翁研究之新高度，而前述種種，總論、分論亦略有之。藝術年表本可成為編纂全集的最具體化成果，卻也是謬誤百出，令人不堪卒讀，故附於此節略說。

一　鄒濤撰《總論》

1.第一頁第七行：

> 辛甲有二兄，各生一子，由辛甲撫養成人。長兄名炳昭，次兄名煦英，辛甲與萬氏結婚後生有三子一女，長子有賓，早夭，次子即昌碩，三子祥卿，還有一妹。昌碩對外總以炳昭為長，煦英為次，自己行三。

　　「還有一妹」，自非辛甲之妹。又如果不是有最後一句，還真能誤解炳昭與煦英的身分。「行三」雖云係吳東邁之說，[1]亦不無可議之處，缶翁兩枚「吳仲」印（篆二58）即可證。

1　原文注二云：「參見吳東邁《藝術大師吳昌碩》。」而吳東邁所述僅為：「先生排行第三，長兄名炳昭，次兄名熙英，還有一妹。」，「對外」云云，實採自吳長鄴：《我的祖父吳昌碩》，上海：上海書店出版社，1997年，第33頁：「故昌碩先生對外總以炳昭為長，熙英為次，自己行三。」兩書中，次兄之名均為「熙英」而不作「煦英」，未知孰是。

2. 第一頁第九行。在述缶翁十七歲避太平軍兵亂時說:「祇身流亡安徽、湖北等地達兩年餘,期間,祖母嚴氏、母親萬氏、弟妹……」此處「祇身」應為「隻身」,「期間」宜作「其間」。

3. 第三頁第四行。「閔泳翊」誤作「閔詠翊」。

4. 第三頁。錄缶翁《刻印》一詩,注云引自童音點校之《吳昌碩詩集》。「三更月落燈影碧,空亭無人花影重。捐除煩惱無芥蒂」,此三句《缶廬詩》卷一作「三更風雨燈焰碧,墻陰蔓草啼鬼工。捐除喜怒去芥蒂」。[2]

5. 第四頁倒數第六行。「一方面得益於他所使用的印刀——『圓桿而鈍刃』……」,注一一云引自《吳昌碩詩集》所附之諸宗元撰《缶廬先生小傳》,該傳中「圓桿」作「圜幹」。[3]

6. 第五頁起所引沙孟海先生語,多有疏漏。

(1)「持是以衡并世之印」,「并世」宜作「並世」。(第五頁第六行)

(2)「據他自己(吳昌碩)說」,前面已有「沙孟海介紹吳昌碩書法時說」之語,括注實無必要,亦是沙先生原文所無。(第五頁倒數第八行)

(3)「看他所寫的《蒲作英墓志銘》」,「的」字衍。(第五頁倒數第七行)

(4)「行草書,純任自然」,原文無逗號。(第五頁倒數第六行)

(5)「先生之前尚未見專門名家。晚年行草,轉多藏鋒,遒勁凝練,不澀不疾」,原作「先生以前似尚未見專門名家。晚年行

2　吳昌碩:《吳昌碩詩集》,上海:華東師範大學出版社,2009年,第9頁。

3　吳昌碩:《吳昌碩詩集》,上海:華東師範大學出版社,2009年,第396頁。

草，轉多藏鋒，堅挺凝練，不澀不疾，亦澀亦疾」。（第五頁倒數第五行）

（6）「他人作隸結構多扁」，「結構」原作「結法」。（第五頁倒數第四行）

（7）「篆書最為先生名世絕品。寢饋於《石鼓》（筆者案：吳昌碩臨摹最多的是阮元重撫天一閣北宋拓《石鼓文》）數十年，早、中、晚各有意態」，原文「最」前有逗號，「早、中、晚」後漏「年」字。按語過長，似可移往他處說明。今人文章，用「重撫」之「撫」，與前頁之「汪關白文撫仿漢鑄」，均頗覺怪異。（第五頁倒數第二行）

（8）「我曾見到他（吳昌碩）有一次自記『愧少鬱勃之氣』。尋味『鬱勃』二字，就可窺測先生用意所在。《散氏盤》如此」，括注也無必要，「記」後原有逗號，「《散氏盤》」作「《散盤》」。（第六頁倒數第九行）

（9）「世人或以為先生寫《石鼓》不似《石鼓》……是『臨氣不臨形』的」，「以為」原作「詆毀」，「是」前漏錄「他」字。（第七頁倒數第十二行）

　　據文後注釋，上述均引自《沙孟海論書文集》。而（4）之逗號、（5）之「遒勁」及（9）之「以為」二字，與收於《吳昌碩作品集》之《吳昌碩先生的書法》一文正同。「遒勁」雅於「堅挺」，「詆毀」更是言重。《沙孟海論書文集》出版時，沙老已逝，未知何人所改。如嫌其未能後出轉精，盡可引用《吳昌碩作品集》所錄之文。

7. 第十一頁末行。「在當地到也算得上書香門第」，「到」應為「倒」。

8. 第十二頁第五行。「吳昌碩《石交錄（十三）》」，「（十三）」宜移置

書名號外。如再嚴謹，則《吳昌碩談藝錄》不作「（十三）」，而是「（一三）」。[4]

9. 第十二頁倒數第五行。引秦微箂評《元蓋廬詩稿》：

> 庸齋為神似少陵，乃專指紀難諸作，而言未能概其全也。古體則少遜於近體，七古惟刻印一篇近韓杜，余亦弗如。

《元蓋廬詩稿》收於文獻卷，此評略有不同：

> 庸齋為神似少陵，乃專指紀難諸作而言，未能概其全也。古體則少遜於近體，七古惟刻印一篇近韓杜，餘亦弗如。（文三185）

以「而言」上讀，語意更順。「余亦弗如」作「餘亦弗如」，似與「惟」字相呼應，較勝於前者。因全集未載底稿，無法判定。「為」字亦略有疑問，是否與「謂」音近而誤。

10. 第十三頁第二行。引諸宗元《缶廬先生小傳》：「宗元嘗以擬杜於皇、吳野人，論者許為知言。」「杜於皇」宜作「杜于皇」，其所引童音點校之《吳昌碩詩集》，正作「杜于皇」。[5]四體手卷組之五（書一277）不誤。

11. 注釋不規範、格式不統一。文內注釋標號用圓括號，文後注釋標號卻是方括號。

4 吳昌碩：《吳昌碩談藝錄》，杭州：浙江人民美術出版社，2017年，第239頁。

5 諸宗元：《缶廬先生小傳》，見吳昌碩：《吳昌碩詩集》，上海：華東師範大學出版社，2009年，第396頁。

（1）注一，無版次信息。

（2）有的僅標注書名、篇名或作品名稱。如注二：「參見吳東邁《藝術大師吳昌碩》。」注三：「吳昌碩詩《別蕪園》。」注四、五：「陳三立《安吉吳先生墓志銘》。」注六：「《西泠印社記》。」注二三：「趙孟頫自題《秀石疏林圖》卷。」

（3）注二〇之缶翁「曾讀百漢碑」詩句，轉引自劉江先生為《中國書法全集》吳昌碩卷撰寫的《吳昌碩書法評傳》，而不用近三分之一注釋曾引用之《吳昌碩詩集》。此句見《缶廬詩》卷七《何子貞太史書冊》。[6]

（4）注三四為《近代詩鈔》轉引嚴壽澂《缶廬題畫詩論衡》一文，而嚴文亦無任何出版信息。文獻卷分論注六所引，內容不同，卻是同書、同頁卻非轉引。

（5）王个簃先生《吳先生行述》，注一六云出自林樹中編著《吳昌碩年譜》。注三五同為行述內容，卻將出處誤作《吳昌碩詩集》所附之諸宗元撰《缶廬先生小傳》。

二　沈樂平撰《吳昌碩篆刻藝術述略》

1. 第一頁第一節第二行。「以吳氏居住之地為介定標準」，「介定」當為「界定」。

2. 第二頁第三段第三行。所引缶翁「暮年升華期」之作「人生祇合住湖州」，篆刻卷之釋文作「人生祇合駐湖州」（篆一200），兩者釋文宜統一。

3. 第四頁第二段。缶翁詩《刻印偶成》，即《總論》所引《刻印》。錄

6　吳昌碩：《吳昌碩詩集》，上海：華東師範大學出版社，2009年，第194頁。

自文獻卷所附《元蓋寓廬詩稿》（文三192），與《吳昌碩詩集》所載有較多異文。茲將異文錄於下，以見改削之跡：

（1）「冥搜萬象游鴻濛」。「鴻濛」，《吳昌碩詩集》作「洪濛」。

（2）「捐去煩惱無芥蒂」，作「捐除煩惱無芥蒂」。

（3）「雄渾秀整羞彌縫」後，漏「山骨鑿開渾沌竅，有如雷斧揮豐隆」兩句。

（4）「古昔以前誰所宗」，「以前」作「以上」。

（5）「摹印小技亦有道」，作「刻畫金石豈小道」。

（6）《吳昌碩詩集》末兩句為「刻成袖手窗紙白，皎皎明月生寒空」，本處多出兩句，作「人言工拙吾不計，古人有靈或可逢。刻成狂吟忽大笑，皎皎明月生寒空」。

4. 第四頁倒數第二行。「尤其於一九一二年正式定居上海北山西路吉慶裏之後」，似為簡繁轉換時誤將「里」作「裏」。缶翁定居吉慶里之時間，他處多作一九一三年，如鄒濤〈吳昌碩篆刻藝術概論〉一文云，「癸丑春七十歲遷居閘北區山西北路吉慶里」。[7]

5. 第四頁末行。「一九一四年出任『海上書畫協會』會長」，「海上」或是「上海」。

6. 第五頁第二段首行：

自一九二二年起，吳昌碩便自輯各時期創作的印譜，《樸巢印存》《蒼石齋篆印》《篆雲軒印存》《鐵函山館印存》《削觚廬印存》《缶廬印存》等陸續編成。

7 中國書法家協會：《且飲墨瀋一升：吳昌碩的篆刻與當代印人的創作》，上海：上海書畫出版社，2018年，第326頁。

「自一九二二年起」之說大有問題，其所舉諸譜，無一不是一九二二年前所輯。茲錄《簡明篆刻辭典》所載成譜時間：

> 樸巢印存　為吳昌碩最早的一部印譜，有施浴升（名旭臣）同治九年（1870）序。是年吳氏二十七歲。
>
> 蒼石齋篆印　1874年集拓其近作成此。
>
> 篆雲軒印存　成書於1879年。
>
> 鐵函山館印存　於1881年集拓近作成書。
>
> 削觚廬印存　此譜所收印，大多為吳氏寓蘇州時期所作……所見諸本，冊數、頁數及所收印章各異，相同者極少。
>
> 缶廬印存　此譜有三種：一、1889年鈐印本……二、1913年至1915年上海西泠印社所輯鈐印本……三、1919年所輯鈐拓本。[8]

其中版本較為複雜之《削觚廬印存》，可參看杜志強《自削以觚——以〈削觚廬印存〉為中心探賾吳昌碩前期印譜》一文，[9]該文對上舉其他印譜也有論及。

7. 全文不作注釋，讀者無從知曉其所據為何，或為小疵。

三　鄒濤撰《吳昌碩繪畫藝術簡論》

1. 第一頁第五行。開篇有一段話：

> 明代復古與創新交集，出現陳淳、徐渭等縱情寫意派，八大山

8　上海書畫出版社：《簡明篆刻辭典》，上海：上海書畫出版社，2004年，第219-221頁。

9　西泠印社：《第四屆「孤山證印」西泠印社國際印學峰會論文集》，杭州：西泠印社出版社，2014年，第776-802頁。

人、石濤、揚州八怪繼之，與官家繪畫分庭抗禮。清代趙之謙等人筆下表現出的金石氣，又極大地豐富了文人畫內在韻味。任熊、趙之謙、任伯年等畫家把文人寫意繪畫推向一個新的歷史高度。

假如沒有「清代」這段話，那即使沒有在「寫意派」後加上句號，也無多大問題。但整段話連在一起，就略覺怪異，具眼者自鑒之。

2. 第一頁第一節第三行。「諸宗元在《吳昌碩小傳》中寫道」一句，宜去掉書名號，或作「《缶廬先生小傳》」，此是貞壯先生所撰之題目。

3. 第二頁第四段第三行：

　　癸卯（一九〇三年）花朝，六十歲作《燈梅圖》款云：「前寫燈菊為石友持去，茲復寫此幀，似重臨石鼓一通也。」

據所錄款，檢得此作即冷趣立軸（繪一215），卻是作於「癸卯元旦」而非「花朝」。

4. 第三頁倒數第九行。說張賜寧「著《十三峰詩草》」，張氏所著實為《十三峰草堂詩草》。

5. 第三頁倒數第八行。「道嘉時期畫家」之說，頗覺拗口。一般都以時間先後連稱，如乾嘉、嘉道、道咸、咸同、同光、光宣。第四頁介紹司馬繡谷時，就說是「嘉道間畫家」。

6. 第三頁倒數第三行、第四頁第六行，兩處「玉幾山人」均應作「玉几山人」。

7. 第四頁倒數第九行，「浙東三海」之「屬拭」，當為「屬志」。倒數第五行，「司馬鐘」應作「司馬鍾」。

8. 第五頁第二行。「摹仿墜塵垢」應作「摹仿墮塵垢」。書法卷分論第八頁第五行所引不誤，「塵垢」作「垢塵」。

9. 第六頁。第八行「蘿卜」宜作「蘿蔔」，第十行「酒壇」宜作「酒罈」。

10. 第六頁倒數第七行。「曾題《紅白梅立軸》云……朝晚烘觀」，「烘觀」當作「烘襯」。

11. 第九頁第五行。總論所引之沙孟海記「鬱勃之氣」一段，本文也引用了。除了「記」後有逗號，其他同錯。而此條出處，《總論》注一八作《沙孟海論書文集》，本文注一五作《吳昌碩作品集・書法篆刻》。

12. 第九頁倒數第三行。「首頁跋語……後葉有……缶雕蟲末技而外人獨具衹眼」中，「頁」與「葉」缶翁均寫作「葉」，所釋何必不同？「獨具衹眼」當作「獨具隻眼」。所錄見致沈汝瑾札（文一189）。注一六云：「見吳昌碩致沈石友尺牘。」作為注釋未免太過敷衍，或大可不必作注，因為信札圖片就在該頁左側。

13. 第十一頁倒數第三行。「周陶齋（作熔）」，「作熔」宜作「作鎔」。

14. 注釋轉引較多。如所引陳師曾《論文人畫之價值》一文中語，轉引自《吳昌碩談藝錄》，《吳昌碩談藝錄》又引自王森然《中國文人畫之研究》。注四則與總論注二三一樣簡單：「趙孟頫自題《秀石疏林圖》卷。」

四　陳大中撰《「自我作古空群雄」──吳昌碩書法綜述》

1. 第四頁首行：「如己亥（一八九九）九秋其五十六歲時的行草書《自作詩》的數百字中，『個』『竹』『疏』『肩』『予』，皆是篆書字

法。」,「個」宜作「个」。所指《自作詩》,即行書寄蘭丐詩立軸（書一116、117）。

2. 第六頁首行。「乙酉（一八八五）花朝的篆書『小戎詩』冊頁」,應為花朝前一日（書一29）。第七頁第四段第二行亦誤。此冊後張炳翔跋中有「裁割屏幅,改裝成冊」之語,則缶翁所作原為條屏。

3. 第六頁第三段第四行:「同年還有臨《曾伯黍簠》和集周虢叔鐘、周威諸鼎銘文書寫的《『穆秉用偁』七言聯》。」。「曾伯黍簠」,「黍」字缶翁原寫作「霥」（書一27）;「周威諸鼎」當作「周咸諸鼎」,篆書穆秉用偁七言聯（書一22）不誤。「咸諸鼎」,或即《積古齋鐘鼎彝器款識》之戎都鼎。[10]

4. 第六頁第三段倒數第二行,「直到終年,吳昌碩於《散氏盤》書法仍是非常鍾愛,如壬戌（一九二二）大雪七十九歲時為吳待秋節臨《散氏盤》」,此處「終年」與所舉例不甚相宜,或改為「晚年」,或另覓一九二七年書作。所舉即臨散氏盤銘立軸（書二309）,應為大雪後數日所書。

5. 第六頁倒數第二行所引沙孟海先生語,頗有訛脫:

> 六十歲左右確立自我面目,七八十歲更恣肆爛漫,獨步一時……先生六十五歲自記《石鼓》「予學篆好臨《石鼓》,數十載從事於此,一日有一日之境界。」,「一日有一日之境界」這句話大可尋味。

10 參見蒼茫書院的博客,《蒼茫書院:眉與眉》一文。文中謂徐同柏款金文七言聯中所稱「咸諸鼎」,當係《積古齋鐘鼎彝器款識》之「戎都鼎」;又以「祉」作「福」用,以「眉」作「康」用。網址:http://blog.sina.com.cn/s/blog_63ec10ec0102esk6.html。缶翁此聯以「祉」為「福」、以「眉」作「康」以及「咸諸鼎」之器名,均似襲徐氏之誤。

省略號為引文所有。沙老原文為：

六十左右確立自我面目，七、八十歲更恣肆爛漫，獨步一時……先生六十五歲自記《石鼓》臨本，曾有如下一段話：「余學篆好臨《石鼓》，數十載從事於此，一日有一日之境界。」「一日有一日之境界」，這句話大可尋味。[11]

「余」作「予」，意思卻不變。「七八十歲」與「七、八十歲」，或各時期標點符號標準不同。

6. 第七頁第四段首行。「平正、均衡、對稱、停勻」與「不平正、不均勻、不對稱、不停勻」相對，顯然「不均勻」係「不均衡」之誤。

7. 第七頁第四段倒數第二行：

一九四三年商承祚在《說篆》一文中批評曰：「吳俊卿以善書《石鼓》聞，變《石鼓》平正之體……」

翻檢《商承祚文集》所載《說篆》，「《石鼓》平正之體」作「合文平正之體」，似以引文較善；文末附注「民國三十三年《書學》第一期」，[12]是為一九四四年。手頭無原刊可查閱，未知孰是。

8. 第八頁首行。「一九三五年，馬宗霍在其所編的《書林藻鑒》中批評道」，批評內容引自馬氏自著之《霋嶽樓筆談》，如此則批評不一定發生於此年。《書林藻鑒》初版於一九三五年，馬氏自序作於

11 沙孟海：《吳昌碩先生的書法》，見《沙孟海全集》第5冊「書學卷」，杭州：西泠印社出版社，2010年，第92-93頁。《中國書法》2017年第12期同名文章之注23出處與此相同，引文內容卻與分論所引無異。

12 商志譚：《商承祚文集》，廣州：中山大學出版社，2004年，第208頁。

「民國紀元二十三年，歲次甲戌仲冬」，[13]而十一月只有廿六至廿九日在一九三五年。以所引書籍出版之年斷某條為某時所寫，似稍涉牽強。若一定要帶上年分，不如作「某人于某年出版之某書曰」之類，似較妥帖。

9. 第八頁第五段首行所引篆書《「黃花古寺」六言聯》之「集《石鼓文》十二字」，檢「篆書黃華古寺六言聯」（書一70），作「集石鼓十二字」。

10. 第八頁第六段首行。所引篆書《「其魚吾馬」七言聯》款，「欲求三家外」漏一字，應為「欲求於三家外」。[14]

11. 全文不作注釋，亦是一疵。

五　解小青撰《吳昌碩詩文札稿論》

1. 第一頁第二段首行。「本卷收吳昌碩信札約六百五十一通，詩稿約一百二十九件，題跋約二十四件，雜件約四十件」，幾個「約」字似有不妥者。

2. 第三頁第四段倒數第二行。「除卻數卷書，盡栽梅花影」，「栽」當為「載」。此為缶翁詩，見《缶廬別存》，詩題甚長不錄。[15]

3. 第四頁第一段末。「專氣至柔或者吾能嬰」，第十五頁注五也作「專氣至柔」。「至」當為「致」。

4. 第四頁第四段首行。所引缶翁七十三歲重訂之潤格，末一句「養病

13 馬宗霍：《書林藻鑒　書林記事》，北京：文物出版社，1984年，第245、1頁。

14 北京保利國際拍賣有限公司「北京保利2019春季拍賣會」中國近現代書畫（二）專場，2314B號拍品，石鼓文七言聯，水墨紙本。雅昌拍賣：https://auction.artron.net/paimai-art5149902567/。

15 吳昌碩：《吳昌碩詩集》，上海：華東師範大學出版社，2009年，第337頁。

得閑亦為已」,「病」當作「疴」,「已」似為「己」。[16]

5. 第四頁第四段第三行。「一九二五年,孫家振《退醒廬筆記》寫
道:『應者奏刀砉然……』」,當為「應則奏刀砉然」。《退醒廬筆
記》兩卷,一九二五年十一月上海圖書館石印初版。書前有作於乙
丑年(1925)孟秋之序,有云「亙兩祀而書成」,而撰著則更在兩
年前。此條載於上卷之《吳昌碩三絕》。[17]以《退醒廬筆記》出版之
年斷為此條所寫時間,亦稍牽強。

6. 第四頁起所錄沙孟海先生《僧孚日錄》:

(1)「何嘗問筆之幹潤哉」,「幹」當為「乾」。(第四頁第四段末
行)

(2)「東邁大恐」,「恐」為「懼」之誤,沙老手稿作「思」。[18](第
五頁第三節第二段倒數第二行)

7. 第五頁第二段倒數第二行。「張騫《金松岑詩序》中寫道」,「張
騫」應為「張謇」。

8. 第六頁第三段首行則有:

如光緒十五年(一八九九)五十六歲時篆書「挹爽亭」三字額
并題:「亭前蒼翠鬱鬱,每一望眺,爽氣爪眉宇」,「爪」字用
得生猛而醒腦。

16 王中秀、茅子良、陳輝:《近現代金石書畫家潤例》,上海:上海畫報出版社,2004
年,第93頁。

17 孫家振:《退醒廬筆記》,上海:上海書店出版社,1997年,第12頁。初版時間及出
版單位據該書「出版說明」。

18 沙孟海:《沙孟海全集・日記卷》(三),杭州:西泠印社出版社,2010年,第
1000、1205頁。

「光緒十五年」應為光緒二十五年之誤，此段之冒號亦似不妥。而「爪」字之講解，甚為奇特。檢得缶翁所書實為「爽氣撲眉宇」，「望眺」則為「登眺」。[19]或缶翁別有「挹爽亭」之額，亦未可知。

9. 第六頁倒數第五行。「施浴升《元蓋寓廬詩集》序言……當不以餘言為阿也」，「餘」當為「余」，似為繁簡轉換造成。此係《元蓋寓廬詩稿》題跋，並非序言。文獻卷有收入（文三185），而「余」字不誤。

10. 第七頁第三段第三行。「陳衍（石道）曾贊」，「石道」當作「石遺」，為陳衍之號。

11. 第七頁第四段第二行所引《缶廬別存》自序，「夫東施丑女也……有醜有美……」。「丑女」當作「醜女」，亦係繁簡轉換造成。

12. 第七頁末段：

錢仲聯《近代詩評》言缶翁詩「如賣藥道人，時露仙氣。」

引號前宜加冒號，或將句號移至引號之外。

13. 第八頁第四節第一行。所引沈曾植為《缶廬集》所作序：「惟餘亦以為翁書畫奇氣發於詩。」「餘」亦當為「余」。

14. 第十頁第三段第四行所引致諸宗元札，「并涵兒代作……」，似應作「再，涵兒代作……」。[20]

15. 以上除第三條有注、第一條不需注釋外，其餘似均無注釋。有的注釋也較煩複，似無必要。如注四：

19 梁章凱：《吳昌碩金石書畫集》上冊，南昌：江西美術出版社，2015年，第43頁。

20 吳昌碩：《吳昌碩書法集》下冊，汕頭：汕頭大學出版社，2016年，第399頁。

　　一九一五年缶翁為潘飛聲行書《長尾雨山東歸賦此贈之》《離亂》《蘇閣說劍圖》《查氏銅鼓堂漢印殘本》四詩軸。第四詩：「鑄鑿精神別漢秦，紫泥留影照千春。吾衰刻畫猶能事，到眼渾如揖故人。文何流弊已成風，吳（讓之）趙（撝叔）涂殊軌轍同。□作二人齊老去，誰視索靖考車工。」

　　僅因正文所引「到眼渾如揖故人」一句，牽連出一百多字注釋，讀者卻無法知曉此句、此詩、此軸之實際出處。按：此軸即書法卷之行書自作詩立軸（書二18）。且已校出缶翁漏寫一字為「者」，位置卻需勾乙為「作〔者〕二人齊老去」。「視」則釋作「眠」，似較接近原作字形。此注還不如作「見某卷某冊某頁」，來得簡捷明瞭。

　　文獻卷分論題為論「詩文札稿」，實則偏於詩文，而較少述及札稿之文獻屬性；詩文之重心又在於詩。再三讀之，不無離題之憾。

　　總論及書法、文獻兩卷分論，曾發表於《中國書法》二〇一七年第十二期。繪畫、篆刻兩卷分論，曾分別發表於《中國書畫》二〇一八年第七、八兩期。雖然篆刻卷分論一仍其舊不作注釋，書法卷分論卻附有注釋三十一條。上述兩刊均為簡體，故前文所指摘者，除繁簡轉換之類，似乎幾無變動。

　　在利用全集資料方面，繪畫卷分論雖然亦未注明詳細卷冊、頁碼，但還能根據紀年翻檢到作品，其他各卷稍遜之。各卷內亦釋出多手，致同一字誤釋與不誤並存；各卷間協調、融通則更顯不足，否則大部分重出均可避免，文獻卷分論亦不至於出現注四之「□」和異釋。

六 《吳昌碩藝術年表》

本表未署撰者姓名，在總目錄中與總論、總編例、篆刻卷、繪畫卷、書法卷、文獻卷並列，排於最後。而在文獻卷目錄中，卻是作為文獻卷之「附二」。

前文已及之石鼓文等釋文，不復贅及。長至亦如前文所述，有作夏至，又有作冬至者，一般也不再指出。而花朝，大都作二月十五，又有作二月十二者，如乙酉年（1885）、丙戌年（1886）、庚寅年（1890）、癸巳年（1893）、乙未年（1895）、丙申年（1896）、乙巳年（1905）、庚戌年（1910）、庚申年（1920）、辛酉年（1921）、甲子年（1924）等。

與一般讀者和研究者相比，本表不可謂不占盡先機，本應率先善加利用全集所收作品，卻多多少少留下雜糅粗製的遺憾，令人扼腕不已。本表多有全集未收之作品，均未載明出處，如有疑問，頗難檢覈。其中出於拍場者甚夥，全集嚴密甄選之努力，竟時時於此破功，良可慨嘆。所列內容又多極為簡略，如某時繪某圖之類，而某時則往往誤繫，再因各處題名未必一致，所起作用不大亦無甚意義。

1. 道光二十四年，甲辰年（1844），一歲。

「父，辛甲（一八二一—？）」，本表載辛甲卒於戊辰年（1868）二月十八，年四十八。

「母萬氏（一八二二—一八六一）」，本表載萬氏卒於壬戌年（1862）立秋，年四十一。

「繼母，楊氏（一八三五—一九〇三）。是年九歲」，「九歲」當作「十歲」。

2. 咸豐十年，庚申年（1860），十七歲。

「《七十自壽》：『我年十七遭寇難，人亡家破濟憂虞』。」此詩見

《缶廬詩》卷六，[21]「濟」當為「滋」。

3. 咸豐十一年，辛酉年（1861），十八歲。

小除夕。[22]「其父有《小除夕避難半山作》詩」，「小除夕」宜作「小除日」。[23]

4. 同治九年，庚午年（1870），二十七歲。

（1）閏十月。《樸巢印存》「為線裝兩冊，共鈐印103方」，篆刻卷分論亦云「共一百零三方印」（第一頁倒數第八行）；此條「一冊四十八印」之說，未知出自何處。而「扉頁篆書『金鐘玉磬山房印字』八字」，「印字」應作「印學」。[24]

（2）冬。「時更名蕪圃，人稱『蕪圃先生』。」，「蕪圃」似為號而非其名，「人稱」更不會稱名。

5. 同治十一年，壬申年（1872），二十九歲。

「為徐恩綬刻名、字、齋室三印：『徐恩綬印』『復齋』『自立齋』。」徐恩綬，字若鄉，一字印香，號杏蕪，又號復庵。[25]「復齋」或為號而非字。

6. 同治十二年，癸酉年（1873），三十歲。

十一月。「為高邕製『麗』一方」，此印見篆一4，款云「癸酉冬日」，作十一月未知何據。

7. 同治十三年，甲戌年（1874），三十一歲。

21 吳昌碩：《吳昌碩詩集》，上海：華東師範大學出版社，2009年，第140頁。
22 為簡省計，於引文前僅列該條之季節、節氣或農曆月、日等。
23 阮觀其：《安吉頌》，西安：太白文藝出版社，2008年，第69頁。
24 祝遂之：〈略論吳昌碩的《樸巢印存》及其他〉，見中國書法家協會：《當代中國書法論文選·印學卷》，北京：榮寶齋出版社，2010年，第786、787頁。
25 來新夏：《清代科舉人物家傳資料匯編》第83冊，北京：學苑出版社，2006年，第117頁。

（1）正月。「為撰郭吳村義冢碑記并書之（二月刻石）」，《吳昌碩與湖州》所附該記謂「十有二月刻石」，[26]未知孰是。

（2）秋。「為杜楚生、杜杕華製印：『杜氏杕華』『玉虬瘦縮丹篆鮮』」，後一印於《為杜楚生連章刻印旁綴以詩》（文三190）小注有記：「甲戌秋，曾為刻『玉虬瘦縮丹篆鮮』七字印。」連章似為楚生之名，如楚生、杕華非一人，則兩人或兩印當互乙。而朱文「杜氏杕華」（篆一7）作於「處暑節後四日」，為七月二十六，循例應單列一條。

（3）「客蘇州，為顧潞、沈均瑝、周作鎔、李嘉福、吳穀祥、蔣玉棱治印：『騎蝦人』『笙魚』『藉以排遣』『武陵人』『吳郎』『竹溪沈均瑝字笈麗』『吳穀祥』。」

此條姓名與印文之次序全亂，且做一做「連線題」：

白文「騎蝦人」（篆一5）：「甲戌五月，蒼石為頻青作騎蝦人印。」──蔣玉棱。

朱文「笙魚」，此印篆刻卷似未收，《吳昌碩印譜》所收有款云：「甲戌長夏，香補製。」[27]──李嘉福。

朱文「藉以排遣」（篆一6）：「陶齋老伯教篆。甲戌夏六月，吳俊記。」──周作鎔。

朱文「武陵人」（篆一6）：「茶邨仁兄有道正之。甲戌七月，吳俊并記。」──顧潞。

白文「吳郎」（篆一10）：「甲戌仲秋。蒼石道人製。」──？

朱文「竹溪沈均瑝字笈麗」（篆一7）：「蒼石刻于吳下，時甲戌秋八月。」──沈均瑝。

26 王季平：《吳昌碩與湖州》，瀋陽：瀋陽出版社，2013年，第186頁。

27 上海書畫出版社：《吳昌碩印譜》，上海：上海書畫出版社，1985年，第50頁。

　　朱白文「吳穀祥」（篆一7）：「甲戌秋。蒼石。」——吳穀祥。

　　六人七印，顯然以「吳郎」為吳穀祥所有，然「九月」條下有「自製印『吳郎』一方」。如以某時起「客蘇州」為一條，刻印之事另為幾條，不致零亂如此。

8.光緒元年，乙亥年（1875），三十二歲。

（1）八月。此條白文「喜陶之印」（篆一10）、白文「太邱長五十六世孫」（篆一11），款中均云「乙亥秋七月」，非八月所製。
　　　白文「吳廷康印」、朱文「康父」（篆一11），款云「乙亥七月既望」，亦非八月所刻。

（2）十月。「自製印『缶記』一方」，此印見篆一12，款云「乙亥涼秋」，應為九月。

（3）十一月。朱文「推十合一之居」（篆一13），款中只有「乙亥冬日」之語，定為十一月，未知何據。

9.光緒二年，丙子年（1876），三十三歲。

（1）秋。「為程雲駒製印十四方，程以《歲朝圖》報之」，紀年篆刻作品中僅收丙子秋季所作印四方，本條宜將十四方印列出。白文「程氏季良」（篆一17）款云：「光緒二年臘八後四日，子寬為作歲朝圖以贈，刻此以誌書畫緣。蒼石道人并記。」據此款，先有程氏《歲朝圖》之贈，後有「程氏季良」印之報。也就是說，至少該印作於程雲駒贈缶翁以《歲朝圖》後，不在十四方之列。至於此前之「贈」之「報」，程氏《歲朝圖》如尚在人間，不知款中有無消息。

（2）十一月。「為何家賢臨《石鼓》橫披」，全集未收此作，於拍場拍品檢得上款為「曉坡尊兄大人」者，如是，則作於「丙子冬

日」。[28]

10. 光緒三年，丁丑年（1877），三十四歲。

七月。「為秋樵製『秋樵涂雅』一方」，見篆一17，款云「丁丑七月七日」。按本表例，似可補入「七日」二字。

11. 光緒四年，戊寅年（1878），三十五歲。

五月。「為楊鍾羲製『子勤』一方」，見篆一19。缶翁款中未提及上款人，楊氏生於一八六五年，本年不足十五歲，疑非其人。

12. 光緒五年，己卯年（1879），三十六歲。

（1）春分前一日。「《……獨坐幽篁里……》」，「里」當作「裏」。

（2）三月。「為金彭年製『金彭年印』『壽伯』『阿壽手痕』三方」，據篆一23所載，前兩印似為兩面印，循例作一方。

（3）春。此條朱文「蒼石」（篆一23），款中「己卯春」為「客苕上」及金傑贈石之時間，刻印則宜作「六月二日」，篆刻卷括注為「一八七九年七月」不誤。

（4）「七月幾望（九月二日）」，誤。幾望為農曆十四，是八月三十一日；九月二日為十六，是為既望。

（5）十一月。「自製兩面印『缶廬』『蕪青亭長飯青蕪室主人』一方」，見篆一24，款中僅云「己卯冬」，未知何以繫於十一月。

（6）大雪。「為紹襄行書《花屏周贈詩即答》《成山》詩扇面」，「花」應作「華」。屏周名承彥，華世奎之父，天津人。缶翁首次赴津，似在癸未（1883）二月之後，第一首詩此時尚未問世。後一首《成山》見《缶廬詩補遺》，[29]詩云：「直沽中夜雙

28 北京華辰拍賣有限公司「2011年秋季拍賣會」心畫——中國書法專場，0042號拍品，丙子年（1876）作節臨《石鼓文》橫幅，水墨紙本。雅昌拍賣：https://auction.artron.net/paimai-art5010190042/。

29 吳昌碩：《吳昌碩詩集》，上海：華東師範大學出版社，2009年，第249頁。

輪發，未及鐘鳴已度關。幻蜃吸珠魚吐沫，腥風滿載過成山。」可知作時已離津南還，則稍後於前詩。全集未收此扇，檢得拍場拍品，實作於己酉大雪節，即一九〇九年十二月八日。致誤之由，乃錯認「卯」為「卯」。[30]其實此扇風格老練，一望可知不似早年之作。

（7）是年。「由高邕書薦，走訪任頤，得《鍾馗斬狐圖》，為之題」，於拍場拍品檢得此畫，作於去年五月。缶翁所題並無時間，[31]繫於此處，當有所據。

13.光緒六年，庚辰年（1880），三十七歲。

（1）「二月，至蘇州，館於吳雲兩罍軒。所刻之印深受吳雲稱贊，刻『陶齋』『長樂無極老復丁』……『長樂無極老復丁』……『福昌長壽』『美意延年』……『思言敬事』『千石公侯壽貴』十一方。」

　　　　白文「陶齋」（篆一25），刻於一月。

　　　　「長樂無極老復丁」，於篆一26見白文一方，另一方未見。

　　　　白文「福昌長壽」（篆一28），作於三月。

　　　　白文「美意延年」（篆一25），不作於蘇州而「刻于蕪園」。

　　　　白文「思言敬事」（篆二15），列於無紀年篆刻作品中。

　　　　無紀年篆刻作品中，白文「千石公侯壽貴」（篆二24）則有三方，未知是哪一方。

30 上海朵雲軒拍賣有限公司「2005秋季藝術品拍賣會」古代書畫專場，0002號拍品，己卯年（1879）行書扇面，水墨紙本。雅昌拍賣：https://auction.artron.net/paimai-art 374400 02/。

31 北京恒豐北方國際拍賣有限公司「2019年秋季書畫拍賣會」詩古齋藏海派書畫專題，0458號拍品，鍾進士斬狐圖立軸，設色紙本。雅昌拍賣：https://auction.artron.net/paimai-art0086270458/。

「為林福昌篆書『落葉焦麥』八言聯」，全集未收此聯，於拍場拍品檢得，作於「庚辰二月朔」，[32]循例宜單列一條。

（2）三月。此條之「陶齋」或即上一條之白文「陶齋」（篆一25），朱文「肖均」（篆一30）作於「五月望」，朱文「冷香館主」（篆一31）作於「五月」，朱文「星衢一字小普」（篆一31）作於「六月朔」。

（3）夏。「製『癸未年愉庭七十三歲』『吳家機印』『棱伽山民』三方」，後兩印不製於夏：白文「吳家機印」（篆一33）作於「七月廿有六日」，朱文「棱伽山民」（篆一33）作於「八月」。

（4）重九。「金樹本為題《蕉園圖》。越三日又題」，似為「重九後十日」所題。[33]

「為嵩生製『烏程吳均元嵩生長壽』一方」，印中有姓名，宜作「為吳均元製」。

14.光緒七年，辛巳年（1881），三十八歲。

（1）三月朔。「又作《辛巳紀事》四首」，詩見《缶廬詩》卷二，[34]僅第一首「蕭條三月罷蠶桑」之句涉及時候，而未見朔日之據。

（2）閏七月七夕。「李嘉福於吳門得翁小海《秋海棠》扇，作《點絳唇》和之。同唱者……」，逗號後宜作：「步圖中《點絳唇》詞韻，缶翁和之。」此扇見於拍場，缶翁款云「笙魚先生屬和」。[35]

32 西泠印社拍賣有限公司「2013年春季拍賣會」吳昌碩家屬及親友藏中國書畫作品專場，1804號拍品，1880年作篆書八言聯，紙本。雅昌拍賣：https://auction.artron.net/paimai-art5036551804/。

33 梅松：〈蕉園──吳辛甲、吳昌碩父子故居考〉，《榮寶齋》，2018年第9期，第253頁。

34 吳昌碩：《吳昌碩詩集》，上海：華東師範大學出版社，2009年，第25頁。

35 西泠印社拍賣有限公司「2012年春季拍賣會」近現代名人手跡暨紀念對日抗戰七十五週年專場，1213號拍品，1881、1882、1883年作行書點絳唇詞扇頁，紙本。雅昌拍賣：https://auction.artron.net/paimai-art5023481213/。

（3）秋。「製『重闉天游』『南園耕讀人家』二方」，後一白文印見
　　篆一40，「辛巳九月」作。

　　　　「為鄭文焯題顧澐《石芝西夢圖》。同題人：俞樾、王闓
　　運、沈秉成、嚴少蘭夫婦、彭南屏、吳清蕙夫婦……」，除兩
　　對夫婦間用頓號，其他宜用逗號。《石芝西夢圖》當作《石芝
　　詩夢圖》，戴正誠編《鄭叔問先生年譜》，以鄭氏夢而繫於此
　　時，至於作圖、徵詩是否同時則無載。[36]

（4）十月。「為吳穀祥製『穀羊書畫』一方」，見篆一41，作於十月
　　四日，循例單列。

（5）長至節。「於兩罍軒為汪鳴鑾製『汪鳴鑾印』一方」，印見篆一
　　41，為「長至節先一日」作。

15.光緒八年，壬午年（1882），三十九歲。

（1）五月。「為沈藻卿製『沈藻卿』『沈瀚之印』二方」，後一印應
　　為白文「沈翰之印」（篆一44），作於夏，並未言明五月。

　　　　「又自製印『染於蒼』『缶廬主』『抱員天』三方」，朱文
　　「缶廬主」（篆一43）、朱文「抱員天」（篆一44）均刻於夏。

（2）夏杪。「為良棟繪《富貴神仙圖》并題」，全集未收此作。於拍
　　場拍品中檢得，乃「戊午夏杪」所作，[37]是為一九一八年。

（3）夏。「製『臣顯』『左運泰』『二林先生同日生』三方」，末一印
　　見篆一45，作於七月。

（4）十一月。「為亢樹滋製『亢樹滋印』一方。自製『歸仁里民』

36 北京圖書館：《北京圖書館藏珍本年譜叢刊》第184冊，北京：北京圖書出版社，
　1999年，第402-403頁。

37 北京匡時國際拍賣有限公司「2012年春季藝術品拍賣會」近現代書畫專場（一），
　1913號拍品，1882年作富貴神仙鏡心，紙本。雅昌拍賣：https://auction.artron.net/
　paimai-art0013991913/。

一方。又製『能亦醜』『吉羊』『其安易持』三方」，白文「亢樹滋印」（篆一47）作於十月，白文「歸仁里民」作於冬，白文「能亦醜」（篆一48）款僅云「時壬午」，朱文「吉羊」（篆一48）、白文「其安易持」（篆一49）作於十二月。

16.光緒九年，癸未年（1883），四十歲。

（1）春。「得《散氏盤》拓本，製『昌石所得』一方」，印見篆一49，款云「癸未春中」，應為農曆二月。篆刻卷括注為「一八八三年三月」，不誤。

（2）「長夏（六月二十二日），自製印『學心聽』一方。又製『盂燮齋』一方。」六月二十二日為夏至，以長夏為夏至，未知何據。白文「學心聽」（篆一51）款云「癸未長夏」，括注為「一八八三年七月」；而朱文「盂燮齋」（篆一51）僅云「癸未夏」，不知何以歸為同日所作。

（3）「長夏」與「六月」各列一條，實屬不必。

六月。「為張翰揚行書『作吏與人』七言聯」，全集未收此作，於拍場拍品檢得為篆書七言聯。[38] 所謂行書，乃襲拍場之誤。此作頗顯稚嫩，而以上款「伯鷹仁兄大人」為張翰揚，則謬之甚矣。張氏字伯鷹，為順治十二年（1655）進士。

（4）十二月。「又為息盦製『息盦』五十以後作一方」，此印見篆一54，款中僅云「癸未」，未有月分。

38 浙江長樂拍賣有限公司「2008年秋季藝術品拍賣會」中國書畫藝術品（下）專場，0457號拍品，行書七言對聯，水墨紙本。雅昌拍賣：https://auction.artron.net/paimai-art 57080457/。

17.光緒十年，甲申年（1884），四十一歲。

（1）正月十三。「與李梅生燈下唱和。己卯閏月上巳後三日，周作
鎔又和之」，全集未收此作，於拍場拍品檢得為長二十七釐
米、寬三十一釐米之絹本。右為「梅生育」款七律一首。中為
缶翁隸書和詩，款云：「光緒十年歲在甲申春王正月十有三
日，燈下和梅生李居士原韻于吳下寓樓，時雪後月來，晨鐘初
報。蒼石吳俊并記。」左為周作熔所和，款云：「己卯閏上巳
後三日，和梅老原韻。秣瞿侍者周作鎔題。」[39]此作所疑有
三：一是周氏和於己卯年（1879），遠早於缶翁之和，何謂
「又和之」？而梅生原作當在同時或更早，又何來李、吳二人
甲申正月「燈下唱和」？二是此作與前幾年所作隸書朱柏廬先
生治家格言立軸（書一2）比，退步不可以道里計，像是剛入
門之新手所為。三是李、周二人書跡亦疑為贗鼎。

（2）春。「又製『常復』『寶書』『繇公』『寄魚』『日利千金』『瞎
塗』六方。」
　　　白文「寶書」、朱文「繇公」見篆一58，白文「寄魚」、朱
文「日利千金」見篆一59，均作於五月。朱文「瞎塗」，見篆
一60，作於閏五月。

（3）四月。此條「《環盤銘》」，「環」當作「寰」，見書一21。

（4）七月。「題胡錫珪《蛺蝶圖》（陸恢補花石）手卷。乙巳秋仲又
為陳璚題引首并跋」，於拍場拍品檢得缶翁「乙巳八月雨窗」

39 寧波經典拍賣有限公司「2006春季大型藝術品拍賣」會中國書畫專場，0248號拍品，
　甲申年（1884）己卯年（1879）作書法立軸，水墨絹本。雅昌拍賣：https://auction.
　artron.net/paimai-art41380248/。

所題有「今歸鹿笙鑒家」之語。[40]以缶翁之交往，似不能排除「鹿笙」顧榮，且為顧氏之可能更大。

（5）秋。「自製印『俊卿印信』」，缶翁似僅有一方「俊卿印信」，見篆一33，款云「九秋」。

「又製『胡』一方」，亦似以「庚辰涼秋」所作朱文「胡」（篆一34）而列於此條。

（6）小雪。「為高邕製『西泠字丐』『邕之』二方」，前者見篆一63，作於「小雪先五日」；後者見篆一64，作於「十月廿有三日」，已是大雪後三日了。

（7）十二月。「為山尊鱸館主人繪《梅竹圖》并題」，「山尊鱸館」之名頗不可解。全集未收此作，由拍場拍品檢得，應為「小蕁鱸館」。[41]

（8）冬。「自製印『梅花手段』『缶道人』『明道若昧』三方」，後兩印見篆一66，款中僅云「甲申」。

18.光緒十一年，乙酉年（1885），四十二歲。

（1）元宵。「為沈五製『沈瀚』一方」，印見篆一68，「沈瀚」當作「沈翰」，「為沈五製」之說亦頗不宜。

（2）花朝先一日。「為譚尚適篆書《詩經・小戎》冊頁」，此作見書一29，上款曰「容亭老伯大人」，如係譚氏，則應作「譚尚适（kuò）」。譚氏雖有「容亭」之號，但卒於嘉慶九年（1804），應非其人。[42]前文已及，所謂冊頁係後改裝，缶翁所作原為條屏。

40 西泠印社拍賣有限公司「五週年慶典暨2009年秋季藝術品拍賣會」中國書畫海上畫派作品專場，0293號拍品，蛺蝶圖。雅昌拍賣：https://auction.artron.net/paimai-art922302 93/。

41 浙江皓翰國際拍賣有限公司「2006年秋季拍賣會」書畫（上）專場，0058號拍品梅花立軸，設色紙本。雅昌拍賣：https://auction.artron.net/paimai-art45190058/。

42 譚加慶：《永新故事》上冊，永新縣環保彩印廠，2010年8月，第304頁。

（3）花朝後五日（四月二日）。「為費元忠題楊峴臨《曹全碑》冊頁」，前文已及，此條花朝作二月十二。於拍場拍品檢得此作，缶翁款云：「丙戌花朝後五日，君直先生屬題，書此志幸。」則「費元忠」當為「曹元忠」，而題於丙戌花朝後五日，即一八八六年三月二十五日。或因楊峴款中之「乙酉」而致誤。[43]

（4）「寒食後五日（四月三日）」，應為四月八日。

（5）四月。「又製『女穆』『葆宸私印』二方」，「葆宸私印」見篆一73，作於五月。

（6）七月。「題《有磚硯識語》四條屏」，似宜作「題有磚硯識語四條屏」，或「磚硯識語」加引號。

（7）八月廿八。「亢樹滋、汪芑、金彰、萬釗、易順鼎、順豫兄弟同集」，除易氏兄弟間用頓號外，其餘宜用逗號。

（8）重九。「為高邕製『仁和高邕』『仁和高邕邕之』二方」，前一印見篆一77，作於「重九先一日」；後一印見篆一78，款僅云「九月」而未言日期。

（9）九月。該條白文「苦鐵無恙」（篆一78），作於「重九」。

（10）十一月。該條朱文「苦鐵歡喜」（篆一81），作於「十月廿九日」。

（11）「十二月初八（一八八九年一月十二日）」、「除夕（一八八九年二月三日）」，均應為一八八六年。

（12）十二月初八。「為施為行書……十詩橫披」，此作即行書自作詩稿橫披（書一45）。「《夜登北寺塔，諸誤作詩》」應為《夜登北寺塔》，後四字為誤書之注。而「《鐵老寓齋坐雨，曾為題虛舟圖》」，逗號後亦似不宜入詩題。《元蓋寓廬詩稿》之《坐雨同

43　中貿聖佳國際拍賣有限公司「2012秋季藝術品拍賣會」中國書法楹聯專場，0367號拍品，1885年作隸書臨漢碑冊頁（十一開），紙本。雅昌拍賣：https://auction.artron.net/paimai-art5027480367/。

鐵老》（文三193），尾聯後自注云：「曾為題虛舟縱浪圖。」

19.光緒十二年，丙戌年（1886），四十三歲。

（1）二月初六。「作《墨梅圖》軸。四月貽楊峴為之題徐無池畫幀」，畫即梅花立軸（繪一17）。楊峴跋云：「昌石屬題徐天池畫幀，持此作諛畫金。藐弟獲佳構，甚喜并記。丙戌四月。」則「徐無池」為「徐天池」之誤；而以楊氏落款四月即云「四月貽楊峴」純係推測，此一整句更是含混不清。

（2）花朝後一日。此條朱文「邑之無恙」（篆一88），款僅云「二月」。

（3）「三月，又製『仁和高邕章』一方」，此印見篆一89，宜從印款單列「上巳」一條。

（4）四月。「為陸恢繪《墨荷圖》軸并題」，見繪一18，款云「贈陸廉夫老友詩，錄此補空」，未必是為陸廉夫所繪。
「楊峴七十壽，作《蟠桃大障》并題長詩以祝」，畫作名似宜作「《蟠桃》大障」。

（5）「長夏日（六月二十一日），製『鄭子文烺之印』一方。」同樣以長夏為夏至。白文「鄭子文烺之印」（篆一91）款中僅云「丙戌長夏」，並無「日」字。

（6）「六月初六（七月九日），游顧麟士怡園得《游顧氏園林》詩，行書扇面贈予沈汝瑾」，全集未收此作，於拍場拍品檢得缶翁款云：「丙戌春日游顧氏園林作此。公周先生謂『綠竹』一聯可玩，書此贈之。時六月八日，昌石吳俊。」[44]則游園在春

44 中國嘉德國際拍賣有限公司「中國嘉德2018秋季拍賣會」中國近現代書畫專場，0584號拍品，丙戌年（1886）作行書《怡園》詩扇面，水墨紙本。雅昌拍賣：https://auction.artron.net/paimai-art5135760584/。

日，而書扇時間「六月初六」應為「六月初八」。

（7）七月。「應沈少蕸邀游蘇州虎丘留園。同游者何其昌、汪心壺」，係出自王中秀所輯《清末畫苑紀事補白》「7月荷夏」一條，「7月」是西曆，農曆似為六月。[45]而資料來源，王氏並未標明。未見原始材料前，理應謹慎引用。

「繪《墨荷青笠圖》軸并題」，見繪一25，作於「七月幾望」。

「為子芹行書《題西陵送別圖》《早春寄白虛室》詩扇面。反面為金彩《折梅圖》」，全集未收此作，於拍場拍品檢得缶翁款中無寫作時間。而金心蘭兩款，一作「庚辰秋七月」，一為「庚辰秋七月中浣」。[46]未知何以繫於本年。

（8）「十月二十（十一月十五日），潘鍾瑞以舊藏汪鳴鑾羅紋箋《石鼓》拓本持贈，為臨《天一閣本石鼓》手卷報之。半世紀後即丁酉夏仲，王震又題《臨天一閣本石鼓》手卷。」半世紀後之丁酉為一九五七年，王一亭早已不在人世。檢得臨石鼓文手卷（書一49），丁酉應為丁丑即一九三七年，王氏卒於次年。

（9）十一月。「赴滬為任頤治『畫奴』」，宜作「赴滬。為任頤治『畫奴』印」。

此後又有「十一月」一條。

20.光緒十三年，丁亥年（1887），四十四歲。

（1）二月十四。「又為龔心釗製『龔心釗印』『懷西父』對印」，兩

45 王中秀、茅子良、陳輝：《近現代金石書畫家潤例》，上海：上海畫報出版社，2004年，第407頁。

46 浙江皓翰國際拍賣有限公司「2004秋季書畫藝術品拍賣會」近現代書畫（上）專場，0637號拍品，書法、梅花成扇，設色紙本。雅昌拍賣：https://auction.artron.net/paimai-art30210637/。

印見篆一97，款僅云「二月」。

「為陸恢製『畫癖』一方」，印見篆一98，「二月朔」作。

（2）三月朔。白文「家機私印」見篆一99，款僅云「三月」。

（3）三月。「為汪苣行書《贈陸恢》詩冊頁」，恐非其意。此作即詩稿（文二201右），為看清問題，錄釋文於下：

道語聞茶磨，城南養木雞。梅花春夢懶，詩量古人齊。賀監貂同解，探微畫入題。不諧唯土缶，擊破對鰐溪。

茶磨山人贈陸廉夫老友詩裝竟，屬題其後。

丁亥三月，昌石吳俊。

此首五律為缶翁之作，應無問題。所裝者為汪氏贈陸恢之詩，而付之裝裱者必是陸氏，則係缶翁為陸恢所題。

（4）六月初。「初六（七月十九日）」，應為七月二十六日。

（5）九月十五。「為楊峴請任頤作《竹林顯亭圖》，并郵寄寓庸齋」，伯年款云：

秋令惟月最良，顧影徘徊，遙想藐翁顏色，蒻燈為之寫像。丁亥九月望，山陰任頤乞苦鐵道人郵寄。[47]

實在看不出是缶翁為楊峴請任氏作畫。此種推演，本表不在少數。

（6）九月二十九。「越十二歲，即己亥花朝，轉送顧麟士，以報八大山人《白鹿》之惠」，末句宜作「以報其贈八大山人所畫《白鹿圖》之惠」。

47 丁羲元：《任伯年年譜》，天津：天津人民美術出版社，2018年，第189頁。「蒻燈」原釋作「剪燈」，此從任氏畫跋改。

（7）九月。「為吳穀祥題任頤、胡公壽、張熊合作《歲朝圖》。同題者，蒲華、楊伯潤、金得鑒、金吉石、沈汝瑾、仇炳、吳石查」，於拍場拍品檢得，「金得鑒」當作「金德鑒」。石友所題為行草，顯係缶翁代筆。下鈐「熘公」及「瑾」兩方朱文印，前者長方形，見篆一58，於此可知「熘公」亦為石友之號。而缶翁所題為行楷，似有意與之區別。[48]

「為鄭澤行書《錢松壺》詩扇面」，書名號似可不必。

（8）秋。「為沈伯雲製『松隱盦』一方」，印見篆一105，款僅云「丁亥」。

（9）「十月朔，為稷臣行書『錢松壺』詩軸」，引號亦似不必。

（10）長至日。「為吳穀祥畫菖蒲，并題《山齋清品圖》」，此處交代不清，易致誤解。於拍場拍品檢得，實為多人合作之一圖：缶翁畫菖蒲在「丁亥長至」即十一月初八，而為畫作題寫「山齋清品」四篆字則在十二月。[49]

21.光緒十四年，戊子年（1888），四十五歲。

（1）三月。該條白文「徐士愷」（篆一106）作於「三月九日」，宜單列一條。

（2）四月。該條白文「文章有神交有道」（篆一108），款僅云「春」，列於四月，未知何據。

（3）十二月十八。此條「《舟泊南翔錄覓檀園舊址不見》」，「錄」或

48 上海工美拍賣有限公司「2001年春季拍賣會」2001年春季拍賣會・中國水墨畫專場，0078號拍品，1885年作歲朝圖軸，設色紙本。雅昌拍賣：https://auction.artron.net/paimai-art13380078/。

49 浙江南北拍賣有限公司「2009秋季拍賣會」中國書畫（一）專場，0148號拍品，1887年作山齋清品鏡心，設色紙本。雅昌拍賣：https://auction.artron.net/paimai-art610101 48/。

是「尋」之誤。此詩《缶廬詩》卷三作《泊南翔尋檀園舊址不見》。[50]

22. 光緒十五年，己丑年（1889），四十六歲。

（1）寒食。「作《己酉寒食》悼子吳育」，「己酉」應為「己丑」。此詩見《缶廬詩》卷四。[51]

（2）「四月幾望（五月十五日），為安行篆書『嘉行夕陽』八言聯。」。「幾望」為五月十三日，五月十五日為「既望」。全集未收此作，於拍場拍品中檢得此聯，「幾望」為「既望」之誤。[52]

（3）八月。該條朱文「膚雨」（篆一114）作於「八月廿七日」，循例應單列一條。

「客遲鴻軒，寫《青蓮圖》并題，又題楊峴絕句於其上」，恐係誤會。全集未收此作，於拍場拍品檢得其款，迻錄於下：

荷花晶如瑪瑙碗，荷葉濃於墨玉盤。宓妃夜游騎大鯉，漠漠江天烟水寬。己丑八月，客遲鴻軒寫荷，先師藐翁題廿八字。茲謹錄之，俊卿。

香遍三千與大千，青蓮能結佛因緣。何人夢上花趺坐，一夜同參畫裡禪。庚子五月，再錄舊作。昌碩記。[53]

50 吳昌碩：《吳昌碩詩集》，上海：華東師範大學出版社，2009年，第72頁。

51 吳昌碩：《吳昌碩詩集》，上海：華東師範大學出版社，2009年，第82頁。

52 上海朵雲軒拍賣有限公司「2014春季藝術品拍賣會」金石緣書畫專場，1245號拍品，己丑（1889）作篆書八言對聯，紙本。雅昌拍賣：https://auction.artron.net/paimai-art5053871245/。此處二〇一八年版將「幾望」修正為「既望」，卻又把原本不誤之「五月十五日」改作「五月十三日」。

53 北京保利國際拍賣有限公司「2011年春季拍賣會」中國近現代十二大名家書畫夜場及中國當代水墨夜場，5231號拍品，1889年作青蓮圖立軸，水墨紙本。雅昌拍賣：https://auction.artron.net/paimai-art5002965231/。

　　　　楊峴卒於一八九六年，本表有載。既稱先師，則作於楊氏
　　卒後。楊峴「己丑八月」所題之圖今不見，此圖或繪於「再錄
　　舊作」之庚子（1900）五月。

（4）九月。「住遲鴻軒，為顧寶森書作扇面。正面《墨梅圖》；反面
　　臨《石鼓》」，此處上款衍「森」字，所謂正、反面似非一扇。
　　全集未收此作，於拍場拍品檢得臨石鼓文扇面尺寸為十七乘五
　　十一釐米，款云：「森卿世台正篆。己丑九月，小住遲鴻軒，
　　吳俊記。」[54]《吳昌碩印影》載白文「顧寶書印」，款謂「森卿
　　索刻」，當是此人。[55]同一場有《墨梅圖》扇面，款曰「昌碩對
　　花寫照」，而尺寸為二十乘五十一點五釐米，檔數亦與前者不
　　一，且單獨作為另一拍品。[56]如指此件，則非一扇。

（5）「十二月幾望（一八九○年一月六日），為子諤臨《石鼓》四條
　　屏。」。「幾望」應為一月四日。檢得臨石鼓文四條屏（書一
　　65），亦為「既望」之誤。

23.光緒十六年，庚寅年（1890），四十七歲。

（1）三月。「為沈稼臣行書『自作』五詩四條屏」，見書一67，作於
　　仲春。

（2）八月。該條朱文「綽公」見篆一119，款云「九日」，是為重陽。

（3）九月。「為施為繪《設色水仙圖》軸并題詩」，見繪一60，作於

54　上海朵雲軒拍賣有限公司「2003秋季藝術品拍賣會」古代書畫專場，0985號拍品，
　　己丑年（1889）作篆書扇面，金箋。雅昌拍賣：https://auction.artron.net/paimai-art24
　　050085/。

55　戴山青、大形知無、張瑞鵬：《吳昌碩印影》，北京：北京廣播學院出版社，1992
　　年，第526頁。

56　上海朵雲軒拍賣有限公司「2003秋季藝術品拍賣會」古代書畫專場，0986號拍品，
　　墨梅圖扇面，水墨箋本。雅昌拍賣：https://auction.artron.net/paimai-art24050086/。

八月。

（4）十二月初三。「屠朋、施為來缶廬談藝，繪《燈梅斗方》并題詩
志之」見繪一60。「斗方」宜在書名號外，作「十二月二日」。

（5）十二月既望。「繪《歲朝圖》軸」，見繪一62，作於「十二月幾
望」。

（6）除夕。「潘鍾瑞卒，有詩悼之」，《缶廬詩》卷四有《哭香禪居
士》，[57]並無更多潘氏卒日之消息。其後有《庚寅十一月奉檄
赴粥廠給流丐綿衣》一首，詩集如以時序編排，潘氏之卒似在
此之前。此云「除夕」，或有所據。

（7）是年。「製『臣翰之印』一方」，見篆一120，也作於「九日」
重陽。

24. 光緒十七年，辛卯年（1891），四十八歲。

（1）三月。「任頤為作《墨筆荷花圖》四條屏《破荷圖》，又作《雪
中菊雀圖》冊頁。撰有『大寫小生』十言聯，楊峴行書書
之」，問題有三。一是「《墨筆荷花圖》」後應加逗號。二是所
謂「四條屏《破荷圖》」實為箋紙，且不知作於何時。《任伯年
年譜》有：

三月為吳昌碩作《墨筆荷花圖》軸，題：「昌碩老友一笑，光
緒辛卯暮春，弟頤。」又為吳昌碩作《破荷圖》箋紙，題
「《破荷圖》，為破荷亭長」。[58]

未知本表是否引自此處。「《破荷圖》」即前文已及之「破

57 吳昌碩：《吳昌碩詩集》，上海：華東師範大學出版社，2009年，第90頁。

58 丁羲元：《任伯年年譜》，天津：天津人民美術出版社，2018年，第230頁。

荷箋」，檢全集有兩種款式：一種題「破荷箋，為破荷先生
作。頤」（文一50）；另一種題「破荷箋，為破荷先生作。山陰
任頤」（文一90）。文一50之「破荷箋」應係完整而未裁切者，
橫向可裁為普通大小四紙，這或許即「四條屏」之由來。三是
十言聯為缶翁所撰，宜另起一行。

（2）四月。「為姚景瀛繪《山水》扇面。反面為沈曾植書法」，全集
未收此作，於拍場拍品檢得款云：「虞琴老兄索畫，為擬石師
筆意。昌碩年七十八，辛酉四月記。」[59]亦是錯認「酉」為
「卯」而誤，應移置辛酉年（1921）四月。

（3）六月。「為施筱阿叔嶽書畫團扇」，「叔嶽」宜作「叔岳」。

（4）七夕。「為扣舷子行書《磚硯水仙》《梅花茗句》詩扇面」，「茗
句」應為「茗具」，見行草題畫詩扇面（文一72）。

（5）八月。「楊峴命題嚴修能自寫文稱，作詩以應。」，「文稱」為
「文稿」之誤。詩見《缶廬詩》卷四，《薇翁先生命題鄉先輩嚴
修能先生自寫文稿》。[60]

25. 光緒十八年，壬辰年（1892），四十九歲。

（1）正月。「製『寓庸齋』一方」，見篆一122，作於元宵，應予單列
一條。又「《鍾進士像圖》」，「进」應作「進」，「圖」字似可省。

（2）二月。「為胡蘭生繪《幽蘭》橫披并題」，見繪一67，上款「蘭
生先生」。全集另有本月八日所作臨石鼓文四條屏，未列入本
表，上款為「蘭生方伯大人」，當是同一人。作「胡蘭生」，必
有所據，惜太過簡略，未知其詳。

59　北京翰海拍賣有限公司1995秋季拍賣會・中國扇畫專場，622號拍品，1891年作山
　　水扇面，水墨紙本。雅昌拍賣：https://auction.artron.net/paimai-art20380098/。

60　吳昌碩：《吳昌碩詩集》，上海：華東師範大學出版社，2009年，第97頁。

（3）三月。該條朱文「五鈴鏡齋」（篆一123），作於「三月廿日」，
　　宜單列。

（4）五月。此條「鮑源俊」當作「鮑源浚」或「鮑源濬」，後兩種
　　鮑氏自署均曾用。其名刺見致顧麟士札（文二37右），作「鮑
　　源濬」。

（5）中秋前數日。「《案頭秋色圓》」，「圓」當為「圖」之誤。

（6）中秋後數日。「為顧澐篆書《詩經》四條屏」，見書一81，上款
　　為「篠邨仁兄司馬大人」，應非顧氏。

（7）八月。此條「《惠麗聽泉圖四首之一》」，此作見於拍場，「惠
　　麗」當為「惠麓」。[61]《元蓋寓廬詩稿》有《惠麓聽泉圖》（文
　　三198），亦可旁證。

（8）小雪。「繪《山水》四條屏并題詩」，見繪一76-79，其三款云
　　「壬辰十二月」。另，「又繪《蕪園圖》軸并題」，見繪一80，作
　　於十二月。

26. 光緒十九年，癸巳年（1893），五十歲。

（1）正月。此條「鮑源俊」誤。

　　「為何汝穆繪《袁安臥雪圖卷》」，全集未收此作，於拍場
　　拍品中檢得，缶翁款云：「壬辰歲杪，大雪苦寒，浦左差次作
　　此。」[62]西曆應在本年，農曆則在上一年。缶翁款中並無上
　　款，有顧澐款作「熙伯兄屬題昌碩畫」云云。又有蒲華「癸巳

61 浙江長樂拍賣有限公司「2015年春季藝術品拍賣會」名人書法對聯專場，0138號拍
　　品，壬辰年（1892）作草書立軸，水墨紙本。雅昌拍賣：https://auction.artron.net/
　　paimai-art5074070138/。

62 北京銀座國際拍賣有限公司「2019春季拍賣會」名門集珍——同一藏家暨北京工美
　　專場，0329號拍品，1892年作袁安臥雪圖橫披，水墨紙本。雅昌拍賣：https://auction.
　　artron.net/paimai-art0083700329/。

早春」款，或因此而誤繫於今年。雪景山水立軸（繪一81）款中有「光緒壬辰歲杪，于役浦東」之語，題詩第一首與此相同，蓋同時所作。

（2）三月。該條白文「肖均」見篆一128，款云「孟春」。

（3）七月。「為鄭振鐸行書《補情圖》詩」，鄭氏生於一八九八年，當非其人。此作為扇面，《日本藏吳昌碩金石書畫精選》[63]題作「行書自作詩扇」，以上款「紉秋館主」而誤作鄭氏。此處「紉秋館主」或為梨園中名旦吳子芹名畹芬者。

（4）臘八。「為鮑源俊繪畫四幀」，「鮑源俊」誤。

（5）十一月。「為李超瓊繪《伴燈夜讀圖》并題，以報其贈詩」，全集未收此作，於拍場拍品檢得上款云「船西老友先生」，[64]李氏似無「船西」字號。

27.光緒二十年，甲午年（1894），五十一歲。

（1）九月。「在軍次榆關（九月）未久」，括號及內容實無必要。「方子暴」，應為「暴方子」。此條多有重複，且所謂「有詩六題十三首」，所列僅十二首。

（2）十一月初九。「昱年」應為「翌年」。

（3）十二月。「為韞倩篆書『六國千載』十言聯」，全集未收此作，於拍場拍品中檢得，款僅云「時甲午」，未言月日。[65]

63 陳振濂：《日本藏吳昌碩金石書畫精選》，杭州：西泠印社出版社，2004年，第268頁。

64 上海朵雲軒拍賣有限公司1999年秋季藝術品拍賣會・近代字畫專場，0164號拍品，癸巳年（1893）作伴燈夜讀立軸，紙本水墨。雅昌拍賣：https://auction.artron.net/paimai-art17890164/。

65 北京寶瑞盈國際拍賣有限公司「2015年春季藝術品拍賣會」中國近現代書畫（二）專場，0561號拍品，1894年作篆書十言對聯，水墨紙本。雅昌拍賣：https://auction.artron.net/paimai-art5071440561/。

又，「為紉秋繪《秋花賞歲圖》」，此「紉秋」與「紉秋館主」當為一人。

28.光緒二十一年，乙未年（1895），五十二歲。

（1）正月。「為錦榮繪《湖石芍藥圖》」，全集未收此作，於拍場拍品檢得款僅云「乙未春」。[66]

（2）四月。「繪《松石圖》軸」，見繪一107，款作「四月初吉」，是為朔日。

（3）五月。「為鹿峰繪《梅石圖》」，全集未收此作，於拍場拍品檢得款云「乙未五月初吉」，[67]似可單列一條。

（4）夏。該條白文「重威私印」見篆一137，款云「仲夏」，應列於五月條下。

（5）九月。「為朱琪行書《寶慈老屋圖為虞山趙非昔題》詩扇面」，全集未收此作，於拍場拍品中檢得。款僅云「乙未秋」，而未言月分。[68]

29.光緒二十二年，丙申年（1896），五十三歲。

（1）元日。「陶浚宣」宜作「陶濬宣」。

66 西泠印社拍賣有限公司「五週年慶典暨2009年秋季藝術品拍賣會」中國書畫近現代名家作品專場（一），0046號拍品，湖石芍藥圖。雅昌拍賣：https://auction.artron.net/paimai-art92220046/。

67 西泠印社拍賣有限公司「2012年春季拍賣會」中國書畫海上畫派作品專場，1308號拍品，1895年作梅石圖立軸，設色紙本。雅昌拍賣：https://auction.artron.net/paimai-art5023491308/。

68 上海長城拍賣有限公司「2005春季藝術品拍賣會」中國書畫（一）專場，0201號拍品，1895年作扇面書法，水墨紙本。雅昌拍賣：https://auction.artron.net/paimai-art331 30201/。

（2）元宵。「于役黃歇浦，見古爵，索直百金，後為沈秉成購去。五月，見拓片，跋之」，沈秉成一八九五年已卒，此時如何「購去」古爵？於拍場拍品中檢得此跋，開首即云「光緒己丑元宵」，[69]是為一八八九年。「索直百金」，此處非引用之原文，「直」宜作「值」。

（3）二月。該條白文「破荷亭長」見篆一141，作於「二月既望」，循例單列。

（4）春。「繪《修竹幽蘭》橫披」，見繪一121，作於初春，應移置三月。

（5）六月。該條朱文「松管齋」見篆一144，作於「六月十日」，循例單列。

（6）七月初十。「昱年」應為「翌年」。

（7）八月。「正面為桃花》；反面為臨石鼓」，誤留書名號右半。

（8）重陽節後五日。「繪《香櫞圖》軸并題」，見繪一128，前文已及，所繪為佛手。

（9）九月。該條白文「吳俊之印」見篆一146，「秋仲」所作，是為八月。

　　「趙穆賓園落成，為篆書『印心䂞』三字額并題」，趙氏卒於一八九四年，斷非其人。此作見書一95，款云：「丙申九月，賓園落成，賞菊開宴，雙清閣主人屬題是額。」是以「雙清閣」而誤認作趙氏。

（10）秋。「周季貽」，應為「周季貺」。

（11）十月。「《鍾進士像軸》」，「軸」宜移往書名號外。

69 西泠印社拍賣有限公司「2011春季拍賣會」中國書畫近現代名家作品專場（二），0475號拍品，吳昌碩、楊峴、吳大澂題爵拓。雅昌拍賣：https://auction.artron.net/paimai-art0004500475/。

（12）十一月廿六。「謁繆荃孫，偕之赴李超瓊陪宴陸鳳石，坐中有
費念慈、凌焯、李少梅」，繆荃孫日記謂：「吳蒼石來。李紫璈
招飲，陸鳳石前輩、費屺懷、吳蒼石、凌鏡之、李少梅同
席。」[70]繆氏並未言明偕去，而「李紫璈招飲陸鳳石前輩」之
說似不合例，繆荃孫日記標點不誤。

（13）十一月。該條白文「褚回池」及白文「廖壽恆印」，見篆一
148，均作於十二月。
　　　「繪《晴瑕圖》軸」，見繪一130，亦作於十二月。
　　　「又為洪爾振繪《梅石圖》軸」，見繪一131，亦作於十二
月。
　　　「為陳嘉楷行書《石壁僧舍》詩扇面」，見書一97，作於
十二月。以上款「漁邨仁兄大人」為陳氏，略為存疑。
　　　「有和李紫璈六詩呈蔣玉棱以徵《蕪園圖》詩」，見書一
99，亦作於十二月。

（14）是年。「繪《牡丹水仙圖》軸」，如是繪一132之圖，則作於十
二月。

30.光緒二十三年，丁酉年（1897），五十四歲。

（1）二月。本條題《幽蘭圖》軸者有「蔣敖謙」，未詳何人。圖見
繪一133，字小不能細核。又見於《吳昌碩與他的「朋友
圈」》，[71]雖字亦小，但有說明謂題者係蔣玉棱。

（2）四月。「為張培基繪《梅花圖》并題」，「張培基」似誤，詳見
上文。全集似未收此圖，不知落款中有無「子彝」名字消息。

70 繆荃孫：《繆荃孫全集・日記》第1冊，南京：鳳凰出版社，2014年，第443頁。
71 浙江省博物館：《吳昌碩與他的「朋友圈」》，杭州：浙江攝影出版社，2018年，第
93頁。

（3）五月。該條白文「觀自得齋徐氏子靜珍藏印章」見篆一149，作於四月。

（4）八月廿二日。「偕李瓊璈祭沈廷颺墓」，「李瓊璈」應作「李超瓊」或「李紫璈」。草書自作詩手卷組（書三289）有：「山塘五人墓西北隅，明沈忠節公廷颺墓在焉，偕石船大令訪得之。」，「石船大令」即李超瓊。

（5）八月下旬。「與葉鴻業合作《梅菊雙清圖》」，此畫全集未收。於拍場檢得拍品三種：一為僅有缶翁一款云「光緒丁酉五月」；二為尚有一款云「丁酉秋八月下浣，姚江壽生葉鴻業補菊」；又一種款與二同，而缶翁與葉氏之鈐印均與之不同。[72]真贗姑且不論，缶翁作時當在五月；葉氏補菊在後，所謂「與葉鴻業合作」云云，更是牽強。

（6）秋分。「為吳璀仙篆書『安樂優游』六言聯」，見書一106，款云「吾家璀仙翁集天一閣本石鼓字」。璀仙名受福，編有《小種字林集字偶語》四種，其中有石鼓文集聯。該聯即出於此，上款非吳璀仙。

（7）九月。「為蔣玉棱題其先人春霖《隨狙拾橡圖》（高芸生補）三絕句。」高芸生所補為何，宜作交代。

（8）秋。「為孫家振作書畫扇面。正面為《幽蘭圖，反面為臨《石鼓文》。」《幽蘭圖》缺書名號右半。

（9）十月。「為潘鏞行書『落葉焦麥』八言聯」，全集未收此作，於

72 浙江駿成拍賣有限公司「2011迎春大型藝術品拍賣會」渾厚華滋：中國書畫專場二，1094號拍品，1897年作梅菊雙清立軸，設色紙本。雅昌拍賣：https://auction.artron.net/paimai-art72961094/。上海朵雲軒拍賣有限公司「朵雲四季十一期拍賣會」中國書畫（二）專場，0275號拍品，丁酉年（1897）作梅菊雙清立軸，設色紙本。雅昌拍賣：https://auction.artron. net/paimai-art5085720275/。盤龍企業拍賣股份有限公司浙江分公司「2006秋季藝術品拍賣會」中國書畫（二）專場，0556號拍品，梅菊雙清立軸，設色紙本。雅昌拍賣：https://auction.artron.net/paimai-art45370556/。

拍場拍品檢得款中僅云「丁酉」，未有月分。[73]

「為青齋篆書『天驚巷語』七言聯」，見書一108，款云
「歲寒」。

31.光緒二十四年，戊戌年（1898），五十五歲。

（1）閏三月十三。「其來宜興有《東酒舟中》詩」，「東酒」為「東
氿」之誤，宜興有東氿、西氿兩湖。此詩見草書自作詩手卷組
（書三289）。

（2）重九。「游虎丘，偕行者汪爾振……」，「汪爾振」應為「洪爾
振」。

（3）九月。「繪《秋華圖》軸并題」，如是繪一155，則係橫卷。

（4）十二月。該條朱文「閔園丁」（篆一158），作於「冬日」，款中
並未言明十二月。

「又為周祖揆與沈汝瑾合作《清供圖》并題」，全集未收
此作，於拍場拍品檢得款中並未有寫作時間。[74]

32.光緒二十五年，己亥年（1899），五十六歲。

（1）花朝。「為耦卿繪《秋菊老少年圖》并題。為張增熙繪《斑斕秋
色圖》軸并題」，前者似為繪一167，上款無誤，題名卻作「斑
斕秋色立軸」。兩者是否為一事，或後者另有其圖，不得而知。

（2）二月。「製『吳臧山』一方」，印見篆一159，款云「初春」，應

73 上海工美拍賣有限公司「2012夏季大型藝術品拍賣會」大石齋之友藏珍專場，0055
號拍品，1897年作行書八言對聯片，紙本。雅昌拍賣：https://auction.artron.net/paimai-
art45370556/。

74 西泠印社拍賣有限公司「2011秋季拍賣會」中國書畫近現代名家作品專場（二），
1405號拍品，清供圖立軸，水墨紙本。雅昌拍賣：https://auction.artron.net/paimai-
art502210 0055/。

為一月。

　　「為濟泉繪《墨梅》《墨竹》兩扇面并題」，見繪一164、165，上款為「滋泉」。

　　「為金彩《瞎牛題畫》詩撰第二序」，應作「《瞎牛題畫詩》」。

（3）三月。該條白文「聾於官」一印見篆一160，作於「三月三日」，循例單列。

（4）五月。此條「《香遠溢清圖》」，全集未收。檢得拍場拍品，題款中未及圖名，[75] 或係拍賣公司為之命名。「溢」宜從《愛蓮說》作「益」。

（5）八月。「為端方繪《幽蘭》扇面并題」，此扇全集未收。於拍場拍品檢得上款為「陶齋仁兄大人」，[76] 以「仁兄」稱之，應非端方。缶翁相熟之陶齋中，似未見以「仁兄」稱周作鎔。前文已及，朱文「藉以排遣」（篆一6）款中甚至稱其為「陶齋老伯。」

　　「又為鄭魯門繪《擬李復堂筆意圖》軸」，見繪一173，款云「魯門仁兄大人」，應非其人。鄭氏名支宗，有《柿葉齋兩漢印萃》，黃易為之序，似為同時之人。[77]

（6）秋。「繪《芋竹圖》軸并題」，見繪一174，款云「己亥涼秋」，是為九月。

（7）十月。「為李祥生製『絳雪廬』一方」，印見篆一162，「李祥

75　上海嘉泰拍賣有限公司「2006春季大型藝術品拍賣會」中國書畫（二）專場，0410號拍品，1899年作香遠溢清圖屏軸，設色紙本。雅昌拍賣：https://auction.artron.net/paimai-art41450410/。

76　浙江南北拍賣有限公司「2005秋季藝術品拍賣會」清風幽然——扇面書畫專場，0309號拍品，1899年作幽蘭鏡心，水墨紙本。雅昌拍賣：https://auction.artron.net/paimai-art35080309/。

77　《柿葉齋兩漢印萃》，濟南：山東美術出版社，2011年，第7-8頁。

生」當為「潘祥生」。

33.光緒二十六年，庚子年（1900），五十七歲。

（1）三月。「為端方繪《湖石牡丹圖》」，全集未收此作，於拍場拍品
檢得上款為「陶齋老哥」，[78]以「老哥」稱之，亦似非端方。

（2）五月。「冒廣生再來吳下，字女次蟾曰丹姬」，「女」字當去，
或作「字缶翁女」。
「為閔熙題其《行看子》」，書名號似可去。

（3）六月。該條白文「丁仁友」（篆一165）作於「六月八日」，循
例單列。

（4）七月。該條白文「竹楣古痴」見篆一165，作於「七月卅日」，
宜單列。
「為易順鼎行書《畫石》《病中口占》二詩扇面。反面為
顧麟士山水」，此件見於拍場，款云「實父老伯大人」，顧麟士
款作「實甫世伯大人」。[79]易順鼎比缶翁小十多歲，此「老
伯」應非易氏。

（5）八月。該條朱文「閔氏千尋竹齋」見篆一166，款云「九秋」，
宜作九月。

（6）閏八月。「為苕農繪《秋蘭圖》并題」，見繪一190，題名作
「秋爛立軸」，作於「閏八月初吉」，是為朔日。

（7）秋。此條「《古今楹聯匯刻》」，「匯」宜作「彙」。

78 西泠印社拍賣有限公司「2011春季拍賣會」閑居堂藏中國書畫專場，2483號拍品，
1900年作湖石牡丹圖鏡片，設色紙本。雅昌拍賣：https://auction.artron.net/paimai-
art000 4432483/。

79 浙江一通拍賣有限公司「2010年冬季拍賣會」中國小品藏扇專場，0184號拍品，
1900年作行書、山水托片，水墨紙本。雅昌拍賣：https://auction.artron.net/paimai-
art72730184/。

（8）十一月。該條白文「藪石亭長」見篆一167，作於十二月。

（9）除夕。「為沈汝瑾繪《祭詩圖》軸，沈汝瑾同題」，全集未收此圖，此條恐係誤記，參見辛丑「除夕」條。

（10）是年。「西泠印社出版《缶盧印存二集》，黃山壽為隸書簽署」，係吳隱輯，一九〇九年西泠印社鈐印本。譜前缶翁自題詩作於庚子荷花生日，或以此而誤。[80]

34.光緒二十七年，辛丑年（1901），五十八歲。

（1）十月。「金彩來探視，乞題《壬辰山水》」，「乞」後宜加一「其」字。

（2）是年。「為閔泳翊製『園丁高興』一方」，此印見篆一169，作於壬寅年（1902）。

35.光緒二十八年，壬寅年（1902），五十九歲。

（1）六月。「為劉世珩作《書畫團扇》」，書名號似可去。
「又為印僧篆書『右彎柳昏』八言聯」，「昏」或為「陰」。

（2）八月。「為葉羲行書《補情圖》《畫竹》詩團扇」，此作即行楷自作詩團扇（書一134），上款為筱巖，若以其為少巖葉曦，則宜作「葉曦」。又有汪少巖，見致丁乃昌札（文二182左）。

（3）九月。「為趙時棡繪《花明晚霞圖》并題詩」，全集未收此作，於拍場拍品檢得上款云「紉翁仁兄大人」，[81]趙氏此時不足三十歲，疑非其人。

80 李仕寧：〈所見吳昌碩印譜解題〉。見中國書法家協會：《且飲墨瀋一升：吳昌碩的篆刻與當代印人的創作》，上海：上海書畫出版社，2018年，第348-349頁。

81 北京翰海拍賣有限公司「2007春季拍賣會中」國書畫（近現代）專場二，0415號拍品，1902年作紅梅立軸，設色紙本。雅昌拍賣：https://auction.artron.net/paimai-art 47420 415/。

（4）十一月。「應吳隱之請」後不宜另起一行。

（5）十二月。「為依庵繪《野葡萄圖》并題」，全集未收此作，於拍
場拍品檢得上款為「肙闇老兄」。[82]前文已及，缶翁似以
「肙」作「依」，但此處宜作「肙」。

36. 光緒二十九年，癸卯年（1903），六十歲。

（1）二月。「為日下部鳴鶴繪《墨梅圖》并題」，見繪一216，作於
花朝。

（2）三月。「為陳顯廷繪《紅梅圖》并題」，陳氏號漁山，「光緒二
十六年庚子（1900）事變，徙居嘉興，旋病卒」，[83]本年是否
健在，略為存疑。全集未收此作，於拍場拍品檢得上款為「漁
山先生」。[84]前文已及之嚴廷槓，亦有漁山之號。

（3）四月。「滑川以日本刀見贈」，宜作「滑川贈以日本刀」。
「與費念慈、潘志萬、楊峴合作《四體扇面》及臨《石
鼓》」，表述含混，易致誤解。四人合作，僅止扇面而已。[85]

（4）五月。「為吳滄海行書『自作』詩軸」，「自作」不必引號。

（5）六月。「繪《杏花圖》軸」，如是繪一221，則是扇面。

82 中國嘉德國際拍賣有限公司「中國嘉德2013年春季拍賣會」大觀——中國書畫珍品
之夜老舍胡絜青藏畫專場，0229號拍品，王寅年（1902）作野葡萄立軸，水墨紙
本。雅昌拍賣：https://auction.artron.net/paimai-art5031910229/。

83 陳玉堂：《中國近現代人物名號大辭典》（全編增訂本），杭州：浙江古籍出版社，
2005年，第701頁。

84 西泠印社拍賣有限公司「2010年秋季藝術品拍賣會」元燁堂藏中國書畫作品專場，
0284號拍品，1903年作紅梅圖鏡心，設色紙本。雅昌拍賣：https://auction.artron.net/
paimai-art98410284/。

85 上海大眾拍賣有限公司「2010年新海上雅集——第3屆藝術品拍賣會」海外回流書
畫專場，0844號拍品，人物竹石、書法成扇。雅昌拍賣：https://auction.artron.net/
paimai-art67230844/。

（6）十月。「為柴子英繪《花卉》四條屏并題」，柴氏本年尚未出生，必非其人。全集未收此作，於拍場拍品檢得上款為「子英仁兄觀察大人」，[86]似為前文已及之施則敬。

（7）十一月。「繼母楊氏卒於蘇州，享壽七十七」，缶翁小繼母九歲，則楊氏應為六十九歲。

（8）是年。「為坤山朱筆篆書『多駕寫來』六言聯」，此聯見書一148，頗有疑問，詳見下文。

37.光緒三十年，甲辰年（1904），六十一歲。

（1）二月。該條白文「周甲後書」見篆一172，款云「孟春」，不當為二月。

（2）四月。「為龐石芝製『河間龐氏芝閣鑒藏』一方」，龐芝閣名澤鑾，似未見有「石芝」之號。

（3）夏。「繪《荔枝圖》軸并題」，如是繪一240之圖，款云「長夏」，循例作六月。

「繪《紅梅圖》軸并題」，如是繪一241之圖，亦作於「長夏」。

「為施為繪《和氣生春圖》，」見繪一238，作於六月。施氏卒於本年，如此則六月尚在世。此畫上款「振夫仁兄大人」，疑非施為。

「繪《大富貴亦壽考圖》軸」，見繪一250，款云「甲寅始秋」，是為七月。

「為閔泳翊篆書『齋有莊名』五言聯并題」，全集未收此

86 中國嘉德國際拍賣有限公司中國嘉德「2003秋季拍賣會」中國近現代書畫專場，0548號拍品，癸卯年（1903）作花卉四屏，設色紙本。雅昌拍賣：https://auction.artron.net/paimai-art23570334/。

作，於拍場拍品檢得，作於「甲辰六月」。[87]

（4）八月。該條朱文「園丁文墨」見篆一177，作於「始秋」，應為七月。

（5）秋。「為依閣繪《花卉》冊頁并題」，全集未收此作，於拍場拍品檢得。[88]如前所述，「依閣」仍宜作「肙閣」。

（6）小雪。「為養和篆書『小園平田』七言聯」，全集未收此作，於拍場拍品檢得，「園」當是「囿」。[89]

（7）十二月初三。「為嚴信厚繪《花卉》手卷并題。客小長蘆館，為嚴信厚繪長卷」，似為一事，見繪一257。

（8）十二月十四。此條「鮑源俊」誤。

（9）十二月。「為顧潞題任預《博古圖》」，於拍場拍品檢得此作，上款為「冷香先生屬題句」，[90]似為金彰所題。

38.光緒三十一年，乙巳年（1905），六十二歲。

（1）二月。「西泠印社先建仰賢亭，吳石潛摹刻浙派刻印創始人丁敬像嵌於園中壁間」，「園中」不確，丁敬等人像嵌於仰賢亭壁間。

（2）六月朔。「為程家檉繪《白菜扇面》并題」，似非為程氏所作，

87 西泠印社拍賣有限公司「2010年秋季藝術品拍賣會」西泠印社部分社員作品專場，2142號拍品，1904年作篆書五言聯，紙本。雅昌拍賣：https://auction.artron.net/paimai-art98372142/。

88 北京翰海拍賣有限公司2002春季拍賣會・中國書畫（近現代一）專場，0214號拍品，1904年作花卉鏡心，設色紙本。雅昌拍賣：https://auction.artron.net/paimai-art17460214/。

89 北京匡時國際拍賣有限公司「2006春季拍賣會」中國近現代書畫（二）專場，0959號拍品，甲辰年（1904）作篆書七言聯，水墨紙本。雅昌拍賣：https://auction.artron.net/paimai-art39210959/。

90 北京匡時國際拍賣有限公司「2013年秋季藝術品拍賣會」近現代書畫專場（二），1627號拍品，1904年作博古圖立軸，紙本。雅昌拍賣：https://auction.artron.net/paimai-art0028311627/。

詳見下文。全集未收此作，於拍場拍品檢得上款為「韻生仁兄」，或以此而誤。[91]此扇款字潦草而無章法，不似真品。

（3）六月。「為程家樫篆書『樹角華陰』七言聯」，亦似非為程氏所作。全集未收此作，於拍場拍品檢得上款為「韻生仁兄大人」。[92]此聯亦疑偽。

（4）處暑。「為程家樫行書《京口與張乳伯、沈竹樓同和北固山壁間韻》《海上即目和霍邱裴二四首之一》《答盧大四句（發字誤作客）》《有贈》《示聾婢奪婢字》五詩團扇。」此作即前文已及之行楷自作詩團扇（書一154），一作「行書」，一稱「行楷」，也未統一。第三首則不只標點有誤，還漏一「弟」字，又將小注誤入詩題，且「髮」誤作「發」。末一首亦將「奪婢字」闌入詩題。此作上款「韻生仁兄大人方家」，疑非程氏。

（5）八月。「為嚴信厚篆書『漁人獵馬』七言聯」，全集未收此作，於拍場拍品檢得款云「乙巳秋杪」。[93]

（6）九月。「為何嶽章篆書『放雨斜陽』七言聯」，全集未收此作。於拍場拍品檢得，「放」為「微」之誤。[94]

91 中貿聖佳國際拍賣有限公司「2008年春季藝術品拍賣會」中國近現代書畫專場（一），0724號拍品，白菜扇面，水墨紙本。雅昌拍賣：https://auction.artron.net/paimai-art53390724/。

92 上海朵雲軒拍賣有限公司2003春季拍賣會・近現代書畫專場，0512號拍品，乙巳年（1905）作篆書七言對聯，灑金箋。雅昌拍賣：https://auction.artron.net/paimai-art 21510136/。

93 北京九歌國際拍賣股份有限公司「2006春季大型書畫藝術品拍賣會」海派書畫選集專場，0167號拍品，1905年作篆書七言聯立軸，紙本水墨。雅昌拍賣：https://auction.artron.net/paimai-art40640167/。

94 浙江長樂拍賣有限公司「2008年春季大型書畫藝術品拍賣會」中國書畫藝術品（下）專場，0442號拍品，乙巳年（1905）作篆書七言對聯，水墨紙本。雅昌拍賣：https://auction.artron.net/paimai-art53600442/。

（7）十一月。「繪《花果》團扇組八開并題」，僅首開署有「乙巳良
月」，是為十月，見繪一276。

「為葉峙亭繪《玉蘭富貴神仙圖》并題」，即春風滿庭立
軸（繪一275），作於「乙巳十月」。

「為金清樵篆書《茅臺秋望》詩扇面」，全集未收此作。
於拍場拍品檢得，「茅臺」應為「蘆臺」，作於十月。[95]此作略
顯粗率，篆字線條不似缶翁，翻似讓翁、撝叔一路。

（8）「為楊譜笙臨金文冊頁」，全集未收此作，於拍場拍品檢得臨
「庚罷卣」字者，如是，則作於十月。[96]

39.光緒三十二年，丙午年（1906），六十三歲。

（1）「長夏（六月二十二日），繪《遐齡多子圖》軸并題」，亦以長
夏為夏至，見繪一311。

「又為季侃繪《田家景物》橫披」，見繪一312，款云「丙
午夏」。

（2）夏。「為蘭穀行書《丁氏雙桂軒》詩軸」，此作見書一163，
「穀」作「谷」。

（3）七月。「與張照（恭壽）合作《九秋爭艷圖》并題，同作者任
預、陸恢、王禮、沙馥、倪田、許文濬、金彰、張照題」，最
後一個頓號宜作逗號。

（4）八月。「為陸心源繪《富貴神仙圖》并題」，此作即富貴神仙立

95 浙江大地拍賣有限公司「2012春季書畫拍賣會」（一）名家扇畫小品專場，0069號拍
品，1905年作書法鏡心，紙本。雅昌拍賣：https://auction.artron.net/paimai-art50172
70069/。

96 上海泓盛拍賣有限公司泓盛2015年春季拍賣會中國書畫（一）「翰墨因緣」海派·
近現代書畫專場，0037號拍品，1905年作庚罷卣鐘鼎文鏡片，水墨紙本。雅昌拍
賣：https://auction.artron.net/paimai-art5072730037/。

軸（繪一315），上款為「心源仁兄」，但非陸心源。本表有記陸氏卒於一八九四年（文三216），缶翁此時不會為其作畫，此其一；陸氏年長於缶翁，無論其生前身後，都不會直呼其名，此其二。

　　「為嚴麟篆書『處有行彼』八言聯。」全集未收此作，於拍場拍品中檢得此聯。[97]後收入《海派代表書法家系列作品集・吳昌碩》一書，謂為上海書畫出版社所藏。[98]「嚴麟」為「玉麟」之誤，而此聯極為可疑。

（5）立冬前一日。「為金蓉鏡篆書『懶盦』兩字額并題」，全集未收此作，見於拍場拍品，謂「上款朱殿臣」。[99]雖以上款「殿臣仁兄」之稱推測，其為金蓉鏡的可能性實在是微乎其微，但朱殿臣之說似無確證。《海上繪畫全集》有朵雲軒藏顧麟士作《懶庵圖》，款云：「壬子花朝，為峻卿先生畫。」[100]壬子為一九一二年。而在題「懶盦」額之前一年即一九〇五年，缶翁亦曾為「峻卿」繪荷花扇面，款云：「峻卿仁兄大人屬，擬王忘闇。乙巳五月，俊卿。」[101]這一位擁有《懶庵圖》的「峻卿」，或即「殿臣仁兄」。

（6）十月朔。「為劉照臨《石鼓》扇面」，見書一166。本年「八

97　上海國際商品拍賣有限公司2003春季拍賣會・中國書畫第二專場，0606號拍品，光緒丙午年（1906）作篆書八言聯立軸，水墨灑金箋本。雅昌拍賣：https://auction.artron.net/paimai-art20580146/。

98　上海市書法家協會：《海派代表書法家系列作品集・吳昌碩》，上海：上海書畫出版社，2006年，第76、307頁。

99　上海崇源藝術品拍賣有限公司「2008迎春拍賣會」中國書畫二專場，0559號拍品，書「㜑盦」匾。雅昌拍賣：https://auction.artron.net/paimai-art51630559/。

100　盧輔聖：《海上繪畫全集》第2冊，上海：上海書畫出版社，2001年，第285頁。

101　劉明：《游心書畫——玉堂藏中國歷代名家書畫集》，上海：上海書畫出版社，2011年，第191頁。

月」條下，以上款「臨川仁兄法家」（書一164）為劉氏，而此處以上款「濟川仁兄大人」亦作劉氏，故存疑。

（7）「十二月二十（一九〇七年二月二日），本師俞樾卒于蘇州」，或有所據。俞氏卒日一般作一九〇七年二月五日，此處宜予以說明。

（8）十二月。「為張弁群繪《修竹紅梅圖》軸」，見繪一320，作於十二月十日。

（9）冬。「繪《木芙蓉》冊頁」，見繪一319，作於初冬。

「為穉蒨繪《葡萄圖》軸」，全集未收此作，於拍場拍品檢得缶翁款云「丙午秋」。[102]

40. 光緒三十三年，丁未年（1907），六十四歲。

（1）正月。「繪《老梅圖》軸」，見繪一322，作於正月十日。

（2）二月。「寄贈瞿子治陶壺予沈汝瑾，沈有詩謝之」，「瞿子治」當作「瞿子冶」。沈氏詩題作《昌碩寄贈瞿子冶所制陶壺賦謝》，見《鳴堅白齋詩存》卷七。[103]其前第二、三兩首皆上巳之詩，其後第五首為春暮詩，則似在三月。

（3）春。「篆書『鄰春山房』橫披」，見書一168，款云「暮春之初」，宜列三月。

（4）夏至後八日。「為屠寄草書《咏梅》《畫菊題句》《雁來紅》《即時》《長江周中》《故鄰舊句》《登雙塔》七詩六條屏」，「《即時》」當作「《即事》」，「《長江周中》」當作「《長江舟中》」。全

102 北京匡時國際拍賣有限公司「2012年秋季藝術品拍賣會」「染于蒼」——吳昌碩作品專場，0030號拍品，1906年作葡萄立軸，紙本。雅昌拍賣：https://auction.artron.net/paimai-art0018340030/。

103 沈石友：《鳴堅白齋詩存》，桂林：廣西師範大學出版社，2018年，第183頁。

集未收此作，於拍場拍品檢得上款云「靜山先生法家」，[104]疑非屠氏。陳半丁字靜山，或為陳氏。此作《即事》《長江舟中》一屏款為「吳昌碩詩」，「吳昌碩」三字連署，多在民國紀元後，此際極為罕見，是以存疑。

「應朱竹君之邀篆書面水軒蔡麟昭『仁心大德』四言聯并題」，據行書亭聯記斗方（書一173），「朱竹君」當作「朱竹石」，即朱之榛；款云「光緒丁未涂月」，應移至十二月。

（5）五月。「又有面水軒北向『陸舟水屋』額（書俊檢）。」括號內「書俊檢」三字，未知何意。此額《吳昌碩匾額書法集》所收款作「丁未涂月」，[105]應移置「十二月」條下。

（6）夏。「鄭文焯在滬獲得缶翁久佚之任頤肖像第六圖《蕉陰納涼圖》，題之」，「任頤肖像第六圖」表述不清，易使人誤解為任伯年之肖像。鄭氏題於「光緒丁未夏始」，是為四月。[106]

（7）七月初二。「為施為題《漢鸞鳥鏡拓本》」，見文三140，款云「丁酉七月二日」，是為一八九七年。另，「信札涉及往來人物簡介」載施氏卒於一九〇四年（文二195），不可能於今年為其題。

（8）七月。「為楊鍾羲篆書《茅臺秋望》詩扇面」，前文已及，「茅臺」應為「蘆臺」。

（9）八月。「沈汝瑾有詩寄懷，又贈五代僧彥修草書拓本」，《鳴堅白齋詩存》卷七有《後梁乾化時僧彥修草書知解梁郡李丕緒刻石。

104 北京翰海拍賣有限公司2000春季拍賣會・中國書畫（近現代）專場，0298號拍品，1907年作行書鏡心（六屏），紙本。雅昌拍賣：https://auction.artron.net/paimai-art11600298/。

105 晉歐：《吳昌碩匾額書法集》，杭州：西泠印社出版社，2014年，第16頁。

106 任伯年：《任伯年人物畫精品集》，天津：天津人民美術出版社，2013年，第66頁。

拓本贈昌碩，侑二絕句》，[107]其前第二首為《寄昌碩吳門》，所謂「有詩寄懷」或指此二詩。其前第十首為「九日」之詩，其後第九首為《秋末書感》，則寄懷、贈拓似可繫於九月。

「返回吳下十四間樓，為梅閣《古鼎梅花圖》補梅并題」，見繪二7。既云「《古鼎梅花圖》」，何須再為補梅？

（10）九月。「繪《折枝菊花圖》軸」，見繪二4，上款為「子琴觀察公」。本條又有「為子琴繪《菊花圖》并題」，疑為一事。

（11）十一月。「又篆書題《亭聯記》」，前文已及見書一173，書體為行書，作於十二月。本年「十二月」條下有「行書《亭聯題記》斗方」。

41.光緒三十四年，戊申年（1908），六十五歲。

（1）立春。「在端方兩江總督幕中，為之又跋《劉熊碑》」，此為題《劉熊碑》拓本，後又於人日跋趙之謙雙鉤本，此處「又」字不知從何說起。詳見下文。

（2）人日。「又為端方跋天一閣宋拓《劉熊碑》雙鉤本」，漏寫誰氏所鉤，「雙鉤本」前宜補入「趙之謙」較為妥當。[108]

「再題端方藏《宋拓麓山寺碑》」，缶翁落款只云「戊申正月」，未言具體日期。[109]

（3）二月廿九。「繆荃孫來訪，代陶子麟求刻『求古居』一印」，此

107 沈石友：《鳴堅白齋詩存》，桂林：廣西師範大學出版社，2018年，第202頁。此詩題無從核對原刻，標點及小字注純屬筆者臆改，點校者原作《後梁乾化時僧彥修〈草書〉知解梁。郡李丕緒刻石，拓本贈昌碩，侑二絕句》。

108 廣州華藝國際拍賣有限公司「2018春季拍賣會」中國古代書畫專場，0221號拍品，趙之謙考據《劉熊碑》并雙鉤本。雅昌拍賣：https://auction.artron.net/paimai-art5124770221/。

109 《匋齋藏宋拓麓山寺碑》，上海：有正書局，1919年3月4版，末頁。

處或有疑義。先錄標點整理本繆氏日記於下：

廿九日乙酉，晴。發陳中丞信，薦鮑宗麟。厚餘索書畫目去。拜況夔生、程鼎臣、武仲平、范季遠、吳倉石、陳善餘。汪桐門來。夔生留詞目，送《桂碑》來。接楊緝庵、龔銘三來束，租定范季遠西院。陳瀛生福頤來。老陶寄《隨庵叢書》封面來。錄清流金石。函托吳倉石刻「求古居」一印。[110]

與原稿相對，「《桂碑》」後一句應為「接楊緝庵、龔銘三束，言租定范季遠西院」，與本條相關者則無誤。需要說明的是，整理本每個句號處，原稿皆有空格，顯係所記一事與一事之分隔。[111]如此說來，老陶指刻工陶子麟，應無問題；而「錄清流金石」及「函托」刻印，主語均為繆氏；至於是為自己、還是為他人求刻，實無確證。

（4）三月廿五。「繆荃孫來訪，未遇。有詩留別繆荃孫」，「有詩留別」云云，不見於繆氏該日所記，[112]未知何據。「未遇」而「留別」，亦頗費解。

（5）八月。「為程家檉繪《湖石花卉圖》」，全集未收此作，於拍場拍品檢得上款謂「韻笙老兄先生」，[113]亦疑非程氏。

（6）九月。「為楊旭繪《清蔬》扇面。反面為褚巘隸書」，全集未收

110 繆荃孫：《繆荃孫全集・日記》第2冊，南京：鳳凰出版社，2014年，第493頁。

111 繆荃孫：《藝風老人日記》第5冊，北京：北京大學出版社，1986年，第2049頁。

112 繆荃孫：《繆荃孫全集・日記》第2冊，南京：鳳凰出版社，2014年，第498頁。

113 中國嘉德國際拍賣有限公司「中國嘉德2013年春季拍賣會」逞嬌呈美——百年海派集珍專場，0958號拍品，戊申年（1908）作湖石花卉立軸，設色紙本。雅昌拍賣：https://auction.artron.net/paimai-art5031990958/。

此作，於拍場拍品檢得吳、褚所書上款均為「曉邨先生」。[114]
《清畫家詩史》「庚上」載：「楊旭，字曉村，號藹廬，昭文
人。工花鳥，為改七薌所傾佩。」[115]本條所謂楊旭若為此人，
則早於缶翁多多。

「為唐奇繪《綉球花圖》」，此畫或指《吳昌碩作品集》所
載「繡球圖軸」，上款為「忍闇察使」。[116]南社社員唐奇，字忍
庵，生於一九〇一年，若所述為此人則誤。[117]

（7）十月。「又擬沈汝瑾詩意，作〈桃花夜讀圖〉并題」，此畫或指
《吳昌碩作品集》所載「挑燈讀書圖軸」，款有云「石友先生示
此詩，戲為寫圖」。[118]則「桃花」當作「挑燈」。

「為張兆祥篆書『同日臨淵』九言聯」，全集未收此作，
於拍場拍品檢得上款謂「和盦仁兄大人」，其「說明」則云上
款為天津畫家張兆祥。[119]而張氏卒於本年正月二十九日，應非
此人。[120]

114 西泠印社拍賣有限公司「2019秋季十五周年拍賣會」中國書畫扇畫作品專場，
2870號拍品，1908年作清蔬圖・書法成扇，設色紙本。雅昌拍賣：https://auction.
artron.net/paimai-art5163182870/。

115 李濬之：《清畫家詩史》中冊，杭州：浙江人民美術出版社，2014年，第1033頁。

116 《吳昌碩作品集——繪畫》，上海：上海人民美術出版社，杭州：西泠印社，1986
年，第40頁。

117 郭建鵬、陳穎：《南社社友錄》第4冊，上海：上海大學出版社，2017年，第2150
頁。

118 《吳昌碩作品集——繪畫》，上海：上海人民美術出版社，杭州：西泠印社，1986
年，第41頁。

119 西泠印社拍賣有限公司「2019秋季十五周年拍賣會」西泠印社部分社員作品專場，
2936號拍品，1908年作篆書九言聯，灑金紙本。雅昌拍賣：https://auction.artron.
net/paimai-art5163192936/。

120 萬新平：《天津近代歷史人物傳略》第1冊，天津：天津人民出版社，2016年，第
329頁。

42.宣統元年，己酉年（1909），六十六歲。

（1）正月穀日。「為鮑源濬篆書『扁舟遁世』七言聯」，見書一
200，款云「己酉春王正月」，未言穀日。
　　　「篆書『射雉罟鰻』八言聯」，此聯見書一201，「鰻」釋
作「鰥」。
　　　「為疇生篆書『集元人論詩社酒』七言聯」，全集未收此
作，於拍場拍品檢得，款亦僅云「己酉春王正月」。[121]

（2）正月。「在蘇州，與諸貞壯相識……其後過從甚密，詩歌酬唱
尤頻，為先生晚年友好中交誼稱篤者。諸貞壯為作《缶廬先生
小傳》，雖前句有「其後」兩字，但以《缶廬先生小傳》附於
此條，頗不相宜，因小傳中有缶翁「今年逾七十」之語。

（3）上巳。此條「《神仙眉壽圖扇面》」，「扇面」兩字宜移往書名號
外。

（4）立夏。「為姚鍾葆臨《石鼓》軸」，「四月」條下又有此內容。
立夏為三月十七，距四月不遠，疑為一事而重複記錄。全集未
收此作，於拍場拍品檢得「己酉夏四月」為「叔平三兄大人」
所臨之作。[122]姚鍾葆字叔平，或即此作。天竹立軸（繪二30）
作於本年六月，上款為「叔平三兄法家」，而「六月」條下只
云「繪《天竹圖》并題」而未言明上款為誰。

（5）「浴佛日（五月十九日）」，浴佛日為四月初八，是五月二十六
日。

121 浙江長樂拍賣有限公司「2017年春季藝術品拍賣」會中國書法對聯專場，0101號拍
品，己酉年（1909）作篆書《論詩社酒》七言對聯，水墨紙本。雅昌拍賣：https://
auction.artron.net/paimai-art5108800101/。

122 北京誠軒拍賣有限公司「2006春季拍賣會」中國書畫（一）專場，0489號拍品，己
酉年（1909）作臨獵碣第六第八立軸，水墨紙本。雅昌拍賣：https://auction.artron.
net/paimai-art40490489/。

（6）七月。「為金蓉鏡篆書『白兔黃馬』七言聯」，上款之「殿臣仁
　　兄大人」，似亦非金氏。

（7）九月廿八。「又謁繆荃孫」，繆氏該日所記無此內容，次日有
　　「吳昌碩來」之記。[123]

（8）九月。「為梅閣行書『集杜詩青眼側身』七言聯并題」，全集未
　　收此作，於拍場拍品檢得款云「己酉秋仲」，是為八月。[124]

（9）長至節。「為嚴信厚繪《菊花圖》并題」，前文已及，嚴信厚卒
　　於一九〇六年，此處斷非嚴氏。全集未收此作，於拍場拍品檢
　　得上款為「筱舫仁兄有道」。[125]而全集所收之花卉手卷（繪一
　　257）、行書平山堂詩橫披（書一153），上款均稱「筱公」。

（10）十二月。「為夢巖右丞篆書『吾水佳楊』七言聯」，「佳」宜作
　　「唯」。按全集體例，則「巖」應作「岩」，「佳」應作「惟」。

43.宣統二年，庚戌年（1910），六十七歲。

（1）正月。「試筆，繪《墨梅圖》并題」，全集未收此作，於拍場拍
　　品檢得為「庚戌元日試筆」。[126]
　　　「展拜先人遺像，為父母畫像，皆有詩」，「父母」或為
　　「祖父母」之誤，其時則當在元日。《缶廬詩》卷五有《元旦謹

123 繆荃孫：《繆荃孫全集·日記》第3冊，南京：鳳凰出版社，2014年，第52頁。

124 上海崇源藝術品拍賣有限公司「2004春季大型藝術品拍賣會」鐵筆柔翰——名家書
　　法篆刻專場，1396號拍品，1909年作行書七言聯，水墨紙本。雅昌拍賣：https://
　　auction.artron.net/paimai-art27291396/。

125 廣東崇正拍賣有限公司「2013年秋季拍賣會」國光·中國近現代書畫專場，0111號
　　拍品，己酉年（1909）作菊花立軸，設色紙本。雅昌拍賣：https://auction.artron.net/
　　paimai-art5043340111/。

126 浙江皓翰國際拍賣有限公司「2005夏季書畫藝術品大型拍賣會」海派書畫專場，
　　0045號拍品，墨梅立軸，水墨紙本。雅昌拍賣：https://auction.artron.net/paimai-
　　art3470 0045/。

為先王父母畫像》，其前、後一首分別為《庚戌歲朝諸貞壯宗元以詩來和答》、《展拜先人遺像》。[127]

（2）花朝。「為培森繪《缶中紅梅圖》并題」，全集未收此作，於拍場拍品中檢得款云「庚戌花朝後」。[128]

（3）三月。「為鮑源俊畫《花卉山水冊頁》并題。同畫人：顧麟士、陸恢、金彰、倪田」，此條「鮑源俊」誤。缶翁所作全集未收，於拍場拍品中檢得此冊，顧氏署「辛亥人日」，倪田署「宣統庚戌三月」，其他均無時間。[129]

（4）春。「為徐藹亭篆書『多駕寫來』七言聯」，見書一209，作於「庚戌花朝」。

　　「依諸宗元韻作五律，並呈潘飛聲」，全集未收此作，於中國美術館藏《翦淞閣同人詩社冊》檢得款云「庚戌歲朝」，是為元日。[130]此詩即前文已及之《缶廬詩》卷五《庚戌歲朝諸貞壯宗元以詩來和答》。

（5）七月中旬。「自江上溯，至鄂，登黃鶴樓，游抱冰室」，「抱冰室」當作「抱冰堂」，在武昌。

（6）七月。「為柳寶詒篆書『朝陽夕陰』七言聯」，柳氏，字谷孫，號冠群，江蘇江陰縣人，卒於一九〇一年，[131]或另有同字、

127 吳昌碩：《吳昌碩詩集》，上海：華東師範大學出版社，2009年，第112頁。

128 北京匡時國際拍賣有限公司「2007年秋季拍賣會」近現代繪畫專場二，1485號拍品，庚戌年（1910）作缶梅玄石立軸，水墨紙本。雅昌拍賣：https://auction.artron.net/paimai-art83851485/。

129 浙江萬鎏拍賣有限公司「2019夏季藝術品拍賣會」中國書畫專場，0077號拍品，1910年作、1911年作山水花果合冊冊頁（十三開），設色紙本。雅昌拍賣：https://auction.artron.net/paimai-art5152600077/。

130 中國美術館：《中國美術館藏近現代中國畫大師作品精選・吳昌碩》，北京：人民教育出版社，2005年，第143頁。

131 葉定江、原思通：《中藥炮製學辭典》，上海：上海科學技術出版社，2005年，第29頁。

號之人。

（7）八月朔。「俞原霜」應作「俞原」或「俞語霜」。

（8）八月。「游京師日，有贈夑庵主人吳克諧（乙巳）舊作《花果冊頁》」，此處「夑庵主人」非吳氏。吳克諧（1735-1812），號夑庵，浙江石門（今桐鄉市）人。其人卒時，缶翁尚未出生。此冊全集未收，檢得〈吳昌碩的北京之行〉一文，知此夑庵為喀喇沁右旗扎薩克、多羅都楞郡王貢桑諾爾布之號。該文附有缶翁團扇兩幅，其一題：「夑庵主人令畫，為擬孟皋。庚戌初秋，吳俊卿。」另一題：「夑庵主人令放玉几，俊卿。」[132]兩扇本表未列，亦未收入全集。

「為澹庵繪《香雪尋詩圖手卷》，不日，又為之篆書引首一律章」，「手卷」二字宜在書名號外。全集未收此作，於拍場拍品檢得畫款云「庚戌初秋」，則不作於八月。引首款謂「庚戌初冬」，由初秋而至初冬，則「不日」云云，未免虛浮。此作畫與引首上款分別作「澹厂先生」、「澹堪先生」，為成多祿，拍品「說明」所列題跋人中有之。[133]其所作題跋未見圖片，或即《成多祿集》所收之《自題〈香雪尋詩圖〉》。[134]

「為沈善蒸繪《楚騷蘭韻圖》并題」，沈氏卒於一九〇三年，[135]應非其人。全集未收此作，於拍場拍品檢得上款謂「立

132 倪葭、閆娟：〈吳昌碩的北京之行〉，《榮寶齋》，2016年第1期，第241、245頁。此處「放」為仿效之意。

133 北京翰海拍賣有限公司1999春季拍賣會・中國書畫（近現代）專場，407號拍品，近現代香雪尋詩卷。雅昌拍賣：https://auction.artron.net/paimai-art00280208/。

134 翟立偉、成其昌：《成多祿集》，長春：吉林文史出版社，1988年，第205頁。

135 桐鄉市政協文史委，桐鄉市婦女聯合會：《桐鄉文史資料》第23輯「桐鄉巾幗專輯」，2004年，第24頁。

民通侯」，或以此致誤。[136]

　　「又集劉世珩小忽雷閣，為之題《天發神讖碑》篆嵓」，「題」與「篆嵓」，有一即可。「《天發神讖碑》」後，宜加「拓片」或「拓冊」。

（9）十月望。「為孫毓驥繪《瓜果佳卉》四條屏并題」，孫氏字展雲，卒於一九〇八年，[137]應非其人。全集未收此作，於拍場拍品檢得上款為「展雲先生」，或以此而誤。四條屏有時間者三，分別是「庚戌十月望」、「庚戌秋杪」、「庚戌冬十月」。[138]

（10）十二月。「為節餘行書《荒店》《節餘索和滄浪亭詩》《陽羨舟中書所見》《贈挺老》《贈石友》五詩四條屏」，全集未收此作，於拍場拍品檢得，四屏之款分別為：

荒店一首，店在山海關北、秦皇島南，極絕冷處也。老缶。

節餘索和滄浪亭詩。聾缶吳俊卿。

陽羨舟中書所見。安吉吳俊卿昌碩記。

宣統庚戌十有二月朔日，安吉吳俊卿老缶。

　　《贈挺老》與《贈石友》為最後一屏詩題，以雙行小字書寫；其餘三屏詩題則與款字同行、同大。[139]此作字甚荒率，不

136　上海崇源藝術品拍賣有限公司2002首次大型藝術品拍賣會・海上升明月——海派書畫專場之一，0726號拍品，1910年作楚騷蘭韻圖軸，紙本水墨。雅昌拍賣：https://auction.artron.net/paimai-art18370046/。

137　海興縣地方志編纂委員會：《海興縣志》，北京：方志出版社，2002年，第863頁。

138　上海朵雲軒拍賣有限公司「2008秋季藝術品拍賣會」中國書畫專場（一），0119號拍品，瓜果佳卉（四幅）屏軸，設色紙本。雅昌拍賣：https://auction.artron.net/paimai-art 57280119/。

139　上海工美拍賣有限公司「2011春季拍賣會」中國書畫（一）專場，0191號拍品，行書四屏片，紙本。雅昌拍賣：https://auction.artron.net/paimai-art5004440191/。

似真品。如真，則應單列一條；且未明言為節餘所作。

44.宣統三年，辛亥年（1911），六十八歲。

（1）花朝。「為顧榮作《紅梅、臨〈石鼓〉扇面》雙挖并題」，全集
未收此作，於拍場拍品檢得「紅梅」有兩題，後者為「宣統二
年庚戌十有二月缶又錄」，則寫作時間或尚在此前。臨《石鼓
文》款云「鹿笙九兄大人屬，臨丁鼓、戊鼓。辛亥花朝」，「丁
鼓」當作「丙鼓」，係缶翁筆誤。[140]所謂「雙挖」，係扇面改裝
而成，不宜逕書缶翁作某、某雙挖。

（2）三月。「繪《玉蘭》冊頁并題」，見繪二53，前文已及，作於四
月。

「為柳寶詒行書《有贈》……十詩四條屏」，前文已及，
此非柳氏。

（3）四月。此條「洪振爾」當作「洪爾振」。

（4）端午。「吳澂為繪《櫻筍圖》并題」，「吳澂」宜作「吳徵」。

（5）五月。「與鄭文焯、陸恢、費念慈為顧榮合作《松壽同壽書
畫》扇面。反面為吳、陸、鄭、費四體書」，未能交代清楚。
於拍場拍品檢得，畫有缶翁所題「鶴立無耦，松芝同壽」八
字，似應題作「《松芝同壽》」，「書畫」兩字不宜入書名號。缶
翁又題：「墨耕招元鶴，西津要赤松，廉夫搬黃石，昌碩種紫
芝，合成是圖，即請鹿笙九兄方家正。辛亥五月，吳俊卿。」
則合作畫者，缶翁之外，尚有倪田、顧麟士、陸恢，漏列倪、
顧兩人。反面為鄭、陸、費、吳四人所書，前兩人未署日期，

140 北京匡時國際拍賣有限公司「2011年秋季藝術品拍賣會」苦鐵不朽——吳昌碩作品
專場，1423號拍品，1911年作紅梅、篆書扇面雙挖立軸，紙本。雅昌拍賣：https://
auction.artron.net/paimai-art0008281423/。

費氏作於「癸卯九月廿八日」，缶翁款云「癸卯四月維夏」，是為一九〇三年。[141]

　　「為顧榮題倪田《兒戲圖》扇面。為顧榮臨《金文》四種成扇」，後一書名號似不必。成扇見書一222，與前者為同一扇，見於拍場拍品。[142]

　　「為鮑源俊題……」，「鮑源俊」誤。

（6）閏四月。「為吳祖昌篆書『小囿平田』七言聯」，見書一226，作於「辛亥閏月」，實則本年閏六月。上款為「澄甫仁兄」，宣統《南海縣志》卷十四載，吳氏「光緒元年卒於里第」，[143]是為一八七五年，應非其人。

（7）「四月」外，又有「初夏」一條，列於「閏四月」後、「六月朔」前。

（8）六月廿二。「諸貞壯……并在稿本上題句（原件）」，括號及內容似可不必。

（9）八月。「為范旦雯繪《桃花》橫披并題」，此處疑誤。范氏嘉定人，書學董其昌，《古代上海藝術》一書中，列於「乾、嘉時期上海的書法」，[144]時代遠早於缶翁。

（10）十一月。「為徐曉霞繪《赤城瑕》」，見繪二67，只署「辛亥」，未言季節、月分。

141 敬華（上海）拍賣股份有限公司「2005秋季藝術品拍賣會」吳門畫派及王一亭書畫專場，0778號拍品，1911年作鶴芝同壽、書法成扇，設色紙本。雅昌拍賣：https://auction.artron.net/paimai-art37370778/。

142 上海匡時拍賣有限公司「上海匡時2018秋季拍賣會」中國書畫專場，0287號拍品，臨金文石鼓文、童嬉圖成扇，紙本。雅昌拍賣：https://auction.artron.net/paimai-art5139610287/。

143 《中國地方志集成‧廣東府縣志輯》第30冊，上海：上海書店出版社，2003年，第347頁。

144 孫杰：《古代上海藝術》，上海：上海大學出版社，2000年，第155頁。

「繪《設色杏花圖》軸」，或為扇面，見繪二66。

「為愻齋臨《石鼓》四條屏」，全集未收此作，於拍場拍品檢得，作於「宣統亥年」，未署月分。[145]

45.民國元年，壬子年（1912），六十九歲。

（1）三月。「為簡侯篆『樹角花陰』八言聯」，循例「篆」後宜加「書」字。

（2）春。「繪《梅花圖》《多子多壽圖》并題」，後者於拍場拍品檢得一幀，作於「壬子花朝」，未知是否。[146]前者亦於拍場檢得有作於花朝者。[147]

（3）四月。「為雲濤篆書『朝陽夕陰』七言聯」，全集未收此作，於拍場拍品檢得作於「壬子五月」。[148]

「為葉振家篆書『元白倪黃』七言聯」，全集未收此作，於拍場拍品檢得作於「壬子六月」。[149]

（4）夏。「為潘鍾瑞題唐篆摩崖拓片」，「信札涉及往來人物簡介」

145 中國嘉德國際拍賣有限公司「中國嘉德1996春季拍賣會」1996春季拍賣會‧中國書畫專場，0266號拍品，宣統辛亥年（1911）作石鼓文四屏，水墨紙本。雅昌拍賣：https://auction.artron.net/paimai-art09450266/。

146 中國嘉德國際拍賣有限公司中國嘉德2012春季拍賣會大觀──中國書畫珍品之夜專場，0845號拍品，壬子年（1912）作多子多壽立軸，設色綾本。雅昌拍賣：https://auction.artron.net/paimai-art5017350845/。

147 浙江經典拍賣有限公司「2010春季藝術品拍賣會」中國書畫專場，0184號拍品，梅花立軸，水墨紙本。雅昌拍賣：https://auction.artron.net/paimai-art66840184/。

148 上海嘉泰拍賣有限公司「2008秋季藝術品拍賣會」中國書畫專場，1169號拍品，壬子年（1912）作集石鼓文七言聯立軸，紙本。雅昌拍賣：https://auction.artron.net/paimai-art56681169/。

149 北京華辰拍賣有限公司「2016年春季拍賣會」中國書畫（二）專場，0697號拍品，壬子年（1912）作石鼓七言聯立軸，水墨紙本。雅昌拍賣：https://auction.artron.net/paimai-art0055930697/。

載潘氏卒於一八九〇年（文三195），或非其人，或誤紀年。

　　「為禹欽篆書『廣舍大裘』八言聯」，見書一231，款云「壬子長夏」，循例作六月。

　　「為清如題項聖謨《溪山無盡圖》手卷」，於拍場拍品檢得缶翁款云「壬子長夏」。[150]

（5）秋。此條宜併入「九月」後「秋」一條。

（6）八月初一。「生日，作《自壽》《流光忽忽六十九》詩志之。」《自壽》詩見《缶廬詩》卷五，[151]「流光忽忽六十九」為第九句，不應用書名號。如需括注，應括注首句為「《自壽》（前身定與范叔厚）」。

（7）秋。「在杭，為諸宗元繪《梅花圖》并題」，全集未收此作，檢得款云「壬子初冬」，且畫中無「在杭」消息。[152]

　　「篆書《壬子題名》橫披」，見書一235，開首即云「壬子大雪節」。此條與「十月廿九」條後半為同一事。

（8）立冬先兩日。「繪《靈石圖》軸并題」，見繪二82，作於「先立冬三日」。

（9）十月。「為沈汝瑾繪《木蓮圖》并題」，全集未收此作，於拍場拍品檢得，缶翁所繪似為木蘭花。所題詩與玉蘭柱石立軸（繪二24）同，而又別有消息，錄於下：

風過影玲瓏，簾開雪未融。色疑來蜀後，光欲奪蟾宮。不夜雲歸晚，無瑕玉鑄宮。青蓮真〔失〕計，貪賦鼠姑紅。詩不知何

150 上海朵雲軒拍賣有限公司「2003秋季藝術品拍賣會」古代書畫專場，1060號拍品，辛巳年（1641）作溪山無盡手卷，設色紙本。雅昌拍賣：https://auction.artron.net/paimai-art24050160/。

151 吳昌碩：《吳昌碩詩集》，上海：華東師範大學出版社，2009年，第126頁。

152 吳昌碩：《吳昌碩彩墨精選》，臺北：藝術圖書有限公司，1995年，第75頁。

人手筆,錄此補空。石友先生正腕。壬子十月,客海上去駐隨緣室,安吉吳昌碩。[153]

缶翁於玉蘭畫上多題此詩,由此可知非缶翁之詩。此畫此前上拍,其他拍場有作《玉蘭圖》者,[154]未知何故後來認作木蓮。

(10)十一月十二。據周慶雲輯《壬癸消寒集》,[155]本日壬子消寒第一集「同題人」中,漏汪洵一人。

(11)十一月廿五。本條所記消寒第二集,不在本日,而在二十一日。繆荃孫日記本日謂「作消寒第二集詩」,而二十一日未記,[156]或以此致誤。劉承幹二十一日記:「是日為消寒第二集,輪予司會,醉愚附焉。」繆氏日記未及之原因,乃「邀而未至」。[157]照此來看,「同題人」中也可能有未與會者。

(12)十一月。「偕黃山壽、何維樸、汪洵題詩合一扇面《題石濤畫》」,於拍場拍品檢得,依次為黃山壽「石室先生清興動」一首,款「壬子冬仲」;何維樸錄吳嵩梁「小春山意暖」一首;

153 西泠印社拍賣有限公司「2011春季拍賣會」中國書畫海上畫派作品專場,2285號拍品,1912年作木蓮圖立軸,水墨紙本。雅昌拍賣:https://auction.artron.net/paimai-art0004482285/。

154 上海東方國際商品拍賣有限公司「2010年春季拍賣會」中國書畫一專場,0125號拍品,1912年作玉蘭圖立軸,水墨紙本。雅昌拍賣:https://auction.artron.net/paimai-art66730125/。北京榮寶拍賣有限公司「2006春季大型藝術品拍賣會」中國書畫(二)近現代名家專場,0444號拍品,1912年作玉蘭立軸,水墨紙本。雅昌拍賣:https://auc tion.artron.net/paimai-art39770444/。

155 《壬癸消寒集》及後文《甲乙消寒集》、《淞濱吟社集》、《晨風廬唱和詩存》、《晨風廬唱和詩續集》,均為晨風廬叢刊本。

156 繆荃孫:《繆荃孫全集·日記》第3冊,南京:鳳凰出版社,2014年,第228頁。

157 劉承幹:《求恕齋日記》第2冊,北京:國家圖書館出版社,2016年,第455頁。

汪洵「米老詩帖」一首；缶翁「題石濤畫」一首。[158]除黃山壽
外，其餘款中均無時間，四詩中只有缶翁一首為題石濤畫。

（13）壬子為「兩頭春」，第二個立春在臘月廿九，卻列於「十二月
十三」與「十二月十九」之間。

（14）十二月初八。據《壬癸消寒集》，本條所記為消寒第四集，非第
三集。「先赴劉承幹堅匏盦，然後移師聽邠館，咏臘八粥」，未
知何據。劉氏本日所記云：「二句半鐘，偕醉愚至麥根路錢聽
邠家。蓋是日為消寒第四集，聽邠、子頌兩先生司社也。」[159]
並無缶翁先至其處之記載。

（15）十二月十三。據劉承幹日記，本條所記應為「補行消寒第三
集」，而非第四集。[160]

（16）十二月十九。此條消寒第五集「同題人」中，「錢溯者」應為
「錢溯耆」。「同題人」後，「繆荃孫、汪洵」兩人前似應有「主
人」二字。

（17）除夕。「消寒第六集。有和蘇軾《岐王歲暮詩三首（饋歲、別
歲、守歲）》」，「岐王」當作「岐山」，東坡原題為「岐下」，其
意相當。坡公詩題頗長，此處似可作「和蘇軾岐山歲暮詩三首
（饋歲、別歲、守歲）」。繆荃孫此日「撰饋歲、別歲、守歲
詩，用坡公原韻」，而無消寒集之記。[161]

（18）十二月。此前「十一月」後另有「十二月」一條。
　　　「為博軒繪《蘭石圖》」，全集未收此作，於拍場拍品檢

158 上海鴻海商品拍賣有限公司「2008冬季藝術品拍賣會」古調今韻中國傳統書畫專
　　場，0200號拍品，1912年作行書詩四首扇面，設色紙本。雅昌拍賣：https://auction.
　　artron.net/paimai-art57380200/。

159 劉承幹：《求恕齋日記》第2冊，北京：國家圖書館出版社，2016年，第469頁。

160 劉承幹：《求恕齋日記》第2冊，北京：國家圖書館出版社，2016年，第474頁。

161 繆荃孫：《繆荃孫全集・日記》第3冊，南京：鳳凰出版社，2014年，第234頁。

得，「博軒」當作「磚軒」，[162]即前文所及求題「千秋萬歲長樂未央磚」者。本表甲寅年（1914）人日有「為磚軒繪《鍾馗圖》并題」。

「為沈瑜慶繪《清影圖》」，全集未收此作，於拍場拍品檢得缶翁款云：「清影，清影，月冷夜涼人靜。建侯先生正畫。壬子歲寒，老缶。此畫誤書款字，不欲再作。槐堂鑒家賞其冷趣，索之以去。嗜痂之癖，此老得之矣。缶又書。」[163]沈氏似未有「建侯」、「槐堂」之字號，應非其人。陳師曾號槐堂，未知是否其人。

「為施為繪《菊石圖》并題」，前文已及，施氏卒於一九〇四年，應非其人。全集未收此作，於拍場拍品檢得作於「壬子冬仲」。上款亦為「振夫仁兄」，[164]則前文所及甲辰六月之《和氣生春圖》應非為施為所作。

「為潘季生篆書『郭人漁子』七言聯。」此聯見書一234，「郭」應為「高」。

「為田口米舫篆書『候先生之室』五字墓碑銘。」。「候」似應作「侯」，「侯先生之室」或為米舫之居室，應非墓碑銘。

「題兩罍拓片」，表述不夠準確。於拍場拍品檢得此件僅為其中一件「齊侯罍拓本」屏軸，銘文上方右側，缶翁題云：

162 蘇州市吳門拍賣有限公司「2011年秋季大型藝術品拍賣會」中國名家書畫專場，0349號拍品，1912年作幽蘭圖立軸，設色紙本。雅昌拍賣：https://auction.artron.net/paimai-art5010440349/。

163 浙江長樂拍賣有限公司「2012年秋季藝術品拍賣會」中國書畫藝術品專場——黃賓虹《神州國光》專題，0372號拍品，壬子年（1912）作清影立軸，設色紙本。雅昌拍賣：https://auction.artron.net/paimai-art5028360372/。

164 廣州華藝國際拍賣有限公司「2009年冬季拍賣會」中國書畫專場，1062號拍品，1912年作菊石立軸，設色紙本。雅昌拍賣：https://auction.artron.net/paimai-art61901062/。

同治初，客吳中吳氏抱罍室，與兩罍共晨夕。筆墨之暇，摩挲不失手。其時罍拓已不可多得，蓋罍口小而腹絕大，文在腹中，氈蠟未易施之。是拓甚為精湛，歲暮多興，爰補折枝數莖。取樂而已，非好古也。壬子歲杪，吳昌碩。[165]

則齊侯罍上之折枝梅花，亦為缶翁所繪。

（19）冬。「為綬餘作《富貴神仙圖》并題」，全集未收此作，於拍場拍品檢得「綬餘」當作「綬余」。[166]

46.民國二年，癸丑年（1913），七十歲。

（1）正月十一。據《壬癸消寒集》，消寒第七集之「同題人」，尚有吳昌言。

（2）正月。「為樂齋篆書『遇酒坐禪』七言聯」，全集未收此作，於拍場拍品檢得「樂齋」當作「巽齋」。[167]而其前「雨水」條下「又為沈曾植篆書『柳陰花宮』六言聯」，見書一238，以上款「巽齋」斷為沈氏。

　　「行書《論衡山書》軸」，即行書題跋立軸（書一239）。

　　其後又列「有《論衡山書》」，疑為一事。

　　「題《兩罍拓片》」，表述亦不夠準確，且書名號亦不必。

165 上海朵雲軒拍賣有限公司「2013春季藝術品拍賣會」雙雨山館藏珍專場，0603號拍品，吳昌碩等題齊侯罍拓本。雅昌拍賣：https://auction.artron.net/paimai-art50358 60603/。

166 北京卓德國際拍賣有限公司「2012年周年慶藝術拍賣會」中國書畫（二）專場，2365號拍品，1912年作富貴神仙立軸，紙本。雅昌拍賣：https://auction.artron.net/paimai-art0014792365/。

167 上海工美拍賣有限公司2003年春季藝術品拍賣會・中國近現代書畫專場，0026號拍品，癸丑年（1913）作篆書七言對聯，紙本。雅昌拍賣：https://auction.artron.net/paimai-art21080026/。

此件所題為兩罍軒之另一罍，缶翁題跋位置與前文之「齊侯罍
拓本」屏軸同，罍上折枝則為秋菊。[168]

（3）二月初二。「應潘飛聲之約，赴杏花樓宴；初九，偕許湘祥、
周慶雲等設席奉謝。沈焜、商言志、衛桐禪、劉承幹同集」，
《晨風廬唱和詩存》卷二載周慶雲兩詩，《二月二日，蘭史携姬
人月子至杏花樓宴客。到者為許狷叟、吳苦鐵、沈醉愚、商笙
伯、衛桐禪、劉翰怡及予共九人，即席分韻，予得「管」
字》，《二月九日，狷叟、倉碩、醉愚、翰怡與予設席奉答蘭史
及其夫人月子，復丁陪坐。分韻得「花」字》，則沈、劉二人
亦在初九「設席奉謝」之列。商、衛二人係據初二之集推測，
並無詩作；復丁即劉炳照，存詩一首。

（4）花朝。前已云「消寒第九集，有詩」，「同題人」中又有「吳俊
卿」。

（5）上巳。據《淞濱吟社甲集》，淞社第一集之「同題人」中，漏
首唱者沈守廉。

（6）三月十二。「西泠印社經批復成立」，「批復」應作「批覆」。

（7）三月。「為楊兆鋆篆書『須圃』橫披」，見書一245，作於三月
十日。

（8）春。「在杭晤冒廣生，為之刻『鶴翁長壽』」，「鶴翁長壽」應為
「鶴公長壽」。[169]

（9）四月初八。誤以淞社第三集為「應劉炳照邀」，其實劉氏只是
該集首唱者。劉承幹日記云：「昨與湘舲磋議，決定為淞社。

168 上海朵雲軒拍賣有限公司「2013春季藝術品拍賣會」雙雨山館藏珍專場，0604號
拍品，吳昌碩等題齊侯罍拓本。雅昌拍賣：https://auction.artron.net/paimai-art50358
60604/。

169 西泠印社：《第四屆「孤山證印」西泠印社國際印學峰會論文集》上冊，杭州：西
泠印社出版社，2014年，第485頁。

即以徐園修禊為首集，展上巳次之，今為第三集。以自社集以來，未經西酌，特於今日假座一家春，補前此所未有。」[170]本條「劉承幹一家春之約」與淞社第三集實為一事，兩處「陸樹蕃」當作「陸樹藩」。

（10）四月。該條白文「雙忽雷閣內史書記童嬛柳嬚掌記印信」見篆一193，款云「暮春之初」，是為三月。

（11）五月杪。「繪《清供圖》軸」，見繪二89。本條此後除「繪《葫蘆圖》軸」見繪二96，款亦謂「癸丑五月杪」，餘者皆非「五月杪」所作。

「繪《梅菊圖》軸」，見繪二90，款云「癸丑夏仲」。

「繪《設色葫蘆圖》軸」，見繪二91，款云「癸丑五月」。

「為公威繪《菊石圖》」，全集未收此作，於拍場拍品檢得款云「癸丑夏仲」。[171]

「為楊寶鏞繪《榴花菖蒲》扇面」，全集未收此作，於拍場拍品檢得款云：「擬趙無悶設色。序東仁兄大雅屬寫。癸丑五月吳昌碩。」[172]

（12）五月。「為辛盤篆書繪《芭蕉枇杷圖》」，乍看似衍「篆書」二字。檢得有上款為辛盤，作於「癸丑夏五月」之篆書大道華章五言聯（書一250），則應改作：「為辛盤篆書大道華章五言聯，繪《芭蕉枇杷圖》。」

170 劉承幹：《求恕齋日記》第3冊，北京：國家圖書館出版社，2016年，第97頁。

171 上海國際商品拍賣有限公司「2005春季藝術品拍賣會」中國書畫（二）專場，0292號拍品，1913年作菊花立軸。雅昌拍賣：https://auction.artron.net/paimai-art32100292/。

172 中國嘉德國際拍賣有限公司「中國嘉德2003秋季拍賣會」中國扇畫專場，0799號拍品，癸丑年（1913）作花卉扇面，設色紙本。雅昌拍賣：https://auction.artron.net/paimai-art23580031/。

「行書『吳嘉紀四』詩團扇」，似應作「行書吳嘉紀四詩團扇」。吳嘉紀，號野人，江蘇東台人。行書吳野人先生詩團扇（書一253）錄詩五首，且作於六月五日，此條或另有一扇。

（13）六月望。「繪《四季花卉》四條屏」，如指四季花卉四條屏（繪二97-100），則款中未見望日之記：繪二97、98款署六月，繪二99款云「癸丑六月朔」，而繪二100未署時間。

（14）「七月三十（八月三一）」，括注應作「八月三十一日」。

（15）八月既望。「繪《山茶花》冊頁」，見繪二104，作於「癸丑中秋夕」。

「為敬予繪《設色杏花圖》軸并題」，見繪二103，作於「癸丑八月幾望」。

（16）八月杪。「為施為繪《叢竹圖》并題」，又「為施為篆書《袖雲軒一絕句》軸」，前文已及，施氏卒於一九〇四年，應非其人。

（17）「九月十八（十月十七日）展重陽，淞社第七集，分咏上海古跡應天泉、龍華塔、滬瀆壘、最閑園、露香園、玉泓館六題」。「九月十八」應為「九月十九」，括注之西曆不誤。繆荃孫日記十九日有：「偕錢聽邠舉行淞社，到者廿二人。」[173]劉承幹十九日日記云：「復至華慶園，應繆筱珊、錢聽邠淞社第八集展重陽之招。題為咏淞社古跡應天泉、龍華塔、滬瀆壘、最閑園、露香園、玉泓館，不拘體、韻。」[174]以淞社古跡作上海古跡，失於寬泛，且將「滬瀆壘」誤作「滬讀壘」。據《淞濱吟社甲集》，此集非七亦非八，而為第六集；「同題人」中漏首唱劉炳照；缶翁與同題諸人均賦詩六題，則「分咏」之說，亦似不甚妥帖。

173 繆荃孫：《繆荃孫全集·日記》第3冊，南京：鳳凰出版社，2014年，第278頁。

174 劉承幹：《求恕齋日記》第3冊，北京：國家圖書館出版社，2016年，第266頁。

（18）九月。「題《董文敏書天馬賦》」，見書一255。「為英人史德匿
君藏品影本作序。」

　　　　秋。「行書《題董其昌書天馬賦》詩橫披。」

　　　　十月朔。「為史德匿《中華名畫・史德匿藏品影本》撰序
（正本）。」

　　　　題董其昌《天馬賦》，尚可理解兩處為不同的書作，或一
為作詩、一為作書。行書自作詩橫披（書一255）即為題「董
文敏書天馬賦」，款云「癸丑秋」。

　　　　而有關史德匿，據括號內「正本」兩字，九月、十月兩次
史德匿藏品影本之序，難道是一為副本，一為正本？行文未免
太過含混。

（19）十月。「繪《壽石圖》軸」後又有「為安田繪《壽石圖》并
題」，未知是否一事。

　　　　「為仲恕篆書『小獵多涉』八言聯」，全集未收此作，於
拍場拍品檢得款云「癸丑冬仲」，是為十一月。[175]

（20）十一月廿七。本條所記淞社之集，「同集」宜作「同唱」。因所
列為作詩者三人，而據繆荃孫所記有「十人主盟」。[176]

（21）十一月廿八。「徐慶坻」應為「吳慶坻」。

（22）十二月十九。此條「沈增植」當作「沈曾植」。

（23）十二月。「繪《盧橘圖》軸并題」，「盧橘」宜作「盧橘」。似指
盧橘立軸（繪二115），作於「癸丑冬」，上款「樹屏仁兄」。

　　　　「為吳納士篆書『田父散人』七言聯」，見書一261，
「納」為「訥」之誤。

175 敬華（上海）拍賣股份有限公司「2017春季藝術品拍賣會」賦骨──文化政要書畫專
　　場，0941號拍品，癸丑年（1913）作篆書八言聯，紙本。雅昌拍賣：https://auction.
　　artron.net/paimai-art5107790941/。

176 繆荃孫：《繆荃孫全集・日記》第3冊，南京：鳳凰出版社，2014年，第289頁。

（24）是年。「為華都篆書『游魚高華』八言聯」，全集未收此作，於
拍場拍品檢得此聯，粗陋不堪，令人一瞥直欲作三日嘔。[177]

47.民國三年，甲寅年（1914），七十一歲。

（1）元宵前三日。「為田明德篆書『師米齋』三字額并題」，「師米
齋」為常熟沈煦孫之齋號。缶翁跋云：「成伯仁兄好古好潔，有
海岳外史之風，屬書『師米』二字顏其齋。他日重游虞山，當
至此齋中，品所藏金石，作抵掌談。不啻與顛翁相對，亦一樂
也。甲寅元宵前三日，安吉吳昌碩老缶。」[178]田、沈二氏均有
成伯之字，以此致誤。

（2）正月杪。「繪《布袋和尚圖》軸并題」，見繪二118，作於「孟
陬月」，未見「杪」字。

「繪《壽佛圖》軸并題」，見繪二120，款云「春王正月」。

「繪《達摩渡江圖》軸并題」，見繪二121，作於「孟春」。

「繪《設色葫蘆圖》軸并題」，見繪二122，作於「初
春」，有上款謂「雅初先生」。

「為雅初繪《清秋圖》并題」，與前件實為一事，見《吳
昌碩作品集》，因彼處題作「清秋圖軸」而誤認為另一畫。[179]

「繪《水仙老石圖》軸并題」，見繪二123，款云「初春」。

「繪《筐菊》冊頁」，見繪二124，款云「甲寅二月」。

「繪《千年桃實大於斗圖》軸」，見繪二127，款云「甲寅
春仲」。

177 上海國際商品拍賣有限公司「2006春季藝術品拍賣會」中國書畫第一專場，0078
號拍品，書法，對聯。雅昌拍賣：https://auction.artron.net/paimai-art39620078/。

178 晉歐：《吳昌碩匾額書法集》，杭州：西泠印社出版社，2014年，第32頁。

179 《吳昌碩作品集——繪畫》，上海：上海人民美術出版社，杭州：西泠印社，1986
年，第56頁。

「為白石六三郎篆書『君子若鐘』四字額」，全集未收此作，於拍場拍品檢得款云「甲寅初春」。[180]

（3）花朝。「為呂萬繪《杜鵑花圖》并題」，見繪二126，作於「甲寅二月」，未言花朝。

「為陶薦廉行書《明陶元輝中丞遺集》冊頁」，「陶薦廉」當作「陶葆廉」，亦作於「甲寅二月」。[181]

「為趙雲壑篆書『雲臥雪釣』四言聯」，亦作於「甲寅二月」。[182]

（4）三月十七。「為王震刻『能事不受相促迫』印」，此印見篆一200，作於「甲寅穀雨」，即後一條三月廿六。

（5）三月。該條朱文「葛書徵」一印見篆一199，款云「初春」，非三月。

（6）春。此條「《蘆桔夏熟圖》」，「蘆桔」宜作「盧橘」。

（7）立夏後二日。「章梫赴青島，有詩送行」，《淞濱吟社乙集》所載繆荃孫首唱第一首詩有「後二日立夏」小注，此係誤解其意。繆氏立夏前二日即四月初十日記可證：「還《我聞室賸藁》、胡母志銘、送章一山詩，與劉翰怡。」[183]但其作詩之日，未必是章氏赴青島之日。

（8）小滿。「繪《芭蕉海棠圖》軸」，見繪二135，款云「甲寅四

180 西泠印社拍賣有限公司「2011春季拍賣會」西泠印社部分社員作品專場，0016號拍品，1914年作篆書君子若鐘橫披，綾本。雅昌拍賣：https://auction.artron.net/paimai-art0004400016/。

181 上海市書法家協會：《海派代表書法家系列作品集・吳昌碩》，上海：上海書畫出版社，2006年，第115頁。

182 《吳昌碩作品集——書法篆刻》，上海：上海人民美術出版社，杭州：西泠印社，1984年，第25頁。

183 繆荃孫：《繆荃孫全集・日記》第3冊，南京：鳳凰出版社，2014年，第316頁。此處標點原作：「還《我聞室賸藁》、胡母志銘。送章一山詩與劉翰怡。」

月」。

　　「為趙雲壑繪《青菜圖》軸并題」，見繪二139，款云「甲
寅四月維夏」。

（9）四月杪。「淞社第十五集題咏周慶雲為母董夫人建塔杭州理安
寺」，據劉承幹日記，淞社第十五集在四月十四日。[184]此日章
一山亦在座。

（10）四月。「為丁葆元繪《竹梅圖》并題」，全集未收此作，於拍場
拍品檢得款云「葆元仁兄」，[185]則斷非丁氏。就算丁氏不曾保
舉吳氏任安東令，缶翁也不會直呼其名，與丁氏之晚輩丁乃昌
信札上款可證。

　　「為碩文篆書『淖荤日射奔』七言聯」，「淖荤」為「潮
乘」，前文已及。「奔」字則不知從何而來，此作見書一280，聯
中並無此字。

　　「為趙雲壑購得舊作（乙巳）《壽桃圖》題款以賀其四十
壽」，表述不清，易生歧義。全集未收此作，檢得其款云「子
雲大弟購得此幀」，[186]是為趙氏所購。

（11）五月朔。「題王震《硃筆鍾進士圖》，又為之署檢」，於拍場拍
品檢得，王氏作於「五月朔日」，但缶翁款僅云「甲寅五月」。
「又為之署檢」，亦不知何意。[187]

184　劉承幹：《求恕齋日記》第3冊，北京：國家圖書館出版社，2016年，第435頁。

185　北京保利國際拍賣有限公司「2014春季拍賣會」墨影呈祥——中國近現代書畫專
　　場，1665號拍品，1914年作竹外一枝斜更好鏡心，設色紙本。雅昌拍賣：https://
　　auction. artron.net/paimai-art5052201665/。

186　王辛大：《吳昌碩作品集》（續編），杭州：西泠印社出版社，1994年，第85頁。

187　上海天衡拍賣有限公司「2011秋季拍賣會」舊時明月——海派繪畫精品專場
　　（三），0162號拍品，甲寅（1914）年作鍾馗圖立軸，設色綾本。雅昌拍賣：https://
　　auction.artron.net/paimai-art5014790162/。

（12）端午。「繪《潑墨荷花圖》軸并題」，見繪二140，作於五月六
　　　日。

（13）五月廿二。「撰《西泠印社記》並篆書軸」，見書一282，係冊
　　　頁。

（14）五月。「為葛昌楹製『葛昌楹印』『晏廬』二方」，均見篆一
　　　203，後一印作於夏至。
　　　　　　「又製『自賞』『滄英』『安廬』三方」，後兩印均見篆一
　　　204，分別作於「長至」、「長至後三日」。

（15）閏五月杪。本條僅「篆書『雌節』扇面」一句，其後漏點句
　　　號。本表多有「并題」兩字，此處無之，翻覺清爽。

（16）六月十六。「繪《珊瑚鐵網圖》軸」，見繪二146，款云「甲寅
　　　長夏」。
　　　　　　「繪《潔玉清香》橫披」，見二148，款亦云「甲寅長夏」。

（17）六月。「為況周頤《東海漁歌》題」，缶翁所題為書名四字。
　　　《東海漁歌》為顧太清詞集，況氏刪校者。

（18）夏。「為咏深《紅梅圖》并題」，「咏深」後宜加「繪」字。款
　　　云「盛夏」，宜作六月。
　　　　　　「為丁有煜繪《墨梅壽石圖》」，丁氏卒於一七六四年，[188]
　　　斷非此人。此圖或即《海上名家繪畫選集》所收「墨梅圖
　　　軸」，以上款「介堂先生」而誤作丁氏。[189]
　　　　　　「為醉樵臨《石鼓》并題」，見書一295，款云「甲寅六
　　　月」。

188 江蘇省地方志編纂委員會編：《江蘇省志‧人物志（三）》，南京：鳳凰出版社，
　　2008年，第1156頁。
189 易蘇昊、樊則春、滕惠如：《海上名家繪畫選集》第2冊，北京：長城出版社，
　　2004年，第80頁。

「為汪璟隸書『美玉古書』五言聯」，全集未收此作，於
拍場拍品檢得作於「甲寅六月」。上款謂「玉泉仁兄大雅」，[190]
而汪璟無此字號，且卒於一八九一年，斷非其人。另有江璟字
玉璟者，亦無與缶翁交往實證。

（19）八月。據《淞濱吟社乙集》，淞社第十八集「同題者」中，「惲
毓珂」後漏「惲毓齡」，「李嶽瑞」宜作「李岳瑞」。

（20）九月初七。「白石六三郎在六三華園翯松樓為之舉辦個人書畫
展覽，有詩志之」，「六三華園」即六三花園，一般作六三園。
所謂「有詩志之」，即《缶廬詩》卷七《六三園宴集，是日翯
松樓盡張予書畫，游客甚盛》。[191]全集一味將「花」作「華」
之彆扭，於此可見一斑。

（21）重陽。淞社第十九集之「果香園」，當作「菜香圃」。[192]

（22）九月。該條白文「當湖葛楹書徵」見篆一206，款僅云「甲寅
秋」。

「繪《古茶花圖》軸」，見繪二161，款亦僅云「甲寅
秋」。

「繪《墨蟹圖》軸」，即墨蟹冊頁（繪二162），作於「甲
寅秋」。

「周慶雲編集壬子、癸丑兩年海上消寒詩篇為《晨風廬唱
和詩存》，缶翁為之篆書題端」，當為《壬癸消寒集》，書名為沈
守廉楷書。缶翁所題之《晨風廬唱和詩存》，不止此兩年之詩。

190 上海國際商品拍賣有限公司「2006年秋季藝術品拍賣會」中國書畫（一）專場，
0356號拍品，1914年作書法，對聯。雅昌拍賣：https://auction.artron.net/paimai-
art434303 56/。

191 吳昌碩：《吳昌碩詩集》，上海：華東師範大學出版社，2009年，第160頁。

192 繆荃孫：《繆荃孫全集・日記》第3冊，南京：鳳凰出版社，2014年，第342頁。劉
承幹：《求恕齋日記》第4冊，北京：國家圖書館出版社，2016年，第70頁。

（23）「小雪（十一月二十三日）」，應為十一月二十二日。

（24）「十月幾望（十二月二日）」，或「幾望」為「既望」之誤，或西曆為十一月三十日。

　　　　「為藹庵繪《踏雪尋幽》圖」，全集未收此作，檢得款云「甲寅初冬」。[193]

　　　　「為沈守謙繪《雪意圖》」，全集未收此作，於拍場拍品檢得，缶翁款云「甲寅初冬」。[194]

　　　　「繪《天竹圖》軸并題」，如指天竹立軸（繪二164），則作於「甲寅孟冬之月」。

　　　　「題王震《古木寒鴉圖》」，於拍場拍品檢得此作，畫上僅有缶翁款云「甲寅十月」。[195]

　　　　「為冒廣生輯《冒氏潛徵錄》跋」，「徵」當作「徽」。《冒鶴亭先生年譜》僅云「十月」，並無日期。[196]

（25）十一月初四。此條「陶薦廉」當作「陶葆廉」。消寒第一集「同預者」，主人與缶翁而外，所舉八人只是有詩之人，似宜於八人後加一「等」字；或如此後數集，稱作「同題者」較為妥帖。諸詩俱載《甲乙消寒集》，惲毓齡詩中有「瀛州仙侶數十八」，而繆荃孫日記謂「到者十六人」，[197]未知孰是。

193　鴻禧藝術文教基金會：《三石選集》，1990年，第56號。

194　北京保利國際拍賣有限公司「北京保利2019春季拍賣會」中國近現代書畫（二）專場，2311號拍品，1914年作雪意立軸，水墨紙本。雅昌拍賣：https://auction.artron.net/paimai-art5149902311/。

195　中國嘉德國際拍賣有限公司「嘉德四季第二十二期拍賣會」中國書畫（九）專場，1590號拍品，甲寅年（1914）作古木寒鴉立軸，紙本。雅昌拍賣：https://auction.artron.net/paimai-art66181590/。

196　冒懷蘇：《冒鶴亭先生年譜》，上海：學林出版社，1998年，第187頁。

197　繆荃孫：《繆荃孫全集·日記》第3冊，南京：鳳凰出版社，2014年，第350頁。

（26）十一月十四。「赴繆藝風醉漚齋消寒第二集，題湯熙畫冊」，本集諸詩亦載《甲乙消寒集》，缶翁詩稿又見致沈汝瑾札（文一111左），字詞略有不同。「繆藝風醉漚齋」連書，易滋誤解為繆荃孫之書齋，「醉漚齋」實為川菜館之名。「湯熙」當作湯貽汾；據戴啟文詩題，畫冊亦非一人所作，為「湯貞愍夫婦子女合作畫冊」。劉炳照第三詩末注云：「冊凡五葉，公畫山水，夫人畫蔬果，子綏名、祿名畫花卉，女嘉名畫美人。款署子固，不知何許人也。」各人所繪及上款，交代得清清楚楚。本表誤以為「湯熙」，或與此詩中小注有關：「近世鑒藏家湯、戴并稱，戴謂文節公熙也。」硬是將戴熙的名字按到了湯貽汾頭上。「同預者」中，「瑾毓珂」當作「惲毓珂」；主人「繆荃蓀」，當作「繆荃孫」。

　　「西泠印社出版《缶廬印存三集)》。葛昌楹為之序。吳隱題詞二絕」，「三集」後衍括號之右半部。葛氏之序作於「上元甲寅冬仲」，吳氏題詞未署日期，[198]繫於「十一月十四」，未知何據。

　　「長尾雨山歸國，為其隸書『漢磚齋』三字額」，款云「甲寅冬仲」。[199]

　　「為王曉賚行書《松嶺望雲圖》《題釋迦出山像》《即席》《自題行看子》四詩四條屏」，見書二11，僅第二屏署有「冬仲」。

（27）十一月。「繪《歲寒姿圖》軸」，見繪二170，款云「甲寅冬

198 李仕寧：〈所見吳昌碩印譜解題〉。見中國書法家協會：《且飲墨瀋一升：吳昌碩的篆刻與當代印人的創作》，上海：上海書畫出版社，2018年，第349-350頁。

199 林樹中：《吳昌碩年譜》，上海：上海人民美術出版社，1994年，第67頁。係引自日本講談社《吳昌碩》，此處未核對原著。

日」。

　　「為嘯廬篆書『執持嗣翰』八言聯」，「嗣」或為「辭」。

（28）小寒。「為副島繪《雪夜訪戴圖》并題」，見繪二166，款云
「甲寅冬仲」。

（29）十二月。「為題雪鳳其《仕女圖》，此圖見於拍場，為「雪
鳳」所繪，[200]宜作「為雪鳳題其《仕女圖》」。

　　「為葛昌楹製『書徵』一方」，印見篆一209，款云「冬
仲」，則為十一月。

　　「製『徐麃』一方」，印見篆一210，括注云「葛昌楹款、
吳石潛刻略，據款所記吳昌碩甲寅冬日作」，[201]並未言明月
分。

　　「繪《梅梢春雪活火煎》冊頁」，見繪二171，款云「甲寅
冬」。

　　「繪《竹林高隱圖》軸并題」，見繪二172，款亦云「甲寅
冬」。

　　「為奧山行書《歸舟》詩軸」，全集未收此作，於拍場拍
品檢得作於「甲寅冬」。[202]此作細看略有肥俗之嫌，「冬」字極
生硬。

　　「行書《平山堂》詩軸」，見書二14，款亦云「甲寅冬」。

　　「又行書自作詩軸」，或指書二15，款亦云「甲寅冬」。

200 上海崇源藝術品拍賣有限公司「2011年金秋大型藝術品拍賣會」海上舊蘿（七）專
　　場，0450號拍品，仕女圖立軸，設色紙本。雅昌拍賣：https://auction.artron.net/
　　paimai-art5008190450/。

201 二〇一八年版中，此兩印另列於「冬」一條，則白文「徐麃」不誤。

202 中國嘉德國際拍賣有限公司「中國嘉德2009秋季拍賣會」中國近現代書畫（一）
　　專場，0814號拍品，甲寅年（1914）作行書七言詩立軸，水墨綾本。雅昌拍賣：
　　https://auction.artron.net/paimai-art61200814/。

48.民國四年，乙卯年（1915），七十二歲。

（1）元宵。「繪《蒼松圖》軸」，如指蒼松立軸（繪二178），則作於正月十四。

（2）驚蟄。「為潘飛聲行書《飲六三園》《飲秦錄事家贈粟香得風字》《聽東妓鼓琴》《長尾雨山東歸賦此贈之》《離亂》五詩軸。為潘飛聲行書《長尾雨山東歸賦此贈之》《離亂》《蘇閣說劍圖》《查氏銅鼓堂漢印殘本》四詩軸」，前一件全集未收，於拍場拍品檢得，《聽東妓鼓琴》誤作《聽東坡妓鼓琴》，字甚劣，疑為贗鼎。[203]後一件見書二18。

（3）正月。「為柳寶詒篆書『小囿平田』七言聯」，前文已及，斷非柳氏。

（4）花朝。「又為之題《翁楊兩先生手札》簽（附二札）」，括號及內容均不必。

（5）二月朔。本條消寒第八集「同預人」，亦宜作「同題人」。

（6）二月十八。本條之消寒第九集或亦據繆荃孫日記，原稿　為「劉翰怡約消寒末會」，[204]標點整理本誤作「劉翰怡約消寒，未會」。[205]本表未襲其誤，特為表出。

（7）二月廿七。「午赴鄭孝胥之宴。宴畢約太夷於小有尺」，「小有尺」當為「小有天」。鄭孝胥所記云：「宴李季皋、李梅庵、劉錫之、吳倉碩、諸貞壯、陳介庵、姚賦秋、吳鑒泉。赴燕慶園李蘭舟之約，又赴小有天吳倉碩之約。」[206]至於午間抑或晚

203 上海國際商品拍賣有限公司「2007年春季藝術品拍賣會」中國書畫專場，0155號拍品，1915年作書法立軸。雅昌拍賣：https://auction.artron.net/paimai-art46530155/。

204 繆荃孫：《藝風老人日記》第7冊，北京：北京大學出版社，1986年，第2823頁。

205 繆荃孫：《繆荃孫全集·日記》第3冊，南京：鳳凰出版社，2014年，第373頁。

206 勞祖德：《鄭孝胥日記》第3冊，北京：中華書局，1993年，第1557頁。

間，並未交代。「宴畢」約鄭孝胥，則尚在情理之中。

　　「題王震《墨痕花香圖》」，此作見拍場，缶翁題「乙卯春仲」。[207]

（8）二月杪。「蘆桔」宜作「盧橘」。

（9）二月。此條有「為樓邨篆書『流水斜陽』六言聯」兩處，或是重複。

（10）春。「為程家檉繪《紅荷圖》扇面」，程氏以反袁於一九一四年就義，必非其人。全集未收此作，於拍場拍品檢得，款云：「潤生大弟屬，乙卯春仲，老缶昌碩。」[208]此人或是貝潤生，詳見下文。既謂「春仲」，應移置「二月」條下。

（11）四月。「繪《峰巒蒼林圖》軸」，見繪二199，作於望日。

（12）五月廿五。「洪振爾」當作「洪爾振」。

（13）五月。「為田明德繪《一葦渡江圖》并題」，前文已及，當為沈煦孫。全集未收此作，於拍場拍品檢得上款亦為「成伯仁兄」。[209]

（14）六月。「商志言」，應為「商言志」。

　　「諸宗元東京訪得先祖翁晉先生《玄蓋副草》」，「先祖」前宜加「缶翁」。

　　「繪《溪橋尋詩圖》軸」，見繪二208，款僅云「夏日」。

207　佳士得香港有限公司「2008年春季拍賣」會中國近現代書畫專場，0861號拍品，1915年作墨痕花香立軸，設色紙本。雅昌拍賣：https://auction.artron.net/paimai-art52960861/。

208　上海工美拍賣有限公司「2012秋季拍賣會」中國書畫一專場，0010號拍品，1915年作紅荷圖扇面軸，設色紙本。雅昌拍賣：https://auction.artron.net/paimai-art5028630010/。

209　上海嘉禾拍賣有限公司「2012年秋季藝術品拍賣會」四海集珍──中國近現代書畫專場（一），0127號拍品，1915年作一葦渡江立軸，設色紙本。雅昌拍賣：https://auction.artron.net/paimai-art5028720127/。

「繪《泛舟西湖圖》軸」，見繪二210，款僅云「夏」。

「繪《荷花圖》軸」，見繪二211，款亦僅云「夏」。

「繪《設色葫蘆圖》軸」，見繪二212，款亦僅云「夏」。

「為仁甫作《菜根香》扇面。反面為《六三園即席》《臨雪個畫鹿》二詩」，全集未收此作，於拍場拍品檢得，作於「乙卯夏」，[210]反面與杏花成扇反面（繪二207）僅上款不同。

「題倪田《鍾馗圖》」，於拍場拍品檢得畫上僅有缶翁款云「乙卯夏」。[211]

（15）季夏。此條僅此二字，且以逗號結束。

（16）「立秋後三日（八月十一日），為筱溪題《蒼松圖》并題」，立秋為八月九日，後三日應為十二日；第一個「題」，應作「繪」。

（17）七月十三。「借王仁東寓共宴李瑞清……及王仁東并作東」，王仁東亦作東，「借」字似不甚妥。

（18）七月幾望（八月二十六日）。「繪《菊花》冊頁」，見繪二213，作於「七月既望」，括注之西曆不誤。

（19）七月。「行書自作《題畫》詩軸」，似指書二48，係冊頁。

（20）八月朔。本日為白露，此後於「八月」後又列「白露」一條。

（21）八月。此條之「題王震《黃山壽》」，含混不清，不知所云。

（22）秋。「繪《蓮花圖》軸」，似指繪二222，作於季秋。

「為吳隱篆書《潛泉銘》橫披」，見書二54，款署「秋

210 中古陶（北京）拍賣行有限公司「2015年春季拍賣會」筆底春風——中國書畫專場，3212號拍品，1915年作菜蔬成扇，水墨紙本。雅昌拍賣：https://auction.artron.net/paimai-art0046483212/。

211 西泠印社拍賣有限公司「2013年春季拍賣會」中國書畫海上畫派作品專場，2039號拍品，1915年作鍾馗圖立軸，設色紙本。雅昌拍賣：https://auction.artron.net/paimai-art5036572039/。

季」，似義同季秋。本表「丁巳秋季」所作篆書射虎泛花七言
聯（書二113），即作九月。

（23）十月初五。「同座者有鄭孝胥、朱祖謀、王乃徵、周慶雲、錢
溯耆、綏槃父子與李傳元」，前四處頓號宜作逗號。

（24）十月。「繪《朱變圖》軸」，「變」應為「欒」，畫即朱欒立軸
（繪二230）。

　　　「王震、王傳燾、喬梓《富貴有餘圖》……」，「喬梓」謂
父子，其前之頓號應去，其後宜加「繪」字。

（25）十一月。「繪《蘭菊菖蒲》橫披」，見繪二241，前文已及，
「蘭」似應作「籃」。

　　　「繪《竹林七賢圖》軸」，見繪二242，款僅云「乙卯
冬」。

（26）冬。「為題倪田、程璋《清供圖》記」，「記」可省。

　　　「為李墨香手拓《古鼎插花圖》并題」，見繪二243，宜作
「為李墨香手拓古鼎拓片補插花并題」。或從缶翁所題，易「插
花」為「折枝」。款云「乙卯歲杪」，循例應列於十二月。

（27）十一月十七，「周湘舲約消寒第一席，同座十九人」，[212]《甲乙
消寒集》載缶翁首唱《乙卯消寒第一集，咏靈峰四景》，宜補
入。此後數集，未見缶翁之詩。

49. 民國五年，丙辰年（1916），七十三歲。

（1）元旦。「為王丰鎬製『木堂』一方」，印見篆一221，款云：「丙
辰元旦，刻為木堂先生。老缶年七十三。」本年四月又有朱文
「木堂秘笈」（篆一224），亦無上款，「四月」條下作「為犬養
毅製」，應是同一人。

212 繆荃孫：《繆荃孫全集・日記》第3冊，南京：鳳凰出版社，2014年，第413頁。

（2）正月十九。「偕憚毓齡、毓珂、宗舜年、潘蘭楣同主消寒第八集，預者劉炳照、潘飛聲、白曾然、周慶雲、洪爾振、繆荃孫」，繆氏日記標點整理本所載略有不同：「拜掃葉、蟬飲、汲修三主人。劉翰怡、沈子培、憚季申、瑾叔、宗子戴、吳倉石、潘蘭楣招飲。消寒弟八集，分韻得『正』字。」[213]而劉氏所記甚詳：「是晚消寒第八集，由吳昌碩，宗子戴，憚季申、瑾叔，潘蘭史主席，即在小有天樓上，余詣焉。到者為繆筱珊、洪鷺汀、錢聽邠、劉語石、章一山、楊芷姓、朱念陶、劉聚卿、張石銘、白也詩、周夢坡、沈醉愚、錢履謬、徐積餘、陶拙存及主人而已。」[214]由此觀之，繆氏所記「潘蘭楣」，或是「潘蘭史」之誤。而繆氏日記中，「潘蘭楣」似僅此一見。繆氏日記稿本「沈子培」後空一格，應點作：「拜掃葉、蟬飲、汲修三主人，劉翰怡，沈子培。」[215]本條於「同主」者不誤，而襲繆氏「潘蘭楣」之誤。《甲乙消寒集》中，是集缶翁無詩。

（3）該年立春為二月五日；此處以二月十五為花朝，即三月十八日；春分為三月二十一日。而將「立春後數日」置花朝與春分間。

（4）上巳。「愚園修禊為第廿八集，二十二人。周慶雲主人。分韻杜甫《麗人行》」，「第廿八集」前宜加「淞社」，「分韻」之說亦不確。繆荃孫日記云：「周湘舫約修禊餘愚園淞社，同人畢集，以上巳修禊用杜甫《麗人行》韻。」[216]此處「淞社」當屬下讀。劉承幹因病未赴，卻記有時間，「午後三時，淞社二十

213 繆荃孫：《繆荃孫全集・日記》第3冊，南京：鳳凰出版社，2014年，第429頁。
214 劉承幹：《求恕齋日記》第4冊，北京：國家圖書館出版社，2016年，第409頁。
215 繆荃孫：《藝風老人日記》第7冊，北京：北京大學出版社，1986年，第2929頁。
216 繆荃孫：《繆荃孫全集・日記》第3冊，南京：鳳凰出版社，2014年，第435頁。

八集由夢坡主席，在愚園修禊」。[217]

（5）清明前二日。列於「穀雨」與「春日」兩條之後，「四月初二」前。

（6）四月初三。「介紹四川人譚森（雲濤）謁鄭孝胥」，《鄭孝胥日記》「譚森」作「譚淼」。[218]

（7）四月既望。「為吳春篆書『道不花逢』八言聯」，見書二72，作於幾望。以上款「曉帆仁兄」作吳氏，似無確證。

（8）四月。「為補山繪《玉蘭圖》」，畫見繪二300，作於「仲夏」。

　　「為琢軒繪《山水圖》并題」，全集未收此作，於拍場拍品檢得，款云「丙辰五月」。[219]

　　「為陳詩篆書『以樸其真』七言聯」，全集未收此作，於拍場拍品檢得，款云「丙辰五月」。[220]

（9）六月。本年有「六月」兩條。

　　「繪《荔枝圖》軸并題」，見繪二314，款僅云「丙辰夏」。

　　「繪《菡萏圖》軸」，見繪二315，款亦僅云「丙辰夏」。

　　「為神津繪《玉蘭圖》并題」，見繪二305，款亦僅云「丙辰夏」。

　　「為彥疇篆書『鯉魚天鹿』七言聯」，見書二73，款亦僅云「丙辰夏」。

　　「為題胡郯卿、蔡靖《携琴訪友圖》」，於拍場拍品檢得此

217 劉承幹：《求恕齋日記》第4冊，北京：國家圖書館出版社，2016年，第434頁。

218 勞祖德：《鄭孝胥日記》第3冊，北京：中華書局，1993年，第1608頁。

219 北京翰海拍賣有限公司1995春季拍賣會・書畫專場，258號拍品，1916年作山水立軸，水墨紙本。雅昌拍賣：https://auction.artron.net/paimai-art20360258/。

220 上海嘉泰拍賣有限公司「2005秋季藝術品拍賣會」中國近現代書畫（二）專場，0286號拍品，1916年作石鼓七言聯，水墨紙本。雅昌拍賣：https://auction.artron.net/paimai-art36140286/。

作，畫上僅有缶翁款謂「丙辰夏」。[221]

　　「題王震《菊石圖》」，於拍場拍品檢得此畫，亦僅有缶翁款云「丙辰夏」。[222]

（10）夏。「繪《玉蘭》」，似即繪二300，作於仲夏。此處或與「六月」條《玉蘭圖》相混淆。

（11）七月。此條「橋木關雪」當作「橋本關雪」。

　　「為秋澂行書《藏舌》《題畫》二詩軸」，見書二74。前文已及，第二首當作「《題畫近作》」。

（12）八月朔。「赴愚園洪爾振愚園寓」，有一「愚園」足矣。

（13）八月。「為水野疏梅篆書題《疏梅詩存》耑。」九月又有「篆書題《疏梅詩存》端」，不知為何題了兩次。

（14）九月。「繪《紫藤圖》軸」，似指繪二325，款云「丙辰秋」。

　　「繪《荷花圖》軸」，似指繪二326，款亦云「丙辰秋」。

　　「為沈六泉篆書『射虎河花』七言聯」，此聯似指「射虎弓鳴樹深處，泛花舟出柳陰中」，則「河」為「泛」之誤。沈六泉，字竹溪，桐鄉烏鎮人。《飛鴻堂印譜》收有沈氏印作，其時代遠早於缶翁。於拍場拍品檢得缶翁題款上款謂「竹谿仁兄」，[223]或以此致誤。

　　「為壽朱彊邨六十壽書自作詩軸」，見書二77，款僅云

221　西泠印社拍賣有限公司「2013年春季拍賣會」吳昌碩家屬及親友藏中國書畫作品專場，1835號拍品，1916年作携琴訪友圖鏡片，設色紙本。雅昌拍賣：https://auction.artron.net/paimai-art5036551835/。

222　浙江中財拍賣行「2005秋季大型藝術品拍賣會」中國書畫（下）專場，0718號拍品，菊石圖立軸，設色紙本。雅昌拍賣：https://auction.artron.net/paimai-art37280718/。

223　上海朵雲軒拍賣有限公司「2008秋季藝術品拍賣會」中國書畫專場（一），0120號拍品，篆書七言對聯，紙本。雅昌拍賣：https://auction.artron.net/paimai-art57280120/。

「丙辰秋」，未言九月。詩軸所書為五律一首，頗為可疑：一是朱祖謀生於咸豐七年（1857）七月二十一日，[224] 上款「朱彊先生六秩大壽」，雖年歲相符，卻斷非朱祖謀；二是此作內容與十年後賀「拙巢先生六秩大壽」（書三127）之作一字不變，而此詩與《缶廬詩補遺》之《答拙巢》相比，兩者之前半首幾乎相同。[225]

　　「為蘇曼殊臨《石鼓文》四條屏」，見書二79，上款為「子穀仁兄」，或是松江韓德均，詳見下文。

　　「題程璋、胡郯卿《葡萄松鼠圖》」，於拍場拍品檢得缶翁題款云「丙辰秋」。[226]

　　「題王震、胡郯卿《烏栖秋林圖》」，於拍場拍品檢得缶翁題款云「丙辰秋」。[227] 該圖屢次上拍，題名有《寒鴉圖》、《秋樹栖禽》、《寒枝啼鴉》、《未雨綢繆》、《古木栖禽》等。缶翁題云：「啼烏續續，北風颾颾。借一枝栖，未雨綢繆。」則所謂「秋樹」、「秋林」均似不妥。

　　「題程璋、蔡靖合作《吟嘯圖》」，於拍場拍品檢得缶翁題款云「丙辰秋」。[228]

224 沈文泉：《朱彊村年譜》，杭州：浙江古籍出版社，2013年，第1頁。

225 吳昌碩：《吳昌碩詩集》，上海：華東師範大學出版社，2009年，第298頁。

226 西泠印社拍賣有限公司「2013年春季拍賣會」中國書畫海上畫派作品專場，2065號拍品，1916年作葡萄松鼠圖立軸，設色紙本。雅昌拍賣：https://auction.artron.net/paimai-art5036572065/。

227 北京東方大觀國際拍賣有限公司「2017秋季藝術品拍賣會」中國近現代書畫專場，0181號拍品，寒鴉圖立軸，設色紙本。雅昌拍賣：https://auction.artron.net/paimai-art0071540181/。

228 中國嘉德國際拍賣有限公司「2007年嘉德四季第十二期拍賣會」中國書畫（一）專場，0084號拍品，1916年作山水人物立軸，紙本。雅昌拍賣：https://auction.artron.net/paimai-art50760084/。

（15）秋。「為葛昌楹製『晏廬』『鑿楹納書』二方」，兩印均見篆一
226，前者款云「仲秋」，後者為「秋杪」所作，應分列於八
月、九月。

（16）「十月幾望（十一月十一日），篆書『高原淖淵』七言聯」，此
聯見書二84，西曆應為十一月九日。

（17）十月。該條白文「白巖子云」當作「白巖子雲」，印見篆一
228。

　　　「為徐乃昌題《常酉奴志》拓片」，「常酉奴」似應作「常
醜奴」。

（18）「十一月二十（十二月十四日），為李一山篆」，似脫下文。

（19）臘不盡二日。「為潘飛聲、志沂行書《鶴壽堂共飲和韻》詩冊
頁」，「共」當為「鬮」。[229]

（20）十二月。「為周大烈繪《貴壽無極圖》」，全集未收此作，於拍
場拍品檢得款云「丙辰冬」，未言月分。[230]

　　　「為益清閣主人繪《墨竹圖》并題」，同樣作於「丙辰
冬」。[231]

　　　「為相羲繪《紅桃圖》」，見繪二333，款亦云「丙辰冬」。

　　　「繪《天竹頑石圖》軸」，見繪二332，款亦僅云「丙辰
冬」。

　　　「題黃山壽、胡郯卿、王夢白合作《菊石錦雞圖》」，於拍

229　上海市書法家協會：《海派代表書法家系列作品集・吳昌碩》，上海：上海書畫出版
　　社，2006年，第136頁。

230　北京翰海拍賣有限公司「2014秋季拍賣會」百年逸韻中國近現代書畫專場，3214
　　號拍品，1916年作貴壽無極立軸，設色紙本。雅昌拍賣：https://auction.artron.net/
　　paimai-art5058483214/。

231　中貿聖佳國際拍賣有限公司「2010年夏季藝術品拍賣會」中國近現代書畫專場
　　（一），0232號拍品，1916年作墨竹立軸，水墨綾本。雅昌拍賣：https://auction.
　　artron.net/paimai-art66520232/。

　　　　場拍品檢得款云「丙辰冬」，未言月分。[232]

（21）是年。「繪《墨松圖》軸」，似指繪二335，作於十二月。
　　　　「繪《墨荷圖》軸」，似指繪二337，作於十二月。

50.民國六年，丁巳年（1917），七十四歲。

（1）人日。「坐中有繆荃孫、王雪丞、劉承幹、李士道、陶葆廉、
　　　　錢綏檠、王乃徵、惲毓齡、毓珂兄弟」，除「惲毓齡、毓珂兄
　　　　弟」間用頓號，其餘宜用逗號。

（2）立春後二日。「為柯劭忞篆書『射雉罟罤』八言聯」，參照宣統
　　　　元年「正月穀日」條，「罤」似為「鰡」。全集未收此作，於拍
　　　　場拍品檢得上款為「鳳笙仁兄」，疑非柯氏。其「說明」謂上
　　　　款人係姚孟起，亦略存疑。[233]

（3）正月。「又新繪《杞菊延年圖》」，「又新」前宜加「為」字。

（4）花朝。此條「《酒壇仙桃圖》」，「壇」應作「罎」。

（5）二月十七。「偕周慶雲赴潘飛聲之招，探梅甘氏非園，歸時復
　　　　飲於寒趣亭，聽周慶雲、李德潛彈琴，有詩」，此處似從缶翁
　　　　詩題《坐甘氏寒趣亭，醉後聽夢坡、子昭彈琴，用蘭老韻》。
　　　　周夢坡詩見《晨風廬唱和詩續集》卷一，詩中詳注與缶翁不
　　　　同：「茅亭中有極大漢諸葛銅鼓，予與子昭以琴支鼓彈之，其
　　　　聲琅琅，其韻悠遠。」這是先在園亭中彈琴。又云：「歸時，
　　　　由甘璧生招飲酒樓。」這是飲於酒樓，而非寒趣亭。

232　上海嘉禾拍賣有限公司「2012年秋季藝術品拍賣會」四海集珍——中國近現代書畫
　　　專場（一），0147號拍品，1916年作菊石錦雞立軸，設色紙本。雅昌拍賣：https://
　　　auction.artron.net/paimai-art5028720147/。

233　西泠印社拍賣有限公司「2010年秋季藝術品拍賣會」中國書畫近現代名家作品專
　　　場（二），1315號拍品，1917年作石鼓文八言聯，紙本。雅昌拍賣：https://auction.
　　　artron.net/paimai-art98491315/。

「為蓮汀篆書『左阪櫜弓』八言聯」，全集未收此作，於拍場拍品檢得款云「丁巳春仲」，未言具體日期。[234]

（6）三月。「繪《紅梅圖》軸」，似指繪三13，作於「三月朔」。

「繪《白蓮圖》軸」，似指繪三14，作於「丁巳春」。

「繪《紫藤圖》軸」，似指繪三17，亦作於「丁巳春」。

「繪《枇杷圖》軸」，似指繪三18，亦作於「丁巳春」。

「為敬垣繪《朝歲圖》軸并題，王震、程瑤笙同題。」此圖即歲朝立軸（繪三16），除「歲朝」誤作「朝歲」外，王震、程瑤笙為同作，並未於畫上題跋。

（7）春。「為吳穀祥篆書『華角魚中』七言聯」，見書二101，上款為「秋農仁兄」。吳氏卒已十多年，斷非其人。

「題王震《枯木寒鴉圖》」，於拍場拍品檢得僅王氏款云「丁巳春」，[235]以此繫於本條，似稍牽強。缶翁所題，字甚拙陋。

（8）四月。「繪《曼倩何來圖》軸」，「何」當作「偷」。此畫或即曼倩偷來立軸（繪三24），款中僅云「丁巳夏」，並無言明四月之語。

（9）夏至。該條朱文「誠」（篆一232），款云「長至」，應為冬至。而款云「長至節」之朱文「匏公心賞」（篆一235），則另列「長至節（十二月二十二日）」一條。

（10）五月廿八日。「繪《千年桃實圖》軸」，此條疑與「大暑」條下

234 浙江經典拍賣有限公司「2010年秋季大型藝術品拍賣會」中國書法專場，0136號拍品，篆書八言聯，水墨紙本。雅昌拍賣：https://auction.artron.net/paimai-art72470136/。

235 中貿聖佳國際拍賣有限公司「2012年迎春精品拍賣會」中國書畫（二）專場，2056號拍品，枯木寒鴉立軸，水墨紙本。雅昌拍賣：https://auction.artron.net/paimai-art0011722056/。

重複。

（11）大暑。「繪《梅花圖》軸」，見繪三27。而其他諸圖均不作於大暑。

　　　　「繪《天竹圖》軸」，或是天竹立軸（繪三28），作於「丁巳六月」。

　　　　「繪《千年桃實圖》軸」，或即千年桃實立軸（繪三29），作於「丁巳夏」。

　　　　「繪《牡丹頑石圖》軸」，或即牡丹頑石立軸（繪三30），亦作於「丁巳夏」。

　　　　「繪《蒼松圖》軸」，或即蒼松立軸（繪三31），亦作於「丁巳夏」。

　　　　「繪《紫藤圖》軸」，或即紫藤立軸（繪三32），亦作於「丁巳夏」。

（12）六月。「沈汝瑾病逝常熟」。七月廿一日。「奉接沈公周遺稿」。

　　　　缶翁《鳴堅白齋詩序》開首云「吾石友既卒之六月」，款署「上元丁巳十二月」。[236]以此上推，似在六月。而據缶翁詩，沈汝瑾卒日應為七月廿一日。《缶廬詩補遺》之《讀沈石友詩稿偶書》有言：「如何別我慳一箋，七月廿一丁巳年。」[237]另有《沈汝瑾詩歌研究》則云卒於八月廿一日。[238]缶翁致諸宗元札謂「故友沈公周秋間作古」，又據札中「希椽筆代撰序言」之

236 沈石友：《鳴堅白齋詩集》，桂林：廣西師範大學出版社，2018年，前言第7頁。此處「上元」非元宵，或與術數有關。缶翁一九二四年所作《芙蓉庵燹餘草序》，亦有「中元甲子」之語。

237 吳昌碩：《吳昌碩詩集》，上海：華東師範大學出版社，2009年，第282頁。

238 王濤：《沈汝瑾詩歌研究》，蘇州大學碩士學位論文，2017年，第1頁「前言」、第3頁「沈汝瑾生平概論」均言「卒于民國六年丁巳（1917）八月二十一日」。

語，²³⁹《鳴堅白齋詩序》似為諸宗元所撰。浙江博物館藏有「《鳴堅白齋詩集》序文手稿」，首句作「吾友常熟沈君石友既卒之　月」，落款中無「上元」二字。²⁴⁰則「既卒之六月」或出缶翁之推算，而六月廿一之說可以排除。沈氏卒日未知孰是，但以七月廿一為「奉接沈公周遺稿」則誤之甚矣。

（13）夏。該條朱文「書留晏子」見篆一231，款云「夏午」，似為五月。

　　　「為鍾甫篆書『鯉魚天鹿』七言聯」，見書二110，上款為「鍾甫」。

（14）七月。「繪《富貴神仙圖》軸」，似指繪三37，作於「先立秋三日」。

　　　「繪《紫藤靈石圖》軸」，見繪三40，作於「丁巳秋」。

（15）秋。該條白文「缶翁」（篆一233），作於「秋仲」，是為八月。朱文「湖海倦人」見篆一234，款云「九秋」，宜列九月。

（16）十月廿四。「是時汴晉魯湘水災為患，與題襟館書畫會同人何詩孫、李瑞清、王震仿丁巳年徐園書畫賑災會舊例，發起書畫助賑」，「丁巳」為「丁未」之誤。「徐園書畫助賑會」於一九〇七年一月發起，²⁴¹其時尚在丙午臘月間；二月十三日為丁未元日。

（17）十月。「秋」後另列「孟冬」一條。

　　　「為樊增祥行草《畫秋花》詩軸」，全集未收此作，於拍

239 吳昌碩：《吳昌碩書法集》下冊，汕頭：汕頭大學出版社，2016年，第387-388頁。

240 浙江省博物館：《吳昌碩與他的「朋友圈」》，杭州：浙江攝影出版社，2018年，第114頁。

241 高俊聰、張敏：〈書畫助賑光緒三十二年江皖水災——以上海、天津為中心〉，《史哲天地》，2019年第2期，第155頁。

場拍品檢得上款為「雲門仁兄」，似非樊氏。[242]

　　「為哈麐繪《梅花扇面》。反面為為雲樓臨《石鼓》，全集未收此作，於拍場拍品檢得背面款云「七十六叟」，非本年所作。「雲樓」與「哈麐」並非一人，顯係後配。且所臨石鼓文，字形散漫，毫無神韻，疑為贗鼎。[243]

（18）十一月既望。「繪《秋菊圖》軸」，見繪三47，作於幾望。

　　「繪《紫藤圖》軸」，見繪三51，亦作於幾望。

（19）長至節。「為魏域製『匏公心賞』」，「魏域」當作「魏緘」，詳見下文。

（20）十二月既望。「繪《香騷遺意》扇面」，見繪三57，作於幾望。

（21）冬。該條白文「竺道人」見篆一237，款云「臘不盡三日」，循例單列一條。白文「葛楒審定」見篆一236，作於「歲暮」，應置於十二月。朱文「蜀石經齋」見篆一237，作於「小除夕」，宜單列。

　　「為魏域製『苦匏李苦』『二百二十有四蘭亭室』一方」，兩印均見篆一234，並非兩面印，「一方」顯係筆誤。「魏域」亦「魏緘」之誤。據高伯雨以筆名「林熙」所寫的〈從《張元濟日記》談商務印書館〉一文，後一印主人為其八叔高蘊琴。[244]而收入其《聽雨樓隨筆》中的〈精通技擊的詩人魏鐵珊〉，所記即魏緘。

242 上海崇源藝術品拍賣有限公司「2005秋季大型藝術品拍賣會」南秀北奇——中國近現代書畫專場，1418號拍品，行草七言詩立軸，水墨紙本。雅昌拍賣：https://auction.artron.net/paimai-art37111418/。

243 中國嘉德國際拍賣有限公司「中國嘉德2003秋季拍賣會」中國扇畫專場，0880號拍品，丁巳年（1917）作梅花、節臨石鼓文（二幅）扇面，設色、水墨紙本。雅昌拍賣：https://auction.artron.net/paimai-art23580112/。

244 林熙：〈從《張元濟日記》談商務印書館〉，《出版史料》，第5輯，第43頁。

「繪《歲寒三友圖》軸」，似指繪三52，款僅署「年七十有四」。

「為桃舟繪《柏鹿圖》并題」，全集未收此作，於拍場拍品檢得作於十二月。[245]

「繪《墨竹》四條屏并題」，見繪三55，款分別有「丁巳歲寒」、「十二月幾望」、「嘉平月」等語。

「為徐念慈繪《梅石圖》并題」，徐氏卒於一九〇八年，必非其人。全集未收此作，於拍場拍品檢得作於「丁巳歲杪」，應列於十二月。似以上款「彥士仁兄」而誤認為徐氏。[246]

「為奠孫繪《歲朝清供圖》軸」，見繪三58，款云「丁巳歲杪」。

「為攝山繪《牡丹圖》并題」，見繪三53，款僅署「七十四叟」。

「為仲允篆書『小雨斜陽』七言聯」，見書二122，作於十二月。

「為華軒篆書『華滂栗里』七言聯」，見書二124，款云「丁巳歲杪」。

51.民國七年，戊午年（1918），七十五歲。

（1）正月初四。「繆荃孫代吳友石來求篆書『與壽』聯，即日寄去」，查繆荃孫日記：「午刻發信與山東吳友石，寄吳昌碩篆書

245 北京匡時國際拍賣有限公司「2011年秋季藝術品拍賣會」苦鐵不朽——吳昌碩作品專場，1456號拍品，1917年作柏鹿圖立軸，紙本。雅昌拍賣：https://auction.artron.net/paimai-art0008281456/。

246 西泠印社拍賣有限公司「2011春季拍賣會」閑居堂藏中國書畫專場，2481號拍品，1917年作梅石圖立軸，設色紙本。雅昌拍賣：https://auction.artron.net/paimai-art0004432481/。

及壽聯。」[247]兩相對照，這一番標點及演繹不知從何而來。

（2）正月。「為譚獻繪《傲霜圖》并題」，譚獻卒於一九〇一年，此
　　條必誤。全集未收此作，檢得此畫上款為「仲脩仁兄大雅」，
　　僅與譚氏同字而已。[248]

　　　　「為許世英五十雙壽繪《蒼松圖》賀之」，許世英本年尚
　　未五十歲，此條亦誤。全集未收此畫，於拍場拍品檢得上款為
　　「靜仁先生」。

　　　　亦僅與許氏同字而已。[249]此作款字筆劃轉折處生硬異常，
　　疑似贗鼎。

　　　　「為伍思業篆書『歐車泂舟』七言聯。」全集未收此作，
　　於拍場拍品中，檢得「歐車泂舟」當作「驅車泛舟」。[250]五月
　　有「歐車歸舟」七言聯，未知「歸舟」是否為誤。

　　　　「為程家檉篆書『慎盦』二字額并題」，前文已及，程氏
　　卒於一九一四年，必非其人。此額款云「潤生先生夙負才略，
　　執商界牛耳」，是為「顏料大王」貝潤生。[251]則此前以上款
　　「潤生」為程家檉者，或是貝氏。

（3）花朝後三日。「為鑒塘篆書『多涉若泂』八言聯」，「泂」當作
　　「泛」。全集未收此作，於拍場拍品檢得作於「戊午花朝」，並

247 繆荃孫：《繆荃孫全集・日記》第4冊，南京：鳳凰出版社，2014年，第62頁。

248 谷溪：《吳昌碩書畫選》，北京：人民美術出版社，1997年，第134頁。

249 北京翰海拍賣有限公司2000春季拍賣會・中國書畫（近現代）專場，0402號拍
　　品，1918年作蒼松立軸，水墨紙本。雅昌拍賣：https://auction.artron. net/paimai-
　　art11600402/。

250 上海崇源藝術品拍賣有限公司「2004秋季大型藝術品拍賣會」中國書畫精品第二
　　場，金石碑版名家書法，0874號拍品，篆書七言聯，水墨紙本。雅昌拍賣：https://
　　auction.artron.net/paimai-art30110874/。

251 張一葦：《神秘的東方貴族：貝聿銘和他的家族》，蘇州：蘇州大學出版社，2014
　　年，第59頁。

無「後三日」云云。[252]

　　「篆書『如矢維翰』五言聯」，見書二131，款亦僅云「戊午花朝」。

（4）二月杪。「繪《國色天香圖》軸」，似指繪三67，則為橫披。如指繪三76，則作於「戊午春」。

　　「繪《梅花牡丹》對屏」，見繪三68、69，兩屏均作於「戊午春」。

　　「繪《水墨芭蕉圖》軸」，見繪三70，亦作於「戊午春」。

　　「繪《松石圖》軸」，見繪三71，款僅云「戊午春」。

　　「繪《桃實圖》軸」，見繪三72，款亦僅云「戊午春」。

　　「繪《荷花圖》軸」，見繪三73，作於「戊午春」。

　　「繪《蟠桃圖》軸并題」，見繪三74，亦作於「戊午春」。

　　「為陳毅臨《石鼓》四條屏」，全集未收此作，於拍場拍品檢得作於「戊午春仲」，未云月杪。[253]

　　「題王震《賞梅圖》」，於拍場拍品檢得缶翁款僅云「戊午春仲」。[254]

（5）二月。「諸宗元為撰《生壙志》（鄭孝胥書）」，括號及內容應去，此時鄭氏未書。本年「八月十六」、「八月廿六」兩條為鄭氏書《生壙志》事。

252 上海嘉泰拍賣有限公司「第一屆大型藝術品拍賣會」中國書畫（三）專場，1369 號拍品，1918年作石鼓文八言聯，水墨灑金箋本。雅昌拍賣：https://auction.artron. net/paimai-art29771369/。

253 中國嘉德國際拍賣有限公司「中國嘉德2009秋季拍賣會」中國近現代書畫（一）專場，0940號拍品，戊午年（1918）作石鼓文四屏，水墨紙本。雅昌拍賣：https:// auction.artron.net/paimai-art61200940/。

254 上海朵雲軒拍賣有限公司「2009春季藝術品拍賣會」近代書畫專場（一），0024號拍品，賞梅圖立軸。雅昌拍賣：https://auction.artron.net/paimai-art90010024/。

　　　「繪《松木蘭石圖》軸」，見繪三63，「松木」當作「枯木」。

（6）三月。「客虞山，繪《杏花圖》并題」，全集未收此作，於拍場拍品檢得款云「戊午春」。[255]

　　　「為嚴信厚繪《古木蒼寒圖》并題」，前文已及，嚴氏一九〇六年卒於天津。全集未收此作，於拍場拍品檢得上款為「筱舫仁世兄有道」。[256]以「仁世兄」推之，當為晚輩。

　　　「為作新繪《荷花圖》并題」，全集未收此作，於拍場拍品檢得款云「戊午春」，未言月分。[257]此畫款字甚劣。

　　　「為良棟繪《牡丹芭蕉圖》」，此畫為吉林省博物館所藏，亦作於「戊午春」而未言月分者。[258]

　　　「為伯泉篆書『置酒投壺』七言聯」，此聯見書二139，款僅云「戊午春」而未言月分。

　　　「為李照松篆書『鹿永魚樂』八言聯」，似即書二134之聯，款亦僅云「戊午春」。

　　　「為冉賢行書『東岸南州』七言聯」，見書二135，作於「戊午春」。

　　　「為周夢坡行書《淞社題錄》詩橫披」，此作即行書自作

255　中國嘉德國際拍賣有限公司「中國嘉德2008秋季拍賣會」中國近現代書畫（一）專場，0516號拍品，戊午年（1918）作杏花圖立軸，設色紙本。雅昌拍賣：https://auction.artron.net/paimai-art55280516/。

256　西泠印社拍賣有限公司「2012年春季拍賣會」西泠印社部分社員作品專場，1443號拍品，1918年作古木蒼寒圖立軸，水墨紙本。雅昌拍賣：https://auction.artron.net/paimai-art5023501443/。

257　敬華（上海）拍賣股份有限公司「2007秋季大型藝術品拍賣會」中國書畫（二）專場，0650號拍品，1918年作荷花立軸，水墨紙本。雅昌拍賣：https://auction.artron.net/paimai-art50740650/。

258　紫都、蘇德喜：《吳昌碩》，北京：中央編譯出版社，2004年，第305頁。

詩橫披（書二138），前文已及之，書名號內「錄」字應去。

「行書『避風雨』橫披」，見書二143，作於「戊午春」。

「為奉持臨《石鼓文》軸」，見書二144，款云「戊午春」。

（7）四月十二。「赴周慶雲招飲古渝軒，有詩。崔永安、章梴、惲毓齡、徐子升同席」，此事《晨風廬唱和詩續集》卷二有惲毓珂而無惲毓齡之詩。

（8）四月廿六。「明日，鄭孝胥回訪，坐覽詩稿殆半」，《鄭孝胥日記》「殆半」作「半本」，[259]雖僅一字之差，而意思大不相同。

（9）五月。「為子如行書《六三園和笙老》詩扇面。反面為王震《達摩面壁圖》」，「子如」當為「子茹」，缶翁次子吳涵之字。全集未收此作，於拍場拍品檢得缶翁款云：「戊午夏仲，大聾書於滬壘。時足疾甚劇，藏兒知之。」背面王一亭款云：「子茹老兄有道。戊午夏，王震。」拍場所釋，雖「子茹」不誤，「藏兒」卻作「藏光」。[260]

（10）六月初八。「應周慶雲囑為題徐孟碩《劉公介公遺像》」，「劉公介公」當為「劉忠介公」。《缶廬詩》卷八有《戊午六月八日夢坡屬題蕺山先生遺像》，[261]蕺山先生即劉宗周，忠介為乾隆間賜諡。缶翁詩《晨風廬唱和詩續集》卷三作《敬題劉忠介公畫像》。

（11）夏日。「繪《國色國香圖》軸」，如是國色國香立軸（繪三85），款云「夏仲」，應為五月。

「繪《墨竹圖》軸」，似指繪三86，作於六月。

259 勞祖德：《鄭孝胥日記》第3冊，北京：中華書局，1993年，第1731頁。

260 北京匡時國際拍賣有限公司「2014迎春藝術品拍賣會」扇畫小品專場，0060號拍品，1918年作行書五言詩、達摩面壁成扇，紙本。雅昌拍賣：https://auction.artron.net/paimai-art0032670060/。

261 吳昌碩：《吳昌碩詩集》，上海：華東師範大學出版社，2009年，第215頁。

「《老圃秋客圖》」，「客」似為「容」之誤。

「為屠寄繪《三不朽圖》軸」，當指三不朽立軸（繪三88），上款為「靜山仁兄」，似非屠氏，或為陳半丁。

「為盧國隽繪《杏花春雨江南圖》」，疑非盧氏。全集未收此作，於拍場拍品檢得上款為「浮山居士」。[262]盧氏為廣東博羅人，其「浮山居士」之號當與羅浮山有關，但似未見與缶翁交往之跡。缶翁宦跡曾至安徽樅陽，其境內有浮山，「浮山居士」或為此間人。不過，在未有確切證據的情況下，似以「為浮山居士繪」較妥。

「為李寶嘉篆書『朝陽夕陰』七言聯」，上款若指《官場現形記》之作者，則誤，因李氏卒於一九〇六年。此作或即《吳昌碩作品集》（續編）之「篆書七言聯」，以上款「伯元仁兄」而誤認作李氏。[263]

（12）七月廿一，「朱祖謀六十華誕，有七律一首賀之」，前文已及，朱祖謀生於咸豐七年（1857），本年六十二歲，此條應移置一九一六年。

（13）八月幾望。「繪《貴壽無極圖》軸」，見繪三96，作於既望。

（14）重陽後幾日。「繪《松石靈芝圖》」，全集未收此作，於拍場拍品檢得為「戊午重陽」所作。[264]

「繪《花卉果品》四條屏并題」，全集未收此作，於拍場

262 中國嘉德國際拍賣有限公司「2008秋季拍賣會」中國近現代書畫（一）專場，0513號拍品，戊午年（1918）作杏花春雨江南立軸，設色紙本。雅昌拍賣：https://auction.artron.net/paimai-art55280513/。

263 王辛大：《吳昌碩作品集》（續編），杭州：西泠印社出版社，1994年，第269頁。

264 西泠印社拍賣有限公司「2010年秋季藝術品拍賣會」中國書畫海上畫派作品專場，0964號拍品，1918年作松石靈芝圖立軸，設色絹本。雅昌拍賣：https://auction.artron.net/paimai-art98390964/。

拍品檢得其中梅花一屏有年款「戊午重陽」。[265]

　　「繪《竹石》四條屏并題」，全集未收此作，於拍場拍品檢得：兩幅為重陽所作，一幅為九月五日所作，一幅作於九月。[266]

（15）霜降後幾日。「為錦榆篆書『左阪囊弓』八言聯」，全集未收此作，於拍場拍品檢得，「囊」字為「橐」之誤。款云「戊午九秋」，[267]定為「霜降後幾日」，未知何據。

　　「為顧麟士題《祁文瑞鶴廬手書》」，「祁文瑞」當作「祁文端」，即祁寯藻。

（16）秋。「繪《墨梅圖》軸」，似指繪三99，作於涼秋。

　　「題吳徵《山居圖》詩堂」，全集未收此作，於拍場拍品檢得缶翁所作為「節臨石鼓」，並非題《山居圖》者。[268]另有作為獨立作品單獨拍賣者。[269]

　　本條有「費硯《瓷廬印策》刻成，為之篆書『瓷廬印策』四字，并題二絕句」。「是年」條下又有「題費硯《瓷廬印存》七絕二首」，未知是否一事。

265 華辰鑒藏拍賣會（第1期）中國書畫專場（2005年4月24日），525號拍品，吳昌碩（款）花卉果品四屏。

266 佳士得香港有限公司2002春季拍賣會・中國近現代書畫專場，286號拍品，近現代四季竹石四屏。雅昌拍賣：https://auction.artron.net/paimai-art17070086/。

267 北京寶瑞盈國際拍賣有限公司「2013年春季拍賣會」中國近現代書畫（一）專場，0289號拍品，1918年作石鼓文八言聯，水墨紙本。雅昌拍賣：https://auction.artron.net/paimai-art5033390289/。

268 敬華（上海）拍賣股份有限公司2003春季拍賣會・中國近現代書畫專場，0287號拍品，1918年作臨石鼓文、山居圖立軸，紙本。雅昌拍賣：https://auction.artron.net/paimai-art21250108/。

269 北京匡時國際拍賣有限公司「2011年秋季藝術品拍賣會」苦鐵不朽——吳昌碩作品專場，1469號拍品，1918年作節臨《石鼓文》立軸，紙本。雅昌拍賣：https://auction.artron.net/paimai-art0008281469/。

（17）「十月既望（十一月十八日），繪《秋菊頑石圖》」，既望為十一月十九日。此圖見繪三106，作於幾望即十一月十七日。

（18）十月。「為敬垣、佑如臨《石鼓》軸」，此係兩件作品，宜分別開列。前者見《吳昌碩作品集》（續編），[270]後者即臨石鼓文立軸（書二159），「佑如」當為「佐如」。

（19）長至節。「繪《寒梅》冊頁」，見繪三108，款僅云「十一月」。

　　　　「繪《竹石圖》軸」，似指繪三109，款亦僅云「十一月」。

　　　　「繪《墨梅圖》軸」，似指繪三110，上款為「中邨先生」，作於十一月。

（20）十一月。「為程璋《梅花圖》并題」，其書名號前宜補入「繪」字。

　　　　「為逸珊篆書『樹角花陰』七言聯」，見書二161，作於十月。

　　　　「為佐如臨《石鼓文》軸」，即誤作「佑如」者，作於「良月」即十月。

　　　　「為李國松臨金文扇面。反面為（己未秋孟）《蘭香四時》并題」，全集未收此作，於拍場拍品檢得作於「戊午孟冬」，是為十月。[271]「反面為（己未秋孟）」後不宜另起一行。

（21）十二月。「為賓庭《山水圖軸》」，書名號前宜加「繪」字。

（22）冬。「繪《葡萄圖》軸」，似指繪三113，款云「戊午歲寒」。

　　　　「為蘇曼殊繪《墨荷圖》」，疑非蘇氏，似為松江韓德均。說詳二〇二末段。

270　王辛大：《吳昌碩作品集》（續編），杭州：西泠印社出版社，1994年，第267頁。

271　上海朵雲軒拍賣有限公司「2005春季藝術品拍賣會」古代書畫專場，0001號拍品，戊午年（1918）、己未年（1919）作蘭香四時、金文成扇，設色紙本。雅昌拍賣：https://auction.artron.net/paimai-art33520001/。

「繪《水仙靈石圖》軸」，見繪三117，作於十二月。

「繪《神仙眉壽圖》軸」，見繪三118，亦作於十二月。

（23）歲杪。「篆書題《桃園圖》詩軸」，見書二165。前文已及，「桃園圖」應作「桃源圖」。

（24）是年。「為勞權繪《春花圖》」，勞氏本年如在世，當在百歲開外，恐非其人。全集未收此作，於拍場拍品檢得上款為「巽卿仁兄」，其「說明」謂「即陳重慶（1845-1928），江蘇儀徵人」。[272]

52.民國八年，己未年（1919），七十六歲。

（1）正月十一。此條誤列於正月廿六後；「張均衡」當作「張鈞衡」。

（2）正月。「為周康壽篆書『執寺辭翰』八言聯」，周氏字春谷，活動於道咸間，應非其人。全集未收此作，於拍場拍品檢得上款為「春谷先生」，[273]或以此致誤。此處「寺」借作「持」。

（3）花朝。「為劉安溥篆書『漁于獵吾』八言聯」，全集未收此作，於拍場拍品檢得上款為「湖涵四兄先生」。[274]

　　二月望。「為湖涵繪《天臺觀瀑》橫披」，見繪三123，上款亦「湖涵四兄先生」，應統一為劉安溥。

272 北京誠軒拍賣有限公司「2015年秋季拍賣會」中國書畫（一）專場，0354號拍品，1918年作春風奉出紅盤盂立軸，設色紙本。雅昌拍賣：https://auction.artron.net/paimai-art0051490354/。

273 北京誠軒拍賣有限公司「2007秋季拍賣會」中國書畫（一）專場，0447號拍品，己未年（1919）作石鼓八言聯立軸，水墨灑金箋。雅昌拍賣：https://auction.artron.net/paimai-art83460447/。

274 保利山東國際拍賣有限公司「保利山東第五屆藝術品拍賣」會經典——中國近現代書畫專場，0093號拍品，1919年作石鼓文八言聯立軸，水墨灑金箋。雅昌拍賣：https:// auction.artron.net/paimai-art5137210093/。

　　本年「七月」條下有「為劉安溥篆書『魚游虎出』八言聯」，見書二192；「秋」條下有「為劉安溥篆書『既逢多識』七言聯」，見於拍場，[275]上款均為「湖涵四兄」。

　　以二月十五為花朝列一條，又另列「二月望」一條，似無必要。

（4）二月。「有和李厚祁《雙簷感懷》詩冊頁二開」，「李厚祁」當作「李厚礽」。全集未收此作，於拍場拍品檢得和詩一開作於本月，《吳門謫居》圖一開作於壬戌（1922年）。[276]

　　「為王國維篆書『天亭夕陰』八言聯」，全集未收此作，於拍場拍品檢得，「天亭」似為「天高」。[277]

（5）三月朔。「為吳隱篆書『橐有棕陳』七言聯」，上款或為吳隱次子吳熊。全集未收此作，於拍場拍品檢得「己未三月朔」為「幼潛大兄」所作之聯，[278]幼潛為吳熊之字。

（6）三月。「吳澂為之繪《重游泮水圖》」，「吳澂」宜作「吳徵」，即吳待秋。其款云：「歲次己未，為昌碩仁丈社長重游泮水之年，繪此敬賀，即乞教正。」題者甚夥，大部分為三月所題，又有二、四月，最早為二月廿六日。[279]繫於三月，未知何據。

275　中國嘉德國際拍賣有限公司「中國嘉德2006春季拍賣會」中國近現代書畫（二）專場，1192號拍品，己未年（1919）作石鼓文七言聯立軸，水墨紙本。雅昌拍賣：https:// auction.artron.net/paimai-art39921192/。

276　北京傳是國際拍賣有限責任公司「2011春季藝術品拍賣會」嘉和居藏近代名賢書迹專場，0209號拍品，1919-1922年作吳門謫居（二幅）鏡框，水墨紙本。雅昌拍賣：https://auction.artron.net/paimai-art0003080209/。

277　北京保利國際拍賣有限公司「2006春季拍賣會」中國近現代書畫（二）專場，1121號拍品，1919年作書法對聯，紙本。雅昌拍賣：https://auction.artron.net/paimai-art40131121/。

278　中貿聖佳國際拍賣有限公司「2005春季藝術品拍賣會」海上名家繪畫專場，1127號拍品，1919年作石鼓文七言聯立軸，紙本。雅昌拍賣：https://auction.artron.net/paimai-art33401127/。

279　浙江經典拍賣有限公司「2010春季藝術品拍賣會」中國書畫專場，0230號拍品，重游泮水圖手卷，設色紙本。雅昌拍賣：https://auction.artron.net/paimai-art66840230/。

（7）三月杪。「繪《古錦圖》軸」見繪三125，「繪《芍藥貞石圖》
　　軸」見繪三126，前者款云「春杪」，後者款云「暮春」，一般作
　　三月。如《富貴花開》成扇（繪三128），即列於「三月」條下。
　　　「繪《牡丹圖》軸」，見繪三130，作於「季春之月」。
　　　「繪《紫藤圖》軸」，見繪三131，款云「己未春」。
　　　「繪《蘭花》橫披」，見繪三133，款亦云「己未春」。
　　　「為天受繪《折梅》扇面并題」，全集未收此作，於拍場
　　拍品檢得款云「己未春」。畫梅花甚繁，且題詩有「更有數枝
　　斜，開窗供涂抹」之句，則《折梅》之名似不妥帖。背面為
　　曾熙書法，上款亦是「天受」，循例應予說明。[280]
　　　「為式言繪《設色梅圖》」，此作見《吳昌碩作品集》（續
　　編），款云「己未春」。[281]
　　　「為竹軒行書《與況大夜話》詩軸」，見書二177，款亦僅
　　云「己未春」。
　　　「為節卿篆書『棕柏柞棫』八言聯」，見書二176，款云
　　「己未春」。
　　　「為蘇曼殊篆書『讀有用書齋』五字額并題」，四月有
　　「為蘇曼殊篆書『世德字臧』七言聯」及「為蘇曼殊篆書『水
　　沔車驅』十一言聯」，夏有「為蘇曼殊書『立道古人』十二言
　　聯」，蘇曼殊卒於上一年，諸條均誤。前三種全集未收，十二
　　言聯見書二186，上款為「子穀仁兄」，蘇氏曾字子谷，或均以
　　此致誤。松江韓應陛有讀有用書齋，其孫韓德均，字子谷，曾

280 上海朵雲軒拍賣有限公司95秋季中國藝術品拍賣會‧扇畫專場，0632號拍品，1919
　　年作梅花圖、章草成扇，紙本墨筆。雅昌拍賣：https://auction.artron.net/paimai-art1
　　7680632/。
281 王辛大：《吳昌碩作品集》（續編），杭州：西泠印社出版社，1994年，第185頁。

受業於缶翁，或即此人。[282]有以子穀為青浦何紳書者，雖略存疑，亦附此一說。[283]

　　「游六三園，行書《六三園賦》橫披」，見書二175，作於「己未春」。以詩後所書「六三園賦贈鹿叟一律」，而謂此時「游六三園」，想像太過。所錄詩即《缶廬詩》卷八之《六三園贈鹿叟》，[284]其後之詩題有「戊午六月八日」，其前一首為《上巳徐園和魯山》，再前有《丁巳除夕》，應為去年之事。

（8）四月。「繪《葡萄圖》軸」，似指繪三136，作於仲夏。

（9）穀雨。「為越園篆書『黃矢大呂』七言聯」，見書二170，「越」作「樾」。

（10）長至。此條列五月後，作夏至。「《富貴神仙圖》軸」即富貴神仙立軸（繪三139），款云「長至」，應列為冬至。

　　「為廉泉臨《石鼓》扇面」，全集未收此作，於拍場拍品檢得作於「己未夏仲」。[285]

　　「為張增熙題《吳天璽紀功碑雙鈎本》」，全集未收此作，於拍場拍品檢得，缶翁「篆眉」及題《安心室話舊圖》均為「己未五月」。[286]

　　該條「行書漢武帝《秋風賦》軸」見書二181，款云「己亥五月」；「還樸精廬」四字額見書二183，款云「己未皋月」；

282 吳芹芳、謝泉：《中國古代的藏書印》，武漢：武漢大學出版社，2015年，第281-286頁。

283 何時希：《何氏八百年醫學》，上海：學林出版社，1987年，第54頁。

284 吳昌碩：《吳昌碩詩集》，上海：華東師範大學出版社，2009年，第211頁。

285 西泠印社拍賣有限公司「2013年春季拍賣會」吳昌碩家屬及親友藏中國書畫作品專場，1826號拍品，1919年作節臨石鼓文扇軸，紙本。雅昌拍賣：https://auction.artron.net/paimai-art5036551826/。

286 上海朵雲軒拍賣有限公司96春季中國藝術品拍賣會‧古代字畫專場，0831號拍品，清吳天璽紀功碑。雅昌拍賣：https://auction.artron.net/paimai-art17710131/。

又有「陝盧」額（書二180），其款亦僅云「己未五月」。以上均無具體日期，未知何以列於夏至。

（11）六月初六。「吳善慶築鑒亭於孤山印社內，為篆書吳隱所題『攬景成仁』十二言聯」，「吳隱所題」宜作「吳隱所撰」。

（12）六月十一。「赴淞社之集，同預者繆荃孫、周慶雲⋯⋯惲毓齡、毓珂兄弟、陶葆廉⋯⋯」，除「惲毓齡、毓珂兄弟」外，其餘頓號宜改逗號。

（13）六月既望。「繪《枇杷圖》軸」，見繪三145，款云「己未長夏」。

「繪《白菜紫藤圖》軸」，見繪三146，款云「己未季夏」。

（14）夏。「為敬垣繪《蕭齋清供圖》」，見繪三147，款云「己未長夏」。

「繪《松竹梅圖》軸」，似指繪三151，為三條屏。

「為王傳燾行書《雪景山水》二絕句扇面」，見書二185。於拍場拍品檢得成扇，背面為缶翁所作墨梅，[287]如非後配，應補入此條。

（15）七月朔。「許世英繪《桃石圖》并題」，「許世英」前宜加「為」字。

（16）七月。「為王引孫作《書畫》扇面。正面為《芙蓉圖》；反面為臨《石鼓》」，第一個書名號似無必要。全集未收此作，於拍場拍品檢得正面為牡丹，題云：「雲想衣裳花想容。雲階先生屬畫。己未秋孟，安吉吳昌碩。」反面為：「雲階先生雅屬。為

287 上海朵雲軒拍賣有限公司「2004秋季藝術品拍賣會」中國古代書畫專場，0104號拍品，己未年（1919）作墨梅、行書成扇，水墨紙本。雅昌拍賣：https://auction.artron. net/paimai-art30050104/。

節臨汧鼓字。己未秋孟，吳昌碩年七十有六。」[288]不知是否此
扇。

　　有鎮海王引孫，卒於一八六三年。其父王日升，字雲階。[289]
此處所說王引孫，未知為何人。

（17）八月。「為左孝同題姚文藻《長松圖》」，姚氏上款謂「巽老」，
　　　應非左孝同。[290]

　　　　「為褚德彝行書……三詩軸」，應為橫披，見繪三[291]。

（18）九月既望。「繪《四季花卉》四條屏并題」，見繪三155，有款
　　　云「九月幾望」。

　　　　「繪《牡丹金罍圖》軸」，見繪三158，款云「己未秋」。

（19）九月。「為童大年行書自作詩軸」，全集未收此作，於拍場拍品
　　　檢得作於「己未重陽」。[291]

（20）秋。「為姚景瀛行書《夜過黃河鐵橋》《和諸長公》二詩扇
　　　面」，全集未收此作，於拍場拍品檢得，作於「己未九月」。[292]

　　　　「篆書『棕柏柞棫』八言聯」，「為雲衢臨《石鼓》『微』
　　　之冊頁并題」，均應為九月所作。前者似指書二196，後者見書

288　中國嘉德國際拍賣有限公司「中國嘉德2012秋季拍賣會」中國近現代書畫（一）
　　　專場，0504號拍品，己未年（1919）作牡丹・石鼓文扇面，水墨、設色紙本。雅昌
　　　拍賣：https://auction.artron.net/paimai-art5024710504/。

289　喬曉軍：《中國美術家人名辭典（補遺一編）》，西安：三秦出版社，2007年，第39
　　　頁。

290　中國嘉德國際拍賣有限公司「嘉德四季第十四期拍賣會」中國書畫（二）專場，
　　　0798號拍品，己未年（1919）作長松圖立軸，紙本。雅昌拍賣：https://auction.
　　　artron.net/paimai-art53710798/。

291　浙江中鉅拍賣有限公司「2011秋季藝術品拍賣會」中國書法專場，0069號拍品，行
　　　草詩文立軸，墨色紙本。雅昌拍賣：https://auction.artron.net/paimai-art5012010069/。

292　北京匡時國際拍賣有限公司「2012年秋季藝術品拍賣會」「染于蒼」——吳昌碩作
　　　品專場，0021號拍品，1919年作行書自作詩二首扇面，紙本。雅昌拍賣：
　　　https://auction. artron.net/paimai-art0018340021/。

二198。

「為幼占臨《石鼓》軸」，全集未收此作，於拍場拍品檢
得作於九月。[293]

「游滬上，接晤林廷勘，共鑒古。林氏贈上人石，為《石
廬璽印萃賞》題端并跋」，缶翁早已移居上海，所謂「游滬
上」實指林氏。缶翁之「題端并跋」，後載於《鉢印集林》。所
謂「跋」則作「吳序」，有云：「己未秋，重游海上，知予有同
耆焉，出其鈐成者一冊見示，並以田白壽山諸石餉予。」[294]則
不止「游滬」張冠李戴，「上人石」抑或為「田白壽山諸石」
之誤。

（21）九月杪。「為沈曾植題《史晨碑》」，「《史晨碑》」後，亦宜加
「拓片」或「拓冊」等。

（22）十月。「為蘇曼殊篆書『金石書畫』三言聯」，全集未收此作，
於拍場拍品檢得上款為「子穀先生」，[295]或是韓德均。

（23）十二月上旬。「為穀上隆介繪《歲寒三友圖》三橫披并題」，全
集未收此作，於拍場拍品檢得，上款「穀上隆介」當作「谷上
隆介」。松作於「己未歲寒」，梅花作於「己未冬杪」。[296]

（24）十二月。「王仁拓款抑印成之」，「王仁」或是王秀仁。此條後

293 中貿聖佳國際拍賣有限公司「十五週年慶典藝術品拍賣會」中國近現代書畫專場
（一），0179號拍品，1919年作臨「石鼓文」立軸，紙本。雅昌拍賣：https://auc
tion.artron.net/paimai-art60480179/。

294 《鉢印集林》，收藏者：童心安，商務印書館1938年4月初版。

295 上海崇源藝術品拍賣有限公司2002首次大型藝術品拍賣會・成扇楹聯專場，0164號
拍品，1919年作篆書三字聯，水墨紙本。雅昌拍賣：https://auction.artron.net/pai
mai-art18310164/。

296 北京寶瑞盈國際拍賣有限公司「2013年春季拍賣會」中國近現代書畫（二）專場，
0686號拍品，歲寒三友圖（三幀）鏡心，水墨絹本。雅昌拍賣：https://auction.
artron.net/paimai-art5033400686/。

為「大寒」、「十二月初四」、「臘八」、「十二月上旬」諸條，緊
接又有「十二月」條。

（25）十二月杪。「繪《富貴神仙圖》軸」，見繪三170，款云「冬
杪」，一般作十二月。

（26）冬日。「繪《秋葵圖》軸」，疑與「為宜生繪《秋葵》并題」為
一事，後者見繪三168。

　　　「繪《石通禪處色俱空圖》軸」，見繪三173，作於十二月。

　　　「繪《一枝迎旭圖》軸」，見繪三174，亦作於十二月。

　　　「為荇青姻侄女臨《石鼓》扇面」，全集未收此作。於拍
場拍品檢得款云「己未七夕」，[297]應併入「七夕」條。

53.民國九年，庚申年（1920），七十七歲。

（1）人日。「為是容行書『杜權』兩字軸」，全集未收此作，於拍場
拍品檢得上款似為「是空」，即日人大谷是空。其出處謂「錄
《荀子》語」，[298]與白文「杜權」（篆二134）不同：「見《列
子・黃帝篇》。」疑前者為缶翁誤記。

　　　「為費榮春女史書《簫銘》」，應為李華書。此銘載《缶老
人手蹟》，有費硯所作前言謂：「是冊皆近年與老人論藝之餘，
書以見餉。」所謂簫銘則云：「虛其中，遇之風，纖手製成猶
鐵龍。華書女史製簫，屬老缶銘。時庚申人日。」[299]華書為費
硯之妻，李平書之妹。

297　敬華（上海）拍賣股份有限公司「2010年春季拍賣會」中國扇畫專場，0444號拍
　　品，1919年作石鼓文扇面，紙本。雅昌拍賣：https://auction.artron.net/paimai-art6
　　4380444/。

298　中國嘉德國際拍賣有限公司「嘉德四季第二十七期拍賣會」中國書畫（十三）專
　　場，1545號拍品，庚申（1920年）作行書立軸，絹本。雅昌拍賣：https://auction.
　　artron. net/paimai-art5007251545/。

299　《缶老人手蹟》，襟霞閣主（平襟亞）民國九年（1920）印行。

（2）二月。「繪《桃實圖》軸」，似指繪三182，款云「庚申春」。

「為簡照南題《簡太夫人（潘氏）哀思錄》簽有挽詩」，「簽」字後宜加逗號。

（3）三月初五。「薑妙香」，「薑」當作「姜」。

（4）三月。「為鄭孝胥題《日本維新元勛遺芳冊》扉頁二開」，全集未收此作，於拍場拍品檢得上款云「太夷仁兄携冊屬題」。[300] 篆字全取偏鋒，而款字肥軟可憎，兼之稱鄭氏為「太夷仁兄」，疑為贋鼎。

「過諸聞韻先生書室有詩」，缶翁詩中或稱「先生」，但此處宜去。

（5）浴佛日（四月初八）列於四月朔前。

（6）四月朔。「為子箴繪《紫藤圖》軸」，見繪三186，款僅云「庚申四月」，未言具體日期。

「繪《林際隱居圖》軸」，見繪三187，款亦僅云「庚申四月」。

「繪《花香四時》手卷」，見繪三189，款僅云「庚申初夏」。

「繪《雙清圖》軸」，見繪三191，款僅云「庚申孟夏」，是橫披而非立軸。

「繪《設色花卉》成扇」，見繪三192。前文已及，「庚申孟夏」非作畫時間。

「繪《罌粟花》成扇并題」，見繪三195，款僅云「庚申維夏」。

300 西泠印社拍賣有限公司「2013年春季拍賣會」近現代名人手跡專場，2138號拍品，1920年代維新元勛遺芳帖（七頁）冊頁，紙本。雅昌拍賣：https://auction.artron.net/paimai-art5036582138/。

「為清泉繪《秋菊爭妍圖》并題」，全集未收此作，於拍場拍品檢得，款亦僅云「庚申四月」。[301]

「為頑翁繪《佛手》并題」，全集未收此作，於拍場拍品檢得作於「庚申四月維夏」。[302]

「為吳涵行書其祖辛甲先生《故鄣西郭田家賞罌粟花》詩扇面」，見繪三185，作於「庚申四月」，未言日期。所錄非詩，似為《沁園春》詞。

「為碩文篆書『鯉魚麋鹿』六言聯」，見書二215，款僅云「庚申首夏」。

「題俞原《竹林聽泉圖》并題」，「并題」兩字可省，缶翁款僅云「庚申孟夏」。[303]

「題王震《十八應真聖像》」，缶翁款僅云「庚申四月」。[304]

（7）端午。「製『侶鶴』一方」，印見篆一249，款云「五月既望」，應列於下一條。

（8）夏。「繪《竹石圖》軸」，似指繪三201，款云「盛夏」。

「繪《竹笋圖》軸」，見繪三212，作於七月。

「為況周頤行書王詵、張克、朱希真、周邦彥四家《梅花

301　敬華（上海）拍賣股份有限公司「2005年春季大型藝術品拍賣會」海派、近現代書畫專場，0155號拍品，1920年作秋菊爭妍立軸，設色紙本。雅昌拍賣：https://auction.artron.net/paimai-art33070155/。

302　上海崇源藝術品拍賣有限公司「2005秋季大型藝術品拍賣會」南秀北奇——中國近現代書畫專場，1427號拍品，佛手圖立軸。雅昌拍賣：https://auction.artron.net/paimai-art37111427/。

303　上海鴻海商品拍賣有限公司「2008冬季藝術品拍賣會」古調今韻中國傳統書畫專場，0184號拍品，竹林聽泉立軸，設色紙本。雅昌拍賣：https://auction.artron.net/paimai-art57380184/。

304　英聯邦國際拍賣有限公司「2019古藝華韻亞洲藝術品迎春拍賣會」字畫專場，0448號拍品，吳昌碩、王一亭十八應真聖像（二十件）。雅昌拍賣：https://auction.artron.net/paimai-art5143790448/。

詞》扇面。反面繆荃孫、慶寬《泛月圖》」，宋詞人中似未聞「張克」之名。此作見書二220，缶翁款云：「右錄王晉卿、張子野、朱希真、周美成四家梅花詞，夔笙先生正書。庚申長夏……」，則為張先之誤；而長夏循例應作六月。又，繆荃孫卒於上一年，焉能起於地下而作畫？於拍場拍品中檢得此扇反面，款云：「庚申五月望日，筱珊慶寬年七十有三。」[305]「筱珊慶寬」實為同一人之字與名，慶寬為遼寧鐵嶺人，曾供職清廷。[306]

（9）七月廿一，「朱祖謀六十壽，以詩賀之」，前文已及，朱祖謀生於咸豐七年（1857），六十壽在一九一六年。朱祖謀六十壽，本表一九一八年已誤列一次，不想今年又有。

（10）七月。「為屠寄作《蟹菊圖》并題」，全集未收此作，於拍場拍品檢得上款為「靜山老兄」，[307]亦疑非屠氏，或是陳半丁。

「為孫兆奎篆書『獨涉箬泛』八言聯」，此處上款人疑誤。

（11）八月初一，「清道人李瑞清逝世，病卒謙吉里滬宅」。「逝世」、「病卒」重複，「滬」或為「滬」。

（12）「九月十五（十月二十六日）、十月二十六日（十二月五日），偕李鍾鈺等人定啟《吳湖帆鬻畫助賑》。」後一日期「十月二十六日（十二月五日）」，顯然是由前一日期括注之西曆誤為農

305 中國嘉德國際拍賣有限公司「中國嘉德2004秋季拍賣會」中國扇畫專場，1357號拍品，庚申年（1920）作行書、泛月圖（二幅）扇面，水墨、設色紙本。雅昌拍賣：https:// auction.artron.net/paimai-art28341357/。

306 喬曉軍：《中國美術家人名辭典（補遺一編）》，西安：三秦出版社，2007年，第127頁。慶寬字誤作「珊筱」。

307 北京中恒信拍賣有限公司「2017年秋季藝術品拍賣會」華彩樂章——中國書畫（二）專場，0323號拍品，蟹肥菊黃酒正酣立軸，設色紙本。雅昌拍賣：https://auction.artron.net/paimai-art5113940323/。

曆而來。[308]

（13）九月。「任菫為題《月季圖》并題」，此處交代不清：如係任菫
　　　　所畫，則第一個「題」字應作「繪」；如為缶翁之畫，則「并
　　　　題」兩字當刪。全集未收此作，於拍場拍品檢得係缶翁所繪，
　　　　任菫題云：「取古人詩以較缶丈畫境，定是退之《山石》，不是
　　　　微雲學士『無力薔薇』女郎詩也。」[309]據任氏所題，畫中黃色
　　　　單瓣與白色重瓣者，皆似為薔薇。

（14）秋。「為周慶雲篆書『從者史臣』七言聯」，見書二228。款云
　　　　「秋季」，前文已及，似為九月。

　　　　　　「為壁初臨《石鼓》軸，長尾雨山署檢」，全集未收此
　　　　作，於拍場拍品檢得「壁初」當作「璧初」。所謂「長尾雨山
　　　　署檢」，乃長尾甲題於奔藏之木盒之上，似與缶翁創作時無
　　　　關，不必列出。[310]

（15）十月。「為吳藻雪繪《梅花圖》并題」，見繪三223。前文已
　　　　及，「吳藻雪」宜作「吳澡雪」。

　　　　　　「為沈增植繪《海日樓圖》并題」，「沈增植」當作「沈曾
　　　　植」。

（16）小寒。「為蒲華繪《墨竹圖》軸」，蒲華早已故去，誤。此作即
　　　　墨竹立軸（繪三233），上款為「蒲澤」。

　　　　　　「為詩庭繪《真龍圖》軸」，即真龍立軸（繪三228），款
　　　　署「庚申冬仲」，並無小寒云云。

308　王中秀、茅子良、陳輝：《近現代金石書畫家潤例》，上海：上海畫報出版社，2004
　　　年，第100頁。

309　北京翰海拍賣有限公司2001春季拍賣會・中國書畫（太乙樓收藏）專場，0087號拍
　　　品，月季立軸，設色紙本。雅昌拍賣：https://auction.artron.net/paimai-art14980087/。

310　西泠印社拍賣有限公司「2010年春季拍賣會」中國書畫近現代名家作品專場（二），
　　　1790號拍品，1920年作節臨石鼓文立軸，紙本。雅昌拍賣：https://auction.artron.
　　　net/paimai-art95041790/。

「繪《竹石圖》軸」，似指繪三229，款云「庚申冬」。

「繪《蟠桃圖》軸并題」，似指繪三230，款云「庚申歲寒」。

「繪《四君子圖》軸并題」，見繪三231，款云「庚申冬」。

（17）十一月。「為志豪篆書『漁戶獵吾』八言聯」，此聯見書二239，「戶」為「于」之誤。

（18）十二月。「題俞原《靈貓圖》」，於拍場拍品檢得此作，缶翁款僅云「庚申冬」，未言月分。[311]

（19）是年。「友人唐晏卒」，《鄭孝胥日記》本年六月廿二日載：「字課課丁韓榕來，言唐元素邀余往談，即往，元素驟病，已卒，登樓哭之。」[312]據此應置於「六月」條下。

「為陳名珍繪《桃花圖》并題」，朱彭壽《安樂康平室隨筆》卷五謂陳氏卒於光緒二十年（1894）十一月，[313]應非其人。

54.民國十年，辛酉年（1921），七十八歲。

（1）正月。「繪《杜鵑圖》軸」，見繪三240，款云「春仲」。

「繪《曹富貴石敢當圖》軸」，見繪三241，款亦云「春仲」。

「繪《紅梅圖》軸」，見繪三242，款亦云「春仲」。

「為程家桱繪《紅梅圖》軸并題」，「桱」應作「椏」，然前文已及，程氏卒於一九一四年，當非其人。此作或即紅梅立軸（繪三243），上款「潤生仁兄大雅」，應亦是貝潤生；作於「辛酉仲春」，而非正月。

311 中國嘉德國際拍賣有限公司「嘉德四季第2期拍賣會」中國書畫（二）專場，1208號拍品，貓戲圖立軸，紙本。雅昌拍賣：https://auction.artron.net/paimai-art33051208/。

312 勞祖德：《鄭孝胥日記》第4冊，北京：中華書局，1993年，第1836頁。

313 朱彭壽：《舊典備徵　安樂康平室隨筆》，北京：中華書局，1982年，第256頁。

（2）前後兩處「花朝先一日」，所記同為西泠印社同人雅集，繁簡
　　不同而已。

（3）三月廿四。「《鳴堅白齋詩集》既刊」。六月。又有「與王震、
　　朱觀濤、劉承幹醵資刊行沈石友《鳴堅白齋詩集》」。兩說似略
　　齟齬，宜作說明，以使讀者明瞭其中關捩。

（4）三月。「繪《楊柳遠汀圖》軸。為之篆書題耑。又行書署簽」，
　　畫見繪三247，所謂「題耑」、「署簽」，似非為此畫而作，未知
　　何指。
　　　　「繪《風竹圖》軸」，似指繪三249，款僅云「春」。
　　　　「繪《石榴圖》軸」，見繪三250，款亦僅云「春」。
　　　　「題贈陳其業姻世講庚申年舊作《梅石圖》扇面」，與
　　「為陳其業題《梅花》扇面」疑為一事。

（5）五月。「為黃炳行書『出得左援』八言聯」，見書二261。以上
　　款「厚卿」為黃氏，恐非。各人名辭典所載江都黃炳，字厚
　　卿，原始出處當是《墨香居畫識》，[314] 而此書刊於乾隆年間。

（6）六月既望。「繪《黃金丸圖》軸」，見繪三263，款云「辛酉六
　　月」。
　　　　「繪《鍾馗像圖》軸并題」，見繪三261，作於幾望。
　　　　「繪《花香四時》橫披」，見繪三265，款亦云「辛酉六
　　月」。
　　　　「為芝初篆書『囊有棕陳』七言聯」，見書二264，作於幾
　　望。

（7）六月。「為劉可毅繪《墨梅》扇面」，劉氏字葆真，江蘇武進

314　朱鑄禹：《中國歷代畫家人名辭典》，北京：人民美術出版社，2003年，第1491頁。

人，卒於一九〇〇年，[315]必非其人。全集未收此作，於拍場拍
品檢得上款為「葆真先生」，[316]或以此致誤。其款云「辛酉
夏」，未言月分。此扇款字荒率鄙陋，所鈐朱文「吳昌石」一
印尤為呆板可哂，「吳」字「口」下作一平橫，明顯與篆一161
所載不同。

　　「為陸祖轂行書《無題》《六三園與笙伯同作和壁間韻》
二詩扇面」，此內容本條內重複一次。

　　「題沈振麟《禦馬圖》及簽」，「禦」當作「御」。[317]

　　「為任堇題王震《任堇像》」，於拍場拍品檢得缶翁款云
「辛酉夏」，[318]應移至「夏」條下。

（8）七月廿六。「繪《灼灼其華圖》軸」，似指繪三266，款云「辛
　　酉夏」。

　　「繪《急風勁竹圖》軸」，似指繪三267，款亦云「辛酉
夏」。

　　「繪《美意延年圖》軸」，似指繪三272，款亦云「辛酉
夏」。

　　「繪《蒼黃不染圖》軸」，見繪三274，款亦云「辛酉夏」。

　　「繪《月季水仙圖》軸」，似指富貴神仙立軸（繪三275），

315 吳海林、李延沛：《中國歷史人物生卒年表》，哈爾濱：黑龍江人民出版社，1981
　　年，第495頁。

316 中國嘉德國際拍賣有限公司「嘉德四季第二十九期拍賣會」中國書畫（六）專
　　場，0823號拍品，辛酉年（1921）作墨梅圖立軸，紙本。雅昌拍賣：https://auction.
　　artron.net/paimai-art5016110823/。原作立軸，應誤。

317 姜隱：《沈振麟御馬圖真迹》，合肥：安徽美術出版社，2010年，封面啟功先生所
　　題繁體書名。

318 上海國際商品拍賣有限公司「2006年秋季藝術品拍賣會」中國書畫（一）專場，
　　0304號拍品，1921年作任堇像立軸。雅昌拍賣：https://auction.artron.net/paimai-art4
　　3430304/。

所繪似為牡丹，作於七月。

（9）秋。「為蘇曼殊繪《歲寒三友圖》」，畫見繪三292，上款「子穀大弟」，亦是韓德均。

（10）十月。「繪《梅石圖》軸」，見繪三295，作於十日。

「為翰如臨《石鼓文》軸」，見書二273，上款為「瀚如仁兄」。

（11）小雪。「繪《依樣圖》軸」，似指繪三299，作於十月。

（12）十一月。「自製印『同治童生咸豐秀才』一方」，印見篆一257，款云「辛酉良月」是為十月。

「繪《淺水蘆花圖》軸并題」，見繪三296，款云「良月」，是為十月。

「繪《梅邨詩好記當年圖》軸」，見繪三298，款亦云「良月」。

（13）冬。「金天羽作《藝林九友歌》，敘吳中先賢，有稱缶翁草書」，「先賢」云云，令人驚駭。「吳中」之說，亦以偏概全。該詩所詠者，畢節路金坡詩、（蘇州）吳癯庵曲、（無錫）王莼農詞、粵人蘇曼殊畫、天津李叔同篆刻、虞山蕭蛻公（似為書法）、衡陽符鐵年（似為書畫）、江陰鄭覲文琴瑟、（保定）馬子貞劍，附以上海女弟子錢素君。以上十人，皆為作者同時人，何乃謂之「先賢」？或因「泛論諸前輩」時，有「廉夫於今年物故」之語，以致誤解。此詩繫於辛酉，而陸恢卒於一九二〇年，或為金氏誤記。而提及缶翁草書之「缶盧篆刻久恐刓，款識當以草聖傳」一聯，後在「定本」中作「缶盧篆刻晚恐刓，行楷獨以晉法傳」。小注「余以吳氏草書為諸藝冠」，也被改為「余謂吳氏早時篆刻工力精到，而行楷尤佳」。[319]

319 金天羽：《天放樓詩文集》，上海：上海古籍出版社，2007年，第220-223頁。

55.民國十一年，壬戌年（1922），七十九歲。

（1）二月。「日本大陂高島屋吳服店美術部」，「大陂」應為「大
　　　阪」。

（2）三月十八。「缶龕既竣，王震築龕其上」，龕上又有龕，殊不可
　　　解。王震所築或是亭，即缶亭。

（3）三月廿九。「繪《濃艷灼灼圖》軸」，「濃艷」當作「穠艷」。

（4）三月。「繪《老柏圖》軸」，見繪三322，款僅云「春」。

　　　「為樓邨篆書『無始齋』三字額」，見書二287，款亦僅云
　　「春」。

　　　「題劉玉庵……《高士聽瀑圖》軸，并篆書『以樸其真』
　　七言聯」，於拍場拍品檢得此圖，缶翁款云「壬戌春」，未言月
　　分。[320]七言聯，本條已有，疑似重複。

　　　「題女弟子泰星《萬山雄峻圖》」，於拍場拍品檢得缶翁款
　　云：「壬戌春，泰星女弟畫就，吳昌碩題，年七十九。」[321]應
　　列於「春」條下。此畫款字頗劣，或缶翁不適於絹上作字？

（5）四月。「為李祖韓繪《李原祁吳門謫居圖》并題」，前文已及，
　　　「李原祁」當作「李厚祁」。

　　　「為日下部鳴鶴篆書『日下部東作德配琴子墓』」，表述過
　　略，易生誤解。鳴鶴卒於該年，該墓為合葬墓。應為「日下部
　　東作·德配琴子之墓」，[322]或「為日下部鳴鶴夫婦合葬墓篆書

320 JADE日本美協拍賣「2012年春季拍賣會」喜象萬千──中國古代、近現代書畫專
　　場，0072號拍品，高士聽瀑軸，紙本。雅昌拍賣：https://auction.artron.net/paimai-
　　art 0012460072/。

321 中國嘉德國際拍賣有限公司（2010）「嘉德四季第二十三期拍賣會」中國書畫
　　（七）專場，0992號拍品，壬戌年（1922）作萬山雄峻圖立軸，絹本。雅昌拍賣：
　　https://auction.artron.net/paimai-art68220992/。

322 陳振濂：《維新：近代日本藝術觀念的變遷──近代中日藝術史實比較研究》，杭
　　州：浙江古籍出版社，2006年，第145頁。

『日下部東作德配琴子之墓』」。

　　「為子昂篆書『亭原潮淵』七言聯」，全集未收此作，於拍場拍品檢得，「亭」為「高」之誤。[323]

（6）五月廿八。「友人何詩孫逝世，年八十二歲」，何氏生於道光二十二年（1842），卒年當為八十一歲。《徐兆瑋日記》載有缶翁挽何氏之聯，可補入。聯云：「暮年在海上，鬻書畫以自給者，惟吾兩人僅存，充耳悉無聞，治亂安危都不問；異日過湘南，超氛埃而淑郵兮，倘使九京可作，傷心別有淚，死生契闊又焉論。」[324]

（7）六月幾望。「為姚瀛篆書『傳人藏器』五言聯」，見書二291，款僅云「長夏」。

（8）夏。「偕沈增植等人……」，「沈增植」當作「沈曾植」。

　　「製『老夫無味已多時』一方」，印見篆一261，款云「閏夏」，應移置「閏五月」條。

　　「西泠印社珂羅版刊行丁仁編《缶廬近墨》，吳隱題鑒」，「題鑒」當作「題簽」。

（9）八月。「繪《樹石竹篁圖》軸」，見繪三337，款云「壬戌秋」。

　　「繪《神仙貴壽圖》軸」，見繪三338，款亦云「壬戌秋」。

　　「繪《秋實圖》軸」，似指繪三340，款亦云「壬戌秋」。

　　「繪《修竹立石圖》軸」，見繪三341，款亦云「壬戌秋」。

　　「繪《設色秋菊》扇面」，見繪三342，反面款云「壬戌初秋」。

323 中國嘉德國際拍賣有限公司「嘉德四季第十四期拍賣會」中國書畫（二）專場，0880號拍品，壬戌年（1922）作篆書七言聯。雅昌拍賣：https://auction.artron.net/paimai-art53710880/。

324 徐兆瑋：《徐兆瑋日記》第4冊，合肥：黃山書社，2013年，第2350頁。

（10）重九後數日。「偕曾熙定啟朱績辰書潤」，款云「壬戌秋日」，
未言具體日期。[325]

「祝潛卿八十雙壽，繪《桃實圖》賀之」，款僅云「壬戌
九月」。[326]

「為夏勤繪《金屋珠翠》扇面并題。反面為張謇書法」，
全集未收此作，於拍場拍品檢得款亦僅云「壬戌九月」。[327]

「為周維新篆書『執持辭翰』八言聯」，全集未收此作，
於拍場拍品檢得款亦僅云「壬戌九月」。[328]

「為徐薪蓀行書『元遺山非關須信』七言聯」，全集未收
此作，於拍場拍品檢得款僅云「壬戌秋」。[329]此聯風格迥異，
上聯「非關小雨能留客」，末一字幾不能辨作「客」。可參看行
書非關須信七言聯（書二270）。

（11）十月廿一。「為朱祖謀篆書『同井一宮』五言聯」，見書二311，
作於「壬戌大雪」，是為十月廿日。應移置「大雪」條下。

（12）大雪後數日。「為吳澂臨《散氏盤銘》軸」，見書二309，上款
「抱錕世講」，宜作吳徵。

325 王中秀、茅子良、陳輝：《近現代金石書畫家潤例》，上海：上海畫報出版社，2004
年，第107頁。

326 中國美術館：《中國美術館藏近現代中國畫大師作品精選·吳昌碩》，北京：人民
教育出版社，2005年，第120頁。

327 敬華（上海）拍賣股份有限公司「2010秋季藝術品拍賣會」中國扇畫專場，0251
號拍品，1922年作富貴長年行書成扇，設色紙本。雅昌拍賣：https://auction.artron.
net/paimai-art69310251/。

328 北京誠軒拍賣有限公司「2018年秋季拍賣會」中國書畫一專場，0192號拍品，壬
戌年（1922）作石鼓八言聯鏡心，水墨紙本。雅昌拍賣：https://auction.artron./
netpaimai-art0079310192/。

329 西泠印社拍賣有限公司「2010年秋季藝術品拍賣會」中國書畫近現代名家作品專
場（二），1316號拍品，1922年作行書七言聯，灑金紙本。雅昌拍賣：https://auc
tion.artron.net/paimai-art98491316/。

（13）十月。「為項佩魚題王震《無量壽佛圖》」，李斗《揚州畫舫錄》中有項佩魚，不知是否誤認此位前人。

（14）十二月初四。「應厚祐邀，午飯，有鄭孝胥、章楳、王震等同席」，「厚祐」宜作「李厚祐」，《鄭孝胥日記》云「李雲書邀午飯」。[330]

（15）十二月既望。「繪《珊瑚枝圖》軸」，見繪三350，作於「幾望」。

（16）十二月廿六。「訪海藏樓，交《書味庵圖》二開」，「冬」一條又有「繪《書味盦》冊頁三開」。圖見繪三347，「二開」、「三開」之別，在於繪圖兩開之外，尚有首開篆書「書味盦圖」四字并題。就算不以十二月廿六為作圖之日，後一條亦宜列於十二月。

（17）冬。「繪《墨梅圖》軸」，似指繪三346，款云「壬戌歲寒」，是為十二月。

（18）是年。第一段第一句為「吳涵自哈爾濱返滬，任王震秘書」，而「潘飛聲為之」、「偕周夢坡」、「為徐澤三」、「葉曦為繪」等均為缶翁之事，緊接其後，不熟悉此中消息者易滋誤解。

「旅瀘湖州同鄉」，「瀘」應為「滬」；所作篆書選賢敬德八言聯（書三6），款署「壬戌清和」，宜列於四月。

56.民國十二年，癸亥年（1923），八十歲。

（1）元旦。「為況周頤書錢眼屏風四言聯」，恐涉牽強。徐珂《天蘇閣筆談》載：

330　勞祖德：《鄭孝胥日記》第4冊，北京：中華書局，1993年，第1935頁。

窮居偓寒，不與世接。況夔笙前輩不晤且二年餘矣。癸亥中華
民國十二年。十月訪之，見其大門有朱古微侍郎所書聯云：「六
十宿肉，七十貳膳；百萬黃榜，千萬紫標。」入客室，則有吳
倉碩大令所書聯云：「錢眼裡坐，屏風上行。」[331]

以十月所見而推為元日所書，亦頗新奇。

此聯沙孟海於明年臘月三日的日記中亦曾記之：

炎父即導余過謁況先生，師後亦之。先生居樓上，炎父居樓
下，即坐炎父書室。書室往亦先生所居，戶上有篆書「惟利是
圖」四字，聯云：「錢眼裡坐，屏風上行。」皆吳缶翁手筆。[332]

則配有橫披。
（2）正月。「鄭孝胥偕朱祖謀等諸人為吳涵再定啟潤例」，「等諸
　　人」之「諸」字宜去。
（3）三月廿九。「為丁仁繪《山水》成扇。正面為《山水圖》。反面
　　為行書《畫梅》《有客招飲索自壽詩，賦此示之》二詩」，見繪
　　四10、11，畫款云「癸亥春仲」，書款云「癸亥三月」，並未有
　　日期。
（4）三月。「繪《桃實圖》軸」，似指繪四13，款云「癸亥初春」。
（5）春。「為董齋題王震《山亭論古圖》」，於拍場拍品檢得，缶翁
　　所題與一亭所作之上款均為「董盦」。拍場所釋缶翁上款為

331 徐珂：《康居筆記彙函》卷上，1933年排印本，第八十三葉上。
332 沙孟海：《沙孟海全集・日記卷》（二），杭州：西泠印社出版社，2010年，第439
　　頁。

「董齋」,[333]或襲用而誤。

　　此條「為橋木關雪題……」及「為橋木關雪篆書……」,兩處「橋木關雪」應作「橋本關雪」。

　　「為樓邨篆書『橐有棕陳』七言聯」,全集未收此作,於拍場拍品檢得款云「癸亥四月維夏」。[334]

（6）「四月底（六月十四日）,友人俞原逝世」,六月十四日為五月初一,如何謂之「四月底」?

（7）四月。「繪《萬事如意》扇面」,見繪四19,缶翁題句作「百事如意」。

（8）五月幾望。此條「橋木關雪」亦當作「橋本關雪」。

（9）五月十九。「介紹樓邨書畫啟,刊《申報》」,據《近現代金石書畫家潤例》,《吳昌碩介紹樓辛壺書畫名家》載六月十一日《申報》,[335]農曆為四月廿七。

（10）六月。「繪《珊瑚圖》軸」,似指繪四24,款云「癸亥夏」,缶翁題作「珊瑚枝」。

（11）夏。「又篆書『游嘉為黃』八言聯」,見書三27,作於「荷花生日」,即六月廿四。

　　「為森先生題王震《燕燕於飛圖》」,「於飛」應作「于

333 中國嘉德國際拍賣有限公司（2008）「嘉德四季第十五及第十六期拍賣會」中國書畫（三）專場,0440號拍品,癸亥年（1923）作山亭論古圖立軸,紙本。雅昌拍賣:https://auction.artron.net/paimai-art56430440/。

334 上海嘉禾拍賣有限公司「2012年秋季藝術品拍賣會」四海集珍——中國近現代書畫專場,0131號拍品,1923年作篆書七言聯,紙本灑金箋。雅昌拍賣:https://auction.artron.net/paimai-art5028720131/。

335 王中秀、茅子良、陳輝:《近現代金石書畫家潤例》,上海:上海畫報出版社,2004年,第123頁。

飛」。於拍場拍品檢得此作缶翁款云「癸亥長夏」，[336]循例作六
月。

（12）八月初一。「有《自壽》《自壽詩阮成復賦五言三篇》二詩」。
「阮」應為「既」，詩見《缶廬詩補遺》。[337]同頁「八月」條下
有此詩題，「既」字不誤。

（13）八月初四。「勸募書畫賑濟日災會」宜作說明，係因日本關東
大地震而發起。

（14）重九。「西菜館小集，登四層樓遠眺。是夕，飲於倚翠妝閣，
有詩」，連什麼西菜館也不作交代，反不如《晨風廬唱和詩續
集》卷九周慶雲《九日漫興》詩中小注清楚：「陪吳缶廬至卡
爾登西菜館四層樓登眺。」而缶翁之詩曰《九日登高和夢
坡》，似與「是夕」之飲關係不大。「倚翠妝閣」，不如下年
「三月十三」條作「倚翠家」，簡單明瞭。

（15）九月。「為駱亮公行書『傅山、何紹基語錄』軸」，全集未收此
作，於拍場拍品檢得作於「癸亥秋」，未言月分。[338]

「為吳潛篆書『潛泉遺迹』四字軸」，「吳潛」當作「吳
隱」。此為吳隱遺作出版所題，印本扉頁所見篆字甚劣，未知
原作如何。

「為蘭家篆書『拓跋釐』三字額并題」。「蘭家」為「蘭
泉」之誤，著名藏書家武進陶湘之字。「釐」應為「廛」，「拓

336 西泠印社拍賣有限公司「2013秋季拍賣會」中國書畫海上畫派作品專場，1487號
拍品，1923年作燕燕于飛立軸，設色紙本。雅昌拍賣：https://auction.artron.net/paimai-
art5045271487/。

337 吳昌碩：《吳昌碩詩集》，上海：華東師範大學出版社，2009年，第277頁。

338 關西美術競賣株式會社「2013年秋季首屆中國藝術品拍賣會」永好留真——大書畫
家、大政客、大文人及能工巧匠與日本夜場，0011號拍品，1924年作行書立軸，水
墨紙本。雅昌拍賣：https://auction.artron.net/paimai-art0025440011/。

跋塵」為其齋名。此額全集未收，見諸拍品。[339]

（16）秋。「為吳澂繪《明珠滴露圖》」，款云「抱鋗主人」，亦宜作吳澂。[340]

「繪《自寫小像圖》軸」，見繪四24，款云「癸亥新秋」，此事「七月」條下已有。

「為徐乃昌篆書『棕柏柳華』七言聯」，見書三34，作於九月。

「張繼《楓江夜泊》」，應為《楓橋夜泊》。此作見書三75，誤置於一九二四年。

（17）立冬後三日。「為成志作書畫冊頁二開，一《珠光圖》，一行書。《畫菊》《畫玉蘭》《畫荷》三詩冊頁」，宜作「為成志作書畫冊頁二開，一《珠光圖》，一行書《畫菊》《畫玉蘭》《畫荷》三詩」。此冊全集未收，見於拍場拍品。[341]

（18）「十月既望（十一月二十三日），因顧南群為日本人入澤達吉醫師繪《墨梅圖》并題」，全集未收此作，於拍場拍品檢得，作於「十月幾望」，西曆為十一月二十一日。[342]「顧南群」後宜加上「屬」字。

（19）十月。「為賓丞繪《古木幽亭圖》并題」，見繪四33，作於十一

339　上海工美拍賣有限公司「2018春季拍賣會」海上世家專場，0233號拍品，1923年作篆書「拓跋塵」鏡片，紙本。雅昌拍賣：https://auction.artron.net/paimai-art5128100233/。

340　《吳昌碩作品集——繪畫》，上海：上海人民美術出版社，杭州：西泠印社，1986年，第110頁。

341　西泠印社拍賣有限公司「2008年秋季藝術品拍賣會」中國書畫近現代名家作品專場，0453號拍品，1923年作花卉、書法鏡心（二開），設色紙本。雅昌拍賣：https://auction.artron.net/paimai-art88320453/。

342　西泠印社拍賣有限公司「2010年春季拍賣會」高風堂藏中國書畫作品專場，0179號拍品，1923年作墨梅立軸，水墨紙本。雅昌拍賣：https://auction.artron.net/paimai-art95050179/。

月並已收於該條下。

（20）十一月。「偕柯鳳素為鄭午昌定啟潤例」，「柯鳳素」當為「柯鳳蓀」。[343]

「《繆（鳳林）墓志》」，括號似不必。

（21）十二月十八。「中國書部審查員」，「書」似為「畫」之誤。

（22）十二月杪。「為劉青篆書朱祖謀『神仙奴婢』四言聯并題」，見書三56。款云「歲暮」，一般作十二月。

（23）十二月。「繪《宋梅》斗方并題」，見繪四48，款云「十二月杪」。前一條即「十二月杪」，應併入。

「應于右任之請，為其伯《張清和墓志》篆蓋」。僅因于氏自署「世愚侄」，就稱「其伯」，未免太過牽強。

（24）冬。「為轂臣篆書『小囿平原』七言聯」，見書三42，款云「癸亥大雪」。

（25）是年。「偕何汝穆等人定啟曾農髯所訂馬企周潤例」，與缶翁「同啟」者「何詩孫」為何維樸，非「何汝穆」。[344]本表上年「五月廿八」載何維樸卒，此處之「啟」或是更早前所定。本表多有「定啟潤例」之表述，實則有時「定」、「啟」不是同一批人。如此處之「定」，為「曾農髯手訂」，缶翁即非參與者。

「為杜濟園定啟潤例」，「杜濟園」為「杜滋園」之誤。[345]

以上兩例未署日期，均引自《神州吉光集》第三集，其出

343 王中秀、茅子良、陳輝：《近現代金石書畫家潤例》，上海：上海畫報出版社，2004年，第127頁。

344 王中秀、茅子良、陳輝：《近現代金石書畫家潤例》，上海：上海畫報出版社，2004年，第128頁。

345 王中秀、茅子良、陳輝：《近現代金石書畫家潤例》，上海：上海畫報出版社，2004年，第129頁。

版日期為一九二三年四月。[346]

　　「為吳澂繪《珠光圖》」，全集未收此作，於拍場拍品檢得上款為「抱銅先生」，[347]「吳澂」亦宜作「吳徵」。

　　「為成志繪《珠光》冊頁」，已見「立冬後三日」條。

　　「繪《觀瀑圖》軸」，見繪四37，款云「癸亥冬」。

　　「繪《竹抱百節》橫披」，見繪四39，款云「癸亥歲寒」。

　　「為劉玉盦繪《蒼松圖》軸」，見繪四40，款云「癸亥冬」。

　　「為沈麟元繪朱竹圖祝其七十壽并題」，沈氏生於一八二六年，如在世已九十八歲，必非其人。畫見繪四44，上款謂「竹齋老兄」，與沈氏同而致誤。

57.民國十三年，甲子年（1924），八十一歲。

（1）元旦。「繪《歲朝清供圖》軸。為携梅小姐繪《瓶梅新蔬圖》」，前者見繪四51，上款正是「携梅小姐」，所繪正是瓶梅新蔬，疑為一事。

　　「《缶廬集》卷五《甲子元旦，書懷兼呈彊邨》《元旦又書》」，檢五卷本《缶廬集》卷五第十葉下、第十一葉上，兩詩題中「元旦」應作「元日」，《缶廬詩補遺》亦作「元日」。[348]第一首詩題之逗號可去，如用宜在「書懷」後。

（2）正月。「偕金雪孫等人為鄭午昌重訂潤例」，訂於「甲子歲朝」，[349]應入「元旦」條。

346 王震：《二十世紀上海美術年表》，上海：上海書畫出版社，2005年，第133頁。

347 浙江皓翰國際拍賣有限公司「2007春季大型藝術品拍賣會」書畫專場，0115號拍品，珠光立軸，設色紙本。雅昌拍賣：https://auction.artron.net/paimai-art47630115/。

348 吳昌碩：《吳昌碩詩集》，上海：華東師範大學出版社，2009年，第281-282頁。

349 王中秀、茅子良、陳輝：《近現代金石書畫家潤例》，上海：上海畫報出版社，2004年，第143頁。

　　　　「為費硯定啟書畫篆刻潤」，「潤」後宜加「例」字。

（3）二月中旬。此條「浙江省省長」後宜加「張載陽」，缶翁曾為
　　　其製白文「張載陽印」、朱文「暄初父」對印（篆一260）。

（4）「二月杪，偕王震等人為丁翰定啟潤例」，只云「甲子仲春」，
　　　「杪」字應去。[350]

　　　　「為壽甫節臨《石鼓》軸」，全集未收此作，於拍場拍品
　　　檢得作於「甲子春仲」，[351]應移置「二月」條下。

（5）三月十二。「是夕，徐鋆招飲，周慶雲、潘飛聲同席，缶翁有
　　　和詩」，所和為夢坡之詩，見《晨風廬唱和詩續集》卷十。

（6）三月十三。「展上巳，周慶雲招飲倚翠家，有《贈倚翠，乞夢
　　　坡和之》志之。是夕，又招飲寫韻樓作修禊小集，席間吟咏，
　　　分韻得麗字」，此係以一事而分作兩事，見《晨風廬唱和詩續
　　　集》卷十。周慶雲詩為《十三日展上巳，飲於寫韻樓，為修禊
　　　小集。即席吳缶老有贈倚翠詩索和，次韻奉酬》，吳涵有《展
　　　禊倚翠閣分得「多」字》一首，似可證寫韻樓或即倚翠家。

（7）四月十四。「晚間由金紹城、昆仲在其滬宅宴請」，頓號應去除。

（8）五月。「為徐曉霞《商壺印集》序」，誤。序云「曉霞徐君……
　　　哲嗣懋齋……拓成譜」，則此譜為徐安（懋齋）所集。[352]後人
　　　多有將徐氏父子混為一人者。[353]

350 王中秀、茅子良、陳輝：《近現代金石書畫家潤例》，上海：上海畫報出版社，2004
　　年，第147頁。

351 西泠印社拍賣有限公司「2013年春季拍賣會」吳昌碩家屬及親友藏中國書畫作品
　　專場，1810號拍品，1924年作節臨石鼓文畫心，紙本。雅昌拍賣：https://auction.
　　artron.net/paimai-art5036551810/。

352 樂憶英：〈徐曉霞與徐懋齋〉，《嘉興日報桐鄉新聞》2018年5月28日，第三版「鳳凰
　　家」。網址：http://txnews.zjol.com.cn/txnews/system/2018/05/28/030917493.shtml。

353 王佩智：《三老碑今昔》，杭州：西泠印社出版社，2015年，第41頁。

（9）六月。「為杜濟園重訂畫例」，此處「杜濟園」亦為「杜滋園」之誤。[354]

（10）夏。「為仲桂繪《梅石》扇面。反面為朱祖謀書法」，全集未收此作，於拍場拍品檢得，缶翁及朱氏所書上款均為「仲佳仁兄」。[355]

（11）七月。「繪《壽桃圖》軸」，似指繪四63，款云「甲子秋」。

　　　「繪《枇杷立石圖》軸」，似指繪四64，款亦云「甲子秋」。

　　　「繪《葡萄圖》軸」，似指繪四65，款亦云「甲子秋」。

（12）重九。「為柳寶詒篆書『子郭敬中』七言聯」，柳氏已卒二十餘年，必非此人。「子郭敬中」疑誤，《中國書法全集》吳昌碩卷收有「子高清好麋工寫，敬中嘉樂禽則鳴」七言聯，[356]或可參考。其上款云「明之世再阮嘉禮」，則「敬中」應作「敬仲」，或指陳完；而子高為張敞之字。所用之典皆與婚姻有關，與「嘉禮」正符。

（13）秋。「為徐觀定啟潤例」，缶翁款云「甲子涼秋」，曾載於《有美堂金石書畫家潤例》（1925年5月）、《神州吉光集》第七集，宜從缶翁之款作九月。[357]

　　　「為曉春上人篆書『棕柏桃花』七言聯」，見書三74，「桃

354　王中秀、茅子良、陳輝：《近現代金石書畫家潤例》，上海：上海畫報出版社，2004年，第152-153頁。

355　北京匡時國際拍賣有限公司「2019春季拍賣會」半紙清風──成扇專場，0467號拍品，1924年作鐵網珊瑚、楷書陶公詩成扇，紙本。雅昌拍賣：https://auction.artron.net/paimai-art0084490467/。

356　劉江：《中國書法全集　77　近現代編吳昌碩卷》，北京：榮寶齋出版社，1998年，第168、275頁。

357　王中秀、茅子良、陳輝：《近現代金石書畫家潤例》，上海：上海畫報出版社，2004年，第153-154頁。

花」當作「柳花」。

（14）十二月初三。「因況周頤為沙孟海《印存》題詞」，沙孟海本日記：「況先生以余篆刻為不俗，曾語朱炎父，謂將持示缶老。昨日缶翁適來，因使題語冊端。」[358]則缶翁題詞似在十二月初二。「況周頤」後宜加「屬」字。

「為田煥《周鑾詒苑》七絕三章。」應指《璽苑》，原為周詵詒、周鑾詒兄弟輯拓，惜未成稿。田煥續編成書，羅振玉署端，吳昌碩、章炳麟、姚茫父、褚德彝、丁輔之、譚澤闓、高野侯等作序。[359]

（15）十二月。「為王賢定啟潤例」，缶翁款云「甲子冬」，宜列於「冬」條下。[360]

「又偕顧麟士等人為畢勛閣定啟潤例」，《近現代金石書畫家潤例》採自《神州吉光集》第七集，應為西曆十一月。[361]

「又許定吳邁秀山水畫例」，同出《神州吉光集》第七集，應為西曆十一月。[362]

「為價卿繪《梅石同春圖》并題。反面為朱祖謀書法」，「反面為朱祖謀書法」係衍文。全集未收此作，於拍場拍品中

358 沙孟海：《沙孟海全集‧日記卷》（二），杭州：西泠印社出版社，2010年，第440頁。

359 中國嘉德「2014秋季拍賣會」印藪大觀——金山鑄齋藏中國集古及流派印譜專場，2078號拍品《璽苑》。雅昌拍賣：https://auction.artron.net/paimai-art0040502078/。

360 王中秀、茅子良、陳輝：《近現代金石書畫家潤例》，上海：上海畫報出版社，2004年，第156頁。

361 王中秀、茅子良、陳輝：《近現代金石書畫家潤例》，上海：上海畫報出版社，2004年，第158頁。《神州吉光集》第7集出版日期據王震：《二十世紀上海美術年表》，上海：上海書畫出版社，2005年，第164頁。

362 王中秀、茅子良、陳輝：《近現代金石書畫家潤例》，上海：上海畫報出版社，2004年，第159頁。該書作「吳昌碩等許定」，「許」字存疑。

檢得此圖，上款「價卿」當作「价卿」，時間僅云「甲子冬」，未言月分。[363]

「為晚春上人繪《梅石圖》扇面。反面為朱祖謀行書」，全集未收此作，於拍場拍品中檢得此圖，缶翁與朱氏所書上款均為「曉春上人」，缶翁款僅云「甲子冬」，未言月分。[364]

「為省安行書自作詩軸」，全集未收此作，於拍場拍品檢得款亦僅云「甲子冬」，未言月分。其「說明」謂上款人為潘承謀。[365]

「與金蓉鏡、趙雲壑、吳徵、商志言……」，「商志言」應為「商言志」。

（16）冬。「繪《天竹棕櫚圖》軸」，見繪四68，款云「甲子殘冬」，似應作十二月。

58.民國十四年，乙丑年（1925），八十二歲。

（1）三月二十。「沙孟海侍師馮刊及況周頤、朱祖謀來訪，談及篆刻。贈諸人《缶廬詩》（四卷本），朱氏為之題春帖子」，沙孟海日記此日無此內容。事見三十日：

363 北京匡時國際拍賣有限公司「2018春季拍賣會」強其骨──金石家書畫專場，0607號拍品，1924年作紅梅鏡心，紙本。雅昌拍賣：https://auction.artron.net/paimai-art0075040607/。

364 北京永樂國際拍賣有限公司「2007春季拍賣會」中國書畫專場，0397號拍品1924年作書法、紅梅扇面雙挖立軸，水墨設色紙本。雅昌拍賣：https://auction.artron.net/paimai-art46300397/。

365 浙江中鉅拍賣有限公司「2011秋季藝術品拍賣會」廣微草堂藏中國書畫專場，0425號拍品，行書五言詩立軸，墨色紙本。雅昌拍賣：https://auction.artron.net/paimai-art5012030425/。

夜侍師及況蕙風、朱彊邨兩先生過訪吳缶翁。……翁又以其詩集分贈師及余各一部，集凡四卷，吳興劉承幹所為刻也。……

朱彊翁為吳缶老題春帖子云：「老子不為陳列品，聲丞敢忘太平聲。」缶老病重聽也。[366]

則贈書僅馮、沙師生二人，「朱氏為之題春帖子」亦未必在是日。

（2）三月。「《蘭菊供養圖》軸」，見繪四74。前文已及，「蘭菊」當作「籃菊」。

「繪《歲朝圖》軸」，見繪四75，款云「乙丑春」。

「潘飛聲夫人月子女史四十大壽，寫《枇杷冊頁》賀之。」，「冊頁」兩字，一般在書名號外。月子為潘氏副室，缶翁原作僅云「月子女史」。[367]《缶廬詩》卷六之《蘭史携其姬人月子要許子重及予飲，忽來西女數人，環立觀聽》，亦不稱月子為夫人。[368]前文已及，《晨風廬唱和詩存》卷二周夢坡詩，稱月子一為姬人，一作夫人。其後劉炳照一首，則篋室與夫人並存。而潘氏嘗謂「小妾月子」，見《晨風廬唱和詩續集》卷十。

「為雲生篆書『黃矢大罟』七言聯」，全集未收此作，於

366 沙孟海：《沙孟海全集・日記卷》（三），杭州：西泠印社出版社，2010年，第802頁。

367 北京匡時國際拍賣有限公司「2012年秋季藝術品拍賣會」「染于蒼」——吳昌碩作品專場，0024號拍品，1925年作《晚翠》鏡心，紙本。雅昌拍賣：https://auction.artron.net/paimai-art0018340024/。

368 吳昌碩：《吳昌碩詩集》，上海：華東師範大學出版社，2009年，第131頁。

拍場拍品檢得作於「乙丑春」，未言月分。[369]

（3）春。此條「橋木關雪」當作「橋本關雪」。

（4）四月初十。「夜，沙孟海侍師馮玕及況周頤來訪」，與沙氏日記亦有出入：「夜，侍師過吳缶翁，蕙風先生亦在。」[370]

（5）四月。「與楊雪玖、王震、曾熙、楊東山等集議開辦城東女學國畫專修科，乃假新校舍於中華路，登報招生。」五月。照樣重複一次，不知到底是何時集議？何時登報？

　　其後又列「四月」條。「為奠孫篆書『華亞來翰』五言聯」見書三97，即前文所及錯配之聯。「贈沙孟海詩」即四月初十之事，不必另列一條。

（6）閏四月廿一。「托劉青送《菊幅》與鄭孝胥」，此條太過簡略，致有信息遺漏。鄭氏日記云：「劉山農來饋杭州塘栖枇杷，求為畫扇，并送來昌碩畫菊，即梅笙為大連日友代求者。」[371]「菊幅」之書名號，亦似不妥。

（7）端午。「與王震合作《佛壽圖》（松石靈芝）并題」，全集未收此作，於拍場拍品檢得缶翁確作於「乙丑端陽」，但王震款云：「乙丑六月望，弟子王震敬造佛像。」[372]則本條表述似不夠準確。

（8）五月十六。「并世」宜作「並世」。

369　西泠印社拍賣有限公司「2010年秋季藝術品拍賣會」中國書畫近現代名家作品專場（一），1153號拍品，1925年作石鼓文七言聯，紙本。雅昌拍賣：https://auction.artron.net/paimai-art98481153/。

370　沙孟海：《沙孟海全集・日記卷》（三），杭州：西泠印社出版社，2010年，第806頁。

371　勞祖德：《鄭孝胥日記》第4冊，北京：中華書局，1993年，第2060頁。

372　西泠印社拍賣有限公司「2012年春季拍賣會」中國書畫近現代名家作品專場（二），1589號拍品，1925年作佛壽圖畫心，設色紙本。雅昌拍賣：https://auction.artron.net/paimai-art5023511589/。

（9）五月。此條「汪認庵」疑為「汪訒庵」即汪啟淑之誤。

（10）七月初一。「陳巨來、沙孟海來謁，因傷足不筵」，「筵」應作
「延」。沙孟海日記：「晚巨來來，與俱謁缶廬。先生月初車行
傾跌受傷之後，臂部尚未全愈，故未見客。」[373]似是傷足已癒。

（11）七月廿一。「沙孟海獲《缶廬印存》三集四集」，應為廿二。書
為張伯岸所贈，宜予說明。[374]

（12）處暑。「為瓊英作《鐵骨紅》成扇。正面為鐵骨紅并題，反面
為行書《東園》《重陽登高》二詩」，見繪四80、81。畫作於
「乙丑新秋」，反面書於「乙丑處暑」，既以鐵骨紅名成扇，寫
作時間也應以其為是。

　　　「為奠孫繪《傲霜》成扇并題」，見繪四78，款云：「傲
霜。乙丑秋，昌碩又題。」反面款為：「奠孫先生兩正。乙丑
處暑節，吳昌碩時年八十又二。」不錄反面，卻以其署款為傲
霜寫作時間，似不甚妥。

（13）七月。「孫家振撰《退醒廬筆記》首倡『缶廬三絕』。」前文已
及，該書為十一月初版，七月誤。
「黃葆鉞隸書署鑒」，「署鑒」當作「署簽」。

（14）八月。「為鞠卿繪《桃實圖》賀其夫人四十壽」，圖見繪四82。
款云「鞠卿夫人四十大壽」，則「鞠卿」似非丈夫之名字。

　　　「為景廷繪《采菊圖》扇面并題陶淵明句。反面為王震
《蘇武牧羊圖》」，全集未收此作，於拍場拍品檢得缶翁款云「乙
丑秋」，僅依王震「乙丑秋仲」之款而繫於八月，稍嫌牽強。[375]

373 沙孟海：《沙孟海全集・日記卷》（三），杭州：西泠印社出版社，2010年，第853頁。

374 沙孟海：《沙孟海全集・日記卷》（三），杭州：西泠印社出版社，2010年，第866頁。

375 北京匡時國際拍賣有限公司「2006春季拍賣會」中國書畫成扇專場，0099號拍品，
乙丑年（1925）作雙色秋菊、蘇武牧羊成扇，設色紙本。雅昌拍賣：https://auction.
artron.net/paimai-art39240099/。

　　「為姚石甫篆書題『觀復齋』三字額」，見書三105。款
云：「昔邵念魯顏齋曰『思復』，而姚石甫亦以『中復』榜其
堂。印龕居士曰……」姚石甫即姚瑩，卒於一八五三年，有
《中復堂全集》，此處只是舉其齋號為例。此為蔣汝藻之弟、印
龕居士蔣汝苹所書。

（15）八月十二，應為九月十二，括注之西曆不誤。「沙孟海侍師來
訪，呈《印存》七冊請審定。朱祖謀及況維琦、馮玕亦來」。
「師」即馮玕，如何云亦來？沙氏日記云：「飯後侍師及又韓、
仲足過謁缶廬先生，以壬戌秋日以後之印存七冊丐缶翁選定
之。後彊邨先生亦至。」[376]則朱祖謀為後至，而況維琦、馮賓
符係同去者。

（16）八月十六，應為九月十六，括注之西曆無誤。

（17）九月。「銘『象牙鼻烟碟』十三字，王賢刻之」，引號似不必。
所銘十三字及款為：「鬥顏色，別芬芳，勇盧虛監爭專房。乙
丑秋杪，老缶銘，啟之刻。」[377]勇盧，鼻神；虛監，目神。

（18）秋。「為絳如行書《秀畝贈瓶即和其韻》《畫闌》二詩軸」，全集
未收此作，於拍場拍品檢得係扇面，其上款應為「繹如」。[378]
　　「為高時顯題王冕《梅花手卷》引首『梅王閣』三字并三
絕句」，此係誤解，引首當為「墨景流芬」四字。缶翁款云：
「野侯先生購得煮石山農是卷，顏其居曰『梅王閣』。索題耑，

376 沙孟海：《沙孟海全集・日記卷》（三），杭州：西泠印社出版社，2010年，第896頁。
377 陳若茜：〈童衍方：最愛是苦鐵〉，雅昌拍賣新聞，2014年10月8日。網址：https://
news.artron.net/20141008/n661545.html。原載《東方早報》。
378 浙江南北拍賣有限公司「2009秋季拍賣會」中國書畫（一）專場，0076號拍品，
1925年作書法自作詩鏡心，水墨紙本。雅昌拍賣：https://auction.artron.net/paimai-
art61010076/。

縢以小詩，請兩正。」[379]缶翁只是題畫之引首，並未題「梅王閣」之額。

（19）十一月初三（十二月十八日）。「偕朱祖謀等人為陳三立定啟書例」，當為一九二六年一月五日，農曆十一月廿一。[380]

（20）十二月。「為徐鈞隸書『舊本石文』七言聯」，見書三118。上款為「商壺姻世講」，為徐鈞之子徐安。

（21）冬。「繪《面壁圖》軸。繪《面壁圖》軸」，未知是否為同一事。

（22）是年。「偕曾熙為靈蘇老人定啟潤例」，同訂者十人，「曾熙」後宜加「等人」，時間或可列入西曆五月。[381]

「為濂夫行書《陶壺銘》扇面」，全集未收此作，於拍場拍品檢得款云：「濂夫仁兄大人正之，安吉吳俊卿。」並無寫作時間，繫於本年未知何據。所書內容除《陶壺銘》，其前尚有《吳伯滔贈山水障，索寫梅花》兩首。[382]

「為寶篆書『求古得天』八言聯」，上款人字號似漏一字。全集未收此作，拍場拍品有上款為「寶崘仁兄」者，未知是否此聯。[383]

379 《王元章梅花卷二十葉》，上海：中華書局，1926年。

380 王中秀、茅子良、陳輝：《近現代金石書畫家潤例》，上海：上海畫報出版社，2004年，第181頁。

381 王中秀、茅子良、陳輝：《近現代金石書畫家潤例》，上海：上海畫報出版社，2004年，第175頁。

382 西泠印社拍賣有限公司「2010年春季拍賣會」高風堂藏中國書畫作品專場，0183號拍品，行書七言詩扇面，紙本。雅昌拍賣：https://auction.artron.net/paimai-art95050183/。

383 上海朵雲軒拍賣有限公司「2013春季藝術品拍賣會」古代書畫專場，0421號拍品，篆書八言對聯，箋本。雅昌拍賣：https://auction.artron.net/paimai-art5035850421/。

59.民國十五年，丙寅年（1926），八十三歲。

（1）元宵。「由林章王介紹，偕朱祖謀、況周頤三老共三人歌媛潘
雪艷為義女」，「三老」、「三人」，疊床架屋。「歌媛」前，宜加
「認」或「收」字。諸家記錄，似無元宵一說；介紹人則為步
林屋，[384]林屋為號，字為章五，或以此誤為「林章王」。

（2）「正月廿六（三月十日），偕朱祖謀等人為夏棣庵定啟書例。與
朱古微、王震、盛省傳、虞洽卿、方椒伯、盛竹書等為夏棣庵
定代訂書例。」似為摘自兩處之資料，而未合併者。

（3）寒食節。「為沈敦和繪《深山讀易圖》」，沈氏卒於一九二〇
年，應非此人。全集未收此作，於拍場拍品檢得款云：「歲丙
寅寒食節，為仲禮道兄法家正，吳昌碩畫。」[385]以沈氏字仲禮
而誤。此圖字甚拙劣，而篆書「深山讀易」四字中，「讀易」
兩字篆法乖謬，初學者亦不致如此。

（4）三月初八。「沙孟海來賀女孫於歸」，「於歸」當作「于歸」。沙
孟海日記：「九時起，往振華旅館賀吳家喜事。缶丈女孫于
歸。」[386]此事宜從「譜主」缶翁角度改寫，而不是撮錄沙氏日
記，連振華旅館這種信息都漏過不提。

（5）三月十一。「日本南滿洲鐵路株式會社理事櫻木俊與梅野實在
六三園宴請中國畫家，即席為王震《梅野實寫照》題句」，似
宜於「即席」前加「缶翁」。

（6）春。「為瓊華夫人繪《牡丹》冊頁」，見繪四98，款云「丙寅春
初」。

384 鄭煒明：《況周頤先生年譜》，上海：上海古籍出版社，2009年，第346-348頁。

385 中貿聖佳國際拍賣有限公司「2007年秋季藝術品拍賣會」中國近現代書畫專場
（一），1636號拍品，1926年作深山讀易立軸，水墨紙本。雅昌拍賣：https://auc
tion.artron.net/paimai-art50131636/。

386 沙孟海：《沙孟海全集·日記卷》（三），杭州：西泠印社出版社，2010年，第977頁。

　　　　「為宴池繪《紫藤圖》軸」，見繪四99，款云「丙寅春仲」。

　　　　「繪《梅花圖》軸」，似指繪四102，款亦云「丙寅春仲」。

（7）四月十三（五月二十四日）。「與王震、康有為諸人啟訂大休和尚潤例」，似為「四月十一（五月二十二日）」。[387]

（8）四月。「繪《芙蓉圖》軸」，似指繪四108，作於立夏。

　　　　「為蔣祖詒題趙孟頫《墨梅》手卷」，「同題人」中有鈕樹玉，鈕氏卒已近百年，稱與缶翁同題略顯牽強。此卷趙氏《墨梅》，即「四月初一」條沙孟海等來訪曾觀者。沙氏所見，「又有鈕匪石觀款」。[388]未言缶翁之題，或在此後所作。

（9）端午。「繪《端陽節物立圖》軸」，見繪四112。「《端陽節物立圖》」，衍「立」字，似將本表「圖軸」與全集「立軸」之命名方式相混所致。前文已及，以題詩與所畫枇杷等物，繫於端午所畫，稍涉牽強。

（10）五月。「繪《蒼松頑石圖》軸」，見繪四110，作於朔日。

（11）大暑。「為鮑薌穀篆書『鮑薌穀先生』五字橫披」，應是作於小暑，見書三139，「穀」當作「谷」。薌谷為紹興鮑德馨（1875-1951）之字。此作僅「鮑薌谷先生」五字，略顯沒頭沒尾。[389]

387 王中秀、茅子良、陳輝：《近現代金石書畫家潤例》，上海：上海畫報出版社，2004年，第188頁。

388 沙孟海：《沙孟海全集・日記卷》（三），杭州：西泠印社出版社，2010年，第989頁。

389 沈子林、魏余江：《挖掘醬類傳統釀造工藝》，《中國調味品》，2009年第2期，第27頁。橫披尺寸為縱三十一點二釐米，橫一二四點七釐米。以此寬度，其末如加一「像」字，則有可能是畫像上方之「詩塘」。鮑氏於一九二五年營生壙，樊增祥為此撰有《鮑薌谷先生生壙記》，缶翁此作與此是否有關，與是否為畫像「詩塘」一樣，在沒有確切資料的情況下，只能是個謎。行書鄭貞孝先生家傳手卷（書三189），或可為「生壙記」之可能作一參考。

（12）六月。「為又新作書畫扇面。正面為蘭花；反面為行書《鄰翁
　　　招飲》《有贈和壁間友人韻》二詩」，全集未收此扇，於拍場拍
　　　品檢得畫於「丙寅首夏」、書於「丙寅夏」，非關六月。[390]

　　　　　「為沙孟海臨《石鼓文》軸」，見書三143，款云「丙寅
　　　夏」。

　　　　　「為周谷梅行書《與鮑大話舊》詩」，全集未收此作，於
　　　拍場拍品檢得款僅云「丙寅夏」，未言月分。[391]

　　　　　「為蔣汝藻篆書『朝陽嘉樹』八言聯」，見書三144，款亦
　　　云「丙寅夏」。

（13）七月。「為繆荃孫篆書『游魚高柳』八言聯」，此作見書三
　　　149，上款之「筱珊仁兄」非繆荃孫。繆氏卒於一九一九年，
　　　本表己未十一月初一有記（文三241）。本年「秋」條下有：
　　　「應任筱珊請為曹太夫人周氏七十壽繪《曼倩移來圖》。」或即
　　　此人。任氏所請，尚見《菊石圖》一幀：「頌臣先生七十榮
　　　壽，丙寅秋吳江任筱珊屬，吳昌碩寫於禪甓軒。」[392]或與《曼
　　　倩移來圖》同時所請。

（14）八月。此條「《戊戌三月於役陽羨紆道訪國山碑》」，「於役」當
　　　作「于役」。

　　　　　還有：「為名醫篆書《曹家達賣》詩行醫署檢。行書『行
　　　穎甫詩』橫披。」前文已及，橫披為拼接、變造之作。前者為

390　西泠印社拍賣有限公司「五週年慶典暨2009年秋季藝術品拍賣會」中國書畫成扇
　　　專場，1178號拍品，蘭花‧書法。雅昌拍賣：https://auction.artron.net/paimai-art9228
　　　1178/。

391　上海明軒國際藝術品拍賣有限公司「2014春季藝術品拍賣會」海派書畫專場，0241
　　　號拍品，1926年作行書鮑大話舊鏡片，水墨紙本。雅昌拍賣：https://auction.artron.
　　　net/paimai-art5048990241/。

392　安徽世達拍賣有限公司「2011秋季藝術品拍賣會」，0268號拍品，菊石、書法冊
　　　頁，設色紙本。雅昌拍賣：https://auction.artron.net/paimai-art5013140268/。

行書而非篆書，內容是「曹穎甫賣詩行醫」。

（15）重陽。「吳昌碩篆稿，吳臧堪製『靜勝軒』一方。」此印見篆一270，作於展重陽。前一條為「重九」，同一日分作兩條，實無必要。

（16）九月廿五。「王个簃三十初度，請王震為之繪寫照（《缶翁侍坐圖》）」，當為《缶廬侍坐圖》。一字之差，失之千里，此之謂也。

（17）秋。「為尊山行書『出得左援』八言聯」，全集載兩件出得左援八言聯（書三151、152），俱作於「丙寅涼秋」，宜移置九月。

「為錢蘇漢篆書《紅衣羅漢圖》佛字」，宜作「為錢蘇漢《紅衣羅漢圖》題篆書佛字」。

「日本大陂」，「大陂」應為「大阪」。

（18）十月既望。「題張善孖《山君圖》」，於拍場拍品檢得，張氏款云「十月既望」，而缶翁僅謂「丙寅良月」。[393]強作同日所題，似有不宜。

（19）十月廿四晚。「沙孟海侍師馮开來」，沙氏日記此日無此記載，或與十一月廿四日相混。[394]

（20）十月三十。「遣王賢送手札赴修能書社，邀馮开來談」，恐與沙孟海所記略有出入：「十時，啟之來，余即起。缶丈有長函與師，屬為轉遞。小談，啟之去。」[395]此處或以「小談」屬上讀而致誤。

393 上海崇源藝術品拍賣有限公司「2005秋季大型藝術品拍賣會」南秀北奇——中國近現代書畫專場，1359號拍品，山君圖立軸，設色紙本。雅昌拍賣：https://auction.artron.net/paimai-art37111359/。

394 沙孟海：《沙孟海全集・日記卷》（三），杭州：西泠印社出版社，2010年，第1127、1148頁。

395 沙孟海：《沙孟海全集・日記卷》（三），杭州：西泠印社出版社，2010年，第1133頁。

（21）十二月初九。「消寒第三集觀鄭覲文投壺古禮及表克文演折柳
　　　關昆曲。首唱。同唱者……」。「表克文」，當為「袁克文」。
　　　「首唱」前，宜照下一條加「有詩」二字，庶幾不致誤解。

（22）十二月十八。「李伯勤處作消寒第四集，有詩。同唱集……」，
　　　末一「集」字當作「者」。

（23）是年。「偕王震為許籪岑定啟潤例」，潤例由「王一亭、吳昌
　　　碩、徐丹甫、吳鐵珊代訂」，[396]「王震」後應加「等人」。
　　　　　「偕康天游等人為陳日初定啟潤例」，雖然讀者不至於不
　　　知、更不至於認為本表編者不知康氏為誰，但總以康有為之名
　　　示人為好。康氏號天游化人，缶翁曾為其製「天游堂」朱文印
　　　（篆一262），上款正為「南海先生」。
　　　　　「偕曾頤、王震、蔡元培為馬孟容、馬公愚兄弟定啟潤
　　　例」，該例由「吳昌碩、曾農髯、王一亭、蔡元培同訂」，「曾
　　　頤」為「曾熙」之誤。[397]

60.民國十六年，丁卯年（1927），八十四歲。

（1）先雨水二日。「為方濟寬五十壽繪《壽桃圖》并題，適木居士
　　　來飲，大贊之」，全集未收此作，於拍場拍品檢得缶翁題款云：

　　曉霞仁兄五秩大壽，為擬張孟皋設色。吳老缶寫祝。
　　度索山桃偷不了，釀酒飲之人不老，仙乎味比安期棗。丁卯雨
　　水先二日畫竟，適木居士過我危樓，狂飲讀之，以為大美。吳

396 王中秀、茅子良、陳輝：《近現代金石書畫家潤例》，上海：上海畫報出版社，2004
　　年，第198頁。
397 王中秀、茅子良、陳輝：《近現代金石書畫家潤例》，上海：上海畫報出版社，2004
　　年，第205頁。

昌碩，年八十四。[398]

　　「曉霞」方濟寬，《沈曾植年譜長編》數見之，[399]然所附「人物小傳」中並無此人，顯然諸般不詳。

　　　　缶翁為「曉霞」所作甚多。本表庚戌年（1910）春，有「為曉霞繪《山茶白梅圖》」。辛亥年（1911）所繪之赤城瑕立軸（繪二67），上款人本表作「徐曉霞」；同年正月尚有《三秋圖》及篆書「右彎柳陰」八言聯，則只云「曉霞」。臨石鼓文四條屏（書二107），款云「曉霞仁兄四十大慶，翰怡京卿屬臨獵碣字為壽」，作於丁巳年（1917）夏仲，與今年「五秩大壽」正合。前文已及，徐曉霞即桐鄉徐鈞，生於一八七七年，今年正五十。[400]題商壺印集跋（文三59）起首之「曉霞徐君」正是此人。

（2）三月初九。「黃葆戊」，「戊」當作「戉」，同「鉞」。

（3）三月。「為堅青繪《長松圖》并題」，見繪四128。「春」條下又有「繪《長松圖》軸」，未知是否一事。

　　　　「為陸亦梅……又為其篆書『蜀辭潮平』五言聯」，見書三181。前文已及，此聯係上下聯錯配，應為「乙丑初夏」之作。

（4）春。「為王震《題畫詩稿》刪定并序」，據《白龍山人題畫詩》所載，缶翁款云「丁卯春正」，[401]應列於正月。

398　北京翰海拍賣有限公司1998春季拍賣會・中國書畫（近現代）專場，0323號拍品，1927年作壽桃立軸，設色紙本。雅昌拍賣：https://auction.artron.net/paimai-art0905 0323/。

399　許全勝：《沈曾植年譜長編》，北京：中華書局，2007年，第602頁。

400　樂憶英：〈徐曉霞與徐懋齋〉，《嘉興日報桐鄉新聞》2018年5月28日，第三版「鳳凰家」。網址：http://txnews.zjol.com.cn/txnews/system/2018/05/28/030917493.shtml。

401　王震：《白龍山人題畫詩》，上海：中華書局，1936年。

（5）四月。「為桂念祖篆書『多駕寫來』七言聯」，據龍榆生《近三百年名家詞選》，桂氏字伯華，於一九一五年客死日本，[402]必非此人。全集未收此作，於拍場拍品檢得此聯，上款為「伯華仁兄」，或由此致誤。其「說明」云「羅英上款」，未知是否。[403]此作款字每一筆劃幾無粗細變化，風格較為少見。

（6）五月。「題何遂舊藏（一百三十三幀）《古瓦當文存》。同題：壽、徐紹楨、鄒壽祺、周覺、游定遠、周慶雲、張景遜」，全集未收此作，於拍場拍品檢得缶翁款云：「敍父仁兄索題瓦當拓本，并以唐造像贈我，偶成三絕句。丁卯夏五月，吳昌碩年八十又四。」。「敍父」為何遂之字，本人索題，則不當云「舊藏」。其「說明」云「吳昌碩、周慶雲、徐紹楨、鄒壽祺、壽璽、張景遜、游定遠題跋，周覺題簽。何敍甫舊藏」，拍賣時稱何氏舊藏，則毫無問題。[404]鄒、壽二人之名字，則一誤一漏。

（7）六月初十。「王賢錄吳昌碩近詩二十二首為長卷，朱祖謀題曰《人書俱老》」，恐非王賢所錄。以其題「人書俱老」推之，似為缶翁手跡。

「為一如篆書『游嘉為黃』六言聯」，全集未收此作，於拍場拍品檢得款僅云「丁卯六月」，未言具體日期。[405]此聯篆

402 龍榆生：《龍榆生全集》第8冊，上海：上海古籍出版社，2015年，第411頁。

403 西泠印社拍賣有限公司「2019秋季十五周年拍賣會」西泠印社部分社員作品專場，2937號拍品，1927年作篆書七言聯，紙本。雅昌拍賣：https://auction.artron.net/paimai-art5163192937/。

404 北京匡時國際拍賣有限公司「2013年秋季藝術品拍賣會」百年遺墨——二十世紀名家書法專場，0670號拍品，題《古瓦當文存》原稿（133幀）。雅昌拍賣：https://auction. artron.net/paimai-art0028160670/。

405 保利香港拍賣有限公司「保利香港2013年秋季拍賣會」中國近現代書畫專場，0720號拍品，1927年作集石鼓文六言聯立軸，水墨紙本。雅昌拍賣：https://auction.artron.net/paimai-art5038850720/。

字甚拙劣，疑為贗鼎。

（8）夏。「行書《海雲洞晚眺》詩軸」，見書三191，款云「丁卯長夏」。

（9）八月。「為俞瀚作書畫扇面。正面《紫藤》；反面書法」，全集未收此作，於拍場拍品檢得上款云「楚善先生」。[406]山陰人俞瀚，字楚善，卒於乾隆三十五年（1770）。[407]此處之「楚善先生」，應另有其人。

「犀園三十壽，篆書《壽字圖》賀之」。此為書作，非畫作，見書三194。

（10）重陽（十月四日）。「偕曾熙等人為夏自怡定啟潤例」，似非十月四日，而為十月十四日。[408]

（11）九月。「繪《達摩面壁圖》軸」，見繪四133，款云「丁卯秋」。

「繪《富貴花開圖》軸」，見繪四134，款亦云「丁卯秋」。

「繪《紅梅》扇面」，見繪四135，款亦云「丁卯秋」。

「繪《瓶梅》冊頁」，見繪四136，款亦云「丁卯秋」。

「繪《牡丹圖》軸」，見繪四138，款亦云「丁卯秋」。

「為吳兒長鄴行書《韜光》《野行》二詩扇面」，「吳兒長鄴」宜作「吳長鄴」。此扇見書三195，款作「五兒長鄴」。致吳東邁札（文二92）中，「跌宕嬉笑可愛」之「五兒」，或許也是他。

（12）秋。「為葉振家作《牡丹立石圖》并題」，葉振家字聲遠，卒於

406 北京誠軒拍賣有限公司「2010春季藝術品拍賣會」中國書畫（二）專場，0562號拍品，1927年作書畫合璧成扇，設色紙本。雅昌拍賣：https://auction.artron.net/paimai-art93290562/。

407 李國鈞：《中華書法篆刻大辭典》，長沙：湖南教育出版社，1990年，第963頁。

408 王中秀、茅子良、陳輝：《近現代金石書畫家潤例》，上海：上海畫報出版社，2004年，第216頁。

上一年，[409]應非此人。全集有作於此際之富貴花開立軸（繪四134），所繪正是巨石牡丹，其上款為「聲遠宗臺」。有曾任老沙遜洋行買辦、統一紗廠董事長之吳繼宏亦字聲遠，未知是否此人。

「篆書『小雨斜陽』七言聯」，似指書三197，款云「丁卯新秋」。

（13）十月初五。「劉青陪袁克文來訪，書其畫像」，「書其畫像」恐誤。袁氏所記為：「初五日。晨，丹斧見過。訪山農，邀同詣缶廬，昌丈為書『畫象自贊』。」[410]畫像主人應為缶翁而非袁氏，且所書為缶翁「畫象自贊」詩。

（14）十月廿七。「偕王震等人介紹賀履之等人為童書業、童書猷定啟潤例」，此處「介紹」，恐有誤解。「童書業童書猷鬻畫」云：「賀履之……等代訂。王一亭、王念慈、吳昌碩……等介紹。」開首「整張每尺直三元」等潤例為賀氏等代訂，王、吳等只是介紹二童鬻畫，或相當於「啟」。[411]此處之「定」，缶翁亦非參與者。

（15）十月。「為熊承鋆篆書『多駕寫來』七言聯」，全集未收此作，於拍場拍品檢得為「梅伯仁兄」所作，[412]或以此認上款為熊氏。本表每以名、字等有一相合，即使未有確切資料，即率爾確認上款為某氏，似稍欠慎重。此條亦存疑。

409 喬曉軍：《中國美術家人名辭典（補遺一編）》，西安：三秦出版社，2007年，第78頁。

410 袁克文：《寒雲日記》（影印本），揚州：江蘇廣陵古籍刻印社，1998年，第144頁。

411 王中秀、茅子良、陳輝：《近現代金石書畫家潤例》，上海：上海畫報出版社，2004年，第217頁。

412 中貿聖佳國際拍賣有限公司「2005春季藝術品拍賣會」海上名家繪畫專場，1129號拍品，1927年作石鼓文七言聯立軸，紙本。雅昌拍賣：https://auction.artron.net/paimai-art33401129/。

（16）十一月初二。先有：「畫蘭并題詩，越三日即謝世，遂成絕
筆。」其後為：「為姚景瀛繪《竹石圖》。」以此處排比論，
《竹石圖》似為絕筆；若以畫蘭為絕筆，則應將《竹石圖》列
於其前。檢得此圖，款云「丁卯冬」，[413]則不應闌入此條。

（17）是年。「繪《獨立一鷗》冊頁十二開」，「《獨立一鷗》僅其中
一開之名稱，詳見下文。

「為李息行書《海雲洞晚眺》詩軸」，李氏早已出家，此
時已無俗世之李叔同，只有佛門之演音即弘一法師了。全集未
收此作，於拍場拍品檢得上款為「苦李老棣台」，其「說明」
謂係李禎，甚是。[414]

61.本表所附插圖中，有「吳昌碩自輯鈐《缶廬印存》」三種。

（1）文三213之圖，版心有「缶廬印集」、「潛泉印叢」、「西泠印
社」字樣；所見印為朱文「缶」。應是《缶廬印存初集》第二
冊，1909年吳隱所輯，西泠印社鈐印本。

（2）文三214之圖，版心有「缶廬印集」、「潛泉印叢」；右側尚能見
「昌碩題自刻印，時庚子荷花生日」之款。應是《缶廬印存二
集》第一冊，同為一九○九年吳隱所輯，西泠印社鈐印本。

（3）文三230之圖，版心同上，第一印為白文「徐麃」。正是《缶廬
印存三集》第一冊，一九一四年吳隱所輯，西泠印社鈐印本。[415]
則所謂「吳昌碩自輯鈐」，不知從何說起。

413 楊揚：《吳昌碩畫選》，臺北：藝術圖書公司，1980年，第25頁。

414 西泠印社拍賣有限公司「2013年春季拍賣會」吳昌碩家屬及親友藏中國書畫作品專
 場，1809號拍品，1927年作行書海雲洞晚眺立軸，紙本。雅昌拍賣：https://auction.
 artron.net/paimai-art5036551809/。

415 李仕寧：〈所見吳昌碩印譜解題〉，見中國書法家協會：《且飲墨瀋一升：吳昌碩的
 篆刻與當代印人的創作》，上海：上海書畫出版社，2018年，第347-350頁。

伍　也說「全」、「真」、「精」

誠如諸媒體所言，全集確有「全、新、真、精」四大特色。除了「新」因見聞有限、難以評說外，取其他三項略論之。

一　全

關於全集之「全」，有一種說法：

> 所謂的全，只能是一種知識標準的全。比如繪畫作品的全，主要表現在各個時期、各種題材各種類型及風格變化作品的囊括。這些類別全部全了，那就是一種全，而《全集》做到了。[1]

對於繪畫作品來說，似乎不無道理。然即以全集所收畫作而言，其「所謂的全」也有常人不可解之處。在此不妨看一下全集所收紀年繪畫作品的最末之作，其題名為「獨立一鷗冊頁」（繪四167），而括注則頗長：「十二開冊頁之一，其他頁有款為一九二七年。」此冊為中國美術館所藏，其所編《中國美術館藏近現代中國畫大師作品精選・吳昌碩》名之曰「山水花鳥冊」，僅收入八開；[2]《中國歷代繪畫流派

1　王璐：〈《吳昌碩全集》靠什麼來獲得如此大的贊譽？〉，雅昌拍賣專稿，2017年11月26日。網址：https://news.artron.net/20171126/n970350.html。引文標點未作改動。下文未注明出處之引文，均出自該文。

2　中國美術館：《中國美術館藏近現代中國畫大師作品精選・吳昌碩》，北京：人民教育出版社，2005年，第134-141頁。

大系・晚清海派》則謂「原名《汗漫悅心》冊」，以「山水花鳥冊」
之名收錄其中十一開。[3]茲將兩書所載編號、題名及頁碼列於下：

 一 墨鷗（134）——二（149上）

 二 草石（135）——

 三 雙石（136）——八（152上）

 四 柳雀（137）——三（149下）

 五 幽蘭（138）——四（150上）

 六 芍藥（139）——

 七 松枝（140）——五（150下）

 八 墨鳥（141）——一（148）

「墨鷗」即全集所收之「獨立一鷗」。倘若前書只有一項與後者無法
對上，還可以說剛好是後者未刊之頁。現在有兩頁對不上，就不難看
出兩書所載同一冊頁之畫作似乎並不完全一致。尚有榮寶齋出版社
《吳昌碩畫集》收入七開，雖都在後者範圍之內，收藏單位卻是浙江
省博物館。[4]是以全集實有必要披露全豹，以撥開此一迷霧。而一般
讀者恐怕始終難以揣度：編者何以偏偏選中這幀沒有日期的作品，來
體現冊頁之「全」乃至繪畫卷之「全」的。

 全集編委兼責編朱艷萍在〈打造一部真正意義上的《吳昌碩全
集》〉中如是說：

 「海派大師」吳昌碩一生作品存世近2萬件，如果收錄完全，

3 中國歷代繪畫流派大系編委會：《中國歷代繪畫流派大系・晚清海派》，杭州：浙江
 人民美術出版社，2018年，第148-153頁。

4 吳昌碩：《吳昌碩畫集》，北京：榮寶齋出版社，2003年，第422-425頁。

將有100卷。那麼，《吳昌碩全集》，12卷的體量，近3700頁的篇幅，是怎樣最大限度地做到「全」，最大限度地反映了吳昌碩各方面的成就的呢？

這個「全」，是全部存世作品麼？

不是！

吳昌碩一生鬻書賣畫，近2萬件的存世作品散落在世界各地，公藏私藏都有，流通頻繁，或找得到，或找到了藏家不願意出版，想要出一個全部的全集，恐怕比難於上青天的「蜀道」還難！

另外，鬻書賣畫，看到一張好的作品，你要一樣的，我要一樣的，他還是要一樣的，造成了吳昌碩作品的題材、用筆的多次重複，全部出版，也實無必要！

那麼我們的《全集》呢全在哪裡？

全在

全地域、全時期、全形式題材！[5]

全地域可拋開不談，因其只說明徵集作品區域之廣、行程之艱辛，卻難以與全時期、全形式成為並列關係。「實無必要」之說，也確實在理。但恐怕讀者於此理終究還是不明不瞭，因全集總編例及各分卷編例，似均無說明收錄作品之標準。在另一篇〈如何成功打造一套高端藝術圖書？〉中，則似略進一步：

> 《吳昌碩全集》四個分卷，分別為繪畫、書法、篆刻、文獻，卷數分別4、3、2、3，收錄作品分別為1200、1000、1500、

5　朱艷萍：〈打造一部真正意義上的《吳昌碩全集》〉，上海書畫出版社微信公眾號，2018年4月27日。引文中之粗體字，原文為紅色加粗。下文簡稱〈打造〉。

　　1000件左右。這個數字是主編鄒濤先生通過近10年對吳昌碩存
世所有作品的統計後確定的，存世作品大約有1.5萬件，由於
吳昌碩的商業作品頗多，故而重複題材，甚至重複章法構圖、
書寫內容的作品也為數不少，出版社和主編團隊最終以真品、
不明顯重複題材、時期全面、面貌全面、風格全面，作為編輯
全集的宗旨。看似一句話，做起來整整花了近4年的時間，纔
完成編輯中需要解決的第一個也是最關鍵的問題，不解決這個
問題，後面所有的問題都是一紙空談。[6]

或許「不明顯重複題材」，才是宗旨中的關鍵，卻也是最難以把控的
一點。

　　若是頂真一回，試舉幾對頁碼相連之書畫作品：一是設色桃花立
軸（繪一139）與桃花立軸（繪一140），兩者構圖大致相同，同題一
詩，款字神似。二是行書詩稿手卷（書一99）與行書自作詩橫披（書
一101），所錄內容一樣，只是上款不同而已。還有不止內容一樣，連
上款也是同一人的：三是兩件行書寄蘭丐詩立軸（書一116、117），
四是兩件行書出得左援八言聯（書三151、152）。

　　再如前述長至在冬還是在夏之疑問，遍檢全集各卷，才得出缶翁
筆下長至即冬至之結論。而在全集未收之《寒梅凍石》圖題跋中，卻
不費吹灰之力即可得知：「乙丑長至節呵凍塗抹手腕僵楚，安吉吳昌
碩大聾時年八十又二。」[7]

　　而能夠「還原一個『有血有肉』的吳昌碩」的文獻卷，更是失收

6　朱艷萍：〈如何成功打造一套高端藝術圖書？〉，《出版人》，2018年第8期，第52
　　頁。下文簡稱「〈如何〉」。
7　趙軍：《吳昌碩、齊白石、黃賓虹書畫選》，北京：人民美術出版社，2012年，第52
　　頁。標點未作改動。

甚多。以信札而論，收信者尚不足四十人。「信札涉及往來人物簡介」最末之葉曦，則只有其人之介紹而無信札。再以致諸宗元札而論，文獻卷分論第十頁所稱引兩札，即未收入：

> 一九二四年與宗元札云：「近詩錄以附函，乞指疵，并涵兒代作《適園》五絕四紙，敬祈筆削。因前路索之甚急，缶以臥病未能思索，且自知五絕之難也，瀆神，容面謝。專復，敬頌痊安。」後附《聾有所聞，聞所未聞，詩以當哭》等六詩。一九二六年八十三歲時，為賀朱彊邨七十壽作《菊石雁來紅圖》，缶翁因肝病而致宗元，應是最後的詩札。

《菊石雁來紅圖》即繪畫卷之斑斕秋色立軸（繪四117），上題「斕斑秋色雁初飛」一首，非壽朱彊邨詩。札中亦僅云「茲有王雪澄送一幅金箋來，為彊公徵七十壽詩」，[8]並無提及此畫，很明顯與此札無關。再如〈安吉博物館所藏吳昌碩手稿〉一文所述及者，尚有致酒丐殘札未收入全集。致丁乃昌札七十通，收藏單位湖州市博物館於二○一六年整理出版。其「第一通」寫於缶翁名刺之上，為全集所失收，又將其「第二十一通」、「第二十二通」析出，作為「詩稿」收於文三37。[9]而念聖樓舊藏、《中國書法全集》所載及榮寶齋所藏等信札、詩稿之類，亦似未全部收錄，不能不說是一個遺憾。

以缶翁作品存世近兩萬件計，用現有模式「全部出版」，也不會超過「100卷」。當然，「求全責備」也並非一定「全部出版」。退而求其次，以主編「對吳昌碩存世所有作品」的了解，較為易行的做法，

8　吳昌碩：《吳昌碩書法集》下冊，汕頭：汕頭大學出版社，2016年，第390頁。

9　湖州市博物館編，沈潔、劉榮華編著：《水流雲在見文章——吳昌碩致丁嘯雲手札》，北京：中華書局，2016年，第2頁。

是可以編寫全集以外缶翁作品、研究資料的索引或目錄之類，附注題
跋、鈐印等內容。使十幾冊而發揮百冊之效用，沾溉學界既多，定將
傳為藝林嘉話。

二 真

　　全集收入之缶翁作品是否為「真」，則是最敏感也是極具難度
的。真真假假，見仁見智，具眼者自鑒之。

1. 重出作品中，行楷阮元詩冊頁（書三284）與陶鼎拓片補花果立軸
（繪一210）最為吊詭，一為書作、一係畫跋，卻如複印一般，實
在令人百思而不得其解。

2. 致朱正初札（文一26）與詩稿（文三44右）最為可疑，假如後一件
作品並不存在，即詩稿係單純的重出，也就僅此而已。但如果有此
詩稿而誤用浙博藏品圖片，那就極可能有真贗之別。於《中國書法
全集》吳昌碩卷檢得「自書贈田父一首詩札」，[10]即為私人所藏，或
是後者。兩相對照，浙博所藏筆劃纖弱生硬、行筆亦頗顯滯礙，為
臨本的可能性略高。如其第一行「會」字由撇轉捺處，「芋」字末
筆；第二行「手」字起筆；第四行「鼻」字左下一撇；第五行
「先」字末筆與「卜」字之牽絲；詩題中「父」字末筆等，無一不
遲疑瑟縮。第二行「戴」字，則顯得十分拘謹。末行「覷」字右
側，「詩札」有顯係不慎灑落之一大二小墨點；而浙博所藏者只是
用毛筆點出一點，假使不通讀全詩，乍看之下，極易誤以為是用墨
點點去之字。此詩又有立軸（書三230）錄之，行筆流利無礙，惟
「爾」誤作「與」，「覷」誤作「覻」。

10 劉江：《中國書法全集　77　近現代編吳昌碩卷》，北京：榮寶齋出版社，1998年，
第201頁。

3. 篆書多駕寫來六言聯（書一148），就算是真跡，也在下駟之下。其
 釋文、落款如下：

> 釋文 多駕鹿車游汗，寫來鯉簡識平。
> 落款 坤山先生屬，集金拓獵碣字。光緒癸卯，吳俊卿。

　　藝術年表一九○三年亦有：「為坤山朱筆篆書『多駕寫來』六
言聯。」（文三221）

　　先不論筆跡似否，這聯語就讀不大通。全集所收其他幾副「多
駕寫來」篆書聯，皆為七言「多駕鹿車游汗漫，寫來鯉簡識平
安」。此作上下聯均少一字而不通，是為疑點之一。

　　此聯雖極可疑，卻多有著錄。較早者，如於二○○四年差不多
同時出版的兩書：《日本藏吳昌碩金石書畫精選》和《西泠印社》
「紀念吳昌碩誕辰一百六十週年、日本藏吳昌碩作品特輯」，均收
入此作。[11] 落款中「金拓」兩字，前者釋為「舊拓」。仔細觀察，
款字絕不類缶翁手筆。而「金拓」之誤，實際上是照貓畫虎，生生
將「舊」描成「金」字。此為疑點之二。

　　缶翁此時石鼓文書風尚未臻成熟，而六言聯之篆書風格，更像
篆書多駕寫來七言聯（書一209、242）成熟之作。

4. 已有出版物認定為偽作，全集收入而未有說明者。茲舉全集編委會
 顧問丁羲元所撰一書：《現代名家翰墨鑒藏叢書（卷一）・吳昌
 碩》，其將觀瀑立軸（繪四37）、桃花立軸（繪三180）、朱竹立軸
 （繪四44）、明珠滴香立軸（繪三303）皆斷為偽作，另有斷為仿作

11 陳振濂：《日本藏吳昌碩金石書畫精選》，杭州：西泠印社出版社，2004年，第276
頁。西泠印社：《西泠印社》2004年第3期，紀念吳昌碩誕辰一百六十週年、日本藏
吳昌碩作品特輯，北京：榮寶齋出版社，2004年，第42頁。

者，且論之甚詳，言之成理。[12]

5. 前舉桃花立軸（繪一140），雖款字與前一頁設色桃花立軸（繪一139）幾乎一樣，但這一時期落款「老缶」，甚為罕見。同樣款署「老缶」的芋竹立軸（繪一174），則不止款字竄陋、芋葉模糊，竹葉更是毫無缶翁畫竹之氣韻。而朱竹立軸（繪一178）之名款僅「昌碩」二字，又有許多朱葉與淡一些的竹葉相疊，好似在其上又描一遍，也算是特例了。

6. 篆書踢天一礴橫披（書三61），則係「三胞胎」。另外兩件，一見拍場，[13]一見《日本藏吳昌碩金石書畫精選》，[14]而以後者為最善，識者鑒之。

7. 篆書涉翰載藝五言聯（書三109），上聯「涉」字結字錯誤，「駕」字右上之「力」綿長無力；下聯「方」字結體生疏露怯。此聯亦疑為贗鼎，可與篆書涉翰執藝五言聯（書二269）對看。

8. 篆書鳴禽朝華八言聯（書三199），也是十分可疑。此聯章法擁塞，篆字線條哆嗦。上聯「趣」字左旁上下距離大得誇張；下聯「歡」字明顯不合篆法，顯示書者不諳石鼓文。

9. 甚至公藏之作，也有可疑者。如湖州市博物館所藏篆書小獵多涉八言聯（書二271），有評論說：

> 吳昌碩款署記「集舊拓北宋本獵碣殘字」，這是其晚年臨《石

12 丁羲元：《現代名家翰墨鑒藏叢書（卷一）‧吳昌碩》，杭州：西泠印社出版社，2005年，第81-103頁。

13 北京啓石國際拍賣有限公司「2018文物藝術品拍賣會」中國書畫專場，0180號拍品，甲子年（1924）作篆書橫披，水墨紙本。雅昌拍賣：https://auction.artron.net/paimai-art0075690180/。

14 陳振濂：《日本藏吳昌碩金石書畫精選》，杭州：西泠印社出版社，2004年，第343頁。

鼓文》中，在結字上更接原作風格，即籀文的隨形結體，不像
秦小篆的規範劃一。但此聯在用筆上還是圓潤流轉的小篆風
貌。[15]

　　實在不敢苟同。此聯篆字線條疲軟，結體呆板：如「涉」字為
上中下結構，中部之「水」被擠壓得厲害；「求」字末兩筆黏連在
一起，於缶翁篆字中似未曾見；「原」字結體亦似僅見，疑誤。款
字則行筆遲滯，幾如描紅：如「宋」字之「木」部、「殘」字之
「歹」部，含混不清。鈐印更是出人意表，朱文「雄甲辰」黏貼於
「辛酉季秋」之「季」字右側，已在畫心最邊上。如此種種，真是
大失水準。

10. 篆書門假鼉聞七言聯（書三15），前此載於《海派代表書法家系列
　　作品集·吳昌碩》，[16]所書為《鳳林寺誦經為先中憲公百歲冥壽》
　　之頸聯，[17]款云「寶積禪寺誦經，書此補壁」，其書風與同年之作
　　頗不相類。上聯「假」字，線條粗細失衡；「入」字之右劃愈後愈
　　細，可謂虎頭蛇尾。而結字之呆板，尤以下聯「後坡」兩字為甚，
　　直似入門未久之人所作。

　　當然，全集並非全無把關。同載於《海派代表書法家系列作品
集·吳昌碩》之「處有深宮人惟博古，行彼周道吾自樂天」篆書八
言聯，雖係上海書畫出版社所藏，因篆字太過粗疏，即未收入全集。

15 劉江：《中國書法全集　77　近現代編吳昌碩卷》，北京：榮寶齋出版社，1998年，
　 第274頁。本聯為石風考釋。
16 上海市書法家協會：《海派代表書法家系列作品集·吳昌碩》，上海：上海書畫出版
　 社，2006年，第172頁。
17 吳昌碩：《吳昌碩詩集》，上海：華東師範大學出版社，2009年，第261頁。

三　精

　　所謂「精」，於篆刻卷尤為突出，特別是新版，更是後出轉精。
試舉一例：朱文「成德堂珍藏」（篆一267），除一枚印蛻、兩面印款
拓片外，還附有印面及兩面邊款之照片，要想看清被略去之兩處他人
之款，也不是難事。而《日本藏吳昌碩金石書畫精選》中，該印只有
缶翁一款，連與之刻在同一面的他人之款都未拓出。[18]不看全集的
話，就會以為該印只有缶翁一款。二〇一五年版有五例重出，已於新
版中糾正，茲特為表出：

1. 紀年篆刻作品朱文「冷香大利」（篆一91），又見於無紀年篆刻作品
　　中（篆二367）。

2. 白文「文章有神交有道」（篆一108），又見於無紀年篆刻作品中
　　（篆二493）。

3. 朱文「石潛大利」（篆一178），又見於無紀年篆刻作品中（篆二
　　532）。

4. 白文「吳昌碩壬子歲以字行」（篆一190），又見於無紀年篆刻作品
　　（篆二457）。

5. 無紀年篆刻作品中，同一朱文「安吉」印凡兩見（篆二335、
　　354）。[19]

　　然新版雖消滅了舊版重出之作，但仍留下一些不該有的疏漏，
如：「丙辰重五」所作「繩盦」（篆二302）一印，未能繫於紀年之

18　陳振濂：《日本藏吳昌碩金石書畫精選》，杭州：西泠印社出版社，2004年，第399
　　頁。

19　此五例之頁碼均據二〇一五年版篆刻卷。

內；不知「九日」為何；舊有出版物中篆刻作品之確切紀年資料，亦未能充分挖掘利用；藝術年表中不誤之「草鹿主六次郎」（篆一227），修訂後仍赫然在目。其他各卷釋文中某些缺字，多係已收入《吳昌碩詩集》或全集亦屢見而不缺字之詩，亦未能翻檢補入。

據云，「為了達到《全集》的『精』，幾乎所有圖像來自於作品原作」。這樣做，應該可以對作品進行近距離鑑別。但是全集似有拼接、變造之作，如篆書密若臧身四言聯（書一83）、行書行穎甫詩橫披（書三146），而改拼總會落下痕跡，面對原作若仔細查看，或許可以發現。

尚有較為特殊之一例附於此：天竹水仙立軸（繪二11）為天津人民美術出版社藏品，畫心上下各被「斬」去一截：其上端與頁面左側豎排「吳昌碩全集」之「集」字齊平，下端則與釋文下端基本水平。上下僅比前一頁之局部圖多幾個款字而已，實在是粗心。[20]

細心的讀者可能會注意到，全集收錄作品數量，〈如何〉一文為約四千七百件，而其他文章描述不一，多、少之間竟有近一千件之差。[21]這恐怕不是一支求「精」團隊應給人留下的印象。

如果沒有理解錯的話，〈如何〉還隱約透露出一個會令讀者稍感不安的消息：作品的徵集、取捨，花去了近八成的時間。這當然是一種極端機械的想法，編纂團隊肯定會統籌謀劃，邊徵集、邊編纂，總不至於本末倒置，留給編排、釋文工作這麼一點點時間。

20　此處二〇一八年版畫心完整。

21　「收錄作品近五千一百件」，見〈開啓吳昌碩研究的新局面——十二卷本《吳昌碩全集》隆重出版〉，《書法》，2017年第12期，第96頁。「收錄作品近五千七百件」，見〈《吳昌碩全集》出版〉，《中國書法》，2017年第12期，第208頁。「收錄作品近5700件」，見〈對吳昌碩的全面展示〉，《中國書畫》，2017年第12期，第102頁。

陸　餘論

　　書法卷某些作品，與文獻卷所收內容、尺幅相近，似應統一納入文獻卷。如前舉之行書詩稿手卷（書一99）、行書自作詩橫披（書一101），與致潘喜陶札（文一10）均為和李紫璈《去官樂》之作，前兩件另分別抄給蔣玉棱、施為而已。有的則純為箋紙所書，如行書自作詩冊頁（書二21）係兩紙波浪線八行箋，行書自作詩冊頁（書二81）、吳昌碩致沈石友詩稿冊頁三開（書三251-253）為「延年益壽」瓦當箋等。後者前兩開且有「頓首」之語，與文獻卷致沈汝瑾札所附之詩箋，又有何異？又如，將丁酉年（1897）誤作一八七九年的行書自作詩冊頁（書一10），內容係抄錄給日下部鳴鶴的《元日寫梅》、《拂水岩看竹》，尺幅雖略大於詩札，似也可入文獻之列。再如，行書自作詩冊頁十開（書二37-42），與文獻卷詩稿一般無二。而文獻卷內，信札與詩稿之界限也含混不清。如詩稿（文二291）錄詩之後，即係致施為短札一通。

　　某些時候，遞藏信息對文獻考證等也會起一定作用。所以在編排上，原藏於一處者似不宜輕易分開。如全集所收念聖樓舊藏之物，原「應是訂成書籍模樣的」，[1] 雖經重裝，此前出版時次序大致不亂。於文獻卷卻四處分散，以致有淆亂、割裂、漏刊之失。又如致丁乃昌札（文二182左），此札似前缺而無上款，若不是與其他致丁乃昌札原藏一處，恐怕亦無法輕易得知其收信人為誰。再如日本福山書道美術館

1　張榮德：《吳昌碩翰墨珍品》，杭州：西泠印社出版社，2013年。引文出自石開先生序。

所藏致沈汝瑾札，於信札內最為大宗，亦予分散而不聚連。作品上之收藏印及他人之題跋，對研究工作大有裨益，而讀者囿於清晰度或無法完全辨認，似應釋讀列出。其實以全集之排版樣式，就是將收藏印原大印出，也不是難事。

關於作品出處，總編例云：「所藏地分為公藏、機構藏和私藏三種。公藏與機構藏標明所藏地全稱，私藏統一標為『私人』」。然於三種之外，標為「不詳」者甚夥。[2]大陸公藏單位，有中國美術家協會上海分會，[3]而其早在一九九一年已更名為上海市美術家協會。據〈打造〉一文所附圖，荷香果熟立軸（繪二77）的收藏單位即上海市美術家協會。[4]海外收藏單位中，有日本福山書道美術館，又有日本福島書道美術館。兩者僅一字之差，頗疑後者為誤，且此疑係從主編鄒濤先生一本書的後記而起。在此後記中，有「吳昌碩致沈石友的二百餘頁信札……藏家將信札等捐給福島書道美術館」等語。[5]檢文獻卷所收錄缶翁致沈石友信札之出處，均為日本福山書道美術館，而無一為「福島」所藏者。在推介、宣傳全集時，卻大都只提及後者。[6]

2　「出處」標為「不詳」者，僅見於繪畫卷。如：繪一101、126、140、275，繪二31、45、67、72、80、111、113、131、134、146、153、159、160、170、204、213、217、248、317，繪三8、65、164、189、194、247，繪四36、95、138、199、330、337、252、254、330、337等。

3　「出處」標為「中國美術家協會上海分會」者如：繪二77、79、165，繪四58。

4　朱艷萍：〈打造一部真正意義上的《吳昌碩全集》〉，上海書畫出版社微信公眾號，2018年4月27日。

5　鄒濤：《書齋雅物——筆墨紙硯》，上海：上海書畫出版社2016年，第139頁。

6　「出處」標為「日本福島書道美術館」者，如繪一56、190、201、222，繪二91、106、107、183、208、243，繪三3、53、87、148、200、206、302、307、322、328、331，繪四85、104、209、218、320、328，書一242，書二65、90、158、166、215、238、240、276、309，書三94、304，文三6、63等。網路文章除王璐一篇，又有鍾菡：〈12卷《吳昌碩全集》為研究吳昌碩提供更真實答案〉，上觀新聞2017年11月26日，網址：https://www.jfdaily.com/news/detail?id=72176。以及顧村言、張怡然：〈王立翔談《吳昌碩全集》：從藝術史層面重估吳昌碩〉，澎湃藝術評

〈打造〉一文中，全集標為「福島」所藏之古鼎插花立軸（繪二243）、臨秦權銘立軸（書二166），均是日本福山書道美術館藏品，[7]可知「福島」為誤。二〇一八年版中，繪畫卷除極個別作品、書法卷除第三冊兩件外，其餘之出處均由「福島」改為「福山」。文獻卷文三6、63兩處也作了改動，但令人詫異的是：致沈汝瑾札之出處，反而全改為日本福島書道美術館。如此說來，「吳昌碩致沈石友的二百餘頁信札」係「捐給福島書道美術館」似又不誤。真可謂撲朔迷離，莫辨孰是。[8]

　　缶翁全集編纂之難，甚於他者不知幾倍。編排、釋讀、標點中些小疏失，在所難免。畢竟對如此體量的鉅著來說，最多只能算是美玉微瑕。

　　筆者學養有限、識見不廣，疏漏迭出自是難免；且行文拉雜瑣細、毫無條理，更難逃味同嚼蠟之譏。讀者如不以妄言視之，誠筆者之幸。他日缶翁全集修訂再版，如與拙見有纖介之合，則又筆者之幸也。

　　論2018年1月17日，網址：https://www.thepaper.cn/newsDetail_forward_1953547。期刊文章則有：〈開啟吳昌碩研究的新局面——十二卷本《吳昌碩全集》隆重出版〉，《書法》，2017年第12期，第96頁。

7　朱艷萍：〈打造一部真正意義上的《吳昌碩全集》〉，上海書畫出版社微信公眾號，2018年4月27日。

8　經輾轉詢問，確知應為日本福山書道美術館。

後記

　　感謝萬卷樓出版這一冊索然無味的小書，在歷經投稿失敗、臨刊發「被斃」、謀求自印而終不敢等等挫敗下，這無異於一劑安慰良藥。

　　今年夏初，初次接觸缶翁全集，先看的是文獻卷，因為興趣在斯。也是積習難改，凡遇標點、釋讀之誤，隨見隨錄。然雖積至數多，猶未動綴集為文之念，以其「誰都看得出來」之故也。及至其他錯訛發現既多，纔著手敷衍成文，初以「商榷」名之。六月底，在草成的三萬多字中，摘取文獻卷部分一萬多字，投給一個研討會。被拒是早在意料之中，「商榷」自然從未停筆。等到輾轉獲得粵西一家期刊約稿時，已具近八萬字規模，題目也換作較為謙和之「校議」，卻終究沒能逃過主編的「火眼金睛」。知道文章「被斃」，適逢白露。本書將所引網路資源最後瀏覽時間標為此日，算是一個小小的記號。索性又增寫藝術年表之校議，而其篇幅竟然令人吃驚地占全書之一半。此後過程與感謝之諸位略過不提，權當「勇於不敢」吧。

　　筆者本業不在於斯，純屬愛好而誤入，先前哪知此中滋味。「寫這些有什麼用？誰都看得出來！」雖是好言相勸，卻似利劍深深地刺傷筆者。因為後一句不大可能是前一句的注解，而是指所謂校議其「技術含量」甚低。也是這一句，讓筆者堅持完稿。

　　有幾點應該說明的，一是本書原有插圖若干，本意可稍免讀者翻檢原書之勞。考慮到或有版權糾葛，只得盡數刪去。二是由於兩岸標點符號規範有所不同，引文標點或與原書略有小異。而兩岸在規範字

形上亦有差別，本書所引大陸繁體字書籍內容特別是全集引文一般保留原狀。三是極個別網路資源於最後瀏覽時間後或有失效者。

這些天家嚴住院，筆者於手忙腳亂之際收到本書二校稿，恰好又是冬至，也即全集忽而認作夏至、忽而又當作冬至的長至。鄉俗冬至掃墓，因前一日為週日，所以提前祭拜於墳前。諸般衷曲，惟有與先祖母、先母傾訴！又覺衷曲而外，上述情狀似有必要與讀者有所交代，是以寫下來作為後記。

筆者是從未受過系統訓練的業餘人士，本書的寫作水平自然可想而知。筆者之寫作初心，亦絕非要誰難堪。最後希望本書之錯誤，以及筆者真切之心，也能讓每一位讀者——誰都看得出來。

　　　　　　　　　　　　　　　　　　　庚子長至後一日

文獻研究叢書・圖書文獻學叢刊 0901005

《吳昌碩全集》校議

作　　者　張序壯
責任編輯　林以邠
特約校對　林秋芬

發 行 人　林慶彰
總 經 理　梁錦興
總 編 輯　張晏瑞
編 輯 所　萬卷樓圖書股份有限公司
排　　版　林曉敏
印　　刷　博創印藝文化事業有限公司
封面設計　斐類設計工作室

發　　行　萬卷樓圖書股份有限公司
　　　　　臺北市羅斯福路二段 41 號 6 樓之 3
　　　　　電話　(02)23216565
　　　　　傳真　(02)23218698
　　　　　電郵　SERVICE@WANJUAN.COM.TW
香港經銷　香港聯合書刊物流有限公司
　　　　　電話　(852)21502100
　　　　　傳真　(852)23560735

ISBN 978-986-478-445-5
2021 年 2 月初版
定價：新臺幣 380 元

如何購買本書：

1. 劃撥購書，請透過以下郵政劃撥帳號：
　帳號：15624015
　戶名：萬卷樓圖書股份有限公司
2. 轉帳購書，請透過以下帳戶
　合作金庫銀行　古亭分行
　戶名：萬卷樓圖書股份有限公司
　帳號：0877717092596
3. 網路購書，請透過萬卷樓網站
　網址　WWW.WANJUAN.COM.TW

大量購書，請直接聯繫我們，將有專人為
您服務。客服：(02)23216565 分機 610

如有缺頁、破損或裝訂錯誤，請寄回更換

國家圖書館出版品預行編目資料

《吳昌碩全集》校議/張序壯著. -- 初版. -- 臺
北市：萬卷樓圖書股份有限公司, 2021.02
　　面；　　公分. -- (文獻研究叢書. 圖書文獻學
叢刊；901005)
ISBN 978-986-478-445-5(平裝)

1.吳昌碩 2.書畫 3.畫論 4.藝術評論 5.中國

940.98　　　　　　　　　　　　110001388